【孫中山與于右任】

革命‧書學藝術

序

　　于右任先生，世人尊稱為右老，是近百年來重要的歷史人物，與孫中山先生關係深厚，可說是國父的追隨者。右老不僅在政治、軍事、教育、新聞事業上備受讚譽，在詩文書法上的偉大成就亦廣為人所景仰。2014 年是右老辭世 50 週年，各界為他籌備進行了各項紀念活動，中山學術文化基金會為宣揚國父中山先生的思想和建國事業的機構，對于右任先生的紀念活動，自應與各單位共襄盛舉，共同緬懷，希望右老一生的功德得更昭然於世。

　　于右任先生曾是清朝舉人，因為不滿清廷腐敗，毅然追隨國父加入同盟會，以辦報及各項活動參與革命大業。右老早年參與辛亥革命。中華民國成立後，1912 年元旦陪同孫中山先生赴南京就任中華民國臨時大總統，右老亦被推選為民國創建後首任交通部次長。1918 年至 1922 年，根據孫中山先生的指示，回到陝西組織成立靖國軍，而後領軍平亂，並擔任多項黨國要職。來台後曾任監察院長 34 年，擘劃與執行監察工作，被譽為「監察之父」。

　　右老一生除了為國奉獻的勳業之外，也以詩文書法成就揚名於世。詩文是一介文人必有的深厚基礎，然右老將之體現於生活，內容平易多有警醒之作，創作常有新意，早受文壇讚頌。書法方面，右老更是獨領風騷，書界人士讚為一代草聖、當代書聖，也被稱為近百年兩岸書壇的共主，可見其造詣之深厚。鍾明善先生於《于右任的書法藝術》中曾云：「于先生青年時代極熱衷於北魏碑誌書法之研究，特別是拜謁孫中山先生之後，他對北魏碑誌書法更有了深層的認識與情懷，他告訴友人，孫總理提倡魏碑，他也提倡魏碑，因為魏碑有‘尚武’精神。自鴉片戰爭以來，清廷愈加腐敗，國力日衰，中華民族受到列強侵略，就是缺少‘尚武’精神，所以他喜歡粗獷豪放有‘尚武’精神甚至有幾分野氣的北魏碑誌書法。」其愛國理想寓於詩文書畫情懷間，可從中窺知一二。

右老一生的精髓誠然集中於書法藝術的表現，然而，他的人品、學問、愛心所融結於書法的涵養，卻是一般人所不易達到的。雖然當代的藝術品拍賣市場，往往將他的作品推出高價，但是它的價值應不是金錢，而是人品學識的高超意境。日本曾出版《于右任傳》，書名為視金錢如冀土，全文闡述右老一生艱辛為國和對社會的奉獻，到了臨終卻是一貧如洗，相當感人。此書已譯為中文，中文書名為——俠心儒骨一草聖，將在本次活動中發行，閱讀書中內容，必能在當代社會造成影響。

　　此次紀念大展承蒙日本及兩岸收藏家的無私協助，將右老各時期書法精華獻於一堂，其規模之鴻博精彩，歷年難見，相信必能在書法史上記下輝煌的一頁。另一方面，國際學術研討會在國父紀念館王福林館長及中華民書學會張炳煌會長戮力執行下，將大展及研討會辦理得盡善盡美，本會同為主辦單位，與有榮焉，至為感謝。

　　謹於研討會論文集付梓之際，略誌數語以為感言，並期待各界將來為發揚中華文化藝術及中山先生思想精神，共同攜手努力。

中山學術文化基金會董事長

許水徳

孫中山與于右任：革命‧書學藝術

序

　　國父孫中山先生創建中華民國，在成就革命事業的過程中，有許多革命志士參與，其中不乏詩文書法成就高超之才子名流。這些才子名流的詩文書法中，影響當代最深遠的莫過於于右任先生。

　　于右任先生，我們尊稱他為右老。他是國父孫中山先生的革命夥伴，先後創辦《神州日報》、《民呼報》、《民吁報》及《民立報》宣揚革命思想，捍衛新聞自由，也曾擔任國民革命倚重的西北黨務軍政領袖。其後，右老主持監察業務，行憲後，膺任第一屆監察院長，迄民國53年止，前後達34年之久。右老竭盡心力為監察、審計制度建立規範，將五權憲法特色發揮得淋漓盡致，被尊為「監察之父」。

　　去（2014）年11月10日為先生逝世五十周年紀念日，緬懷先賢本館與淡江大學共同合作，舉辦右老書法展覽，同時邀請海內外孫中山、于右任研究之相關學者、專家舉行國際學術研討。經王前館長福林先生精心策畫與籌備，不僅推出「于右任辭世五十週年紀念大展書法文物」展覽，還辦理了「紀念國父孫中山先生149歲誕辰暨于右任先生辭世50週年」國際學術研討會。在此系列活動中，除引領民眾欣賞于右任先生不同時期的書法之美外，還期望透過國際學術研討會，來闡明右老追隨國父一生的志業，及其生平及其對書法的貢獻。

全書主要是本次國際學術研討會學者所提之論文，內容由孫中山思想行誼、孫中山與于右任、于右任詩傳、于右任書法藝術等四個篇章所構成。限於篇幅與主題性考量，由編審小組選定日本及海峽兩岸學者王甦、劉煥雲、劉碧蓉、習賢德、王良卿、王增華、陸炳文、劉鑒毅、鍾明善、蔡行濤、陳慶煌、崔成宗、西出義心、陳維德、祈碩森、黃智陽、邱琳婷等 17 篇具有代表性且與主題相近之論文，由作者依審查意見修正後，再編輯成冊，並以「孫中山與于右任：革命·書學藝術」為書名刊行。

　　本書能順利出版專書，除感謝中山學術文化基金會、淡江大學之支持與參與外，更要對所有發表文章之海內外學者致以誠摯的謝意。謹在此書完稿付梓之時，對所有參與展覽及學術研討會協助之機構及人員，一併表達衷心感謝。

國立國父紀念館館長

中華民國 104 年 11 月 12 日

序

　　于右任先生是一位當代書壇上具有崇高地位、令人尊敬的書法家，我們尊稱他為右老。在世時，總是以一襲長衫、銀白長髯，拄著拐杖，慈祥身影的長者形象，呈現在世人面前。去年適逢右老辭世 50 周年，學術界、藝文界為他在海峽兩岸及日本、韓國等地舉行一連串的紀念活動，本校受邀共襄盛舉，承擔這項活動的籌畫和執行，備感榮幸。

　　右老一生豐富多彩，他追隨國父參加革命大業、創辦《神州日報》、《民呼報》、《民吁報》及《民立報》，宣傳革命思想，擔任過陝西靖國軍總司令及長達 34 年的監察院院長之職。這些載於史冊的無數殊榮，令人敬佩，惟在參與政治之時，他從未偏離個人在詩學、教育和新聞的喜好。這些人生經歷加諸於長久磨練的書法，造就了他在書法上的成就；他尤精於標準草書的整理，對中國文字書寫的貢獻，更是深遠，因而受譽為一代草聖，也博得近百年兩岸書壇共主之美名。所以在欣賞他書法之餘，不要忘記瞭解右老的涵養，以及蘊育於書法藝術內涵的人品、學問、道德和文章。

　　本校在 1950 年初創時，就受惠於右老的關切協助，加上首任董事長居正先生與右老有著深厚的情誼，為感念其盛德，校內最具傳統風貌的宮燈大道，就命名為右任路。本校校訓『樸實剛毅』以及校園內多處建築和亭樓之題字，多為右任先生親筆所書。其後，校友為感念右老先生因貧困而牧羊的幼年生活，並自述為牧羊兒的感人故事，而捐建一座名為「牧羊橋」，以連接右任路，于老當時還專程前來剪綵啟用。過了牧羊橋有一大片草地，則命名為「牧羊草坪」，這裡是學子們聚會活動的場地，更是 80 年代臺灣校園民歌的發祥地。

　　有此因緣，使得本校參與籌辦這項活動紀念更具意義，尤其是 2000 年成立文錙藝術中心後，隨即在臺灣各大學的書法研究室，展開書法的教學、推廣及數位化研究等。如今文錙藝術中心的成果，雖載譽於兩岸書壇，但我們

更期望將右老在書法的成就，推往書學傳揚之途。

　　此次活動，除在本校及國立國父紀念館展開于右任書法大展及名家書法展外，我們還辦理了國際學術研討會。期盼在欣賞右老一生書法全貌之餘，更能瞭解國父與右老的革命家風範、以及他們在書藝上的造詣與成就。本書是由學者們所提論文編輯而成，在完稿付梓編印之前，謹對所有參與研討的單位及發表的學者表達謝意外，或有疏漏之處，尚祈各界不吝指教。

淡江大學校長　張家宜

孫中山與于右任：革命・書學藝術

目　錄

于右任詩傳

于右任書法藝術

Dr. Sun Yat-sen and the Calligraphy Art of Yu You-ren

國父的中道思想

王　　甦[*]

摘　要

　　國父的中道思想，是繼承我國堯、舜、禹、湯、文、武、周公、孔子以來，歷聖相傳的思想而加以發揚光大，其具體的做法，就是實行三民主義、五權憲法、建國方略、建國大綱，使中國成為民有、民治、民享、而又富強康樂的新中國。這個新中國是有崇高道德的仁道政治，有濟弱扶傾的王道精神。而孔子所說「大道之行，天下為公」，就是中道思想所要實現的最高理想。 在這個國度裡，人民都有博愛的美德，有互助的精神，人人都以服務為目的，才力愈大者，能為多數人服務，才力小者，能為少數人服務。每個人都能盡最大的努力，為國家盡忠，為社會盡責。在家為孝子，在國為良民。孔子言「修己以安百姓」，孟子言「親親而仁民，仁民而愛物」，國父言「先奠國基於方寸之地，為去舊更新之始」，此皆由內聖而外王的一貫工夫。而極端法是非常之破壞，徹底法是非常之建設，必至成功而後已。

關鍵詞：天下為公　　互助合作　　服務犧牲　　成功成仁

[*] 王　甦，淡江大學榮譽教授。

壹、中道思想的淵源

中道思想是中華文化的道統思想，這個道統思想，是堯、舜、禹、湯、文、武、周公、孔子歷聖相傳的思想。《論語堯曰篇》：「咨爾舜！天之曆數在爾躬。允執其中四海困窮，天祿永終。」

其實中道思想，也就是《中庸》思想，所以朱子的〈中庸章句序〉說：

蓋自上古聖神，繼天立極，而道統之傳，有自來矣。其見於經，則允執厥中者，堯之所以授舜也。人心惟危，道心惟微，惟精惟一，允執厥中者，舜之所以授禹也。堯之一言，至矣盡矣，而舜復益之以三言者，則所以明夫堯之一言，必如是而後可庶幾也。[1]

以上是中國道統思想的傳統說法。國父在演講〈民權主義〉時曾說：照中國幾千年的歷史看，實在負政治責任為人民謀幸福的皇帝，只有堯、舜、禹、湯、文、武。[2]

此外，在民國十年十二月杪，有共產國際代表馬林（Maring）專程來見，詢先生以革命思想之基礎，先生以「中國有一個正統的道德思想，自堯、舜、禹、湯、文、武 、周公至孔子而絕，我的思想，就是繼承這一正統思想，來發揚光大的」答之。[3]

貳、中道思想的範圍

國父說：「余之謀中國革命，其所持主義，有因襲吾國固有思想者，有規撫歐洲之學說事蹟者，有吾所獨見而創獲者。[4]

由此可知，國父中道思想的範圍，實在就是《三民主義》的範圍了。

[1] 朱子《四書章句集註中庸章句序》冊一、齊魯書社出版、1989 年 5 月第 1 版。

[2] 〈民權主義〉第五講，《國父全集》第一冊，壹-一〇一。

[3] 黃季陸〈孫中山傳〉六十七頁，載於《中山先生行誼》上冊，臺灣書店印行。

[4] 〈中國革命史〉《國父全集》第二冊，柒-九十，中央文物供應社，1984 年 8 月 4 版。

參、中道思想的原理

國父最注重道德，他曾說：「有道德始有國家，有道德始成世界。」這兩句話也是他常寫的墨寶。[5] 國父在〈民族主義〉第六講中說：講到中國固有的道德，中國人至今不能忘記的，首是忠孝，次是仁愛，其次是信義，其次是和平。」[6] 這裡筆者依次要寫的如下：

一、中的大本-仁

黨國元老于右任先生說：民國元年，國父即將離於京的前一天晚上，大家圍著國父，要求寫給一些東西作為紀念，起初大家腦子裡，以為所得到的，不是中堂，便是對聯，都預備很多的紙張，及至國父拈起筆來，就是「天下為公」，再來一個，還是「天下為公」，再搶上來，就是「博愛」，我也得了一個「博愛」。[7]

其實博愛就是仁，仁則公。孔子告顏回「克己復禮為仁」[8]能克去己私，始可為仁。國父於民國十年十二月，在桂林出兵北伐時，演講〈軍人精神教育〉時說： 此次諸君，隨本總統出發，從事革命事業，非成功，即成仁，二者而已。[9]

有成仁的決心，才有成功的希望。有黃花崗七十二烈士的壯烈成仁，才有武昌起義的勝利成功。

或問何以不言忠孝，蓋忠孝一理，能孝必能忠，所以孔子曰：「事親孝故忠可移於君，是以求忠臣必於孝子之門。」[10]孟子也說：「仁之實，事親是也。」

5 見〈學生須以革命精神努力學問〉《國父全集》第二冊，捌-六七，亦見《中山先生行誼》上冊所載國父墨跡。

6 《國父全集》第一冊，壹-四三。

7 于右任〈國父行誼〉見《中山先生行誼》上冊，二三八頁，臺灣書局印行。

8 《論語顏淵篇》

9 《國父全集》第二冊，捌-一四七。

10 標點本《後漢書韋彪傳》二六卷，九八頁，樂天出版社，1973年3月初版。

[11]孟子又說：「國君好仁，天下無敵。」[12]國父身為總統，傳承中華道統，好仁是理所當然的。我們說國父就是中華文化的化身，亦無不可。

二、中的準則-義

義是中道的準則，也是行為的準則。孔子說：「君子義以為上。」《論語陽貨》又說：「君子之於天下也，無適也，無莫也，義之於比。」《論語里仁》義以為上，即是以義為尚。義之於比，即是惟義是從。在甲骨文中，比字象二人相隨之形，實即從之初文，孟子說：「大人者，言不必信，行不必果，惟義所在」

《孟子離婁篇》國父於民國十三年六月十六日手書黃埔軍官學校訓詞，也就是現在國歌的歌詞，其中的「主義是從」，與《論語里仁篇》的「義與之比」，可謂「異曲同工」，前者指三民主義，後者指孔子之義。而三民主義的內容，比孔子之義更為具體，也更為完美。

三、中的實踐-禮

自古禮為四維之首，說文云：「禮，履也。」履即實踐，抗戰時期，蔣委員長解釋禮是「嚴嚴整整的紀律」，[13]這個解釋很合國父的意思，國父曰：「以禮治國，則國必昌，以法治國，則國必危。」[14]國父反對北京政府背叛約法，於民國六年九月一日，當選中華民國軍政府大元帥，九月十日就職，執行護法討逆任務，

北伐軍初戰勝利，段祺瑞於十一月下野。北京政府發出和議。國父堅持恢復約法與舊國會，始可言和。[15]約法也就是禮，護法運動，要靠訓練有素的軍隊。春秋晉楚城濮之戰，晉文公登高觀看晉師說：「少長有禮，其可用也。」[16]

[11]　《孟子離婁篇》四卷，一八四頁，蔣伯潛廣解四書讀本，啟明書局出版。

[12]　同前註一六八頁。

[13]　民國二八年，適逢新生活運動五周年，蔣公為因應抗日的情勢需要，將「禮是規規矩矩的態度」，修改為「禮是嚴嚴整整的紀律。」

[14]　國父為〈周柬白輯全國律師民刑新訴狀匯覽序〉，《國父全集》拾貳-二七。

[15]　國父為〈反對北京政府背叛約法重組參議院〉通電，《國父全集》玖-三一〇。

[16]　見《左傳僖公》二八年。

這裡的「有禮」，是指軍紀好，後來果然大勝。國父革命所以要創辦黃埔軍官學校，任命蔣公為校長，就是要建一枝訓練有素的革命軍，蔣公繼承國父遺志，率領以黃埔學生為骨幹的革命軍，東征北伐，完成掃除軍閥統一中國的革命任務。

四、中的指針-智

國父說：「智之云者，有聰明、有見識之謂，是即為智之定義。凡遇一事，以我之聰明，我之見識，能明白了解，即時有應付方法，而根本上又須合乎道義，非以爾詐我虞為智也。」[17] 至於智之來源，國父說：「智何由生？有其來源，約言之，厥有三種：由於天生者，由於力學者，由於經驗者。中國古時學者，亦有生而知之，學而知之，困而知之者，與此略同。凡人之聰明，雖各因其得天之不同，稍生差別，得多者為大聰明，得少者為小聰明，其為智則一，此由於天生也。若由學問上致力，則能集合多數人之聰明，以為聰明，不特取法現代，抑且尚友古人，有時較天生之智為勝。」[18]

國父以上的話，無異是「夫子自道」。曾經追隨國父的黨國元老吳敬恆先生曾說：「我們中國有所謂集大成，總理就是這個集大成的人物。他一生要想為中國的自由平等集一個大成，所以自然讀得精博。」[19] 所謂「集大成的人物」，在我國歷史上，除了國父之外，就只有孔子了。孟子說：「可以仕則仕，可以止則止，可以久則久，可以速則速，孔子也。」〈公孫丑上〉，仕止久速，皆得其宜，這就是孔子之智，這段話也可移用於國父，所謂「先聖後聖，其揆一也。」

五、中的大用-和

有子曰：「禮之用，和為貴；先王之道，斯為美，小大由之。」《論語學而篇》朱註曰：「和者，從容不迫之意。」王夫之說：

[17] 〈軍人精神教育〉，《國父全集》第二冊，捌-一三三。
[18] 同註 17。
[19] 《中山先生行誼》上冊，一九二頁，〈總理行誼〉。

言為貴，則非以其體言，而亦不即以用言也。『用』只當『行』字說，故可云『貴』。若『和』竟是用，則不須揀出說『貴』矣。『用』者，用之於天下也。故曰『先王之道』，曰：『小大由之』，全在以禮施之於人而人用之上立論。」[20]王夫之這段話的意思，在說明禮之行之天下。而能和順於人心，乃為可貴。國父曾寫給「古巴同志」的墨寶為「同心協力」，以及寫給坎城分部的匾額為「協力圖強」，[21]這都是和的具體表現。古語說：「師克在和不在眾」[22]，國父所領導的革命軍，所以能以寡勝眾，以弱勝強，都是萬眾一心、和衷共濟的結果。國父晚年抱病北上，期以行動實現和平統一。不幸事與願違，齎志北京，彌留時，「我們猶見其嘴微張，小聲說：和平奮鬥救中國。」[23]

肆、中道思想的性質

一、主體性

這裡的主體是指德性我而言，是德性的實踐出發。孔子說：「惟仁者，能好人，能惡人。」《論語里仁篇》這就是主體性的作用。孔子又說：「仁遠乎哉？我欲仁，斯仁至矣。」《論語述而篇》這是從本心來說仁，為仁由己，求則得之，何遠之有。國父革命的本務，是在實行救國之仁。而救國之仁，主要是指軍人之仁。國父說：三民主義，即為「軍人之精神所由表現，亦即為軍人之仁所由表現。」[24]當然也可說是道德主體性的表現。

二、一貫性

孔子對曾子說：「參乎！吾道一以貫之。」《論語里仁篇》這是一貫二字

[20] 王夫之《讀四書大全說學而篇》，一九九頁，河洛圖書出版社，1974 年 5 月臺初版。

[21] 均見《中山先生行誼》上冊，國父墨跡。

[22] 春秋楚大夫鬥廉語，見《左傳桓公》十一年。

[23] 白雲梯〈憶我參加國父移靈之經過〉，《中山先生行誼》下冊，一一〇八頁。

[24] 〈軍人精神教育〉《國父全集》第二冊，捌-一四二。

最早的出處。所謂「一以貫之」，簡單的比方，就如有很多散錢，再用一條線索穿起來，成為一串錢。如果沒有散錢，線索就沒有作用。國父的三民主義，雖然有三個主義，但其精神原是一貫的，就是為國家、為人民，爭自由，爭平等。所謂一貫，只是基本原則，國父說：「這三民主義，都是一貫的。一貫的道理，便是在打不平，民族主義是對外打不平的；民權主義是對內打不平的；民生主義是對誰打不平的呢？是對富人打不平的。如果三民主義能夠真實行，中國便是極公平的世界，大家便是很安樂的國民。[25]」國父說：「我們三民主義的意思，就是民有、民治、民享。」[26]不能有，焉能治？不能治，焉能享？這就看出三民主義的一貫性了。在三民主義之中，以民生主義最重要，所謂「民以食為天」，故「建設之首要在民生」，所以國父說：「民生就是政治的中心，就是經濟的中心，和種種歷史活動的中心。」[27]

三、強誠性

「天行健，君子以自強不息。」《易乾卦象辭》君子法天，自強不息，這就是國父革命的精神。國父曾手書「熱誠毅力」匾額，贈於頃市頊同志[28]有熱誠方能產生毅力。國父曾手書「至誠如神」四字，贈給日人山田先生[29]黨國元老馬超俊說：「國父無論對任何人，都是一片至誠，許多沒有見過國父的人，在未見面以前，對國父頗多訾議與懷疑，既見面以後，就無不心悅誠服，五體投地，此皆由國父精神所感化。在歷次舉義中，何以一般同志肯於出生入死，奮不顧身呢？這完全也是受了國父救國救民至誠感召的結果。[30]」所謂「精誠所至，金石為開」，國父待人的「至誠」，也就是精誠，所以能令人「心悅誠服」，樂為之用了。國父曾對追隨多年的劉成禺說：

[25] 〈革命軍不可想升官發財〉《國父全集》第二冊，捌-二三五。

[26] 〈民生主義〉第二講，《國父全集》第一冊，壹-一四八。

[27] 〈民生主義〉第一講，《國父全集》第一冊，壹-一三六。

[28] 《中山行誼》上冊，國父墨跡。

[29] 同註28。

[30] 《中山行誼－國父的德性》中冊，臺灣書局印行。

「寧願天下人負我，不願我負天下人。天下可以欺偽成功，我寧願以不欺
偽失敗。子讀中外史冊，凡聖賢英雄，皆以誠率成功，及身有不成功者，
而成功必在身後。吾人有千秋之業，不在一時獲得之功名，榮辱也。傳曰：
修辭立其誠。古人言語文字，尚以誠意為要，況事業乎？耶穌曰：誠實者
無後患。孔子曰：正心誠意，不誠未有能動者也。」[31]國父為耶穌、孔子
的信徒，故其行事為人，都能效法聖賢，出於至誠，對於革命事業，莫不
全力以赴，鞠躬盡瘁，死而後已。

伍、中道思想的律則

一、進化律

進化論始於十九世紀之達爾文，發明「物競天則，適者生存」之理。國父
認為進化之時期有三：其一為物質進化之時期，其二為物種進化之時期，其三
為人類進化之時期。物質進化而成地球，物種以競爭為原則，人類則以互助為
原則。社會國家者，互助之體也；道德仁義者，互助之用也。人類順此原則則
昌，不順此原則則亡。然而人類自入文明之後，則天性所趨，已莫之為而為，
莫之致而致，向於互助之原則，以求達人類進化之目的矣。

人類進化之目的為何？即孔子所謂「大道之行也，天下為公」，耶穌所謂
「爾旨得成，在地若天」。此人類所希望，化現在之痛苦世界，而為極樂之天
堂是也。[32]

國父為何常書「天下為公」四字，以其為人類進化之目的。國父對此目的
深具信心，亦期與同志同胞共勉。故其手書國歌國詞，亦有「以進大同」之語，
天下為公，世界即大同矣。

[31] 《中山先生行誼》上冊，劉成禺〈先總理舊德錄〉二九一頁。

[32] 《孫文學說》第四章〈以七事為證〉，《國父全集》第一冊，叁-一三九。

二、互助律

互助為人類進化之原則，但由於進化之時間尚淺，而物種遺傳之性未能化除，故必須提倡互助精神，以造福國家社會。國父說：

「我從前發明一個道理，就世界人類其得之天賦者，約分三種：有先知先覺者，有後知後覺者，有不知不覺者，先知先覺者為發明家，後知後覺者為宣傳家，不知不覺者為實行家。此三種人互相為用，協力進行，則人類之文明進步，必能一日千里。天之生人，雖有聰明才力之不平等，但人心則必欲使之平等，斯為道德上之最高目的，而人類當努力進行者。要調和三種人使之平等，則人人當以服務為目的，而不以奪取為目的。聰明才力愈大者，當盡其才力而服千萬人之務，造千萬人之福。聰明才力略小者，當盡其才力以服十百人之務，造十百人之福。至於全無聰明才力者，亦當盡一己之力，以服一人之務，造一人之福。[33]

人類進化以互助為原則，當然應當發揮互助的精神。我們知道互助與合作是分不開的。人是社會動物，不能離群索居。何況今日是群眾時代，人際關係日益密切，科學分工愈趨精細，必須互助合作，才能達成任務。人類文明進步，歸功於分工合作。尤其在軍事方面，團隊精神是勝利的基本條件。要生活在一起，戰鬥在一起，成功在一起。精神上的團結，職務上的聯係，戰鬥上的合作，才能發揮整體的力量，獲得最高的效果。國父領導的革命軍，由興中會而同盟會，由同盟會而國民黨，都有賴團隊的精神，才能發揮偉大的力量。

國父說：論黨員結合之固，信服主義之篤，趨事之勇，興中會之少數人，已為卓絕；然而成功猶有待於同盟會，甚矣群策群力之足恃也。而其結合雖日多多益善，其各黨員相互感情之密切通洽，有如兄弟父子，實為同盟會之精神。國民黨所以初見渙散，中華革命黨所以能復振，亦以黨員相互感情之親疏異也。由是觀之，欲以一黨謀中國之幸福，先須各黨員日淬礪其互助之精神，而導之

[33] 〈民權主義〉第三講，《國父全集》第一冊，壹-八一。

向於同一目標，可無疑也。[34] 國父這段話強調「群策群力之足恃」，與黨員「相互感情之密切」，始能向著同一目標，勇往邁進，卒底於成。

三、平衡律

宇宙星體的運動，有其和諧的秩序，國家社會的存在，亦有其和平的秩序。這種秩序，就是平衡律的作用。宇宙星體失去平衡，必有天變。國家社會失去平衡，必有動亂。儒家為政之道，就是基於平衡原理。大學說：

> 所惡於上，毋以使下；所惡於下，毋以事上；所惡於前，毋以先後；所惡於後，毋以從前；所惡於右，毋以交於左； 所惡於左，毋以交於右；此之謂絜矩之道。[35]大學所謂「絜矩之道」就是平衡原理的精義。不過這還是屬於心理層面的。國父主張為政之道，基於平衡原理。而平衡原理之運用，則在權能區分。權在人民，能在政府。人民有政權，政府有治權。國父說：「我們要詳細明白這兩種大權的關係，可以用一個圖來說明：

	選舉權		司法權
政	罷免權	治	立法權
權	創制權	權	行政權
	複決權		考試權
			監察權

就這個圖來看，在上面的政權，就是人民權：在下面的治權，就是政府權。人民要怎樣管理政府，就是實行選舉權、罷免權、創制權和複決權。政府要怎麼樣替人民坐工夫，就是實行司法權、立法權、行政權、考試權和監察權。有了這九個權，彼此保持平衡，民權問題才算是真解決，政治才算是有軌道。」[36]

[34] 〈澳洲國民黨懇親大會紀念辭〉《國父全集》第三冊，抬貳-三四。

[35] 蔣伯潛廣解《四書讀本大學》十八頁，啟明書局印行。

[36] 〈民權主義〉第六講，《國父全集》第一冊，壹-一一九。

陸、中道思想的用法

一、極端法

易經革卦說：湯武革命，順乎天而應乎人，革之時大矣哉！[37]這是最早用革命手段，達成政治的目的記載。古代湯武革命，是帝王革命；如今國父革命是國民革命。國父說：余自乙酉中法戰敗之年，始決傾覆清廷，創建民國之志。由是以學堂為鼓吹之地，借醫術為入世之媒，十年如一日。[38]

乙酉年是西元一八八五年，清光緒十一年。「傾覆清廷，創建民國」，是用革命手段，是用極端方法。國父說：革命有非常之破壞，如帝統為之斬絕，專制為之推翻。有此非常之破壞，則不可無非常之建設。是革命之破壞，與革命之建設，必相輔而行，猶人之兩足，鳥之雙翼也。[39]就破壞與建設言，國父認為「破壞之事業，並不甚難，只要持極端的犧牲主義，堅忍做去，即能收效。」[40]國父所言「非常之破壞」，就是用極端的方法，而且「要持極端的犧牲主義」，如黃花崗七十二烈士的壯烈犧牲，誠如國父所言：「吾黨菁華，付之一炬，其損失可謂大矣。然是役也，碧血橫飛，浩氣四塞，草木為之含悲，風雲因而變色」[41]有了極端的犧牲，才有次年「武昌起義」的大勝利。所以極端法雖然犧牲代價很大，但是成就也大。可知犧牲的道理，就是成功的道理。國父革命經歷十次的失敗，終獲最後的成功。失敗為成功之母，這是最好的見證。

二、徹底法

徹底法與極端法，相類而不相同，極端法多出於不得已，徹底法多由於不容已。極端法富於政治意識，徹底法富於道德意識。孔子說：「志士仁人，無求生以害仁，有殺身以成仁」，《論語衛靈公篇》　這是道德意識。國父說：「驅除

[37]　《易經白話新解》革卦，一七八頁。

[38]　《孫文學說》第八章，〈有志竟成〉《國父全集》第一冊，叁-一六一。

[39]　《孫文學說》第六章，《國父全集》第一冊，叁-一四七。

[40]　〈學生須以革命精神努力學問〉《國父全集》第二冊。捌-六五。

[41]　孫文，〈黃花崗烈士事略序〉《國父全集》第三冊〈雜著〉，抬貳-二三。

韃虜，恢復中華」〈同盟會誓詞〉，這是政治意識。國父說：「今日之我，其生也，為革命而生我；其死也，為革命而死我。以吾人數十年必死之生命，立國家億萬年不死之根基。其價值之重可知。」[42]

這是犧牲小我，完成大我的精神。因為徹底法富於道德意識，以其是非分明，公私立判，沒有模稜兩可的餘地。國父說：「革命要用徹底的方法，才可以永久幸福。如果不然，破壞的事業是永無窮期的。所以要解決民族問題，同時不能不解決民權問題；要解決民權問題，同時不能不解決民生問題。這三民主義，就是救種種痛苦的藥方。這三個問題如果同時解決了，我們才可以永久享幸福。」[43]國父要把這三個問題同時解決，這就是表明了三民主義的革命是一次革命論了。早在民國七年十月，國父就曾說：

> 余維歐美之進化，凡以三大主義：曰民族、曰民權、曰民生。羅馬之亡，民族主義興，而歐洲各國以獨立；洎自帝其國，威行專制，在下者不堪其苦，則民權主義起，十八世紀之末，十九世紀之初，專制仆而立憲政體殖焉。世界開化，人智益蒸，物質發舒，百年銳於千載，經濟問題繼政治問題之後，則民生主義躍躍然動，二十世紀不得不為民生主義之擅場時代也。夫歐美社會之禍，伏之數十年，及今而後發見之，又不能使之遽去。吾國治民生主義者，發達最先，睹其禍害於未萌，誠可舉政治革命、社會革命畢其功於一役。還視歐美，彼且瞠乎後也。[44]

將民族革命、政治革命、社會革命畢其功於一役。這就是最徹底的方法了。可惜當時才北洋軍閥作梗，不肯與南方合作，國父為求和平統一，抱病北上，不幸齎志辭世。今天在政府機構或學校，只要掛國父遺像，兩旁就有「革命尚未成功，同志仍須努力」的遺言。所以必須革命成功，才算徹底實現國父遺志。

[42] 〈軍人精神教育〉《國父全集》第二冊，捌-一四六。

[43] 〈三民主義為造成新世界的工具〉《國父全集》第一冊，'壹-二二五。

[44] 〈民報發刊詞〉民前七年十月三十日於東京。《國父全集》第二冊，二五六頁。

三、取次法

孔子說：「不得中行而與之，必也狂狷乎！狂者進取，狷者有所不為也。」
《論語子路篇》　這裡的「中行」的行字，實際上是「道」字的初文。孟
子也說：「孔子不得中道而與之，必也狂獧乎！狂者進取，獧者有所不為也。孔
子豈不欲中道哉？不可必得，故思其次也。《孟子盡心下篇》

以上兩書引孔子的話略同，「中道」者有為有守，是最理想的人選；其次
是「狂者」志大而能進取，而略於事，故次於「中道」；「狷者」有所不為，又
其次也。以國父之卓識，必能知人善任，取次是不得已。

以革命先烈而論，如文武全才之黃興，榮膺國府主席之胡漢民，力主討袁
之陳其美，國父譽為革命聖人朱執信。都是狂狷一類不可多得的人才。其中尤
以黃興的表現最為突出，在當時就有「孫理想、黃實行」的流言。黃興的身先
士卒，指揮若定的軍事天才，是眾所周知的。淡江文理學院陳維綸博士，就是
黃興的東床佳婿。筆者有幸蒙陳長青睞，應邀至新店陳府作客。夫人黃振華女
士親自下廚，她說：

> 國父十次革命，多半是我父親指揮的。武昌起義當天，革命軍勢力單薄，
> 有人騎馬邊跑邊高呼：「大家沉住氣，黃興駕到！」士氣為之大振。其實
> 當時我父親並不在場。

由此可見黃興先生的威名。另一方面黃先生的文彩和書法，也是一流的，
他的豪邁，雄健絕倫，早年即有「文似東坡，字工北魏」之譽。試舉少時〈詠
鷹〉五律為例：

> 獨立雄無敵，長空萬里風。可憐此豪傑，豈肯困樊籠？
> 一去渡滄海，高翔摩碧穹。秋深霜氣肅，木落萬山空。[45]

詩如其人，這首詩就是黃興先生自己的寫照。以上所言，有些是題外話，
但黃興先生之女口述歷史，彌足珍貴，故記之以供史家參考。

[45] 《革命先烈先進詩選》第五頁，近代中國出版社，國民黨黨史委員會編印。1984 年 11 月

四、比例法

孔子說：質勝文則野，文勝質則史；文質彬彬，然後君子。《論語雍也篇》

《論語集解》包曰：「野如野人，言鄙略也；史者文多而質少。彬彬文質相半之貌。文與質不可以相勝，然質勝文，其弊小，文勝質，其害大。

故寧可質勝文，不可文勝質。

哀公問於有若曰：「年饑，用不足，如之何？」有若對曰：「盍徹乎？」曰：「二，吾猶不足，如之何其徹也？」《論語顏淵篇》古時田稅的制度，政府取十分之一，就叫做徹。這是最早的稅制。魯哀公說：「二，吾猶不足」，那是說：「取十分之二，我還不夠用」。十分取二的稅制，算是重稅了。

國父早年在〈上李鴻章書〉中說：「夫商賈逐什一之利」[46]什一之利，是指用十元本錢，只賺一元利潤。國父講到〈精神與物質力量之比較〉時說：「武器為物質，能使用此武器者，全恃人之精神。兩相比較，精神能力實居其九，物質能力僅得其一。」他舉武昌起義為例說：「有熊秉坤者，新軍中一排長耳，見事機已迫，正在大索黨人，以為若我不先發制人，終必為人所制，等死耳，置於死地而後生，不如速發難。因將此意，告諸同志，僉以無子彈對，後以熊秉坤向其友之已退伍者，借得行兩盒子彈，分授同志，革命之武器所恃者僅有此數。槍聲一起，砲兵營首先響應，瑞澂、張彪相繼逃竄，武昌遂入革命黨人之手。」[47]革命黨人以兩盒子彈．打敗武昌滿清軍隊，是靠的革命精神。

武昌起義之產生，是「置於死地而後生」為動力，而革命精神發揚，也是基於「拚命才能保命」的勇氣。人人有此勇氣，就能「鼓動風潮，造成時勢」，所謂「時勢造英雄，英雄造時勢」，而產生連鎖反應，這就是「先聲奪人」，如排山倒海，銳不可當了。這種以一當十，以百當千」精神，是非常的精神，古人所謂「有非常之人，然後有非常之事；有非常之事，然後立非常之功」。[48]如果沒有國父首創革命，也不會有武昌起義，當然也不會有中華民國。

[46] 〈上李鴻章書〉《國父全集》第二冊，　玖-五。

[47] 〈軍人精神教育〉《國父全集》第二冊，捌-一三一。

[48] 陳琳〈為袁紹檄豫州文〉《文選》四四卷，六一四頁，啟明書出版，1960 年 10 月初版。

　　國父早年在〈上李鴻章書〉中，首先提出「人盡其才」的建議說：「人不能生而知，必待學而後知；人不能皆好學，必待教而後學。故作之君、作之師，所以教養之也。」[49]

　　教育為立國之本，國父對教育極為重視，他說：「至於教育問題，吾國雖自號文明之邦，男子教育，不及十分之六，女子教育，不及十分之三，其中有志無力者，頗不乏人，其故何在？國家教育不能普及故也。推原根本，在以前責在君主，在今日責在人民，吾同胞須於此中深注意焉。[50]」

　　國父這段話，指出我國男女受教育人數比例，男子僅及全民的十分之六，而女子僅及男子的二分之一。如果這個數字正確，就顯示重男輕女的問題了。所以比例法使我們知道問題之所在，使不合理的變為合理，使不平等的歸於平等。

　　後來政府在「安內攘外」時期，為了對付共黨，由力行社制定計畫，採取「政治為主，軍事為輔」的原則，民國二二年四月，領袖親赴南昌，發動第[51]五次圍剿行動，同年十月十六日開始，至次年十月十六日，中共主力只有突圍西竄，殘部抵達陝北，從母原來逃出瑞金的五個軍團，只餘二千多人。民國三十四年八月，國共和談，毛澤東、周恩來等飛到重慶，周恩來說：那時你們把我們封鎖得好苦，我們沒有東西吃，只好吃草，解出來的糞便就像牛一樣。這就是「七分政治，三分軍事」原則的奏效。若不是八年抗戰，使共黨有了發展壯大的機會，大陸不會失守。這可見正確的比例法，關係的重大。

五、開悟法

　　國父遺囑有「必須喚起民眾」之句，此點極為重要，因為國父領導的革命是國民革命，革命運動，本質上就是群眾運動，必須由群眾來參加，由群眾來奮鬥，由群眾來完成。一切都要以群眾為本位，以群眾為基礎。但是群眾如一盤散沙，如何能夠發生力量呢？那就是要靠宣傳。國父說：國者人之積也，人

49　同註 46，玖-一。

50　〈國為民有人人須負擔義務〉《國父全集》第二冊，捌-六十。

51　《從抗日到反獨—滕傑口述歷史》一六一頁，淨明文化中心出版，2014 年 5 月初版。

者心之器也。國家政治者，一人群心理之現象也。是以建國之基，當發端於心理。國民國民，當急起直追，萬眾一心，先奠國基於方寸之地，為去舊更新之始，以成良心上之建設也。[52]心理建設就必須從心徹起，在孔門如曾子的三省，顏子的四勿，都是典型的例子，國父說：中國有一段最有系統的政治哲學，就是大學中所說的格物、致知、誠意、正心、修身、齊家、治國、平天下」那一段的話。把一個人從內發揚到外，由一個人的內部做起，推到平天下止。像這樣精微開展的理論，無論外國甚麼政治哲學家，都沒有見到，都沒有說出。這就是我們政治哲學的知識中獨有的寶貝，是應該要保存的。[53]

　　大學在這段話的下面說「自天子至於庶人，壹是皆以修身為本」，大學這「八條目」，修身是關鍵。孔門子路，向孔子問君子，孔子曰：「修己以敬」，《論語憲問篇》。梁啟超說：「做修己的功夫，做到極致，就是內聖。」[54]

　　「內聖」就是誠者，《中庸》說：「誠者，非自誠己而已也，所以成物也。成己，仁也；成物，智也；性之德也，合內外之道也，故時措之宜也。〈二五章〉。「時措之宜」，就合乎中道。那是個人修養的最高境界。到了這個境界，就是孔子所說的「修己以安人」《論語憲問篇》一個人能做到「修己以安人」，其必要條件，就是「至誠」二字。國父也很重視「至誠」，他說：「我們要感化人，最要緊的就是誠，古人說《至誠感神》。有至誠，就是學問少，口才拙，也能感動人，所以至誠有很大的力量。[55]喚起民眾，要靠宣傳，宣傳有口頭的宣傳，有文字的宣傳。這二者國父都很重視，而且身體力行，所以能「鼓動風潮，造成時勢」，而革命的同志，也能群策群力，共同奮鬥，前仆後繼，不怕犧牲，歷經十次的失敗，終能在武昌一役，獲得勝利，推翻滿清，建立民國。

[52]　〈孫文學說〉第六章，《國父全集》第一冊，叁-一六二。

[53]　〈民族主義〉第六講，《國父全集》第一冊，壹-四六。

[54]　《儒家哲學》第三頁，臺灣中華書局，1956 年 5 月。

[55]　〈言語文字的奮鬥〉《國父全集》第二冊，捌-二六五。

柒、結　論

　　國父的中道思想，已到了仁精義熟從容中道的地步。國父最常寫的「天下為公」，就是國父中道思想的最高目的。孔子說：「修己以安百姓，堯舜其猶病諸。」《論語憲問篇》而國父則說：「夫事有順乎天理，應乎人情，適乎世界之潮流，合乎人群之需要，而為先知先覺者所決志行之，則斷無不成者也。[56]」國父所著的《三民主義、五權憲法、建國方略、建國大綱》等書，都是切實可行的真理，為甚麼沒有實現，而使國父有「革命尚未成功」之憾呢？這其中原因很多，也很複雜，要而言之，不外南方未能一致，北方軍閥作梗二者而已。就南方而言，蔣公就曾指出：

　　默察今日駐粵客軍，日謀抵制主軍，以延長其生命，跋扈之勢已成，然非可專罪客軍也。禍患之伏，造因有自，如不謀所以消弭之道，未有不可為吾黨致命傷者。中正於此，實有鹽於廣東現狀，不在外患而在內憂也。

　　吾又知粵局之破裂，各部之糾紛，於將隱伏於其中，此所以亟宜及時補牢，切弊矯正也。[57]追隨國父的陳其美也說：國民黨自形式上言之：範圍日見擴張，勢力固徵膨脹，而自精神上言之：面目全非，分子複雜，薰蕕同器，良莠不齊，腐敗官僚，既朝秦而暮楚；齷齪敗類，更覆雨而翻雲。是故欲免敗群，須去害馬；欲事更張，必貴改弦。[58]

　　粵局破裂，內憂加深，黨內竟有害群之馬，安內尚且不暇，怎談到攘外呢？民國二年袁世凱暗殺宋教仁，陳其美在上海，任討袁總司令。民國四年袁世凱稱帝，民國五年陳其美亦被袁世凱暗殺。民國六年國父在粵組軍政府，任海陸軍大元帥，準備北伐。而陳炯明心懷不軌，阻礙北伐。民國十一年陳炯明叛變，砲擊總統府，國父事先登艦避難。其後蔣公東征，弭平叛軍。北方自袁世凱死後，軍閥相繼執政，反對南北議和，政風敗壞，因而發生張勳復辟、曹錕賄選

[56]　《孫文學說》第八章，《國父全集》第一冊，叁-一六一。

[57]　蔣中正〈上總理書〉《名人書牘選輯》五一・五二頁，黎明文化公司出版，1983 年 4 月。

[58]　陳其美〈致黃克強書〉《名人書牘選輯》一五八頁，黎明文化公司出版。

等醜聞。南北政局如此，故國父有「革命尚未成功，同志仍須努力」的遺訓。時至今日，國父地下有知，亦必贊成和平統一，兩岸雙贏。

參考文獻

《中山先生行誼》上冊、中冊，臺灣書店印行。

王夫之，《讀四書大全說學而篇》，河洛圖書出版社，1974 年 5 月臺初版。

《名人書牘選輯》，黎明文化公司出版，1983 年 4 月。

朱子《四書章句集註中庸章句序》冊一、齊魯書社出版，1989 年 5 月 2 版。

《孟子離婁篇》四卷，蔣伯潛廣解四書讀本，啟明書局出版。

《後漢書韋彪傳》標點本，二六卷，樂天出版社，1974 年 3 月 31 日初版。

《革命先烈先進詩選》近代中國出版社，國民黨黨史委員會編印。民 73 年 11
　月

《國父全集》第一冊、第二冊、第三冊，中央文物供應社出版，1974 年 8 月 4
　版。

《從抗日到反獨—滕傑口述歷史》，淨明文化中心出版，2014 年 5 月初版。

陳琳，〈為袁紹檄豫州文〉《文選》四四卷，啟明書出版，1960 年 10 月初版。

蔣伯潛廣解，《四書讀本大學》，啟明書局印行。

《儒家哲學》，臺灣中華書局，1956 年 5 月壹一版。

論國父孫中山先生的文化觀

劉　煥　雲[*]

摘　要

　　二十一世紀，全球化已是不可抵擋之潮流，世界各國無不享受著全球化所帶來的善果，同時也苦嚐著全球化所帶來之惡果。思想家早已指出全球化所衍生出人性之墮落，必須早日與予對治，否則後果將日益嚴重。世界各國紛紛從傳統文化中尋找良方，來對治全球化所帶來之惡果。換言之，全球化危機之下，傳統文化重新受到重視，或可從傳統文化中的價值觀來拯救日益沉淪的人心。而國父　中山先生的文化觀，希冀能發揚中國倫理道德精神，講求個人人格與德行之陶成，正可提供現代人在全球化時代，找到安身立命之道，追求天人合德之終極理想。同時，其文化觀乃為兩岸中國人共有的思想，可以以之謀求中國的長治久安，而禮運大同、天下為公的理想，更是聯合國之目標與理想。本文在於論述中山先生的文化觀及其現代意義，詮釋中山先生的文化觀不僅可以對治全球化所帶來的弊病，指引世界永續發展的良方；更可以作為兩岸追求和平發展之道。至今來看，中山先生的文化觀仍然是中國人的瑰寶，是中國傳統文化的精華。

關鍵字：中山思想　文化　價值觀　和平發展　全球化

[*] 國立聯合大學客家研究學院文化觀光產業學系副教授。

壹、前　言

　　孫中山先生是二十世紀初期中國偉大的革命導師，也是一位博學多能的思想家，他繼承了中國文化的治國理政、平天下之正統思想，同時又規撫了歐美學說事蹟的精華，再加上他自己深思熟慮的而獨見創獲的思想學說，希望以三民主義建設中國成為一個極富強、極康樂的國家，進而促進世界和平，臻世界大同之郅治，使人類達到安和樂利、崇高莊嚴之境界。孫中山所發明的三民主義，在形成的背景上，合乎中國的需要，亦適乎世界潮流的趨勢。

　　二十世紀末是全球化的時代，核心國家的強勢科技、龐大資金和優勢文化的影響之下，落後國家無可避免地遭受衝擊，其語言、文化與生存環境，受到無可避免的強勢文化的同化而趨於式微。雖然早已成立聯合國，中國亦是五個常任理事國之一，但是距世界大同的理想還是很遠。

　　進入二十一世紀後，全球化繼續對世界造成深遠的影響，人類雖享受著全球化所帶來之善果，如電腦科技之普及、通訊之便利、知識經濟之發達及物質文明之進步，但是人類也遭受到全球化所導致的文明的惡果與空前的危機，如地球資源之耗竭、溫室效應與氣候異常、恐怖主義之盛行、人心之陷溺等。全球化已使得地球出現文化與價值觀的危機。為了挽救全球性的危機，現代社會必須有各種文化傳統真誠的相遇，從傳統文化中找尋優良的因子，導引科技社會的嶄新發展，並進而創造出新的文化整合，避免科技所帶來的種種負面惡果。

　　事實上，全球文化如果沒有本土化的過程，則是一種文化帝國主義，不但不容易被各國人民所全盤接受，甚至會引起排斥與反抗。反之，本土文化若欠缺全球化的宏觀視野與規劃，則很容易封閉與落伍，甚至形成自我中心的偏狹態度，不利於本土文化的永續發展。

貳、孫中山三民主義的文化觀

　　中國不但是一個國家，而且也是一個文化系統，中華民族乃指具有悠久歷

史的中國人而言，也是指深受中國文化薰陶的中國人而言。[1]然而，中華文化是一個開放的系統，並不排斥外來文化；換言之，中華文化不會排斥全球化，只是要保持中華文化主位性，中華文化是內中國而外夷狄的，這就是孔子所說的「春秋大義」。中華民族秉持這春秋大義的精神，形成了一套獨特的中國歷史、中國文化、與中華民族。否定中國文化、否定中國歷史，即是無異於否定中華民族。[2]

　　回顧孫中山的思想，他認為第一次世界大戰後，民族自決的聲浪高漲，不少弱小民族擺脫了帝國主義的侵略，建立了自己的民族國家。中國亦在抗日戰爭之後，廢除不平等條約，走向獨立自強的道路，追求民族自決、民族獨立與國家的富強。雖然 1949 年後，中國因政治意識之分歧而分裂為當前海峽兩岸對峙的型態，但無論是國民黨在臺灣施行孫中山的三民主義，或是後來鄧小平在大陸主張「建設有中國特色的社會主義」思想，都說明了中國在追求現代化與全球化時，除了謀求中國統一之外，在文化發展上應該以中華民族傳統文化為基礎，吸收西方優良文化，進行民主建國與經濟發展的現代化模式，提供第三世界開發中國家導正與超越全球化弊端的發展模式。

　　孫中山認為，中華文化傳統的優良素質如：憂患意識、堅忍自強、王道文化、春秋大義、天下為公、一體多元、中庸和諧、均富厚生、知行合一、仁者無敵等特色，最能代表中華民族的民族精神，在二十一世紀可以超越種族主義與帝國主義，提供發展中國家的成長模式，同時也提供世界各國和平發展的正當途徑。今日海峽兩岸中國分裂的局面，是中國歷史上的悲劇。就中國文化而言，統一是常態，分裂是變局，中國統一是歷史發展的正常軌道。所以說，當前分裂的中國，必須重歸統一，也唯有中國統一，中華民族才有前途，才符合中華民族的發展願望。但是中國如何統一？如何兼顧兩岸互為主體而商談統一？統一後的中國終局形象(Eschatology)又是如何？中國往何處去？這是兩岸人民必須冷靜思考的問題。因為，若僅僅從政治與經濟的觀點看中國的統一，

[1] 許倬雲，〈由中國文化談統一問題〉收於《以三民主義統一中國》，(臺北：時事周報社 1981 年)，頁 113。

[2] 錢穆，《中國文化叢談 2》，(臺北：三民書局，1984 年)，頁 169。

容易忽略了其中所蘊含的文化意義。因為中國是一向是以一個自我發展的歷史文化主體，追求中國統一不是單純的為了兩岸人民的經濟利益，而是文化理念。歷史、文化、民族三者，乃屬一體。[3]

　　做為二十一世紀的中國人，要立基於中國的文化傳統上肯定現在，這樣才能符合 孫中山所謂的「順應世界潮流」。在肯定現代文化與傳統文化之下，中國人才能擔負起光大中華文化的是使命。

　　要做二十一世紀全球化時代的中國人，從文化觀來看，必須做到下列數點：[4]

　　1.要具備正確的文化史觀。

　　2.要認識中國文化的歷史地位與價值。

　　3.要了解全球化對中國的衝擊。

　　4.要認識二十一世紀文明的挑戰。

　　5.要努力結合傳統與現代。

　　中國自辛亥革命以來的歷史經驗，從未脫離外國文化的威脅與糾纏，所以，中國統一的路途上，也一直充滿了重重的荊棘和險阻。[5]因之，中國人必須確定：1，中國問題應該由中國人來解決；2，只有中國人才能解決中國問題；3，中國國運把握在中國人自己之手。若由非中國人解決，將會愈解決愈糾紛；愈困難，愈不易解決。[6]吾人認為，具有文化意識的中國人才能解決中國問題。而文化意識正是中山先生文化觀中所強調的特色與重要內涵。所以，二十一世紀全球化時代，研究中山先生的文化觀，特別有其現代之意義。

　　中山先生的思想乃淵源於中國的道統，並擷取西方文化的精華，經其融會兼取中西文化之長及銜結傳統與現代的嶄新中國文化。它是中國現代化的思想依據，也是二十世紀建設中國的光明大道。而中國的道統，即是指「內聖外王」

[3]　錢穆，《中國文化叢談 2》，(臺北：三民書局，1984 年)，頁 169。

[4]　成中英，〈做一個現代中國文化人〉收於《我是中國人》，(臺北：正中書局，1982 年)，頁 196-197。

[5]　陳曉林，〈玉壘浮雲變古今，從歷史架構透視中國統一問題〉刊於《聯合月刊第九期，(臺北：聯合月刊社，1982 年)，頁 15。

[6]　錢穆，前揭書，頁 168。

的文化觀。而所謂文化觀，即文化意識根源之所在。基於此，吾人必須進見一步詮釋中山先文化觀的現代意義。按照韋伯(Max Weber)的說法，現代化就是理性化，理性化雖然給世界帶來正面的意義，但是也給世界帶來許多弊端。沈清松即指出，現代化的弊端，主要可以有「異化」(alienation)、「宰制」(domination)及「虛無主義」(nihilism)等三種。[7]馬克思早在一八四四年提到：人對自然、人對自己、人對類本質、人對他人的異化處境。[8]

　　面對上述三種弊端，許多思想家紛紛提出解救的對策。畢竟人類價值的漂白，心靈的空虛，生命缺乏可奉獻的理想，人類生命的存在變成偶然，就可能趨於墮落和變質。可以說，全球化弊端日愈嚴重之後，中國傳統儒家文化，仍被視為是解救人類心靈世界，避免墮落的良方。中山先生之文化觀乃是因襲中國五千年來聖哲相傳的道統，基本上就是儒家思想。吳經熊即指出：中華文化是母，三民主義是子，子之長成，轉而反哺其母，這母與子的關係是不能分離的。[9]三民主義是儒家思想的現代結晶，中山先生的文化觀更是秉承儒家聖聖相傳的一貫道統而加以發揚光大的。

　　中國文化一向以人為中心，要人「觀乎天文，以察時變；觀乎人文，以化成天下。」就是要發揮會人自身的精神成就，透過道德與倫理的實踐來改造周遭的自然世界，使其變成合乎人性的生活世界，也就是把自然世界轉化成為人文世界。中國儒家人文觀有三項重要內涵，可以對治上述全球化時代虛無主義、宰制與異化的弊端。[10]正如大學三綱領與八條目—明明德、在親民、在止於至善與格物、致知誠意、正心、修身、齊家、治國到平天下，由內在而超越、由內到外，日新又新，把德行的實踐變成生生不已的創造歷程，人可以以參贊天地化育的修德精神，做世界的主人。

[7] 沈清松，《傳統的再生》，(臺北：業強出版社，1992 年)，頁 132。

[8] K. Marx, 1986, The Economic and Philosophic Manuscript of 1844, translated by M. Milligan. (New York :International　Publishers) pp. 112-114。

[9] 吳經熊，哲學與文化，(臺北：三民書局，1971 年)，頁 177。

[10] 沈清松，《解除世界魔咒—科技對文化的衝擊與展望》，(臺北：時報出版公司，1984 年)，頁 220-222。

　　中山先生文化觀的最終理想，正如《易經》所謂：「各正性命，保和太和」。一方面個人可以自我實現內聖成德之教，另一方面整體又可以共同成長、充量和諧。致中和，天地位，萬物育，個體與整體在動態的生存發展中，達成「動態的和諧」。美國漢學家懷特(A.F. Wright)說：「每一時代的儒家，都將自然和人類世界視為是由多重內在相關的部分所組成，當任何一部分失去定位，或功能受阻之時，整體的的和諧便受到損傷，『天』統治此一有機整體，且是和諧與平衡的力量，而『人』則是和諧與不和諧的主要代理者。人由於無知或行惡，可能導致嚴重的紛擾，然而藉著知識的應用，藉著智慧與紀律，人能夠重獲和諧。」[11] 這兩段話可以說明，遵行儒家倫理使人過著有智慧、有紀律，又有仁、義、禮等德行陶成的和諧生活，在全球化的今天，有其重要性與深刻意義的。

參、二十一世紀中山先生文化觀之現代意義

一、就統一中國問題而言

　　新世紀統一中國是中國人的要求與心聲，是上世紀大陸上實行共產主義和臺灣實行三民主義的結果所引發出來的。[12] 過去臺灣主張以三民主義統一中國，就是以三民主義的文化來統一中國。大陸則提出「一國兩制統一中國」。國民黨認為三民主義繼承了中國文化，以三民主義統一中國，也即是要光大中國文化。中國文化，其實就是內聖外王的倫理思想，所以倫理思想無疑的是中國文化的動員。「『動原』問題，是任何一個具有高度文化成就的民族所少不了的。因為，這是它成就其文化的『動力之原』。而且，這動原也不僅是個動『力』之原，也是一個民族文化動『向』的決定之原。各民族文化的內涵與方向，其實就是在這『動原』處決定的。各民族的文化動原雖有不同，但都是最初的(Primary)，也是最後的(Final)。就是近代所謂的『終極關心』的問題。它是屬

[11] Confucianism and Chinese Civilization, Edited by Arthur F. Weight,, 1964 (California：Stanford University Press) ix. .

[12] 馬起華，《以民權主義統一中國之必然與必要》，(臺北：中華學報社，1982 年)，第九卷，第一期)，頁 67。

於人類生命根本方向與智慧方向的問題。它不像政治、經濟那樣是為我們所『現實』地『關心』著，而是為我們『終極』地『關心』著。」[13]所以，就中國統一問題的動原而言，我們是要從文化觀入手而研究。

　　中山先生發明三民主義，他的文化觀是謀求解決中國問題的根本動力。民主與科學雖也是三民主義的本質，但它們並不能成為動原，因為動原是最初的，也是最後的。換句話說，科學及民主必須與倫理相結合，才能成為動原，才能決定中華民族文化的發展方向。今天，中國問題之發生，就是出在中國大陸過去曾經以馬列主義代替中國倫理思想為動原，進行所謂的「中國馬列主義化」。上個世紀中國大陸進行「文化大革命」的結果，造成反道統、反歷史文化、破壞了中國固有倫理思想。

　　馬列主義的階級性及其階級性，與中國普遍性、永恆性的倫理道德觀相違背。中國傳統的倫理道德思想，早已形成人民日常生活中的常理常道，也是民族精神創造的動原，和馬列主義者認為道德只存在於階級利益之中，實有本質上的不同。中國文化中所講的仁愛、信義、互助、和平等人倫常道，不論在任何時代，都是人性所要實踐的，絕不因時空之變易而更易。這完全不同於馬列主義者所講的道德，「是在該段特殊時期社會達到某項經濟階段的產品」。當然，我們不否認舊社會一些封建思想是受到傳統倫理思想的影響，成為吃人的禮教，應該被革除；但那些畢竟不是傳統倫理思想的本質。

　　馬列主義者在中國的「實驗」，過去形成中華民族與文化最大的危機，而當前探究中國的傳統，應該從文化意識著眼。此乃講求復興中華文化，尤其是中華文化之「倫理」思想，最主要的意義。從中國文化的發展闡論中國的統一，應是真實的統一，不是形式的統一。真實的統一，就是民族文化生命之統一，而不應只是政權上之統一。所以，「國家統一的問題不能僅僅是屬於政治層面的，一定要具有更高層次具有涵蓋性的文化意識。」，「國家統一不僅是版圖歸為一體，……基本上是一個在臺灣的中國人和在大陸上的中國人都能同樣地一起在中國傳統文化的方式中肯定人格價值、個人尊嚴、自由的安排個人生活，

[13] 牟宗三，《中國文化的省察》，（臺北：聯經出版事業公司，1983 年），頁 102。

並以此為根據在自由經濟憲政民主的建構中共同安排民族共同生活的問題。」[14]

因此，今日中國統一的方向，毋寧還是基於文化觀中的倫理道德。誠如史懷哲所講：「只有在這種走向倫理的奮鬥中，人才能擁有人格的真正價值；只有在倫理信念的影響之下，人類社會的各種關係才能建立在一種個人與民族能夠按著理想發展的方式之中。假如缺乏倫理基礎，文明就會崩潰，即使最強壯的創造力量正在其他各方面發揮作亦無法避免。」[15]吾人亦可說，假如決乏文化觀與倫理基礎，中國的統一只是型式的統一；沒有中華文化，將缺乏歷史延續之意義。

孫中山先生早看出中華文化的「倫理道德」是中華民族的至寶，因此特別提出要發揚光大。[16] 蔣介石亦說：「倫理確是民族主義的立足點，而實行民族主義也正是倫理高度發揚的極致的表現。因此我們的民族主義就是要建立一個完全基於倫理的國族，以使民族繁榮、民族獨立、和民族自由。」「所以我們今日如要找回我們的民族靈魂，提振我們的民族精神，恢復我們民族的自信心，就要以倫理為出發點。」[17]就民族主義來講，它是由誠正修齊入手，達到民族平等，濟弱扶傾，而是以倫理為根本為民所共享。[18]

綜上所述，文化觀中的倫理思想是統一中國問題的動原，更重要的是要發揚倫理精神，光大倫理思想，以倫理建設，激發所有中國人了解，倫理乃中華民族幾千年以來生存與發展之依據，完全以仁愛為內涵，不同於以仇恨為基礎的階級鬥爭，進而肯定認同中華文化的王道精神所表現，以和平方式統一中國。

二、就民主政治而言

[14] 牟宗三，《中國文化的省察》，前揭書，頁117。

[15] 史懷哲者，鄭泰安譯，《文明的哲學》，（臺北：志文出版社，1977年），頁16。

[16] 楊樹藩，〈民族主義的精神與內涵〉，《主流選集第二輯》，(臺北：中央日報社，1980 年)，頁13。

[17] 蔣介石，〈三民主義的本質〉，《蔣統思想言論集》卷二，(臺北：中央文物供應社，1966年)，頁167。

[18] 李霜青等著，《中國歷代思想加二十二─熊十力、張君勱、蔣中正》，(臺北：臺灣商務印書館，1999年)，頁246。

　　民主在二十世紀可以說是一種「謎思」(myth)，它乃是今日人類社會的普遍信念、當然價值。「民主」一詞，具有多種涵意，有人曾計算民主的定義，可能有兩百種之多。[19]在中國，最先在尚書「多方篇」中，有「誕作民主」一語，其意是「君為人民之主」；其次在尚書「五子之歌篇」中，有「民為邦本，本固邦寧」，其意是「國家應以人民為本」，也即是國家「以人民為主體」[20]。至於西方國家所稱的「民主」或「民主政治」(democracy)有狹義及廣美之分：狹義的民主是一種政治制度；廣義的民主，它不但是一種政治制度，而且還是一種生活方式，亦即社會的民主，此為近代和現代的民主觀念。[21]無論是狹義的或廣義的民主，都涉及人際、群際及角色的互動關係，必須依循一定的社會規範，亦須合乎民主的道德法則，這便是政治的民主道德，這也是民主與倫理的關係之所在。而民主道德是民主政治的一項精神基礎，其中重要的德目，如負責任、重容忍、尚妥協、守法紀等，早已成為一般民主國家的人民所必須信守的規範，也是民主政治的價值判斷依據。所以，在民主政治中，一個政治的行為往往就是一個道德的行為；而道德的行為往往就是政治的理想標準。現代的民主政治與倫理固然有所分別，但是兩者的動機與目的是相通的。[22]

　　從歷史的發展而言，中國以往的政治思想，雖然沒有像現代西方主權在民的民主思想，也沒有類似西方的民主制度，但卻有為政者應重視人民福利以及以人民為主體的民本思想。[23]中國歷史上，任何一位大儒，幾手都具有民本思想，「天下者，非一人之天下，乃天下人之天下」，肯定了民有(of the people)的觀念；「民之所好好之，民之所惡惡之」，肯定了民治(by the people)的思想；這些思想使中國的政治具有濃厚的民主氣息。[24]而且，在中國傳統儒家思想，倫理與政治是不可分的、也不能分的，兩者具有表裏的關係。儒家強調：修己治

[19] Massimo Saluadori, 1957,Liberal Democracy (Gardon City: Dobleday & CO) P.20。

[20] 龔寶善，《倫理民主科學的契合與建構》，(臺北：中央文物供應社，1981年)，頁87。

[21] 馬起華，《三民主義政治學》，(臺北：中央文物供應社，1981年)，頁5。

[22] 黃奏勝，《倫理與政治之整合與運作》，(臺北：中央文物供應社，1982年)，頁1。

[23] 金耀基，《中國民本之史底發展》，(臺北：嘉新文物基金會，1964年)，頁12-40。

[24] 金耀基，增訂六版，《從傳統到現代》，(臺北：時報出版公司，1980年)，頁60。

人的一貫道理。修己，為倫理；治人，則為政治；修己為治人的根本，而治人，則為人格發展的主要活動。即倫理為政治的基礎，政治為倫理的表現。

在當前大眾傳媒發達，民智日開，民主傾向日益普遍，人民的素質和眼光日漸提高，於是從政者的責任感與日俱增，在其掌握政治權力之後，應格外勤奮於謀求社會的福利。[25]質言之，從政者應以倫理的責任感來融會政治的權利，則大小精細之政事，一定要尊重民意、體恤民疾，於是政事才能適合於人民的需要，並保障全體國民自由與平等的基本權利，這就是民主政治的基本原理。

綜上論述，政治是不能背離倫理的，尤其是民主政治，更須要倫理，才能表現尊重民意、體恤民疾，對於人民有所助益。臺灣的民主政治自政黨輪替後已經進入一新的階段，而大陸亦逐步推行所謂社會主義民主建設。所以，處於二十一世紀民主政治盛行的今天，兩岸均應以倫理來肯定民主，促使從政者基於責任倫理，發揮尊重民意，瞭解民情，為民服務的道德精神。使這種基於倫理的民主政治理論，成為人類政治發展的正軌。故當前海峽兩岸政府致力於實行民主政治，應使民主與倫理結合。

三、就當前世界科技而言

上世紀由於科技的高度發展，造成西方世界勢力不斷的擴張，亦改變了國際政治、經濟秩序，形成了過去國際政治的兩極對立：1、資本主義與社會主義的對立；2、先進國家與開發中國家的對立。雖然今日世界已變呈多極化的態勢，但各國卻都仍在力求發展科技，認為非如此不足以維持生存下去。所以在一般人幾乎都把「現代化」和「發展或採用最新的科技」看成同義語。海峽兩岸的中國人都意識到科技發展的重要性，因此無論政府、學界與民間，皆一致秉持　孫中山所指示以「迎頭趕上」的態度，「學習歐美之所長—科學」之遺訓，而為提昇中國科技而努力。

就科技發展對人類社會的直接衝擊而言，如原子能的運用、自動化、電腦的運用、E化之普及，不但直接促進了全球經濟的發展，同時也影響到社會結

[25] Garl J. Friedrich,1967 : An Introduction to Political Theory, Happer, and Rom, New York, P.133-134.

構和人際關係的變遷。長此以往，人類社會，不管東方或西方國家，均將先後具有普遍化的科技系統，甚而轉換至一種科技時代新型態社會結構，甚至有托弗勒(A. Toffler)所謂「第三波」之議。[26]今後的人類社會將愈來愈依賴科技，這是一個歷史的必然趨勢。

誠然，海峽兩岸的發展與前途，均維繫於尖端科技的引進與生根。但是如果從更全面、更長遠的觀點而視，一個社會究竟應怎樣消化科技，才能蒙受其利而不受其害，更是二十一世紀最值得人類深思的問題。歐美進步國家的人士早已從不同的觀點來指陳「科技」宰制世界的危機，思想家對科技的懷疑卻更為深刻。以世界各地區經濟發展的情況而言，擁有科技優勢的國家將多數落後地區視為所利用與控制的對象。全球化科技發展不但改變了世界政經秩序，而且也對於文化的各種系統亦造成消極影響。自從進入二十一世紀以來，世人也愈來愈警覺到科技對於人類社會生活的衝擊。在這種大趨勢之下，人類愈來愈覺察到，在現代社會中，科技已經變成了一種倫理問題。如生態環境污染問題、墮胎、安樂死、複製人等醫學問題，或核子安全與人權的問題，這些都是科技時代新的倫理問題。

科技的發展不僅破壞並轉換了自然，使得自然的生態失去原有的平衡，生物原有的綠色空間日益減少，空氣及水的污染日益嚴重；同時科技對於人文社會也激起軍備競賽、核戰危機、和各種政治經濟的失序，其對於文化的各系統要素所造成衝擊，使得社會的原有倫理與規範系統發生解體的危機。

尤其對中國大陸而言，改革開放後大力發展經濟，雖取得經濟成長率，但是環境生態的惡化、綠地的減少、水資源的缺乏等等問題，一一浮現；加上人口向都市集中，人人競逐金錢，社會變成浮誇，黑心商品出現，導致日益嚴重的倫理問題出現了。為謀求解消這種道德困境，我們更須要回顧而檢視中山先生的文化觀與儒家倫理思想之時代意義。儒家倫理思想所提供的自然觀與社會觀，強調人與自然必須和諧相處，並不把自然純粹當成一個在能源方面的被剝

[26] 黃明堅譯，A. Toffler, 1981，The Third Wave，(臺北，經濟日報社)；及 H. M. Mcluhan,1964，Understanding Media: The Extension Of Man, New York: Mcgraw Hill.

削者，因此比較重視人與自然的生態平衡關係，而不是採取衝突對立的關係。
對於社會亦重視人類的內在關系和整體的和諧，不但強調人倫關係的內在性，
而且主張由個人的完美修行推展至社會的完美。

　　此即誠如 孫中山所指出：大學所謂「格物、致知、誠意、正心、修身、
齊家、治國、平天下」由內而外一貫的道理及精微開展的倫理思想，此種由內
及外的倫理觀念提供吾人當前發展科技之指標與理論模式。中庸有言：「唯天下
至誠，為能盡其性；能盡其性，則能盡人之性；能盡人之性，則能盡物之性；
能盡物之性，則可以贊天地之化育；可贊天地之化育，則可以與天地共參」。[27]
這段話更能說明儒家倫理思想在當前世界科技衝擊中之重要性與積極的文化整
合意義。

四、就當前中國社會而言

　　自由、平等和民主是十八世紀，歐洲理性主義所衍生出來的社會思想概
念，亦是文藝復興以來的思想結晶，又是工業革命後社會的基本價值取向。儘
管到了今天，基本上還是朝著這三個目標走。[28]而倫理、民主與科學乃是孫中
山先生審視自 1840 年以來中國社會遭遇歐美之挑戰，經深思熟慮之後的思想結
晶，以作為建設中國現代化的根本價值取向。且倫理、民主與科學，是中國人
現實關心的中心價值取向，更是中國人共同追求的最高理想。歷史證明，臺灣
地區全體人民的努力，實踐倫理、民主及科學，使今天的臺灣找到了現代化的
方向，進入了已開發國家之列，也在國際上奠立了一個良好的發展典範。[29]平
實而言，二十世紀下半葉臺灣社會最顯著的變遷現象，就是經濟的迅速成長與
產業結構的不斷演變—由農業發展為工業。這種顯著的變遷成為臺灣人引以為
榮的經濟奇蹟與成就，並且用來當成肯定進步的象徵。

　　無可否認，臺灣在二十世紀 70 年代已經發生社會結構的關鍵性的蛻變。

[27] 中庸第二十二章。

[28] 葉啟政，《理想與現實-對當前問題的一些看法》，(臺北：時報出版公司，1984 年)，頁 33。

[29] 高承恕，〈三民主義與社會發展-理論與實踐〉。刊載於牟宗三等著，東海大學哲學系主編，《中
　　國文化論集》，(臺北：幼獅文化事業公司，1981 年)，頁 224。

臺灣在近三十年中，產業出走，台商大量到大陸投資，進入新的經濟型態。加上臺灣在政黨輪替之後，處處充滿了新舊雜陳的社會現象，而社會各部門變遷與改革的速度無法一致，此乃所謂「社會解組」(Social Disorganization)的問題的產生。造成失業率與經濟犯罪的升高、公害與垃圾、交通擁擠、勞資糾紛、消費者權利意識抬頭、人口過度集中於都市、個人的疏離感。凡此種種問題都是以往歷史從未曾聽聞，而這些現代社會問題卻發生於目前海峽兩岸的社會。事實說明，海峽兩岸的社會正分別轉變成多元化社會的階段。

　　孔子的時代，也正是一個中國社會有急劇改變的時局，當其時，社會群體單位正由封國部眾轉變為鄉里親族。先秦原始儒家孔子與孟子、荀子先後提出的仁、義和禮，做為當時社會貴族的行為準則，而後轉化為一般的倫理德目，將特定的行為準則，轉化為社會所有成員共同遵守的倫理。這種旋乾轉坤的事業，為中國人提出人文社會理想，也為中國社會奠定了三千年不易搖撼的社會倫理基礎。今天，儒家的倫理規範固然失去了其原有的規範性。然而，儒家倫理亦非固定不變的，我們不應該以後世的社會演化，而責難傳統的儒家的倫理觀。相反的，我們除了要建立並信守現代社會的法律與制度的規範外，我們尚必須對傳統的倫理規範重新加以詮釋，而賦予時代的意義，發揮倫理真正的精神。意即經過「創造的轉化」，把傳統與現代妥當的銜接起來，建立符合現代社會需要的新社會倫理。誠如牟宗三先生所說：「在今天國家現代化這文化轉型期中，不是像一些輕浮少年所說那樣把五倫之教一腳踢開，也不是像一些冬烘遺老所說那樣只『遵古炮製』死守著我們老祖宗那套五倫之教就多了，而是要現代人用現代方式實踐五倫之教，以成為一個『現代』的『人』。」[30]

　　基於此種觀點，我們應從中華民族固有的五倫，衍生出其他的倫理；並把其他現代倫理規範，視為人類基本倫理的延伸。在人類基本倫理基礎上，發展更完善的倫理，以因應全球化社會的需要，預防科技與工業化所造成的不良後果，以及其所導致更多人類價值的實現及改變，乃是工業化社會倫理化的基本課題。至於五倫因工業化而引起現代人類生活方式的改變而應作形式與方式的

[30] 牟宗三，《中國文化的省察》，(臺北：聯合報社，1983年)，頁125。

調整，自然也是現代化倫理建設的一個要求。[31]因之，針對現代社會的重建倫理，自必需深入了解中國傳統倫理的精義，然後再結合時代需要，發揮其現代意義以建構一套能切合時代，而且導引時代的現代倫理。[32]

總之，中國社會在急速的工業化轉型期中，中國傳統的固有倫理價值已呈現無法適應於現代社會，所以為當前工業中國社會注入倫理的新生命，並進行設計與推動革新的「倫理工程」(Ethical Engineering)，乃是當務之急。尤其要真正繼承儒家倫理的傳統，發揮 中山先生文化觀精義，深入儒家的人生哲學與人生、社會理想，設計及發展一套具體適用現代工業化社會的倫理規範，以提昇理性的倫理價值意識與倫理價值，在多元的變遷中獲得整體統合的倫理，達到社會工業化與倫理化的雙重目標，更是當代中國人責無旁貸的職責。

肆、結　論

中國歷代先賢與諸儒，秉持著價值及道德意識，努力開創一個充實飽滿的人生，期能建造一個安和樂利的社會。中華民族道統意識，就是不忍道統斷裂，不忍國家分裂、民族不興盛。正如王船山所言：「有家而不忍家之毀，有國而不忍國之亡，有天下而不忍失其黎民，有黎民而恐亂亡，有子孫而恐莫保之。」[33]不忍家國天下分裂、民族衰危，不忍文化道統斷滅，而思有以「保存之、繼述之、光大之」的仁心悲願，這就是文化意識。

因此，具有文化意識的中國人才能解決中國分裂問題。中國自春秋時代肇端，迄秦漢時代完成的「大一統」局面，其基本就是本諸於這種歷史文化與價值系統，以及長期受共同的文化薰陶和共同歷史命運而形成、血濃於水永難消泯的民族意識，自然形成、自然涵化的結果。它也是中國歷史上作為維繫民族統一的最大內在動因。今日，也成為鞭策著中國人終必走向統一的最大無形力

[31] 成中英，〈「論工業化與倫理化-為現代化倫理建設建言」，(臺北：中國時報，1984 年)，第三版。

[32] 馮滬祥，《中國哲學與三民主義》，(臺北：時報出版公司，1984 年)，頁 53。

[33] 蔡仁厚，《新儒家的精神方向》，(臺北：學生書局，1983 年)，頁 101-104。

量。臺灣人自應思考，建立臺灣主體性之終極目標到底是走向獨立，還是希冀建立臺灣主體性之後，兩岸政府能夠互為主體，平等協商國家統一問題。臺灣統獨爭論問題，未來仍會越演越烈。但須知，兩千餘年以來，縱使中國歷史的發展，苦難、繁縟而又曲折，但中國人始終視統一為常態，而視分裂是變局，中國歷史更始終將分裂或出賣民族者，視為永劫不復的罪人。這種源自文化認同與歷史承傳的精神紐帶，正因為經常遇到考驗，更積累了內在的強韌。因之，在今日中國統一的問題上，無論就立國模式、思想基礎、理論原則等，海峽兩岸的中國人，都應秉持這種崇高文化意識，追求理想的中國統一終局。

　　基於以上的論述，而把海峽兩岸的分裂做一公正的對比，就可以了解，中國的統一，必須兼取中西文化之精華，完成中國現代化的需要，並提供世界人類一條健全而可行的文化出路。此充分顯露出孫中山先生之思想，整合了中西文化的思想精華，完全以仁為己任，謀求中華民族的富強統一，並要培養中國人明辨大是大非的志節。

　　新儒家牟宗三先生語重心長地說：「救人，救國，救文化，無迫於此時。從『人』方面說，含人性，人倫，人道，自由，民主；從『國』方面來說，含民族國家；從『文化』方面來說，含歷史文化。…所以我們的救人救國救文化就是要救這一切。但是要救這一切，其…觀念就是『文化意識』」。[34]所以，吾人中山思想在文化上，賦有極深刻的意義：首先，它結束了近百年來，中國人在文化心態上的自我放逐之歷程，促使中國人自覺到民族文化的不朽價值，以及探索民族的出路，必須是根據自己的慘痛經驗出發，並沒有任何外來的模式可做為全面援用之途徑。因此，回歸到文化自主的地位，肯定中華文化的主導功能，掌握歷史發展的大動脈，才是民族復興的正確途徑。其次，它亦說明了中華文化已再一次地通過了歷史對它的客觀的、無情的考驗，證實其為現代中國人生活之所不可缺的源頭性與規範性之力量；也證明了中華文化的深厚力量，是兩岸中國人共同的文化資產。中山思想淵源於中國的傳統大一統思想統，並擷取西方文化的精華，經 孫中山先生融會成兼取中西文化之長及銜結傳統與現

[34] 牟宗三，《道德的理想主義》，(臺北：臺灣學生書局 1980 年)，頁 227。

代的嶄新中國文化。它是中國現代化的思想依據，亦是文化意識根源之所在。整個中山思想，不僅繼承了中華文化的主流，更承續了中華文化固有的特色──兼容並蓄的廣博性，可以視為中國傳統思想的延續發展。在二十一世紀全球化對中華文化衝擊的時代，研究中山思想，可以提供中國人思考國家統一與和諧發展之道。

　　從中華民族二十一世紀的發展願景來看，目前分裂的海峽兩岸，應該回到中華文化的主流來思考統一的問題。事實上，一九一二年孫中山推翻滿清王朝，建立了亞洲第一個民主共和國，希望中國擺脫被帝國主義侵略的命運，邁向富強。海峽兩岸的所有中國人都應醒悟：一八四〇年以來，積弱不振、列強侵凌的中國，已成為過去；中國人應該以史為鑑，記起教訓，唯有統一、富強、民主、和平、繁榮的中國，才是中國人之福，才是全世界之福。希望兩岸的領導人，都能發揮最高的智慧與耐心，最終以和平、民主的方法，解決中國統一的問題。海峽兩岸的所有中國人，都應以恢弘的氣度，秉持文化意識，監督與督促兩岸政府，尋求共識，早日達成和平統一中國、振興中華民族的大業。兩岸政府當局均應以中華文化為根本，爭取海峽兩岸的和平統一，爭取兩岸社會與全球社會的和諧發展，才是中山思想的展現。面對全球化的衝擊，面對國際多極化發展趨勢，面對霸權主義的宰制與威脅，中國人應回歸到傳統文化意識與文化思想，謀求兩岸和平發展，建設兩岸成為和諧正義的民主社會。

參考文獻

中文部分：

許倬雲，1981 年 5 月，〈由中國文化談統一問題〉，《以三民主義統一中國》，（臺北：時事周報社）。

錢穆，1984 年 9 月，《中國文化叢談 2》，（臺北：三民書局）。

成中英，1982 年 10 月，〈做一個現代中國文化人〉，《我是中國人》，（臺北：正中書局）。

陳曉林，1982 年 4 月，〈玉壘浮雲變古今，從歷史架構透視中國統一問題〉聯

合月刊第九期,(臺北:聯合月刊社)。

沈清松,1992 年 2 月,《傳統的再生》,臺北:業強出版社。

沈清松,1984 年 8 月,《解除世界魔咒─科技對文化的衝擊與展望》,臺北:時報出版公司。

馬起華,1981 年 1 月再版,《三民主義政治學》,臺北:中央文物供應社。

馬起華,1982 年 1 月,《以民權主義統一中國之必然與必要》,臺北:中華學報社,第九卷,第一期。

牟宗三,1983 年 11 月,《中國文化的省察》,(臺北:聯經出版事業公司)。

史懷哲者,鄭泰安譯,1977 年 10 月再版,《文明的哲學》,(臺北:志文出版社)。

楊樹藩,1980 年 1 月,〈民族主義的精神與內涵〉,《主流選集第二輯》,(臺北:中央日報社)。

蔣介石,1966 年 10 月,〈三民主義的本質〉,《蔣統思想言論集》卷二,(臺北:中央文物供應社)。

李霜青等著,1999 年 10 月更新版,《中國歷代思想加二十二─熊十力、張君勱、蔣中正》,(臺北:臺灣商務印書館)。

龔寶善,1981 年 3 月,《倫理民主科學的契合與建構》,臺北:中央文物供應社。

黃奏勝,1982 年 12 月,《倫理與政治之整合與運作》,臺北:中央文物供應社。

金耀基,1964 年,《中國民本之史底發展》,臺北:嘉新文物基金會。

金耀基,1980 年,增訂六版,《從傳統到現代》,臺北:時報出版公司。

黃明堅譯,A. Toffler, 1981, The Third Wave,臺北,經濟日報社;中庸第二十二章。

葉啟政,1984 年 3 月,《理想與現實-對當前問題的一些看法》,(臺北:時報出版公司)。

高承恕,1981 年 6 月,〈三民主義與社會發展─理論與實踐〉。

牟宗三,1980 年 4 月,修訂四版,《道德的理想主義》,臺北:臺灣學生書局。

牟宗三等著,東海大學哲學系主編,《中國文化論集》,臺北:幼獅文化事業公司。

牟宗三,1983 年,《中國文化的省察》,臺北:聯合報社。

成中英，1984 年 11 月 15 日，〈「論工業化與倫理化-爲現代化倫理建設建言」，
　　　（臺北：中國時報），第三版。

馮滬祥，1984 年 1 月，《中國哲學與三民主義，》，（臺北：時報出版公司）。

蔡仁厚，1983 年 3 月，《新儒家的精神方向》，（臺北：學生書局）。

英文部分：

Friedrich Garl J.,1967 : *An Introduction to Political Theory*, Happer, and Rom, New
　　　York.

Mcluhan. H.M.,1964， *Understanding Media*: The Extension Of Man, New York:
　　　Mcgraw Hill.

Marx,K. 1986, *The Economic and Philosophic Manuscript of 1844*, translated by M.
　　　Milligan. (New York :International Publishers).

Weight F. Arthur Edited: *Confucianism and Chinese Civilization,* 1964 (California :
　　　Stanford University Press) ix. .

Saluadori Massimo, 1957,*Liberal Democracy* (Gardon City: Dobleday & CO).

K. Marx, 1986, The Economic and Philosophic Manuscript of 1844, translated by M.
　　　Milligan. (New York :International　Publishers)。

Garl J. Friedrich,1967: An Introduction to Political Theory, Happer, and Rom, New
　　　York, P.133-134.

H. M. Mcluhan,1964, Understanding Media: The Extension Of Man, New York:
　　　Mcgraw Hill.

從墨寶探討孫中山與日本的關係

劉碧蓉[*]

摘　要

　　孫中山一生寫過多少字畫送人，不得而知，但孫中山的書法墨寶，卻是海峽兩岸，甚至全世界的博物館、收藏家所極力收藏的寶物。據已故大陸的學者劉望齡教授的研究與統計，至目前爬梳整理得知：孫中山的題詞有 469 幅，遺墨有 314 幅，共 783 幅。經本次的蒐集研究再增加 8 件，目前得知有 791 幅，其中送給日本友人的墨寶有 87 幅之多。

　　孫中山年少時雖曾進私塾讀書，日後卻接受西式教育，他沒經過長期的書法訓練。但從孫中山寫給別人的書信、來往文書及墨寶中，可看出他的毛筆書寫確有獨特風格。孫中山流亡海外，以日本滯留的 9 餘年最長，日本也是他革命活動的最重要舞臺，與他接觸的日本朝野友人甚至高達 1294 人之多。另一方面，日本是一個受漢文化影響深遠，且以毛筆為書寫工具的國家，自有文字書寫以來，日本就十分重視書法藝術。

　　本文擬以目前所知孫中山贈予日本友人的墨寶為主，將之分為三個時期，作為墨寶探討的分段點。一是孫中山在 1911 年辛亥革命以前；一是 1912 年至1916 年孫中山以前國家元首及亡命身分滯日期間；一是 1918 年、1924 年孫中山南下廣東重組政權，但重組過程並不順遂，因而來日本尋求援助等三階段。

[*] 國立國父紀念館副研究員。

從研究中發現，孫中山總會將他對日本友人的親睦情誼及期盼援助，流露在墨寶題詞中。因此，探討孫中山的書法，不僅是瞭解他交流網絡貴重的史料，也是體現一代政治人物的氣魄與精神的最好註腳。

　　關鍵詞：孫文、墨寶、遺墨、題詞、博愛、天下為公

壹、前　言

　　書法是文字書寫的一種藝術，文字是書法藝術的素材，因中國文字屬形意（或意符）文字，不僅是一種語言的符號，也可作為一幅「簡像」圖畫。人類在交流、禮儀、起居、擺設、遊覽時，有時會表露出心中的祈頌，心態的追求，嚮往的祝願，故總會將心中的想法，用文字書寫呈現，讓人瞭解。

　　又因書寫的工具是毛筆，毛筆具有毫尖、鋒齊、型圓而剛健的屬性。若提按控制有節，執掌使用得法，其產生的筆法變化，可說妙境無窮。[1]甚至連作者的思想、個性以及時代精神，皆能融注於字裏行間，表露出獨特的風格。這種合內外治的功夫，讓心中的想法等給予美的表現，由於想法得到充分的展現，使書寫的文字能達到美的境界，進而達成書法藝術的真正價值所在。故自有文字以來，文字書寫所形成的書法藝術已為文化之一環，這些書法名家的作品，自然成為大家所模仿甚至收藏的對象。

　　孫中山並非書法家，而是一位政治人物，因他成長在以毛筆書寫的年代裡，故他與人的交流溝通，或思想傳達，都需要用毛筆將文字寫出來。到底孫中山一生寫過多少字畫送人，不得而知，但孫中山的書法墨寶，卻是海峽兩岸，甚至全世界的博物館、收藏家所極力收藏的寶物。據已故大陸的學者劉望齡教授的研究與統計，至目前爬梳整理得知：孫中山的題詞有 469 件，遺墨有 314 件，共 783 件。由於孫中山生長在革命動盪的年代裡，且長期滯留海外，可以說他題詞的受贈者是散居國內外各地，他的題詞、遺墨，推測應不止如此，失

[1] 張光賓編著，《中華書法史》，（臺灣：商務印書館；1989 年），頁 2-3。

落者也是不計其數。

　　孫中山海外流亡，以日本滯留的 9 餘年最長，據統計，與他有接觸的日本朝野友人甚至高達千餘人。[2]日本是一個受漢文化影響深遠，且以毛筆為書寫工具的國家，故有文字以來，日本就十分重視書法藝術；本文主要以孫中山與日本朝野友人交流時，寫給日本友人的文字或墨寶為主。滯日期間，日本提供他革命活動的空間，因此終其一生總是對日本有很多期待與要求，這種因素給予原本就圖中國擴張的日本一個良好的線索。讓日本透過政治家、軍人、實業家、學者、官僚及大陸浪人與孫中山接觸，因而出現交流相贈之墨寶，這些墨寶就成為孫中山對日本友人的一種情誼。到底孫中山送給日本友人的墨畫有多少？其致贈時，是否隱含著某種意義？是否與他對日本朝野友人的期望有關等問題？值得我們細加探討。

　　本文利用劉望齡所輯注的《孫中山題詞遺墨匯編》為本，加上筆者近年來從日本孫文紀念館及相關孫文研究著作所蒐集的資料，[3]加以爬疏整理，期望能從中瞭解孫中山給日本的墨寶有多少？並從這些墨寶中，進一步探究孫中山與日本的關係。為此，本文擬將孫中山贈予日本友人的墨寶，分為三個時期：一是孫中山在 1911 年辛亥革命以前；一是 1912 年至 1916 年前孫中山以前國家元首及亡命身分滯日期間；一是 1918 年、1924 年孫中山南下廣東重組政權，但重組過程並不順遂，因而來日本尋求援助等三階段來研究。

貳、辛亥革命前孫中山與日本關係

一、孫中山與日本的關係

　　孫中山與日本關係密切，1895 年他在廣州發動起義，因消息走漏失敗，不

[2] 孫中山記念館，《孫中山、日本關係人名錄》，（日本：孫中山記念館，2012 年 11 月，增訂版），頁 7。據本書調查刊載的人名約有 1294 名。

[3] 包括神戶孫文紀念館的展示及出版品，橫山宏章・陳東華，《孫中山と長崎：辛亥革命 100 周年》，（日本：長崎中國交流史協會，2011 年），新裝版第 2 版。宮崎兄弟資料館的展示及出版品等。

得不避走海外。首站是日本，但不到一週的時間，他就離開橫濱，赴檀香山、英國等地。當 1897 年 8 月，孫中山再度來到日本時，因「倫敦蒙難事件」讓他成為國際知名的革命家，也成為日本政府極力拉攏扶持的對象。從 1897 年 8 月至 1900 年 6 月的 2 年 10 個月歲月裡，孫中山一直滯留日本，他的身份不僅是日本外務省諮議員平山周的語文教師，其生活費也由犬養毅向同黨平岡浩一郎議員募款而來，更重要的是孫中山認識了很多日本朝野政要。

　　這段時期，孫中山在日本朝野友人的協助下，除整合了哥老會、三合會與興中會三黨的力量外，他也被推舉為革命黨的領袖。[4]為了發動下一波革命，他兩次進出香港、到過上海、西貢、新加坡，最後選擇到臺灣發動惠州起義。惠州之役雖然失敗了，但他對國人態度的改變頗覺欣慰；[5]此役讓他痛失一位為革命犧牲性命的日本人山田良政，但他的革命事業與日本發生了密切關係。雖然日本友人援助孫中山的動機不單純，[6]但 1905 年日本政府讓他於東京組成「中國同盟會」，為革命開一新紀元。

　　同盟會成立後，因留日學生的加入，增強了革命黨的陣容，引發清廷的不滿，要求日本政府將孫中山驅逐出境，孫中山只得將革命策畫從日本轉移到東南亞等地，繼續策動革命起義。自 1907 年 5 月至 1908 年 4 月間，孫中山親自在廣東（潮州黃岡起義、惠州七女湖），在廣西（防城、鎮南關欽洲）在雲南（河口）等地領導起義達 6 次之多。革命起義需要人力、物力與經費，其中日本友人萱野長知、宮崎滔天、三上豐夷等人，在武器購買及輸送方面，貢獻不少心力。[7]起義頻繁，震撼力自然不小，雖然清廷放出諸多立憲政策，來滿足立憲派之訴求，但仍起不了作用，最後在 1911 辛亥年爆發了武昌起義，終將清廷推翻，

[4] 劉碧蓉《孫文與臺灣-歷史形象的詮釋》，（臺北：文英堂出版社，2011 年），頁 13-14。

[5] 留學生人數由 1896 年的 13 人到 1906 年已達 1 萬 2 千人。這些留學生具有新思想，容易接受革命觀念，加上革命志士多逃往日本，集中東京，經常聚會辦刊物，宣傳革命。

[6] 日本援助中國革命的動機分為：一為推展大陸政策：頭山滿；二為資本家取得在華特權：平岡浩太郎；三為理想社會主義：宮崎滔天。林明德，《近代中日關係史》，（臺北：三民書局，1984 年），頁 3-4。

[7] 劉碧蓉，〈萱野長知與孫中山先生的革命運動〉，《86 年中山思想學術研討會論文集》，（臺北：國立國父紀念館，1997 年），頁 319-333。

建立亞洲第一個民主共和－中華民國。

二、此時期孫中山贈與的墨寶

目前發現孫中山送給日本友人的墨寶中，最早的是 1897 年 6 月 27 日，他在南方熊楠的記事本上，寫著「海外逢知音」字句。此時期受贈墨寶者，除南方熊楠外，宮崎滔天、三上豐夷、秋山定輔、石井曉雲、下田歌子等人都是支援他革命的日本友人。

1、南方熊楠（1867-1941）

日本的博物學者，1897 年 3 月 16 日，在倫敦大英博物館與孫中山相識，滯英期間，南方熊楠還多次與孫中山會面，孫中山就在南方的記事本上，留下「海外逢知音」為紀念。兩人再次見面是 1901 年 2 月 14 日-15 日，孫中山特地到和歌山南方熊楠的府上拜訪，重溫兩人昔日情誼。

2、宮崎滔天（1871-1922）、宮崎民藏（1865-1928）

在協助孫中山革命運動的日本友人中，以宮崎滔天（1871-1922）稱得上是最重要、也是最早接觸的盟友。宮崎滔天（亦稱宮崎寅藏）自幼生長在熊本縣玉名郡荒尾村（現荒尾市）的一個武士家庭，他的 8 個兄弟中，與孫中山有密切交情的就屬民藏、彌藏與寅藏三人。1897 年，滔天與抵日不久的孫中山、陳少白相識，滔天就鼓勵孫中山滯留日本。他同時還將孫中山在倫敦發行的英文版《倫敦被難記》（Sun Yat-sen Kidnapped in London），全文譯成「清國革命領袖孫逸仙幽囚錄」，連載於 1898 年 5 月至 7 月的《九州日報》上，讓孫中山的「革命領袖」形象，逐漸為日本朝野所認同。他也將其參予中國革命的經驗，寫成《三十三年之夢》，並譯成中文出版，此書甚至影響到黃興等人對孫中山及興中會的認識與瞭解。[8]

1905 年，黃興就是經由滔天介紹給孫中山認識的，因而促成華興會與興中會的合作，讓孫中山順利的在東京組織了「中國同盟會」。此後，滔天不但設法為革命軍尋找資金及彈藥武器，他更主編《革命評論》，撰寫文章聲援《民報》。

[8] 宮崎滔天著，陳鵬仁譯，《宮崎滔天論孫中山與黃興》，（臺北：正中書局，1977 年），自序；頁 1-2。

1912 年民國成立，孫中山在南京就任臨時大總統，滔天還受邀參加總統就職典禮。[9]孫中山終其一生曾二度造訪宮崎的荒尾老家，一是 1897 年 11 月，孫中山與陳少白一起到荒尾宮崎老家，停留約二星期。第二次是 1913 年民國成立後，孫中山卸下臨時大總統之職，為向宮崎家人表達謝意，再度拜訪荒尾市滔天的老家。

　　目前已知孫中山先後為宮崎滔天家族，題了 7 幅墨寶，記錄他們間之情誼。

　　（1）1899 年 11 月 9 日至 13 日間，宮崎滔天為讓秘密會黨的哥老會、三合會與革命黨的興中會首度合作，特地前來香港，促成「興漢會」的成立。孫中山寫了「東方之無賴，兮惟此公」字畫送給滔天，稱許他有義俠之奇風。

　　（2）1911 年 10 月 10 日辛亥革命成功，12 月 21 日上午孫中山所乘的英輪雲夏號上午到達香港，除胡漢民、廖仲愷、謝良牧等人迎接外，宮崎滔天、山田純三郎也到輪船相會，迎接孫中山回國。應滔天之請，孫中山為其親贈「紀念清之亡年十二月二十日重逢香港舟中」送給他，作為慶祝清廷滅亡之紀念，但提筆所寫的 20 日應為孫中山的筆誤，因為抵達香港已是 21 日。[10]

　　（3）1913 年 3 月 19 日孫中山第二次到荒尾宮崎家拜訪，寫了「推心置腹」送給滔天，以彼此誠意、無私來相交之 「推心置腹」，形容兩人的友誼，值得信賴。同時寫了「博愛行仁」送給民藏。六男的民藏（1865-1928）被滔天稱為大哥，他深受亨利喬治土地均享之影響，極力主張土地均分。他所抱持的「土地均分」理念與孫中山的「平均地權」主張相似，兩人自 1901 年在橫濱見面後，就成為好友。

　　（4）1918 年 6 月 11 日，孫中山來日本，在箱根環翠樓為宮崎滔天題寫「環翠樓中虬髯客，湧金門外岳飛魂」相贈。[11]此行孫中山離開廣州的護法軍政府，經臺灣轉往日本，再回到上海。孫中山來日本的目的，是期望日本政府協助他

[9] 參加就職典禮者有宮崎滔天、末永節、山田純三郎，尾崎行雄、柴田麟次郎、萱野長知等人。

[10] 余齊昭，《孫中山文史圖片考釋》修訂版，（廣州：廣東人民出版社，2009 年），頁 53-54。孫中山在返國途中，因一直在船中，靠岸後立即為滔天題詞，表現喜悅之情，忘了已是 21 日。

[11] 劉望齡輯注，《孫中山題詞遺墨匯編》，（湖北：華中師範大學出版社，2000 年），頁 234。湧金門，指的是浙江杭州。

恢復《臨時約法》、重新召開國會。日本友人為他安排到箱根，以溫泉來養病及洗滌疲乏之身心。為此，滔天特地來到箱根迎接孫中山，為其洗塵，滔天對孫中山的忠誠，讓孫中山感動，對滔天的忠心比擬為岳飛。

（5）目前有三幅年代不詳者，一是「明道」、一是「白虹貫日，紫氣滔天」、一是「愛」[12]，孫中山常題的是「博愛」或「仁愛」字幅，但此幅因只題「愛」，及署名「文」而顯得特殊。此幅「愛」，目前為滔天之孫宮崎蕗苳宅所藏有。

3、三上豐夷（1863-1942）[13]

三上豐夷在神戶是一位海洋運輸實力雄厚的社長，1906 年經萱野長知的介紹與孫中山相識。受到萱野的影響，相信孫中山的大業勢必成功，由於經營海運事業，其援助革命的主要是武器彈藥及船隻的購買、租用。孫中山為感謝三上的支援，揮毫「革命」與「博愛」字軸相贈。

4、秋山定輔（1860-1950）[14]

岡山縣人，東京大學法學科畢業，1893 年創刊《二六新聞》，四次當選眾議院議員，在日本報業界及政界有一定的影響力。1899 年布引丸事件後，經中西政樹、宮崎滔天的介紹與孫中山相識，1902 年將宮崎滔天的「三十三年之夢」連載在《二六新聞》上，同盟會成立後，秋山介紹好友坂本金彌給孫中山。革命期間，坂本在財政上提供不少資金，支助革命黨。

1906 年 10 月 6 日，孫中山揮筆寫下「得一知己可以無憾」贈送給秋山，其後孫中山還揮毫寫下「允執厥中」、「博愛」條幅相贈。1915 年 3 月秋山當選國會議員，這段時間在日本滯留的孫中山，曾數十次親自到東京大井土佐山的秋山宅拜訪他，尋求秋山援助中華革命黨。1924 年 11 月孫中山再度來神戶時，秋山也曾到神戶拜訪孫中山，並勸孫中山到九州別府去療養。

[12] 田所竹彥，《孫文 百年先を見た男》，（東京：築地書館，2000 年），頁 162。

[13]《國父全集》，第 4 冊，（國父全集編集委員會編，臺北市，近代中國，1989 年）。頁 54-57，「致萱野長知述指定運械接濟許雪秋起義經過函」、「致三上豐夷詢萱野長知行蹤並言及軍械事函」、「致萱野長知囑出售滿賣神戶軍械函」。

[14] 俞辛焞，〈孫中山與秋山定輔〉，《孫中山與日本關係研究》，（北京：人民出版社，1996 年），頁 544-554。

5、石井曉雲、下田歌子（1854-1936）

石井為宮崎滔天之秘書，1909 年，孫中山在其扇子上，題有「四海兄弟、萬邦歸一」。下田歌子，實踐女學校校長，曾與清藤幸七郎之姐清藤秋子發起創設「東洋婦女會」，募款支援中國革命。1902 年，在其實踐女學校內，設置清國女子部，秋瑾就是這所學校的學生。1910 年經清藤秋子的介紹，在日光與孫中山見面，孫中山在其扇面上題「大風已作 壯士思歸」字幅，作為紀念。

參、民國初期的孫中山與日本關係

一、民國初期的孫中山與日本

（一）感恩之旅

民國成立，不久，孫中山卸下臨時大總統之職，全力發展民生建設。1913 年 2 月，他以督辦全國鐵路全權的身分來到日本，深受日本朝野各界的歡迎。除孫中山外，隨行者還有馬君武、何天炯、戴季陶、袁華選、宋嘉樹等 6 人。1913 年 2 月 11 日他們一行自上海乘山城丸啟程，13 日晨抵達長崎時，宮崎滔天還特地從東京來長崎迎接孫中山一行。他們經由門司→神戶→橫濱→東京。3 月 8 日再從橫須賀出發→名古屋→京都→奈良→大阪→神戶→廣島→來到福岡時已是 3 月 17 日，到熊本則為 19 日。孫中山日本行，主要是尋求中日經濟同盟，他想利用日本的資金與人才，推動中國產業之發展。除此之外，孫中山還要到各地向協助他革命的日本友人表達謝意。

孫中山以卸任總統以及督辦全國鐵路的身分訪日，受到日本朝野熱情款待是可想而知。從 1913 年 2 月 13 日踏上日本長崎，至 3 月 22 日在長崎參觀三菱造船所後，下午 4 時搭乘天洋丸返回上海，一行人在日本共滯留了 39 天。除參加各界為他舉辦的歡迎會外、還到各地參觀有關民生建設，也親自拜會政界人士、民間好友，甚至還到友人的墓地焚香祭拜，告之革命成功，民國肇建之消息。[15]有關孫中山一行人到日本的參觀、拜會好友等事項，如下：

[15] 孫中山記念館，《孫中山日本關係人名錄》，頁 141-148。參考：表 5 孫文 1913 年（2 月-3 月）

1、親自登門拜訪的朝野人士有：山縣有朋、犬養毅、長谷川好道、木越安綱、大隈重信、桂太郎、山本權兵衛、澀澤榮一、松方正義、三上豐夷、柳沢保惠、安川敬一郎、中野德次郎、玄洋社、宮崎滔天、東洋日の出新聞社等。

2、參觀場所：小石川砲兵廠、板橋火藥場、陸軍大學校、陸軍士官學校、橫濱砲兵工廠、華僑學校、橫濱鎮守府、橫濱海軍砲術學校、西本願寺、大阪紡績場、大阪砲兵工廠、神戶華僑同文學校、川崎造船所、海軍工廠、明治專門學校、八幡製鐵所、九州帝大醫科大學、萬田炭坑、三井工業學校、濟濟黌（藩）、三菱造船所等。

3、設歡迎會款待的機關團體：東亞同文會、近衛家族、犬養毅等舊友、東邦協會、太平組合、日本郵船、眾議院大岡育造、東亞鐵道研究會、三井物產、後藤新平、日華協會、日本實業家、橫濱正金銀行、日華學生團體、基督教青年會、新聞記者團體、大倉洋行、東京市長阪谷芳郎、三菱會社、日華實業協會、銀行團體、日華同志懇親會、牧野伸顯外相、橫濱商業會議所、坂本名古屋市長、京都商業會議所大阪官民、大阪青年會館、神戶市長、神戶基督教青年會、神戶華僑、長崎等官民等。

4、墓地參拜：到延命寺近衛篤麿之墓參拜，到青山墓地參拜兒玉源太郎、神鞭知常之墓，到染井墓地參拜陸實，到全生庵的山田良政之墓上香，到福岡的聖福寺平岡浩太郎之墓、崇福寺安永東之助之墓參拜。

（二）亡命之旅

孫中山感恩之旅尚未結束之際，不幸發生宋教仁被殺，3月22日孫中山立即束裝返國，發動反袁世凱的二次革命。結果失敗了，孫中山乃與胡漢民一同經基隆赴日本，再次尋求日本朝野的軍事及資金協助。此次孫中山已淪為無法登陸日本的命運，最後經由犬養毅（1855-1932）[16]、頭山滿（1855-1944）[17]萱

日本訪問行程表；表6 東亞同文會主催歡誼會出席一覽表；表7 實業家有志主辦孫文歡迎會出席者一覽表；表8 神戶市有志主催歡迎會出席者一覽表；表9 各地的孫文歡迎等。

[16] 犬養毅，曾入慶應義塾大學就讀，為郵便報知新聞記者，受到福澤諭吉推薦，為大隈重信倚重。甲午戰後，負責調查中國民眾秘密結社實情，利用反清秘密結社力量來牽制清政府，是位活躍於日本政壇的政治人物。曾任眾議院議員、政友會總裁、首相。

野長知等人的奔走協助，始默許他居留日本。當孫中山抵神戶後，受到川崎造船所所長松方幸次郎和三上豐夷等人迎接。雖然此時川崎造船所正在為袁世凱政權建造訂購的二艘輪船，收容孫中山恐會遭到袁氏政權的反彈，加上外務大臣牧野伸野極力勸孫中山改赴他地，最後日本政府還是讓孫中山入境登陸。

　　1913 年 8 月 17 日孫中山抵達東京，住在赤阪區西靈南坂 27 號海妻豬永彥家，直至 1916 年 4 月洪憲帝制落幕，孫中山才返國。孫中山此行滯留日本長達 2 年 9 個月，日本政府還以保護孫中山人身安全為名義，對他進行監視及秘密調查。[18]

二、孫中山的墨寶

　　1913 年這一年孫中山前後二次前往日本，前半年是感恩之旅，他要感謝日本朝野友人多年來對中國革命的協助，故除了往返車程外，所到之處幾乎都安排了拜會、參觀及歡迎宴；後半年因討袁失敗，孫中山轉為避難日本的亡命之旅。為了感恩，這段時間，孫中山至少揮筆書寫了近三十幅的字畫送給協助他革命的日本友人。茲將其墨寶內涵，分為三種來說明，一屬於感謝墓碑文之題詞；二是表達中日兩國應為唇齒關係之墨寶；三傳達終生追求理想的「博愛」墨寶。

　　（一）感謝山田良政（1868-1900）碑文及贈予其家人墨寶

　　山田良政、山田純三郎（1876-1960）兄弟是日本青森縣人，良政因致力漢學與華語之學習，甲午戰爭時被任命為陸軍通譯官，戊戌政變時，良政適在北京，營救維新派的王照脫離險境。1899 年加入東亞同文會，並往南京同文書院擔任教授兼舍監，因而與孫中山相識。不幸於 1900 年惠州起義時，犧牲性命，

[17] 頭山滿，九州福岡人，大陸浪人之領袖，後來成為煤礦資本家。他的努力與活動，使福岡成為日本最瘋狂的民族主義和帝國主意精神的發源地。

[18] 日本政府以「孫文動靜」為名，對孫中山進行秘密監視。經整理其密錄，主要內容有三：（一）日本警視廳報給外務省的簡報。（二）日本有關縣知事或警察署抄報給外務省有關各地革命黨人活動之簡報。（三）駐華公使館、領事館及臺灣、關東州的殖民當局匯給外務省關於中國革命黨人在中國內部的活動。參考：俞辛焞等譯《孫中山在日活動密錄（1913 年 8 月－1916 年 4 月）》，（天津：南開大學出版，1990 年）。

是中國革命流血的首位外國人士，良政的志業後來為小他八歲的弟弟純三郎所繼承。

山田純三郎是上海東亞同文書院的畢業生，曾在該書院任教，在良政死後，開始與孫中山及上海革命志士有所往來。民國元年接受孫中山之邀請，與末永節、宮崎滔天參加中華民國臨時大總統就職盛典。二次革命失敗後，山田純三郎取代宮崎滔天，成為孫中山與日本朝野的聯絡人。純三郎曾協助中華革命黨在東北發展革命勢力，也曾隨同蔣介石到黑龍江、齊齊哈爾等地去策動革命，與蔣介石之間建立起良好的友誼。

目前發現孫中山為山田家族題字或碑文題詞等，至少有 9 件。

（1）1911 年辛亥革命成功，山田純三郎、宮崎滔天到香港迎接孫中山回國，繼滔天之後，12 月 24 日在往上海途中，孫中山親題「同舟共濟　清之亡年十二月廿四日」送給純三郎，表達同舟共濟，共同完成清廷滅亡之宿願。

（2）良政為革命犧牲第一人，孫中山於 1913 年、1919 年先後書寫 2 次紀念碑文。

1913 年 2 月，孫中山赴日本考察，與頭山滿、犬養毅、宮崎寅藏等人，發起修建「山田良政紀念碑」，立於東京渋谷區谷中初音町全生庵（鐵舟寺）中。2 月 27 日孫中山出席位於全生庵的山田良政紀念碑落成典禮，紀念碑之文字由孫中山撰寫，犬養毅為碑額題寫「山田良政君碑」。

1918 年純三郎赴廣東攜回朱執信從惠州三洲田帶回的泥土，並撒在日本青森縣弘前市山田祖墳旁。1919 年 9 月，山田家族在弘前市為山田良政修建紀念碑，孫中山派廖仲凱、陳中孚、宮崎滔天代表致祭，並攜來孫中山為其親筆書寫的碑文，立於菩提寺內，此碑文與 1913 年 2 月 27 日東京全生庵的碑文稍有不同。[19]

◎東京全生庵之紀念碑文

碑額有「山田良政君碑」（犬養毅所題）、碑文是「山田良政君，弘前人也，庚子又八月，革命軍起惠州，君挺身赴義，遂戰死，嗚呼，其人道之犧牲興亞

[19] 余齊昭，《孫中山文史圖片考釋》修訂版，（廣州：廣東人民出版社，2009 年），頁 5、頁 164-165。

之先覺也，身雖殞滅，而志不朽矣。民國二年二月廿七日　孫文謹撰並書」。

◎弘前菩提寺之紀念碑文

「山田良政先生之碑」、「山田良政君，弘前人，庚子閏八月，革命軍起惠州，君挺身赴義，遂戰死，嗚呼，其人道之犧牲亞洲之先覺，身雖殞滅，而其志不朽矣。民國八年九月廿九日　孫文謹撰並書」

（3）1913年2月27日孫中山參加山田良政紀念碑落成典禮後，為表感恩，孫中山特地在東京帝國飯店宴請山田家屬，孫中山認為良政雖死，他會將良政之父山田浩藏視同自己的父親來孝順，故親筆「若吾父」相贈，以表感恩。

（4）1916年孫中山在日本組織中華革命黨時，純三郎為討袁革命費盡心思。因此，孫中山為山田純一郎題了「志誠如神」、「輔車相依」字幅相贈。此外，純三郎也收到孫中山送的一幅「天下為公」。

（5）1917年在良政之父山田浩藏80歲誕辰之際，孫中山為其題「美意延年宜登上壽高懷曠代合應昌期」，表祝賀。

（6）1918年7月28日舉行「日本義士山田良政追悼會」時，孫中山特題「丹心千古」輓詞，以為紀念。[20]

（二）表唇齒相依之墨寶

1913年孫中山以曾擔任過中華民國大總統的身分訪問日本，他揮筆書寫的墨寶，自然成為日本友人典藏的文物。他除為頭山滿、梅屋庄吉等人書寫墨寶外，也為大阪每日新聞、日華協會、橫濱華僑學校、東洋日の出新聞社及旅館等機關單位題詞，期許中日之間有如唇齒般的密切。

1、頭山滿（1855-1944）

福岡人，創設玄洋社，1898年經由宮崎滔天之介紹，在橫濱與孫中山相識，自此以玄洋社長老之身分支援孫中山革命活動。1913年8月，孫中山能滯留日本就是透過犬養毅與頭山滿兩人，向山本權兵衛首相說服而默許居留日本。8月31日亡命日本後，孫中山在頭山滿的東京寓所，親題「西諺曰血重於水，東古訓唇齒相依」，感謝頭山滿多年來的協助，並期許頭山滿要以唇齒關係來對待

20 刊載於上海《民國日報》，1918年7月29日，第10版。

中國。

　　2、梅屋庄吉（1869-1934）[21]

　　梅屋庄吉生於長崎的一個貿易之家，少懷大志，曾到美國、上海、廈門等地闖天下，後來在新加坡從事照像館，再轉往香港發展。1895 年 3 月有緣與孫中山在香港認識，其後在新加坡經營電影事業而發財，1905 年回到日本後，在東京大久保百人町自宅成立攝影場，1912 年創設「日本活動影片股份有限公司」（簡稱「日活」）活躍於日本電影界。梅屋為孫中山的雄圖與熱誠所感，不斷在精神、物質上給予孫中山革命援助與鼓勵。

　　除此之外，梅屋夫婦還協助孫中山與宋慶齡之結合，梅屋庄吉夫人更在生活上，照顧宋慶齡。在二次革命支援討袁運動時，梅屋提供武器供應革命軍，因而被東北軍總司令居正於 1916 年 4 月 28 日，委任為「中國革命軍東北軍武器輸入委員」。孫中山死後，梅屋還致贈 4 尊銅像給中國，[22]除了期望日益惡化的中日關係能有所改善外，並希望中國人不要忘掉孫中山的遺言。從孫中山題「同仁」以及題在衣服上的「賢母」贈予梅屋夫婦，可見出彼此感情之濃厚。

　　3、岩田愛之助（1890-1950）[23]

　　兵庫縣人，武昌起義時，隨萱野長知、金子克己、三原千尋、龜井一郎赴武昌，協助黃興共謀戰守，孫中山題「坐看雲起時」相贈。

　　4、大石正己（1855-1935）

　　高知縣眾議院議員，農商務大臣。1913 年 2 月 19 日，出席大岡育造眾議院議長主辦的歡迎孫中山的午餐會，3 月時，孫中山題「自由平等」相贈；1924 年 6 月，當美國政府通過排日法案期間，他撰寫「亞細亞民族總聯盟之策」論文，投稿給《太陽》雜誌，唱和孫中山主張的大亞洲主義。

　　5、進藤喜平太（1850-1925）

[21] 劉碧蓉，〈梅屋莊吉與孫中山先生的革命事業〉，《中山學術論文集》，（臺北：國立國父紀念館，1990 年），頁 127-137。

[22] 此四尊銅像座落在廣州的中山大學校園、黃埔軍校及南京中山陵的孫中山紀念館前，還有澳門的國父紀念館。

[23] 劉望齡輯注，《孫中山題詞遺墨匯編》，（湖北：華中師範大學出版社，2000 年），頁 210。

　　玄洋社社長，眾議院議員，1913 年 3 月 18 日在玄洋社接待過孫中山，孫中山為其題「明道」相贈，其後進藤更資助討袁失敗來日本的何海鳴。[24]

　　6、大阪每日新聞、日華協會

　　1913 年孫中山訪日後，2 月 15 日《大阪每日新聞》第九版刊登了孫中山親題的「唇齒相依」，說明了孫中山向日本讀者期許今後中日兩國要維持唇齒關係。2 月 21 日孫中山出席日華協會在築地主辦的歡迎宴上，親題「邦交雅會」匾額。日華協會也稱為「中日同盟會」，是前首相桂太郎 1913 年在東京發起的組織。

　　7、橫濱華僑學校[25]

　　橫濱是華僑聚集的重要港口，1907 年中國同盟會會員繆欽仿，在橫濱成立「研學社」，作為動員、組織華僑支援革命之所。1908 年又以「研學社」名義招收華僑革命黨子弟授予小學教育，與保皇黨掌控的大同學校對壘，此處也成為革命黨人亡命日本時，駐足之處。

　　1911 年，由廣東華僑集資，把義塾性質的「研學社」，改組為「橫濱華僑學校」，由繆欽仿出任首屆校長。全盛時期有學生四、五百人，校址為今橫濱市港中學，當時尚有大同學校，由華僑子弟自由選擇就讀。1914 年 3 月 6 日，孫中山一行人來此參訪，並親題「為國育才」匾額，惜此匾額燒毀於 1923 年 9 月的關東大地震中。

　　8、《東洋日の出新聞》：鈴木天眼、丹羽翰山

　　1911 年武昌起義後，為支援革命，留日長崎醫學專門學校的學生，組成紅十字團到中國，孫中山為感謝《東洋日の出新聞》鼓吹贊助，特寫「引賢救失」[26]字幅，送給社長鈴木天眼引（1867-1926），以為感念。鈴木 1893 年為《二六

[24] 與黃興同為兩湖書院的同學，曾加入振武學社、文學社，為《大江報》、《新漢報》。二次革命時，在南京策動討袁，失敗後，流亡日本。1915 年 3 月回上海，辦《愛國報》，為文學「鴛鴦蝴蝶派」重要人物。

[25] 依中國國民黨橫濱直屬支部，《國父與橫濱‧初集》，（橫濱：橫濱直屬支部，1995 年），頁 15-16。劉望齡輯注的《孫中山題詞遺墨匯編》，頁 188，整理而成。

[26] 「引賢救失」的「引賢」是「引賢自近以備股肱所以為剛也。」出自「春秋繁露」卷 17，「天地

新報》主筆，1902 年，在長崎創辦《東洋日の出新聞》，與內田良平、宮崎滔天關係密切，1913 年 3 月 22 日孫中山來長崎時，孫中山還去探望療養中的鈴木。其後，孫中山再送「詩人雅興」贈給該報的主筆丹羽翰山。

9、「松風水月」、「精洋亭」、「占勝閣」

長崎港是日本通往海外的重要窗口，尤其長崎設有與上海的定期航班，讓孫中山先後在 1897 年、1900 年（3 次）、1902 年、1907 年、1913 年（2 次）、1924 年，共九次造訪長崎。其中孫中山常居留住宿的福島屋旅館，孫中山為其主人題筆揮毫「松風水月」相贈。他與《東洋日の出新聞》社長鈴木天眼相遇在「精洋亭」時，經「精洋亭」主人邀請，題筆寫了「精洋亭」贈予懸掛。訪問建造「永豐艦」的三菱長崎造船所時，書寫「占勝閣」贈予。

10、《洪水以後》創刊詞

《洪水以後》於 1916 年 1 月 1 日創刊，屬人文旬刊雜誌，孫中山為此雜誌的創刊號題「獨開生面」相贈，作為茅原華山所寫的〈悲壯精神〉一文之插圖。

（三）博愛

孫中山一生揮筆題詞，內容豐富廣博而深遠，其中以題「博愛」有 68 幅為最多，而送給日本友人的「博愛」墨寶就有 27 幅。「博愛」一詞，對孫中山而言，應可說是人類的珍寶，是他追求政治的終極理想。

1、萱野長知（1873-1947）

萱野長知是孫中山所接觸眾多日本人中，除滔天外，就屬萱野最值得他信賴的朋友。萱野支援中國革命運動，在同盟會時期，擔任「東軍顧問」、「總司令部軍事顧問」，參加過武器運送，辛亥革命時趕赴武漢，協同黃興作戰，迎接孫中山回國；二次革命失敗後，秘密接應孫中山到達日本，更協助中華革命軍在山東的討袁活動，在他家中擁有孫中山所書寫的「博愛」。

2、白岩龍平（197-1942）

之行」第 78；「救失」者「教也者，長善而救其失者也」是「助長優點補救缺點」之意。引自橫山宏章・陳東華，《孫中山と長崎：辛亥革命 100 周年》，（日本：長崎中國交流史協會，2011 年），新裝版第 2 版，頁 53。

岡山人，日本的實業家，曾任東亞同文會理事長。畢業於日清貿易研究所，參與組織同文會，先後創設大東汽船株式會社（1898）、日清企業調查會（1907）、日清興業公司（1909）等對華投資事業。1913 年 2 月孫中山訪問日本時，出席東亞同文會的歡迎大會，並與孫中山商談組織中國興業公司，出資 100 股，與渋沢榮一支援孫中山革命的財政界人物，他擁有孫中山親題的「博愛」墨寶。

3、古島一雄（1865-1952）

兵庫縣人，九州日報社主筆，1899 年經犬養毅之介紹，與孫中山交流，1906年主編《日本及日本人》雜誌，鼓吹國粹及反對歐化，1911 年當選眾議院議員，主張承認南京臨時政府，支持中日親善，反對提出二十一條借款，與孫中山交往密切。1913 年期間，孫中山為其題「博愛」相贈。[27]

4、杉原鐵城

詩人，1913 年 3 月 15 日，孫中山到廣島宮島時，杉原題了一首「祝君努力建新邦，滿腹經綸氣象龍，今日來游尋舊識，東洋風色共無雙。」贈與孫中山，孫中山題一幅「博愛」回贈。

5、森下博（1868-1943）[28]

廣島森下仁丹創設人，1913 年 3 月，孫中山至大阪、神戶拜會時，刊登歡迎孫中山的大廣告，孫中山題「博愛」相贈。1914 年 6 月協助大阪每日新聞記者佐藤智恭，提供何海鳴（1884-1944）的生活協助。

6、菊池九郎（1847-1926）

曾任眾議院議員，山形縣知事，為菊池良一之父。1916 年 4 月 11 日訪問過孫中山，支援中國革命，孫中山題「博愛」相贈。

7、村田省藏（1878-1957）

大阪商船株式會社社長，後來任近衛內閣遞信大臣、鐵道大臣，1913 年 8月 4 日，孫中山從福州經臺灣到神戶時，受命隨同孫中山一行，孫中山為其題「博愛」相贈。

[27] 與黃星所題的「珠圓玉潤」字幅，賢掛於葛古島寓所，參考劉望齡輯注，《孫中山題詞遺墨匯編》，頁 198。

[28] 孫中山記念館，《孫中山、日本關係人名錄》，頁 109。

　　8、山根重武（1874-1943）

　　撫順丸是大阪商船株式會社所擁有，1913 年 8 月 4 日，孫中山一行從福州乘撫順丸前往基隆，當時的船長是山根重武。孫中山曾在此船中書寫「博愛」、胡漢民書寫「捲土重來」之字，送給山根船長，表明討袁雖失敗，有捲土重來之雄心。後來其子山根政秀再將此二幅字送給今神戶「孫文紀念館」珍藏。[29]

　　9、大和宗吉、藤井悟一郎

　　1914 年 8 月 5 日二次革命失敗，孫中山搭乘撫順丸經由臺北轉乘信濃丸到神戶，在臺北與梅屋敷主人懇談，並書寫「博愛」相贈，同時為吾妻料理店老闆藤井悟一郎（其妹嫁給大和為妻），書寫「同仁」相贈。

　　10、中家仲助

　　1913 年 8 月孫中山抵達神戶，潛伏在諏訪山常磐花壇別莊，由中家秘密護送到東京，孫中山為其題詞「博愛」相贈。

　　11、松本烝治（1877-1954）[30]

　　東京帝國大學畢業，留學於德、法、英等國，回國後在母校東京大學教授商法、民法，兼法制局參事官。1914 年曾在孫中山所創辦的政法學校擔任商法課程時，孫中山揮筆送給他一幅「博愛」墨寶。政法學校是一所培養適應共和政治的二年制學校，學生皆為中國革命幹部。教授的講師來自東京帝國大學與早稻田大學等政治經濟專業與法律專業的知名教授。因此，讓松本家擁有這幅「博愛」墨寶。後來松本先生將此墨寶讓予日本美術新聞社社長萱原晉珍藏，2009 年國父逝世 84 週年紀念的 3 月 12 日，由社長萱原晉無條件送給本館典藏。

　　12、柴田善兵衛

　　柴田善兵衛是筑前的琵琶初代家元（正宗），柔術也很善長，為兵庫縣警。1913 年 8 月孫中山亡命日本時，擔任孫中山的護衛，為答謝柴田，孫中山寫了「博愛」相贈。

　　13、鈴木久五郎（1877-1943）

[29] 陳德仁、安井三吉，《孫文と神戶》，（神戶：神戶新聞出版センター，1985 年），頁 162。

[30] 劉碧蓉，〈博愛留台〉，《國立國父紀念館館刊》，期 23，（臺北：國立國父紀念館，2009 年），頁 49-51。

鈴木久五郎 1906 年經由犬養毅介紹，與孫中山結交，參與神戶華商吳錦堂紡織業之投資，1907 年孫中山被迫離開日本時，提供 10 萬元援助孫中山離境，1914 年 11 月 7 日二度訪問孫中山。孫中山訪問日本時題寫「博愛」送給鈴木。

14、中泉半彌、橋本辰二郎

1913 年 2 月 23 日孫中山來到長崎，為「三菱造船所」副所長中泉半彌揮筆書寫「博愛」相贈；另，孫中山出席長崎鳳鳴館為他所安排的歡迎會時，他為長崎市議會議員商工會議所會長橋本辰二郎揮毫書寫「博愛」相贈。

15、楊壽彭（1882-1938）、吳錦堂（1855-1926）

1913 年 3 月 13 日孫中山訪問國民黨神戶支部並演說，應副支部長楊壽彭邀請，揮毫「天下為公」。為移情閣（今孫文紀念館）主人吳錦堂，浙江慈溪人，經營東亞水泥公司、大阪棉織公司致富，1912 年任國民黨神戶支部長，華僑商務總會協理等職，熱心華僑事務，孫中山題「熱心公益」相贈。

肆、孫中山在廣東重組政權與日本關係

一、1918 年、1924 年孫中山訪問日本

1916 年 4 月孫中山回國討袁，6 月洪憲帝制落幕，黎元洪依法繼任為大總統，段祺瑞為國務總理，中國雖結束帝制戰爭，但北京政府卻因對德宣戰，引發一連串糾紛，最後段祺瑞得到日本援助，廢除 1912 年的民元約法（即民國元年的臨時約法），解散國會，孫中山為維護中華民國法統體制，靠著被段總理解散的國會議員及海軍之力，於 1917 年 8 月在廣州成立「中華民國軍政府」，高舉「護法」，建立「共和政府」旗幟來對抗北京政府，中國陷入南北對峙局面。

孫中山至粵並不順利，除廣東人及海軍派厭戰外，他的大元帥職又被七位政務總裁取代，1918 年 5 月，孫中山只好離開廣州。但他離粵赴滬前，先到汕頭、大浦，勉勵援閩粵軍總司令陳炯明前進漳州，保住粵軍實力。接著從汕頭搭天草九於 6 月 7 日下午 4 時，經臺灣轉換信濃九抵達日本。當孫中山抵達日本時，日本仍視他為「南方之雄」加以歡迎，他接受三井物產的保護，為他安

排從門司到神戶、箱根、京都等拜會行程，讓他可與菊池良一議員及宮崎滔天等舊友見面，瞭解日本的政情，並提出他對中國南北議和及日本對華政策的看法。

1924 年孫中山接受馮玉祥之邀請，前往北京，共商國是，11 月 17 日孫中山一行人抵上海，因往天津有軍閥阻隔，造成鐵路不通，23 日孫中山決定搭乘「上海丸」從上海到長崎，受到日本記者、政學各界與中國留學生的歡迎。船舶未靠岸，孫中山在船上舉行記者招待會，他向記者呼籲，日本人要協助中國廢除不平等條約、收回租界、關稅自主權等等。隨後，再搭「上海丸」前往神戶，抵達後，接受日本新聞記者及政學各界與中國留學生登船採訪，然後住進神戶東方飯店。28 日應神戶商業會議所等五團體之邀請，孫中山在神戶高等女子學校演講「大亞洲主義」，[31]11 月 30 日搭乘「北嶺丸」從神戶出發，經門司，於 12 月 4 日抵達天津，這也是他最後一次短暫的出境，更是最後一次的訪問日本。

二、孫中山在日本的墨寶

1916 年孫中山返回上海，不久中國政局轉為南北對峙，他再於 1918 年、1924 年二度赴日，前後共 23 天，赴日主要目的是期待日本朝野友人能協助與支援他。1918 年孫中山南下廣東組政權並不順遂，經日本返回上海，這一趟的日本行所書寫的墨寶，主要是題寫於中國往日本間的輪船上，如織田英雄、井上足彥、郡寬四郎，以及題給前來箱根環翠樓與他見面的宮崎滔天。

1924 年 11 月，孫中山前往神戶高等女子學校演講「大亞洲主義」，並為該校揮筆書寫「天下為公」相贈。最後一幅是 11 月 30 日，孫中山搭乘「北嶺丸」離開神戶，前往天津的船上，為船長森廣題「天下為公」贈送。

1、田中隆（1866-1935）

生於長崎，船員出身，曾在三井物產之船上服務，1914 年經營海運田隆汽船公司，1918 年 6 月 10 日，孫中山來日本時，田中隆特地派三井物產公司的汽艇到門司，接孫中山到大吉樓與之見面，勉勵孫中山「精誠勤勉請勿灰心奮

[31] 羅家倫主編，《國父年譜》，（臺北：中國國民黨黨史會，1985 年），頁 1264-1268。

鬥到底中國革命必可成功」，孫中山很是感動，揮毫題書「至誠感神」贈送，同時贈送四顆蓮花的種子，以示友誼高潔。[32]

2、織田英雄

1918 年 6、7 月間，孫中山為尋求支援並靜養而來日本，他從汕頭經由基隆，轉乘信濃丸至門司的這段旅程，在船室看到事務長織田英雄在寫書法。孫中山、胡漢民與戴季陶三人，分別在織田英雄的白絹上題詞。孫中山揮筆寫的是「大道之行也天下為公」，胡漢民題的是「淡博明志，寧靜致遠」，戴季陶題「有朋自遠方來，不亦樂乎」贈予信濃丸事務長織田英雄。

3、井上足彥

1918 年 6 月 1 日，孫中山從汕頭搭乘大阪商船的蘇州丸，經基隆途中，在船室中題「海不揚波」字幅，贈予船長井上足彥。此時孫中山身體雖稍為不適，對於此行海浪平穩，感到安心。另一幅題給井上艦長的「天下為公」，指的應該是井上足彥船長。

4、森廣

北嶺丸的船長，1924 年 11 月 30 日孫中山從神戶乘北嶺丸輪船赴天津途中，孫中山揮筆題了「天下為公」相贈，也是孫中山題給日本友人的最後一幅墨寶。

5、郡寬四郎（1858-1943）

福島人，信濃丸船長，萱野長知之親戚。孫中山書寫「博愛」相贈

6、佐佐木到一（1886-1955）

福井縣人，1917 年畢業於日本陸軍大學，在日本陸軍參謀本部支那課任職，1922 年為日本駐廣東軍政府武官時，與孫中山有所接觸，支持中國國民黨北伐。

7、中島榮一郎

孫中山最後一次來長崎時，在長崎港船上舉行記者招待會，孫中山送給長

[32] 1960 年，田中隆四子田中隆敏繼承父業，組成植蓮協會，聘請東京大學植物學家大賀一郎博士，將白蓮培育發芽，命名為「孫文蓮」。參考劉望齡頁 234。橫山宏章・陳東華，《孫中山と長崎：辛亥革命 100 周年》，，頁 54。

崎新聞社編輯中島榮一郎一幅「世界大同」字幅。

8、太田宇之助（1891-1986）[33]

擁有孫中山二件「天下為公」，1916 年 5 月，太田曾任中華革命黨海軍總司令王統一之秘書，參與在上海的「策電」艦襲擊事件。1921 年任日本朝日新聞社上海分社記者，1923 年 1 月奉命調回國，行前到孫中山寓所辭行，請求題字以為紀念。當晚孫中山為其揮毫「天下為公」，翌日派人送來朝日新聞社上海分社。

9、兵庫縣立高等女學校[34]

是孫中山在 1924 年 11 月 28 日演說「大亞洲主義」會場，孫中山應該校邀請，揮筆書寫「天下為公」相贈。二戰後，華僑組織的中華青年會將孫中山所題「天下為公」及「孫文」簽名，刻石立於現今孫文紀念館（移情閣）前。

孫中山演說的高等女學校，創立於 1901 年，1910 年改為「縣立神戶高等女學校」，1925 年 3 月再改為「兵庫縣立第一神戶高等女學校」，1948 年該校為「兵庫縣立第一中學校」所合併。1997 年 12 月該演說地改建為今兵庫縣廳舍 1 號館。

伍、結　語

我們知道孫中山是一位以救國、建國為己任的政治家，革命家，少年時往檀香山求學，接受西式教育，所以並不常以毛筆作為書寫工具。但從他寫給別人的書信、來往文書及墨寶中，還是可看出他毛筆書寫有其獨特的風格。日本是一個以毛筆為書寫工具的國家，也是孫中山革命活動最重要的舞臺，他在日本滯留時間長達 9 年多，與他交往的日本友人至少有 1294 多位，因此他對日本友人的期盼與情懷，也常會流露在墨寶題詞中。他以「海外逢知音」送給在倫敦大英博物館相遇的南方熊楠；以「推心置腹」、「岳飛魂」送給宮崎滔天，稱

[33] 劉望齡輯注，《孫中山題詞遺墨匯編》，頁 281。

[34] 孫中山記念館，《孫中山記念館概要：國指定重要文化財移情閣》，（日本：孫中山記念會，2005 年），頁 14。劉望齡輯注，《孫中山題詞遺墨匯編》，頁 316。

許他忠誠的為中國革命奉獻畢生精力；對於秋山定輔的資助，他以「得一知己而無憾」來表示感恩；題「若吾父」給為革命犧牲山田良政的父親山田浩藏，表示造藏有如自己的父親一般慈愛。在 1911 年 12 月 21 日，見到前來迎接的宮崎滔天及山田純三郎時，以「紀念清之亡年」分別送給他們兩人，表明了舊的王朝已滅亡，今後會有一個嶄新的共和國家誕生。可見孫中山為人題詞不是隨便書寫，而會考量情境及需求，以及是否適合等問題。

　　孫中山是一位政治人物，日本是他滯留海外最久、期盼最多的國家，故給日本友人的題詞，常寄託某種革命情懷，或蘊含著政治主張或思想傾向。他以「脣齒」、「輔車」相依關係，分贈日本友人頭山滿、大阪每日新聞等，以中日脣齒關西，期勉日本友人支持中國革命及國家建設。「博愛」、「天下為公」是孫中山常題的墨寶，在贈送給日本友人 87 幅墨寶中，就有 27 幅的「博愛」與 15 幅的「天下為公」，這是他的政治名言，也是人類的終極目標。此乃日本在明治維新，歷經殖產興業與富國強兵後，卻侵略中國，所以他書寫這二幅相贈，希望讓日本友人好好省思，並瞭解「博愛」的深層意義。可惜的是在 1918 年第一次大戰後，日本軍國侵略的野心逐漸顯露，此時他的墨寶以「天下為公」為多。

　　孫中山革命的目標不僅在求中國的富強與現代化，他更追求「大道之行天下為公」，尤其致力於「世界大同」，他宣傳這個政治主張，故晚年贈予日本友人的墨寶，也以「天下為公」、「世界大同」居多。他揮筆寫給神戶第一高等學校以及最後一幅給北嶺九船長森廣的墨寶，就是「天下為公」。因此，探討孫中山的書法，不僅是瞭解他交流網絡貴重的史料，也是體現一代政治人物的氣魄與精神的最好註腳，更可看出他對政治理想的執著追求，以及堅定不移的信心。

　　本研究得以展開探討，就要感謝先人的蒐集爬梳，尤其已故的廣州中山大學劉望齡教授。經劉教授的苦心蒐集，並將孫中山的墨寶逐件的考察以及考訂題詞的時間與來源，終於完成這本共有 783 件墨寶的《孫中山題詞遺墨匯編》，這也是目前研究孫中山墨寶中最為齊全的一本。此次研究再增加 8 件，目前共有 791 件，其中送給日本友人的墨寶就有 87 幅之多。我們知道孫中山長期滯留海外，他題詞的受贈者更是散居在國內、外各地，故推測應不止如此，尚值得我們繼續進一步的爬梳尋找中。

參考文獻

中國國民黨橫濱直屬支部,(1995)《國父與橫濱：初集》,橫濱：橫濱直屬支部。

田所竹彥（2000）,《孫文　百年先を見た男》,東京：築地書館。

余齊昭,（2009）《孫中山文史圖片考釋》修訂版,廣州：廣東人民出版社。

孫中山記念館（2005）,《孫中山記念館概要：國指定重要文化財移情閣》,日本：孫中山記念會。

孫中山記念館（2012）,《孫中山日本關係人名錄》,日本：孫中山記念館。

俞辛焞（1996）,〈孫中山與秋山定輔〉,《孫中山與日本關係研究》,北京：人民出版社。

俞辛焞等譯（1990）,《孫中山在日活動密錄（1913 年 8 月－1916 年 4 月）》,天津：南開大學出版。

宮崎滔天著,陳鵬仁譯（1997）,《宮崎滔天論孫中山與黃興》,臺北：正中書局。

張光賓編著（1989）,《中華書法史》,臺灣：商務印書館。

陳德仁、安井三吉（1985）,《孫文と神戶》,神戶：神戶新聞出版センタ-。

橫山宏章・陳東華,（2011）《孫中山と長崎：辛亥革命 100 周年》,日本：長崎中國交流史協會,新裝版第 2 版。

劉望齡輯注（2000）,《孫中山題詞遺墨匯編》,湖北：華中師範大學出版社。

劉碧蓉（1990）,〈梅屋莊吉與孫中山先生的革命事業〉,《中山學術論文集》,臺北：國立國父紀念館。

——（1997）,〈萱野長知與孫中山先生的革命運動〉,《86 年中山思想學術研討會論文集》,臺北：國立國父紀念館。

——（2009）,〈博愛留臺〉,《國立國父紀念館館刊》,期 23,臺北：國立國父紀念館。

——（2011）,《孫文與臺灣-歷史形象的詮釋》,臺北：文英堂出版社。

羅家倫主編（1985）,《國父年譜》,臺北：中國國民黨黨史會。

羅家倫主編（1989）,,《國父全集》第 4 冊,國父全集編集委員會編：臺北市,近代中國。

附件一、孫中山送給日本友人墨寶一覽表

一、1897 年-1911 年

編號	墨寶題詞	受贈者	贈送者	時間	備註
1	海外逢知音	南方熊楠	香山孫文	1897.6.27	
2	東方之無賴兮惟此公奇	滔天先生（宮崎寅藏）	逸人	1899.11.9-13	
3	得一知己可以無憾	秋山定輔先生	孫逸仙	1906.10.6	
4	允執厥中		孫文	不詳	秋山定輔
5	博愛	秋山先生屬	孫文	不詳	
6	革命	三上先生屬	孫逸仙	1907.2-3	（三上豐夷）
7 ◎	博愛	三上豐夷	孫文	不詳	
8 ◎	四海兄弟萬邦歸一	石井曉雲	孫文	1909	
9	大風已作 壯士思歸		孫文	1910	下田歌子
10 ●	引賢救失		孫逸仙	1911.11	鈴木天眼
11	紀念清之亡年十二月二十日重逢香港舟中	宮崎先生屬（宮崎滔天）	孫文書	1911.12.20	
12	博愛行仁	宮崎民藏	孫文	1913.3.19	
13	推心置腹	宮崎先生	孫文	1913.3.19	（宮崎寅藏）
14 ◎	環翠樓中　髯客 湧金門外岳飛魂	宮崎滔天	孫文	1918.6.11	
15 ◎	愛	宮崎滔天	文		宮崎蕗苳
16 ◎	白虹貫日紫氣滔天	宮崎滔天	孫文	不詳	
17	明道		孫文	不詳	
18	同舟共濟清之亡年十二月廿四日	山田先生屬（純三郎）	孫文書	1911.11.24	

二、1913 年-1916 年

1	山田良政君碑	山田良政	孫文	1913.2.27	
2	若吾父	山田老先生	孫文	1913.2.27	（山田浩藏）
3	至誠如神	山田先生屬	孫文	1916	（山田純三郎）
4	輔車相依	山田先生鑒	孫文	1916	山田純三郎
5	美意延年宜登上壽高懷曠代合應昌期	山田先生八秩榮慶（山田浩藏）	孫文	1917	

6	山田良政先生之碑	山田良政	孫文	1919.9.29	
7 ◎	丹心千古	山田良政	孫文	1919.9.29	上海《民國日報》
8	天下為公	山田先生屬	孫文	不詳	
9	西諺曰血重於水 東古訓唇齒相依	頭山先生 （頭山滿）	孫文	1913.8.31	
10	同仁	梅屋先生（庄吉）	孫文	1914-1916	梅屋庄吉家族典藏
11	賢母		孫文	1914-1916	
12	坐看雲起時	岩田先生屬	孫文逸仙	1916.8	（岩田愛之助）
13	詩人雅興	翰山先生正	孫文	1913.3	（丹羽翰山）
14	自由平等	大石先生（正己）	孫文	1913.3	
15	明道	進藤先生	孫文	1913.3	進藤喜平太
16 ◎	唇齒相依	大阪每日新聞	孫文	1913.2.15	
17	邦交雅會	日華協會	孫文	1913.2.21	
18 ◎	為國育才	橫濱華僑學校	孫文		
19 ●	松風水月		孫文	福島福松氏（福島屋旅館）	
20 ●	精洋亭		孫文	長崎歷史文化博物館鈴木天眼	
21	占勝閣		孫文		三菱造船所
22	獨開生面		孫文	1916.1	洪水雜誌
23 ◎	坤道神女	日本成女學園高等學校	孫文	不詳	
24	博愛	萱野先生（長知）	孫文	1912	
25	博愛	鈴木先生 （鈴木久五郎）	孫文	1913.2	1972 年捐贈東京上野博物館
26	博愛	白岩先生正	孫文	1913.2	（白岩龍平）
27 ●	博愛	中泉先生（半彌）	孫文	1913.3.23	中泉康彥
28	博愛	森下先生	孫文	1913.3	森下博
29 ◎	博愛	村田省藏	孫文	1913.8 上旬	
30	博愛	山根先生（重武）	孫文	1913.8.4	
31	同仁	藤井悟一郎	孫文	1913.8.5	
32	博愛	大和君（宗吉）	孫文	1913.8.5	
33 ◎	博愛	杉原鐵城	孫文	1913.3.15	
34 ◎	博愛	古島一雄	孫文	1913 秋冬	
35	博愛	中家仲助	孫文	1913.8 中旬	
36	博愛	柴田君（善兵衛）	孫文	1913.8	柴田旭堂

37	博愛	菊池老先生	孫文	1914	（菊池九郎）
38 ●	博愛	松本先生 （松本烝治）	孫文	1914.4-5	國立國父紀念館典藏
39 ●	博愛	橋本先生	孫文	不詳	（橋本辰二郎）
40	博愛	司徒	孫文	不詳	司徒衛幹
41	博愛	寺岡先生	孫文	不詳	
42	博愛	佐頓先生屬	孫文	不詳	
43 ◎	博愛	伊東經真	孫文	不詳	
44 ●	博愛		孫文	不詳	江崎鐵磨
45 ◎	博愛同仁	二西田耕一	孫文	不詳	
46	輔車相依 ◎	二西田耕一	孫文	不詳	
47	成功	田中先生	孫文	不詳	
48	明德親民	佐佐先生	孫文	不詳	
49	大觀		孫文	不詳	日本總持寺
50 ◎	天下為公	楊壽彭	孫文	1913.3.13	
51 ◎	熱心公益	吳錦堂			

三、1918 年、1924 年

1	至誠感神		孫文	1918.6.10	田中隆
2 ◎	博愛	郡寬四郎	孫文	1918.6	
3	大道之行也 天下為公	織田君書（英雄）	孫文	1918.6	
4	海不揚波	井上先生屬（足彥）	孫文	1918.6.1	孫中山紀念館
5 ◎	天下為公	井上船長	孫文	不詳	
6 ◎	天下為公	森先生屬（森廣）	孫文	1924.11.30	
7	博愛	朝日新聞	孫文	1922.6-1923.6	
8 ◎	天下為公	太田宇之助	孫文	1922.	
9	天下為公	太田宇之助	孫文	1923.1	
10	孔子曰大道之行也 天下為公	佐佐木到一先生屬	孫文	1923	
11	世界大同		孫文	1924.11.23	中島榮一郎
12	天下為公	神戶第一高等女學校	孫文	1924.11.28	孫中山紀念館
13	亞細亞復興會	亞細亞復興會	孫文	1924.11.30	山田純三郎
14	天下為公	改造雜誌	孫文	1924.11	

15	天下為公	山井先生屬	孫文	不詳	
16	天下為公	祐田先生屬	孫文	不詳	
17 ◎	大道之行也 天下為公	田中	孫文	不詳	
18 ●	天下為公		孫文	不詳	日華僑李海天

◎在劉望齡輯注《孫中山題詞遺墨匯編》書中，有文字說明，但無實體遺墨。

●不在劉望齡輯注《孫中山題詞遺墨匯編》，是新增加收錄的遺墨。

●○者出自橫山宏章・陳東華，（2011）《孫中山と長崎：辛亥革命 100 周年》，日本：長崎中國
交流史協會，新裝版第 2 版。

附件二、孫中山送給日本友人重要墨寶

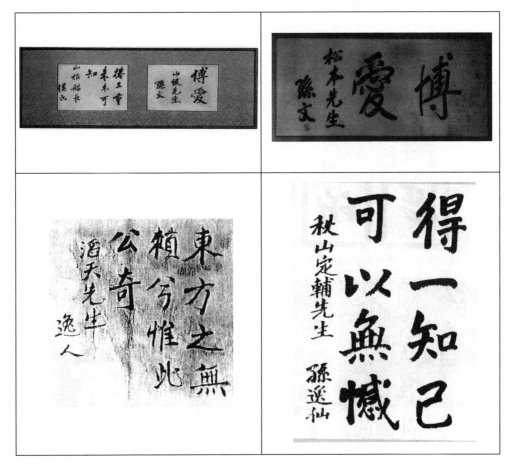

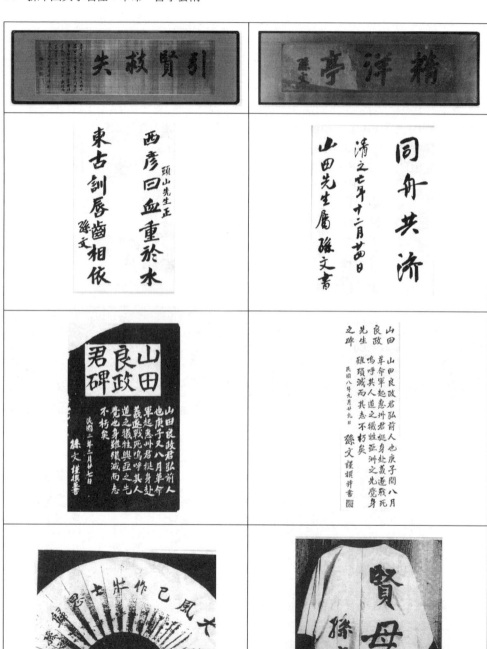

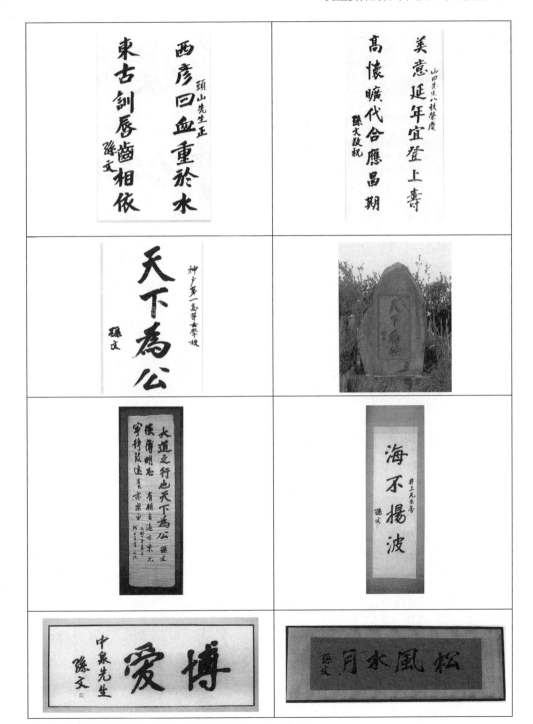

于右任為孫中山先生革命建國譜寫的見證

習 賢 德[*]

摘　要

　　于右任於前清庚子年間入西安中學堂，受教於陝西提倡新學最力且最激底的朱佛光，復自外籍牧師處借讀《萬國公報》、《萬國通鑑》等書刊，革命思想乃由此啟沃。廿五歲中鄉舉，次年赴滬，以「劉學裕」假名，掩飾因刊印《半哭半笑樓詩集》遭通緝之本名「于伯循」；其後，受教於最富新思想的恩師馬相伯，以學校和報館為基礎，與海內外同志聲氣相通，創辦《神州日報》、《民呼報》、《民吁報》及《民立報》大力宣揚革命思想，捍衛新聞自由，參與創建復旦公學與中國公學。民前六年九月，赴日謁見孫中山先生加入「同盟會」，即以革命建國為畢生志業。

　　于氏行事精誠篤實，有為有守，青壯即為國民革命倚重的西北黨務軍政磐石。民國二十年，開始主持監察業務，職司風憲，秉公行事，糾彈高官多不勝述；行憲後，殫精竭慮為監察、審計制度建立規範，將五權憲法特色發揮得淋漓盡致。政府遷台後，常藉黨國重大集會宣講革命精神，期勉各界毋怠毋忽，謹記總理與諸先烈為革命建國理想而奉獻犧牲的史事。縱觀右老一生，既是聞名詩人、報人、記者、大收藏家、八股文專家、歌詞作家、大書法家，更是黃埔建軍至今，幾乎無役不與，朝野同欽的愛國典範。

[*] 輔仁大學新聞傳播學系副教授兼系主任。

關鍵字：同盟會、靖國軍、復旦大學、監察院、黃埔軍校

壹、緒論：文武兼備的革命元勳

　　民國四十七年五月八日于右任八十華誕，蔣中正總統於壽宴中推崇于公為「開國元勳」，「從少年服膺三民主義，獻身革命，辛苦艱難，百折不撓，現在八十高齡，還是精神矍鑠，壯志凌霄」，其豐功偉績不僅在政治和軍事上，「尤其重要的，還是在革命精神與民族文化方面。他的一支筆，喚醒了民族的靈魂，振奮了民族的精神，在開國的前後，他所辦的民呼、民吁、民立等報，風行一時，這陣風橫掃了滿清政府。在對日抗戰的當中，在反共抗俄的今日，他所作的詩歌，鼓吹中興，增強敵愾，大氣磅礴，更有著一股凜凜不可犯的偉大力量，足以鼓勵民心，振作士氣。最近他所作的一首《從黑夜到光明》的名歌，豪情奔放，更是沒有人讀了不受感動的。……于先生踐履篤實，日新又新的精神，值得國人一致起而效法。」蔣公誇讚為「人之瑞，國之光，也是中華民國之榮」，更是國父孫中山先生領導革命，創造中華民國以來，「革命陣營中一位最英勇有貢獻的革命鬥士，無論討袁、護法，以及後來北伐、統一、抗日諸役，直到目前這個反共抗俄的大時代，于先生不但是無役不與，而且每次都發揮了領導的作用。」[1]

　　于氏幼年孤寒牧羊，險遭狼噬，憑天資早慧與苦學力行超越困頓；雖中鄉舉，仍起而批判腐敗，諷刺朝政，詩興雜感，每多佳句，例如：「柳下愛祖國，仲連恥帝秦。子房抱國難，椎秦氣無倫。報仇俠兒志，報國烈士身。寰宇獨立史，讀之淚沾巾。逝者如斯夫，哀此亡國民。」諸多作品由友人孟益民、姚伯麟助其刊印《半哭半笑樓詩集》，竟遭清廷所忌，陝甘總督升允以「逆豎昌言革命，大逆不道」奏請拿辦[2]，乃被迫流亡上海、東京，與中山先生領導的海外革命同志聲氣相通，桴鼓相應，先後創辦《神州日報》、《民呼報》、《民吁報》及《民

[1]　張雲家(1958)：《于右任傳》，台北，中外通訊社，頁 2-4。
[2]　于右任(1953)：《我的青年時期》，台北，正中書局，頁 5,18,19。

立報》報導世界時事，針砭時弊，傳揚革命思想，捍衛新聞自由，被譽為中華民國「元老記者」。[3] 于老還參與創建「復旦公學」與「中國公學」，親任兩校國文講席，為革命建國大業培育眾多英才。

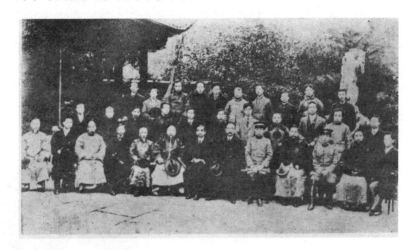

民元臨時政府要員合影。第一排正中為國父，右二為于右任。

　　民元，以同盟會菁英之姿就任「中華民國臨時政府」交通部次長[4]，其後與西北軍閥勢力不斷周旋，發揮了安邦定國長才。自行憲前十六年(民國二十年)起，擔任監察院長，職司風憲，風骨嶙峋，糾彈案件論千上萬，被彈劾之院部首長、省主席、多不勝述，將五權憲法最具特色的監察權，發揮得淋漓盡致，廣受朝野敬重。雖久歷宦海，仍保書生本色，在教育文化方面成就更是多元，

[3]　于氏倡言革命，發行革命報刊大力宣傳主義，促使革命思潮澎湃壯闊，蔚為辛亥革命洪流；一生志行高潔，胸懷磊落，行憲後膺選監察院長以迄逝世之日(民國 53 年 11 月 10 日)。民國 50 年 9 月 1 日記者節，台北市記者公會函請交通部發行「元老記者」于右任肖像郵票，藉申崇敬之忱，郵政總局爰於 51 年 4 月 24 日發行面額新台幣 8 角紀念票一枚。

[4]　(1)民國元年 1 月 3 日成立的「中華民國臨時政府」分設陸軍、海軍、司法、財政、外交、內務、教育、實業、交通等九部，各部設總長 1 人，次長 1 人；交通總長為湯壽潛，參見貝華編(1926)：《中國革命史》，上海，光明書局，頁 85。(2)民國 46 年于老以「再題民元照片」小詩自道心境：「開國于今歲幾更，艱難日月作長征。元戎元老騎龍去，我是攀髯一老兵。」參見于媛(2006)：《于右任詩詞曲全集》，西安，世界圖書出版西安公司，頁 319。

深受民初大教育家馬相伯獨具慧眼之宏觀視野，關切中國高等教育之茁壯發展，憑堅韌毅力創辦具有中國特色的早期大學，為今日復旦大學奠基，更是聞名詩人、報人、記者、大收藏家、八股文專家、歌詞作家、大書法家。

　　于氏比中山先生小了十三歲，但多活近四十年，譜寫的傳奇不僅是個人於東京親炙中山先生，繼而為實踐三民主義而奮鬥一生的鮮活見證，更是發揚中山先生畢生志業最有代表性的勳舊。其青壯期兵馬倥傯的歲月，代表的是革命陣營最倚重的西北方面黨務、軍政各方面的砥柱；北伐統一後，躍居德望崇隆的黨國大老。[5]

貳、宣傳造勢的旗手：「三民報」
對創建民國的貢獻

　　革命建國大業，自始離不開宣傳。民前五年(一九○七年)四月二日，廿九歲的于右任在上海創辦《神州日報》，自任社長，報眉為張謇所題，不用清帝年號而以舊曆干支丁未紀年；由於清吏取締革命書報，自不能循《蘇報》之大刀闊斧論調，惟採旁敲側擊文筆，作迂迴之宣傳。不幸次年三月，因鄰居廣智書店火災而同燬，于老因社內人事問題辭社長；同年秋，東京警視廳封禁同盟會機關報《民報》，保皇黨《新民叢報》亦告停刊，《神州日報》

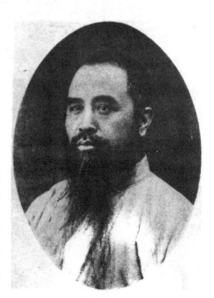

在上海辦報時的右老。

[5] 于公籍隸陝西三原，誕生於 1879 年，民元臨時政府成立，任交通次長；4 年，袁世凱稱帝，出任陝西「靖國軍」總司令；13 年當選第 1 屆中國國民黨中央執行委員；14 年北京政府任為內務總長，不就；15 年當選第 2 屆中央執行委員；16 年國民政府建都南京，任中央政治會議委員、國民政府委員、軍事委員會委員兼國民政府審計院院長；18 年當選第 3 屆中央執行委員，兼常務委員。民國 20 年起擔任監察院長以迄逝世，任期長達 34 年。參見：中國國民黨中央執行委員會黨史史料編纂委員會編(1930)：《民國 18 年中國國民黨年鑑》，南京，中國國民黨中央執行委員會黨史史料編纂委員會，第 1 編：概觀前未編頁碼之國民黨領袖人物簡介。

雖至民五才停辦，但與于氏無關。其後連續發行的「三民報」：民呼、民吁、民立，則成為中國近代革命史與中國新聞史的一段傳奇。

　　一九〇九年五月十五日，《民呼報》正式在上海發刊，聲言「本報實行大聲疾呼為民請命之宗旨」，持論較《神州日報》尤為激烈，八月二日，于右任與主筆陳飛卿被總巡捕房拘押，其後該報連發十篇特別啟事，詳載該案審訊經過，同月十四日，被迫宣告自行停刊九十二天，廿九日于氏被判逐出租界。同年九月廿七日，《民呼報》在上海各報刊出轉盤啟事，聲明所有設備讓與《民吁報》承接，十月三日《民吁報》正式出版，于氏之改「呼」為「吁」，乃暗寓「《民呼報》被停刊，於人民的個眼睛被挖」、「民不敢聲，惟有吁耳！」的雙重意義。被逐出租界後，右老委託好友朱葆康任發行人，社長為范光啟，主筆談善吾，但骨子裡仍由右老負實際責任，言論比過去更激烈。

　　同年十月廿六日，獨家連續報導評論志士安重根在哈爾濱刺殺日本前駐韓統監伊藤博文，並聲援韓國獨立革命，引起日人不滿。十一月十九日，終因日本駐滬領事脅迫，遭判處永久停刊，且「機器不准作印刷報紙之用」。《民吁報》僅問世四十八天即告夭折，設備只得全部轉售商務印書館。[6]

　　與安重根有親戚關係的韓籍留學生安慶濬，特為文向右老「致最深的欽佩與謝意」。[7]

　　民前二年，右老經商界聞人沈縵雲、王一亭鼎助再辦《民立報》，右老自兼社長、主筆。過去三報都設在望平街，《民立》則遷往租界，發行遍及長江兩岸和華北各省。新報鎖定「有獨立之言論，始產獨立之民族」之大義，聲言「不敢以訛言亂國事，不敢以浮言傷國交，不敢以妄言愚弄國民。所自期者，力求為正確之言論機關而已。」唯因清廷預備立憲，言論方面較已往自由，故編採陣容空前強大，人才盛極一時，編輯方面有宋教仁、馬君武、景耀月、邵力子、葉楚傖、李孟府、楊千里、徐血兒、汪允中、呂志伊、范鴻仙、張季鸞、朱宗良諸先生，陳英士也是外勤記者之一，為畫刊執筆者有名畫家錢病鶴、但杜宇、

6　劉鳳翰(1967)：《于右任年譜》，台北，傳記文學出版社，頁32-37。

7　陳祖華(1967)：《于右任先生創辦革命報刊之經過及其影響》，台北，于右任先生紀念館，頁233。

張聿光等；社外經常為《民立》執筆者多達五十人；國外電信歐洲、日本、美國都有專職特約記者，彷彿今日報館的海外電信網。上海英文《泰晤士報》亦訂購該報海外電信稿，革命黨在全國聲勢因而大振。《民立》儼然成為革命黨地下總部。

　　「黃花岡之役」籌畫時，《民立報》宋教仁、陳其美為主要份子，參戰的譚人鳳、呂志伊、宋玉琳等均以該報訪員名義來往於上海、香港、廣州、漢口間協助布置運動。三二九發難後，對七十二烈士事蹟記載最詳，滿紙血淚，使全國人心激憤。

　　同年十月，武昌起義至推翻滿清，《民立》作了極大貢獻：起義前夕，中山先生自海外拍發的電報多由該報收轉；駐英記者專電傳遞英國輿論主張對中國內政不加干涉的消息，對革命進展造成極大影響。民元，右老出任交通次長後仍主持社務，常往來於上海、南京間。二年九月四日，《民立》終因「討袁之役」失敗，及袁世凱刺殺宋教仁而被迫停刊。[8]

　　基於先後主持四份革命報刊的經驗，右老十分了解新聞工作的辛苦與無可替代的成就感。針對當代記者的使命與貢獻，以「智、仁、勇」三字給予高度肯定，抗戰第八年更擲地有聲的指出：「敵人對我濫施炸，大家叫著疲勞轟炸，哪有人知道社會中最疲勞的職業莫過於新聞界，新聞全體從業員，晝夜廿四小時不停止的工作，為的是對國家效忠，疲勞轟炸沒有挫折我們新聞界的意志，沒有使全國的報紙停刊！五年前重慶各報聯合版，是中國新聞史上一個光榮紀錄，七八年來全國新聞界全體從業員所表現的，真是智、仁、勇三者無所不包。曠觀大勢，努力學問，與時代俱進，此是『智』；對內宣洩民隱，對外主持正義，扶弱抑強，此是『仁』；不避危險辛苦，參加戰鬥，隨軍前後，在絕對危險中照常工作(從南京撤退起，各最後撤退者，必為報館)，此是『勇』。有此三者，豈但新聞界之榮，亦國家精神上最珍貴之收穫。」[9]

[8]　(1)張雲家(1958)：《于右任傳》，台北，中外通訊社。頁70-72。(2)于右任先生百年誕辰紀念籌備委員會編(1978)：《于右任先生年譜》，台北，國史館、監察院、中國國民黨中央黨史委員會，頁26-31。

[9]　于右任先生百年誕辰紀念籌備委員會編(1978)：《于右任先生文集》，台北，國史館、監察院、

　　針對清末民初革命報刊的重大貢獻，新聞宣傳力量之宏偉，以及新聞自由
對國家獨立發展之重要，右老留下頗多論述，其中尤以三十四年四月五日復旦
大學新聞館落成時之演講，最具代表性：「國內大學有新聞學系，復旦大學是一
個創始者。……在復旦四十餘年校史中，前前後後產生的新聞記者不少。想起
四十年前我辦《神州日報》時，發起的同人，復旦公學有八位。中國公學有八
位。嗣後我所經辦的報紙，如民呼、民吁、民立報，都有復旦的同學參加與支
持。四十年來，

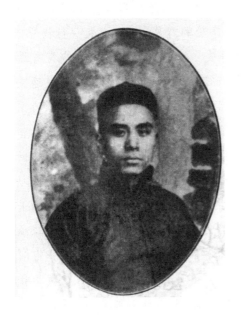
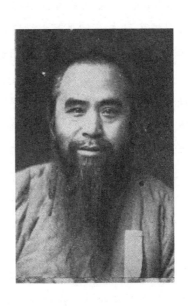

青壯時期未蓄鬚前的于右任。　　　中國國民黨年鑑所刊肖像。

復旦同學的盡力革命，以從事新聞為最多，而復旦同學的創造中國新聞，使之
革命化，以民國以前為最力。……新聞記者是一個勞苦的職業，新聞事業是扶
助國家民族向前進步的。……獨立自由的精神，是近代文明的特徵，近代的文
明與進化，都由獨立自由的精神中產生出來。本黨五十年的革命與此次世界大

中國國民黨中央黨史委員會，頁 560-565。

戰最後的目標，都是在此；現代社會中的新聞事業，便是推進與培養這種精神的。……全世界經過這次的惡戰，人類文明由毀滅而復蘇，野心家摧殘新聞自由的居心，始完全暴露。……但是我今天要特別告訴你們，為維護新聞自由，珍重新聞自由，必須要恪守新聞道德。新聞道德與新聞自由是相輔相成。……所以新聞自由今後能否保持與擴大，全恃新聞記者的新聞道德。……新聞記者同是有權的人，一條新聞可以掀起政潮，可以引起戰爭，新聞記者不守道德，便不能負責任。新聞記者不但應有法律責任觀念，尤須有道德責任觀念。」

　　他強調：「總理常常愛述林肯總統『民有、民治、民享』的名言，……我今天對於民享有一個見解：所謂民享，其享受的對象，屬於衣食住行物質方面，而非精神方面的享受。精神方面最大之享受，便是『名譽』；社會中握有最大予奪之權者，無過新聞記者。新聞記者對於這種特權之運用，必須寬嚴適宜。尤其對社會上前輩的人物，必須予他們以名譽上之護持，如反對派的政治家、受傷的烈士、衰老的發明家等，新聞記者都不能忘記他們。這對於政治社會的風氣培養，有極大的幫助，新聞界的道德與責任，都可從此等地方表現。世界上有形的力量，由近代的軍事眼光看，為陸、海、空三軍。……另有一種力量不僅維持世界秩序，而為維持世界和平，並且鼓勵世界和平，創造世界和平。巨聲一響，世界皆響，音浪所播，光明所射，尤為廣大悠久，受人類之歌頌；此種積極力量，就是新聞的力量。將來人類幸福，世界和平，全恃這宇宙間四大力量來維護。……在這種偉大抱負與使命之前，我們應當怎樣自勵與奮發。在復旦新聞館慶祝聲中，我們高呼新聞自由萬歲，中華自由萬歲，復旦精神萬歲！」[10]

　　同年元月十二日，右老在「中國新聞學會」以「我還想做新聞記者」為題慨憶當年：「報館所做的工作，除了排字以外，可以說什麼都做過」，艱辛慘澹難以形容，但「當時我們覺得做新聞記者的天地寬大，三十餘年來我的想法與體念，還是如此。後來我因為軍事而脫離新聞界，現在抗戰快要勝利，我真是還想做新聞記者。」右老指出：「初辦《神州日報》時，中國新聞界的內容，實在

[10] 于右任(1957)：《右任文存》，台北，中華叢書委員會，頁30-33。

貧乏得很，我們要想參觀，也沒有方可以一觀的，設備則一切條件都簡陋，百無辦法時，同邵先生往日本去調查，歸時約楊篤生[11]先生主編輯，我可以分出許多時間去發展報館業務。後來在民呼、民吁報的時代，真是困苦不忍回憶，一個報館的事，從籌款、購置、編稿、寫社論、上版，外面交際應付，都要隨時照顧。在《民吁報》時代，被捕房判決逐出英租界，我住在西門，每天上午要到吳淞復旦及中公兩校去教書，回到法租界已近傍晚，一切的事都要料理。」[12]

　　右老自承：「在三十年前，我因為革命的需要而離開新聞界，並離開上海到北方去，雖然在革命整個的計畫上，有一點貢獻，但是在我新聞事業的立場上，至今我還深悔那時候離開的太失策，至今沒有完成我在新聞上的志願。說新聞事業是國家進步及民族文化解放上神聖事業，一點沒有誇張。新聞事業值得為神聖的，在國家進步及民族文化解放上的意義上真是超絕的利器。世界上哪一個新聞事業機關的成功，裡面必有許多志士仁人在那裡努力，這許多志士仁人，能夠立志做新聞事業，同時也就是治國平天下的人才。我今天回想起來，與我在新聞界共事的人，多數已成仁而去，我現在所願留此餘生以努力的，就想完成許多新聞界志士所未竟之志。」[13]

　　豪情不減的右老，很欣羨以下四種記者：一是隨軍反攻登陸克敵的記者，其心胸眼界，何等幸運而威風。二是隨空軍出去轟炸我們共同敵人的記者，彷彿可以報答國恩與親讎，而有長風萬里，殺敵致果的氣概。三是派赴國外的政治或外交記者，不但足跡遊遍及名都大邑，交際範圍無所不包，有外交官的便利，而無外交官的拘束。四是派往殖民地或窮荒地帶的記者，可以看到許多奇

[11] 楊篤生為湖南長沙人，字守仁。1902 年留學日本，初入弘文學院，後轉早稻田大學。同年冬，與黃興等創辦《遊學譯編》。又以「湖南之湖南人」署名出版《新湖南》，鼓吹湘省獨立。1903 年夏，參與籌組拒俄義勇隊及軍國民教育會。1904 年與黃興、劉揆一等成立華興會，謀劃在長沙起義，事洩逃亡。1905 年與吳樾謀炸出洋考察憲政的清廷五大臣，吳樾殉難。1906 年加入同盟會。次年，與于右任等在滬創辦《神州日報》，任主筆。翌年赴英留學。1911 年得悉廣州起義失敗，菁英同志慘烈犧牲，加以腦炎劇痛，悲憤交加，於利物浦海口跳大西洋自盡，遺囑交代將積蓄一百金鎊捐助革命。

[12] 《于右任先生文集》，頁 563。

[13] 《于右任先生文集》，頁 560-561。

風異俗，珍禽異果，天地何等開闊。

但是「現在我們的記者，但患自己能力學識不足，不患不能成名。今天的記者，是世界性的，今天的名記者與世界大政治家、大實業家可以分庭抗禮，精神上可以得著同樣的尊榮。講到這裡，真是心花怒放，眼前光明，記者的天地，哪一個人也比不上他，個人的暢快，同時也是國家的幫助。」[14]

右老在《民立報》發刊詞指出：「大凡一傑物之出現此社會，與此社會即有際地蟠天之關係，否則事業無異乎陳死人。倘其適宜於此社會也，雖百劫而不磨，而其精光浩氣，時來時往於兩大之間，時隱時現於吾人耳目之表，待時而生，自足風靡乎一世，而社會寶愛之，而國家更須珍惜之；夫自後始能自立於四面楚歌之中，以造於國民。是以有獨立之民族，始有獨立之國家；有獨立之國家，始能發生獨立之言論。再推而言之，有獨立之言論，始產生獨立民權，有獨立之民權，始能衛其獨立之國家。言論者，民權也，國家也，相依為命，此傷則彼虧，彼傾則此不能獨立者也。嗚呼，豈不重歟？」

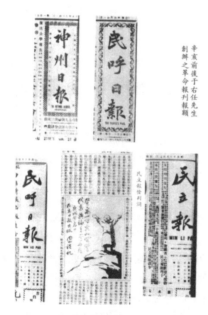

于老手創四家革命報刊的報頭。

于老為政戰學校教科書題字。

14 《于右任先生文集》，頁 561-563。

他進一步指出：「記者當整頓全神以為國民效馳驅：使吾國民之義聲，馳於列國，使吾民之愁聲，達於政府；使吾國民之親愛聲，相接相近於散漫之同胞，而團體日固；使吾國民之嘆息聲，日消日減於恐慌之市面，而實業日昌；並修吾先聖先賢，聞人鉅子自立之學說，以提倡吾國民自立之精神；搜吾軍事實業，闢地殖民，英雄豪傑獨立之歷史，以培植吾國民獨立之思想。重以世界之知識，世界之事業，世界之學理，以補助吾國民進立於世界之眼光。此則記者之所深賴，而願為同胞盡力馳驅於無已者也。」[15]

右老在答謝贈送「元老記者」紀念郵票講詞中重申：「最使我難忘也最使我懷念的還是從事新聞記者時期，尤其是當時的記者同仁，他們有的是壯烈殉國，有的以勞瘁而早逝，而他們英勇奮鬥的精神，則始終照耀著我們的新聞天地，也照耀著中華民國！我在《民立報》發刊詞中有這樣幾句話：『有獨立之民族，始有獨立之國家；有獨立之國家，始能發生獨立之言論；並推而言之，有獨立之言論，始產生獨立之民權；有獨立之民權，始能衛其獨立之國家。』今天希望我們記者同仁，深切了解自身的重責大任，肩負起這大時代的使命。」[16]

這些來自「元老記者」的召喚，可謂歷久而彌新，對於近年台灣地區部份人士恣意貶抑國父遺教，各界坐視朝野政黨惡鬥，及新聞界脫序之諸多亂象感到困惑無解的當下，極具針砭之效。

參、鑄造五權憲法特色：奠定監察制度並發揮功能

右老自加入中國同盟會起，終身服膺革命主義，乃深受中山先生高超的革命願景與無私風範感召所致。民國五十年一月二十日，右老在監察院動員月會中重提三十七年前同一天，中國國民黨在廣州召開第一次全國代表大會，國父有感而發地表示：這個「二十日」猶如「又是一個雙十節」，國父說：「過去四十年的革命，是靠我一個人堅持，一個人策勵，領導同志們奮鬥，從今以後，我把這革命的責任，付託給全黨同志，全國民眾，……中華民國這一個幼兒，我

[15] 《右任文存》，頁 15-16。

[16] 《于右任先生文集》，頁 649。

擔起師保的責任已經十三年了，也就是我把他撫育到了十三年，今後教育、扶持，使這個幼兒長大成人，能夠獨立發展，要靠全國的同志了。國父的這篇演說，不僅獲得了當時全國代表的一致擁戴，也振奮起全國同胞的愛國情緒和奮鬥精神，從而才有後來革命大業的擴展，所以這次會議的召開，不僅關係國民黨後來的命運，也決定了國家的命運。」[17]

中山先生對右老的感召，源自民國前六年九月第二次赴日，擬向華北各省留學生募集《神州日報》股本，及購置印刷器械的行程，但此行最主要的目的，是要謁見亡命日本的中山先生。

民國五十四年十一月，右老於專文〈國父行誼〉中重提初次謁見中山先生的往事：「公開見面，不特孫先生不便，我也不便，……記得那天晚上，由康寶忠引我到一所秘密的小屋內，房內也許點了洋燭，或煤油燈，只覺得光線很暗。當晚國父和我談了許多話，我就寫了誓約入會。我在國內，也見過不少的革命黨人，也常從他們的口裡聽到國父的為人，所以在未見之前，心裡也先有著一個崇高的印象。但是一個年青人，總是頗為自負的。既見國父，在其廣博的學力，真摯的情感，堅定的意志，遠大的理想，綜合而成的偉大人格之前，深感自我的渺小了。所以見了國父之後，真是無法形容，孔子稱老子猶龍，虬髯公稱唐太宗為天人之資，蓋皆無以狀其偉大也。我寫誓約後，問：『現在宣布平均地權，時間是否過早？』國父回答的很簡單，也很堅決，他說：『決不早，你們聽我的話，到時候你們就知道了。』國父講話，初聽時以為太高太遠，他的話到後來都應驗了，才驚為先知先覺。」

民國八年八月八日，右老上書國父：「中山先生道座：閱報載先生辭去軍府總裁職，慷慨通電，涕泣而言，凡體國圖治，與現在癥結之所在，言近指遠。艱難一誼，讀之痛心。更念軍閥之魔力日張，民生之顦顇益甚，大法中絕，人道陵替。北方武人怙惡未悛，南方武人亦如一丘之貉，莽莽神州，罪惡瀰漫。而持民治主義者，處處為其所利用，即處處仰承其鼻息，馬首是瞻，自由有幾？而武人利用吾人之迷夢，迄今未醒。得尊電以警闢之議論，示人正路，不獨使

17　《于右任先生文集》，頁 637-638。

武人有覺悟，亦使持民治主義者知民治精神固在此而不在彼。改弦易轍，別謀建樹，冀以收桑榆之效，最為得之。故他人觀察，以為先生即辭職，先生之志消極甚矣，而不知此時勢如此，先生豈容消極哉？抑天下豈有消極之孫先生哉？不事於彼，將事於此。今後先生之直接為大法爭維繫，為人道謀保障者，方長未艾，而獨悵右任之未逮也。右任近頗從事於新教育之籌畫，及改造社會之討論，於無可為力之時，作若可為力之計。區區之心，固亦仰止高山也。所望時賜教言，開其茅塞，江涵秋影，引領神馳。餘容續答。」

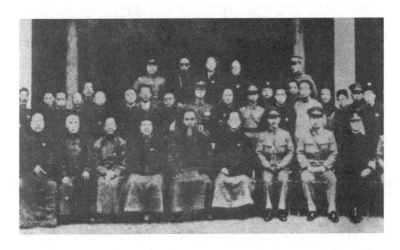

民國二十年二月二日右老(第一排正中)就任訓政時期監察院長。

　　國父批答如下：「頃接手書，知近從事新教育之設備，及改造社會之籌策，於干戈擾攘之秋，能放眼遠大，深維本根，遠道聞之，深慰所望。……以吾黨同志，向多見道不真，故雖銳於進取，而無篤守主張之勇氣繼之，每至中途而徬徨，因之失其所守。故文近著學說一卷，除袪其謬誤，以立其信仰之基。茲已出版，道遠未能多寄，特郵奉五冊，如能就近翻印，廣為流傳，於前途思想，必多增進，亦足助兄提倡民治之進行也。文此後對於國事，仍當勉力負荷，以竟吾黨未完之責，願兄以此自勵。比者世界潮流所趨，民治主義日增而月長，

但能篤守主義，持以無倦，前途成功，可預期也。」[18]

　　有趣的是，右老其後又索寄《孫文學說》百冊：「中山先生惠鑒：昨奉報書，並錫鉅製，誼文稠疊，曷任拜嘉。更念學說之卓舉，指示之精闢，經綸天下有如絜矩，古所謂一言為法者，想先生亦未遑謙讓也。頗欲再求學說百冊，分贈同志藉廣探討，所需書費，示知當奉寄也。陝軍現勢尚足戰守，護法職責迄無耗墮，惟鴟梟時謀毀屋，殊深材輕任重之懼耳。郵路無阻，望常賜教言為禱。」總理則大度批答：照寄百冊不收費。[19]

　　右老之所以畢生服膺主義，信念堅實，且貫徹如一，這三件九十多年前出自革命師徒靈犀相通的信函，提供了最真切的答案。

　　有關五權憲法的特殊性，中山先生在〈中國之革命〉一文有淺近的解釋：「歐洲立憲之精義，發於孟德司斯鳩，所謂立法、司法、行政，三權分立是已，歐洲立憲之國，莫不行之，然余遊歐美深究其政治法律之得失，如選舉之弊，決不可無以救之，而中國相傳考試之制，糾舉之制，實有其精義，足以濟歐美政治法律之窮。故主張以考試糾察二權，與立法、司法、行政之權並立，合為五權憲法。更採直接民權之制，以現主權在民之實。如是余之民權主義，遂圓滿而無憾。」[20]

　　平心而論，中華民國憲法制訂施行前後，有關監察制度實際運作，全係中山先生逝世後，右老憑藉開國元勳特殊高度，參照古今思想變遷與中國行憲環境，殫精竭慮構思而成的全新體系。

　　從某種角度觀察，它是深刻理解三權與五權異同，並掌握中山先生有關政權與治權制衡理念推演而成的全新結構。換言之，中華民國監察權及監察院的實際運作方式，實乃出自右老苦心設計，所憑藉者無非國父就任臨時大總統時提及的革命精神，也就是「誠摯純潔的精神」：「十餘年來以至今日，從事於革命者，皆以誠摯純潔的精神戰勝其所遇之艱難，即使後此之艱難遠逾於前日，

[18] 于右任先生百年誕辰紀念籌備委員會編(1978)：《于右任先生年譜》，台北，國史館、監察院、中國國民黨中央黨史委員會，頁41。

[19] 《于右任先生文集》，頁688-689。

[20] 孫中山：〈中國之革命〉，收錄貝華編(1926)：《中國革命史》，上海，光明書局，頁203。

而吾人為保此革命之精神一往無阻，必使中華民國之基礎確立於大地。」[21]

　　早在民國十七年三月五日，右老即獲特任為國民政府審計院院長。在審計部成立三十週年講詞中，扼要回溯審計制度先於監察制度的簡史：「審計部的前身是審計院，北伐成功，政府為了事實需要，先成立審計院，監察院成立，審計院改為審計部，隸屬於監察院，這一史實顯示了審計權的重要性，也說明了審計權是監察權中最重要的一環，審計權的稽核工作……，能與監察工作密切聯繫，分工合作，才能擴大監察權的工作成果。審計人員就是替全國人民看緊政府的財政荷包，……一定要有『富貴不淫，貧賤不移，威武不屈』的精神，才能克盡職責，完成任務，進而為國家樹立優良的風範。……三十年前審計院開院時，集中天下人才，極一時之選為世人所稱道，……抗戰後雖有傷亡，然優良傳統終為國民政府下之一合理機關。」[22]

　　有關行憲前後監察院制度與權限運作沿革，右老在四十五年三月監察院動員月會亦有扼要說明：「五權憲法為國父所手創，單就現行監察制度來講，乃是參考我國御史舊制，順應現代政治的趨勢而建立的一種新的創作。從訓政時期本院成立以來，經過歷任監察委員和工作同仁的努力，監察制度的法令規章，已經具有相當規模。創制之初，缺點難免，行憲七年來，復經第一屆全體委員以及工作同仁的積極研討改進，並就歷年經驗所得，加以適當的修正，去蕪存菁，逐漸達成一種比較健全的制度。……由於糾舉、彈劾和糾正多屬消極方面的，至對於積極性和建設性方面的工作，仍應加以努力。」[23]

　　右老強調：「我們是行憲後的首屆監察委員，負有對監察制度的建立和行的責任，只許成功不許失敗，我們要實現國父的政治思想，我們不能使選舉我們的人民失望，更不能使本屆以後的監察委員說我們斷送了監察權。所以我們有一個共同的信念，就是維護並行使憲法和監察法規所賦予我們的一切職權，決不容有任何干擾、折扣和割裂。有一於此，就是本身的違法和無能，不但無以對國父，並且無以對人民，更無以對後來的監察委員。……我們並且鄭重訂

[21]　《于右任先生文集》，頁612。

[22]　《于右任先生文集》，頁623-624。

[23]　《于右任先生文集》，頁604,607。

立公約四條，在積極方面為(一)貫徹反共抗俄國策。(二)鞏固民主憲政基礎。(三)嚴正行使監察職權。在消極方面：(四)砥礪監察委員風格。這就是我們共同宣示遵守的信條和我們共同堅持的態度。」[24]

民國三十七年六月監察院畫分全國為十七個監察區。
此為民國四十九年右老(正中)與各省監察使合影。

四十七年元旦團拜時，右老毫不諱言：「行憲監察院開院以來，……距離我們的願望和理想，還很遙遠。一些違法失職的人們，認為我們太苛細了，但是善良的國民，則認為我們的工作仍然不夠！實則我們捫心自問，也自愧未能克盡職責。……對於我們的過去，不能不慎重的考慮，因為我們的成敗，不僅是自身的成敗，而是監察制度的成敗，也就是五權憲法的成敗！更是中華民國反共抗俄的成敗。」[25]

同年六月，右老在開院十週年檢討會再指出，監察工作是得罪人的工作，如果怕得罪人，當初就不應該膺選監察委員，勿使後之來者批評這一任監察委員無能，因此期勉大家要正己正人，要有無畏精神。他強調：「監察制度在中國

24 《于右任先生文集》，頁 607。
25 《于右任先生文集》，頁 619-620。

雖有很悠久的歷史，但在世界憲法史中，尚是創制，我們作了這個創制的第一屆監察委員是光榮的，但是責任也是重大的。國父創立五權制度，其旨在建立萬能政府，使國家富強，民生康樂。不圖在行憲期間，國家遭受這樣空前的變亂，人類遭受這樣嚴重的浩劫，但在國父遺留給我們的革命精神和立國寶典，則日益發揚。」[26]

右老在監院四十九年度總檢討會閉幕時直言：「督促政治上的去腐生新，是我們的責任」，但是「今天，政治上貪污舞弊的劣跡，仍時有發現，社會上腐靡消沉的氣氛亦觸目驚心，這不能不說是國家復興前途的一大隱憂！今天我們的工作，不僅要積極的，主動的，去肅清政治上的貪官污吏，整飭國家紀綱，更要以先天下之憂的精神，和光明磊落的態度，改進政治風氣，振奮社會人心，開拓國家新生力量，來維護國家這十餘年來的奮鬥成果，和國際信譽，達成我們監察工作的積極任務。中華民國今天的處境如此艱難，這僅存的一線生機，也就是全國同胞的希望所寄。」

右老以不怒而威的美髯公莊重形象，坐鎮監院長達三十四年，幾乎就是全盛時期監察院的化身。

民國四十五年元旦團拜時，右老慨言往事：「民元南京臨時政府成立，總理就任臨時大總統那一天，我忝躬與其盛，那是中華民國最光明、最有希望的時候，以後我每年元旦參加開國紀念典禮，必為中華民國、中華民族祝福。但是祝福自祝福，戰爭自戰爭，兵燹竟連續了幾十年，耽誤了總理建設中國的計畫，這實在是我國家民族的厄運。最近的時代，大家多身歷其境，日月易逝，尤其大好的時間，都被戰爭吞噬去了，此真令人太息流涕者也！」

右老以革命元勳的德望與誠信，實踐並發

右老被尊為「監察之父」

[26] 《于右任先生文集》，頁 621。

揚了中山先生五權憲法有為有守的監察制度，為中山先生壯志未酬的革命建國大業，彌補了部份缺憾，更為後人留下仰之彌高，空前絕後的崇高典範。

肆、無役不與的豪傑：由靜觀「黃花岡之役」到建軍偶像

　　民國五十年青年節前夕，右老回顧黃花岡之役時指出：「是役也，集各省革命黨之精英，與彼虜為最後一搏，事雖未成，而黃花岡七十二烈士轟轟烈烈之慨，已震動全球，而國內革命之時勢，實以之造成矣。……斯役之價值，真可驚天地，泣鬼神，與武昌之役並壽。」繼而透露當年未同步赴義的內幕：「今天我要特別向大家一說的，就是三月廿九之役，舉義地點雖定在廣州，而舉義的計畫，則及於長江各省……。當時我在上海因負責宣傳的事，兼接待各地黨人的工作，同時中央也不許我離開上海；未能前往參加，至今引為憾事！」[27]正因為錯過上陣立功機會，其多篇詩作針對黃花岡所撰佳句均感人至深。他在〈題張岳軍藏黃克強先烈遺墨〉一詩流露了對開國英烈的緬懷深情：「開國之功未可忘，國人猶自說孫黃。黃花滿眼天如醉，猛憶元戎舊戰場。」[28]

　　右老回憶：「民國成立，南京奠都以後，我幾度想去廣州一謁黃花岡先烈之墓，總以事遷未果，直到民國十二年才第一次到這革命黨人成仁的聖地。此後每至廣州，必往展拜，而皆有所作。……最後一次是三十八年春，那時共匪已過江，中原大半淪陷，政府播遷廣州，我再去黃花岡，展謁先烈之墓。」同年九月，政府再遷重慶，離開廣州前，親撰〈天淨沙〉一曲：「中原萬里悲笳，南來淚灑黃花，開國人豪禮罷，採香盈把，高呼萬歲中華！」用以喚醒國人效法先烈革命精神，更是于老「必將重回大陸，再造中華的誓言！」[29]

　　三十二年三月廿九日，右老在中樞紀念典禮為黃花岡意義作了最精湛的注腳。他強調：「黃花岡並不是一個土堆，也不是七十二烈士的陵墓，而是充塞於

[27] 《于右任先生文集》，頁640-641。

[28] 楊博文輯錄(1984)：《于右任詩詞集》，長沙，湖南人民出版社，頁280。

[29] 《于右任先生文集》，頁641-642。按劉延濤記述，三十八年右老在廣州期間，每日下午必驅車至黃花岡，徘徊瞻眺，幾於無間風雨。參見于右任先生百年誕辰紀念籌備委員會編(1978)：《于右任先生年譜》，台北，國史館、監察院、中國國民黨中央黨史委員會，頁6。

天地之間的至大至剛的正氣象徵，也就是為本黨主義民族利益而奮鬥的精神堡壘。……紀念黃花岡，紀念先烈，應人人、時時、事事、處處勿忘黃花山所象徵，所代表之精神而光大之。……但所謂黨史之繁演及發揮者，實即諸先烈之正氣與精神所表現之悲壯事蹟也。故衛黨衛國，事同一體，殉黨者即為開國者，殉國者即為造黨者。今日雞鳴十廟，更應為國民禱祝也。」[30]

五十二年三月廿七日右老向全國青年廣播，也是最後一次緬懷七十二烈士鼓吹革命精神的紀錄：「革命黨人由於這一次的慘烈犧牲，澎湃洶湧，激起了全國革命之洪流，狂潮所至，不數月而辛亥革命之巨浪起，滿清政府遂告終寢。可見中華民國之誕生，實由於黃花岡之役所促成，其意義之重大，概可想見。……救國救民不難，最難者在於有無成功成仁之勇氣和決心！今天我們有完美的革命主義，也有偉大的革命領袖，目前所缺乏的就是『力行實踐』的精神和勇氣，如果大家沒有『力行實踐』的精神，一切的一切，都不會有所成就，何況救國救民的偉大事業呢？」[31]

右老當年參與軍事任務的紀錄，與其連辦四報同樣曲折，同樣令人敬佩驚嘆。民國七年五月，右老於陝西三原故鄉就任陝西「靖國軍」總司令，從此放下上海民立圖書公司，放下上海蟄居收藏的古書字畫，拿起槍桿為革命奮鬥。就職日轟動三原，牧羊孤兒，被通緝的逃犯回到故鄉了。

「靖國軍」於五年間，統領七路部隊近三萬人，敵軍雖有四萬餘人，但駐地遼闊，軍紀敗壞，難得民眾合作。「靖國軍」自民國七年張義安將軍三原起義，前後五年從未發餉，伙食費亦只能果腹而已。國父在南方數省景況亦欠佳，北伐未能進展，自顧不暇，無力接濟「靖國軍」。

七年十二月，右老在「為議和及陝西戰事上國父函」中指出：「……右任痛民賊稽誅，國難未已，愛鄉固殷，愛國尤切，苟有可以衛法，使全國能享有永久和平之幸福，即使陝民獨受兵火之苦，亦不敢辭。今日敵兵環伺境上，行見陝西變為一大戰場，湖南兵燹之慘狀，將重演於秦省。右任愛桑梓之心，豈後

30　《于右任先生文集》，頁 555-556。
31　《于右任先生文集》，頁 660。

於人。然為大局計，為民國策久遠計，亦惟有犧牲一切，以博最後之勝利。蓋欲圖國家百年之安寧，當忍一時之苦痛。徐、段之處心積慮，急急攻陝者，無非為搗亂國家之地步。若養癰遺患，斬蔓草而不去其根，將來必再興革命之師，則損害之大，事功之難，當有十百倍於今日者。陝軍勇敢，非不能戰，縱敵軍今增兩旅之師，我亦何怯。祈我護法諸公，下一決心，以武力求和平，電催援陝各軍速進，並為陝軍接濟子藥，如此陝西不難早定，然後出兵潼洛，則大局即日解決矣。右任不才，亦護法之一人，心所謂危，不得不言。肅請勛安，諸維朗照。此致中山先生公鑒。」[32]

　　彼時，全陝九十二縣共一千多萬人，「靖國軍」佔據了精華地帶，使敵人的大本營西安，處於被包圍的狀態。彼時國父見此發展態勢，十分興奮，期望于總司令佔領全陝，向東南進展，側擊武漢；國父則率北伐軍由南北進，兩軍會攻之下，不難直搗北平，中山先生乃電令滇軍唐繼堯、黔軍王文華、川軍石青陽及鄂軍黎天才等四位將領成立「四省靖國聯軍」，分十路應接陝軍。

　　奈何「四省靖國聯軍」正要啟動，忽傳南方政府改組，中山先生忿然通電下野，而直奉兩股精銳卻由中原進入陝西，軍閥陳樹藩乃會同河南「鎮嵩軍」及晉隴軍，號稱十萬之眾，分途攻擊「靖國軍」，自民國七年十月至次年三月，共發生大小戰役八十餘次，「靖國軍」傷亡頗重，但終未被消滅。

　　八年夏，南北議和，雙方休戰。其後整整兩年，兩軍相持互不侵犯。其後，馮玉祥繼陳樹藩出任陝西督軍，對「靖國軍」軟硬兼施，但右老抱定「寧為玉碎，不為瓦全」的精神，不賣曲線，不受改編，不接受馮玉祥委任為「陝西林墾督辦」，毅然開三原，西走鳳翔，重建部隊與直軍先後激戰數月，終以大勢已去，無可挽回，乃經甘肅繞道入川，返回上海。

　　其後，張作霖的「奉軍」與吳佩孚的「直軍」聯手進攻「國民軍」，北平失陷後，革命軍節節敗退，馮玉祥部全潰而逃往莫斯科。

　　民國十五年三月，右老帶著秘書史可軒等四、五人，自上海經海參威、西伯利亞行抵莫斯科，打算說服正享受著寓公生活的馮玉祥一同回國，再次領導

[32] 《于右任先生文集》，頁 678-679。

綏察內蒙一帶的國民軍散部。其間，途經西伯利亞及遊歷莫斯科，留下多首寫景抒懷之作，其中與中山先生有關者為「紅場歌」：「中山已逝列寧死，莫斯科城我來矣！遺骸東西並保存，紫金紅場更相似。每日排隊復暮，爭看列寧人無數。……。列寧同志何曾死，猶呼口號復進攻。」[33]又因參觀莫斯科克里姆林宮有感而寫道：「吾聞革命之時經劇戰，宮內宮外兩陣線，列寧下令用炮轟，門內白軍方自變。又聞宮門舊有斷頭台，台前血滲野花開，台上殺人城上笑，百年駢戮真堪哀。自今門外號紅場，功成之後葬國殤，列寧以下殉義者，一一分瘞傍宮牆。宮牆兮墓道，墓道兮多少，上懸革命之紅旗，下種傷心之碧草。悠悠蒼天我何人？萬里西征頭白了！」[34]

　　彼時，馮未立即答應重出江湖，右老還幾乎命喪內蒙荒漠匪徒之手。所幸，馮玉祥最終還是在同年夏與右老匆匆會合，自內蒙經綏遠越陰山抵達五原。九月，右老以南京國民政府派在西北指導革命事業全權代表地位，將散布在長城內外的國民軍第一、二、三軍，及各方聞風前來響應的武裝部隊，一併改編成「國民聯軍」總計十餘萬人，派馮玉祥為總司令，誓師出發；十一月廿八日克復西安，解救了自民國十五年三月六日被軍閥「鎮嵩軍」劉鎮華圍困八個多月的古都。十六年春，「國民聯軍」改編為國民革命軍第二集團軍，由馮玉祥率領東出潼關，抵達河南鄭州開封，完成與北伐軍會師中原的目標。[35]

　　右老於「國民軍」五原誓師十五年紀念日，亦曾以詩記述奇功：「今日何日九一七，五原誓師紀念日。抗風堂前同攝影，為將舊事述一一。國父逝世天容變，我軍退守長城線；革命潮流日復高，南北爭赴神聖戰。余曾奉命西北行，老將軍亦持節蘇俄轉；幕南幕北千里間，風沙之中竟會見。記得塞上西瓜美，捶破分食當作飯；記得征車壞沙場，汗濕戎衣共推挽。授旗台上雲飛揚，誓詞爭共日月光；十萬將士如龍虎，哭誦遺囑歸中央。首解八月西安危，鄭州會師亦堂皇。于今轉眼十五載，征伐逆虜越前代。時時談笑出新詩，余亦揮毫作狂

[33] 于媛(2006)：《于右任詩詞曲全集》，西安，世界圖書出版西安公司，頁135。

[34] 于右任：〈克里木宮歌〉，楊博文輯錄(1984)：《于右任詩詞集》，長沙，湖南人民出版社，頁155。

[35] 張雲家(1958)：《于右任傳》，台北，中外通訊社，頁97-113。

態。為勸從今須準備，準備破敵日期至。更濡大筆為長篇，貫徹五原誓師志。
」[36]

　　右老為馮玉祥訓詞手冊題款，亦表達了對時任國民政府軍事委員會副委員
長馮玉祥的尊敬：「至仁伐不仁，領導在吾黨。偉矣老將軍，字字見修養。民族
與國家，至上復至上。流血成仁矣，流汗終須仗。賢者其勉之，庶無慚俯仰。
革命告成功，世世作珍賞。」[37]

　　右老一生不避艱險，屢次親冒鋒鏑，視死如歸，但總能全身而退，有如福
將。但是，陝西蒲城籍的井勿幕就沒這麼幸運了。

　　井氏一九〇三年冬赴日留學，一九〇五年加入同盟會。同年受孫中山派遣
返陝，設立同盟會陝西支部。一九〇六年後兩度赴日，一九〇七年回國聯絡和
策應黃興和秋瑾在國內革命活動。曾在東京創辦《夏聲》雜誌，聲援國內反清
鬥爭並營救于右任。一九〇八年發表《二十世紀之新思潮》，為全國最早介紹馬
克思主義的文章。一九一一年西安光復後，陝西軍政府任命井氏為陝西北路安
撫招討使，負責渭北各縣軍務。民國四年十二月，袁世凱陰謀稱帝，蔡鍔首舉
義旗聲討。井氏赴雲南參加討袁之役，歷任參謀和前敵總指揮，轉戰四川瀘洲、
徐府一帶，後策應陝西反袁護國之戰。民國六年底參加「護法戰爭」，被推舉為
陝西「靖國軍」總指揮。次年十一月廿三日慘遭「靖國軍」效忠北洋政府之部屬
槍殺身亡。

　　民國八年十一月，右老「致參議院報告井勿幕被害電」痛陳：「秦中不幸禍
變迭生，茲於本月廿一日，我軍總指揮井勿幕君，由鳳翔還興平，詎料陳逆買
通降人李棟才，函召議事，一時禍起倉促，慘遭賦害，函首獻陳，噩耗傳來，
五內俱裂，凡我將士，莫不痛心。我軍倚重之胡君未及脫險，而英烈之井君又
遭慘禍，天乎何心壞我長城。右任撫躬自咎，憤恨何及。旋念逆氛未掃，陝難
方深，際此顛危責無旁貸，惟有誓滅國賊，慰我先烈諸公。誼屬同人，諒有同
哀。特電痛聞，務望火催援軍早集關中。並請軍政府於湘鄂方面，萬勿誤信和

[36] 楊博文輯錄(1984)：《于右任詩詞集》，長沙，湖南人民出版社，頁233。
[37] 同前註，頁224。

議，輕與罷戰，護法前途幸甚！幸甚！」[38]

　　三十一年七月，右老在「辛亥革命以來陝西死難諸烈士紀念碑」書後，重提井勿幕與宋相丞、樊靈山、于鶴九等四友早在民國六年，便要求他為紀念碑撰文，奈何文成之日，四人已先後歿世，益使其撫文追憶痛悼國殤：「大野傷麟，朝陽落鳳。目極神州，憂來復慟。哀哀三秦，前後百戰。亡命還鄉，陵谷幾變。憑高弔古，惟念國殤。但為君故，泣下數行。英雄萬骨，塞潼關道。咸陽原上，膏血野草。萬釗周迴，萬靈環繞。萬朵黃花，香連嶺表。豐碑參天，人倫此愛。嶽色河聲，並峙千載。誠鑄國魂，血化時代。西北人豪，精神如在。」[39]

　　身先士卒的英勇表現，成就了右老的人生高度，也進而養成個人特別敬軍愛民的高尚情操。他曾作〈榮譽軍人歌〉號召熱血青年起而投效軍旅捍衛邦家：「男兒要當兵，以身換太平；我是幸運兒，沙場萬里行。祖國危急誠萬萬，太風起兮神聖戰。寸寸河山寸寸血，國家至上生命賤；何況胡兒胡馬遍中原，百萬遺黎哭前線！榮譽乎，男兒漢！裹創為國平大難。」[40]

　　又在〈從軍樂〉中寫道：「中華之魂死不死，中華之危竟至此！同胞同胞為奴而如為國殤，碧血斕斑照青史。從軍樂兮從軍樂，生不當兵非男子。男子墮地志四方，破壞何妨再整理。君不見白人經營中國策愈奇，前畏黃人為禍今俯視。侮國實係侮我民，怵怵倪倪胡為爾！吾人當自造前程，依賴朝廷實難俟；何況列強帝國相逼來，風潮洶惡廿世紀。大呼四萬萬六千萬同胞，伐鼓撽金齊奮起。」[41]

　　政府遷台後，三軍將士保家衛國的「戰鬥英雄」及「克難英雄」接受各界公開表揚時，都會受到于老嘉許。例如：四十七年台海爆發「八二三戰役」，空軍健兒捍衛領空戰績尤其輝煌，其中，擊落中共米格十七兩架的空戰英雄劉憲武[42]，即獲于老親筆題贈玉照，親切地以「憲武戰友」相稱，流露老驥伏櫪之情，

[38]　《于右任先生文集》，頁 691-692。

[39]　《于右任先生文集》，頁 286。

[40]　楊博文輯錄(1984)：《于右任詩詞集》，長沙，湖南人民出版社，頁 218-219。

[41]　同前註，頁 5。

[42]　劉憲武為廣東省中山縣人，空官 31 期畢業，民國 54 年 10 月 18 日駕 F-104G 型戰機執行夜間

與惺惺相惜之意。

　　右老主持「靖國軍」時，與西北反對者苦鬥四年，到民國十一年夏，才離開關中，經由隴南到重慶，再轉回上海；八月十四日即與同志到碼頭迎接因陳烱明叛變，而在永豐軍艦上督戰了五十五天的中山先生。大家隨同前往莫利愛路寓所去談話，因屋小人多，同志們即在草地上聆聽國父講述處理兵變及應變的過程。散會時，中山先生拉著他要再談談。

　　右老回憶：「我隨著國父進入室內，把西北的情形也報告了。國父很興奮地說：『我不久就可以平定廣東，你不要灰心，大家打起精神來，前途是樂觀的。……果然十二年一月克復廣州，二月國父回粵，……對全國代表大會演講：『今次本總理再回廣州，不是拿護法問題來做工夫，現在的政府，為革命政府，為軍事時期的政府，這就是表示本黨此後決不妥協，並且非再開始作澈底的革命不可了，所以要請大家注意。』」

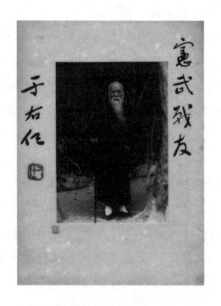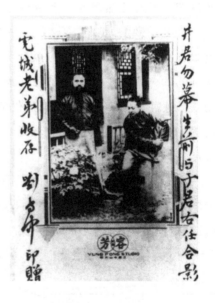

書贈「八二三戰役」空戰英右老與陝西「靖國軍」總指揮雄劉憲武。肖像為郎靜山。井勿幕(右)合影。

巡邏，不幸於馬公東北海域殉職，得年33歲，追晉中校。距右老仙逝未及一年。

　　右老與中山先生的最後互動，是民國十三年冬，隨先生赴北京；到京後，因中山先生病況日增，手諭吳稚暉等五人組成「北京政治委員會」，「這是本黨當時的決策並執行的機構，所以是很秘密的。手諭的字有半寸大，極詳盡，並將派黃昌穀作書記，也寫在上邊。此後國父即未再下床，也再沒有用毛筆寫字了。委員會成立後，在北京飯店開了十多次會議，而以吳稚暉先生舌戰鮑羅廷者為多，因語言不通，翻來翻去，也頗費時間。及國父病重，會中同仁認為應當草擬一種文告，作為萬一準備。我曾提出遺命二字，吳稚暉先生說，遺命不免有人家說的封建意味，還是用民間常用的遺囑二字好些，會議中採納了這個建議。又開了幾次座談會，交換意見，擬成草稿，由汪精衛抄錄下來，再約請在北平的二十餘位同志參加修改，復由汪精衛抄錄而成今稿，於病床上呈上國父。時關玉琨軍隊在洛陽東下，國民軍第二軍胡景翼在鄭州告急。政治委員會命我赴東北去見張作霖，制止張宗昌由徐州方面來犯；吳稚暉先生並勸我先至張家口見馮玉祥，以免謠言侵入國民軍聯合陣線。我如計而行，因多耽延一日，東北之行雖成功，而國父之逝，竟未能隨侍在側，亦未及在遺囑上簽字。此時執筆，猶有餘痛。」[43]這段記述，對照有關中山先生遺囑如何寫定的各說，極具參照價值。

　　民國十三年六月十六日黃埔軍校創建，是決定國民革命軍有無實力東征、北伐、完成統一，乃至對日抗戰、剿匪戡亂的重要關鍵，亦為其後革命大業成敗最特殊的轉捩點。十七年，右老以〈黃埔戰死者的輓歌〉緬懷烈士：「光榮啊光榮，你們是革命的前軍。黃埔精神，黃埔精神。我們不說什麼人傑，也不說什麼地靈，我只知你們是三民主義的精兵。你們的校訓啊：親愛精誠。你們為解放被壓迫的人們而英勇猛戰，慷慨犧牲。從民眾的呼聲裡，成就了你們偉大的革命人生。」[44]

　　十三年一月廿日，中國國民黨在廣州召開第一次全國代表大會，決定成立黃埔軍校，中山先生在六月十六日軍校開學致詞時，沉痛地指出：「我們革命，

43　《于右任先生文集》，頁 396-397。
44　于媛(2006)：《于右任詩詞曲全集》，西安，世界圖書出版西安公司，頁 156。

只有革命黨的奮鬥，沒有革命軍的奮鬥。因為沒有革命軍的奮鬥，所以一般官僚軍閥，便把持民國，我們的革命便不能成功。我們今天要開這個學校，是為什希望呢？就是要從今天起，把革命事業重新來創造，再用這個學校內學生做根本，成立革命軍，諸位學生就是將來革命的骨幹。有了這種好骨幹，成了革命軍，我們的革命事業，便可以成功。」[45]

　　當時各省多在軍閥鐵蹄下不易公開招生，故預先委託第一次全代會代表回籍後代為宣傳招生。據此，一大代表及各中央執行委員與監察委員們，肩負著為黃埔軍校第一期推荐和招收學員之重要使命。故絕大多數第一期學生在入學之際，都具有相當的革命理想和覺悟。

　　國民黨一大代表總計一百九十七位，其中七十六位參與介紹第一期學員入學；由一大產生的中央執行委員、候補執行委員及中央監察委員、候補監察委員共計五十一位，有廿六位介紹新生入學。

　　特殊而有趣的是：孫中山先生以總理之尊，僅介紹：容海襟、容保輝、容有略、楊伯瑤等四人。校長蔣中正只介紹：周天健、蔣國濤、王世和、王鳳儀、莊又新、董世觀等六名；廖仲愷亦介紹六名，但其中容海襟、容保輝、容有略等三人與中山先生推荐者重複。胡漢民僅介紹陸汝群、杜成志二人。

　　唯彼時兼有上海大學校長名義的右老(實際校務由邵力子代理)，獨具革命先輩之崇隆德望，多達七十六名新生填為介紹人，其中，包括其後成為知名將領的杜聿明、關麟徵、張耀明、馬師恭、董釗等等，人數之多位居全體介紹推荐者之冠。此一現特殊現象，若以時髦用語加以形容，右老毫無疑問地是革命青年心目中的偶像。

　　按省籍統計，陝西籍黃埔第一期畢業生人數以七十五人位列第三，但與前兩名的湖南省一百九十二人及廣東省一百一十五人相比，無論在人數或其後晉升成名等方面，並未特別突出。[46]

　　黃埔一期新生填報介紹人，可能只是出於偶然的自由認同或抉擇，未必與

[45]　《于右任先生文集》，頁 396。

[46]　陳予歡(2012)：《軍中驕子：黃埔一期縱橫論》，台北，秀威資訊科技公司，頁 101,130,155。

于老有多少直接的互動關係，但無論巧合還是事出有因，右老在國民革命黃埔建軍的招生史上，同樣留下令人驚訝的又一項第一。

于老(中)與張大千(右)及劉延濤合影。于媛主編的詩詞曲全集。

伍、結論：一代「草聖」永垂不朽

如欲總結右老一生的貢獻，劉延濤在〈于右任先生年譜編後記代序〉一文的感言最為精要中肯：「試觀革命以來，守一不變者有幾人，先生一生，無一語不為黨，亦無一事不為黨。無一語不站在中央立場，亦無一事不站在中央立場。無一語為私，亦無一事為私。先生立身行己，亦俠亦儒，而仍執兩用中以守一方，故能俠而不偏激，儒而不迂腐。而先生之胸襟浩然氣象，多可於其自撰，或改撰之書聯中見之。」劉氏認為，右老年譜之編理，似易而實難：「易者，先生神明不衰，遇事可以詢問；難者，事之重要者，先生皆不許著筆，謂國家大事，他日國史自有記載，莫使世人謂予自宣傳也。」年譜編成，後感觸良深，他提出最值得後人省思的六點如下：[47]

[47] 于右任先生百年誕辰紀念籌備委員會編(1978)：《于右任先生年譜》，台北，國史館、監察院、

(一)向使無先生之革命報紙，以為革命之鼓盪，則辛亥革命之能否及時成功，實為未知之數。

(二)向使無先生創辦之復旦與中國公學，以為革命同志之培養，則此後革命之進行，與基本幹部之需應，實為重大問題。

(三)向使無先生之於民國七年至十一年，總鉞「靖國軍」苦戰於西北，以牽制北洋數萬大軍之南下，則南方之革命情勢為何如耶？

(四)向使無「靖國軍」之伏著，以促成國民二軍之革命，南北呼應；以及先生重整西北舊部出潼關，入河南，迫使北洋軍瓦解，則革命軍之北伐，能如斯之摧枯拉朽乎？

(五)南京國民政府成立後，黨、政、軍之諸多紛歧，若無先生之奔走陳詞，潛移默運，而能終致相忍為國乎？

(六)向使無先生不以超然精神主持監察院，或政府不以言德功兼孚之先生領導監察院，則五權憲法之監察權能獨立否？

右老一生，精勤惕厲，可謂樹立了立德、立功、立言「三不朽」之當代典範。更是延續發揚中山先生革命精神，捍衛五權憲法最認真踏實的民國元勳，為革命建國的百年曲折滄桑，譜寫了最信實的見證。古今中外知名人物，文武兼備者不多，唯獨右老出將入相，更被全球華人書法界尊為「草聖」，讚譽其超絕群倫，氣勢磅礡的造詣，及提倡標準草書，無微不至的用心。于老精研書法有所謂三字訣，就是「無死筆」，其靈巧且收放自如的灑脫風格，同樣表現在其詩詞歌賦中；他在〈百字令〉中寫道：「草書文學，是中華民族自強工具。甲骨而還增篆隸，各有懸針垂露。漢簡流沙，唐經石窟，演進尤無數。章今狂在，沉埋久矣誰顧！試問世界人民，寸陰能惜，急急緣何故？同此時間同此手，效率誰臻高度？符號神奇，髯翁發現，秘訣思傳付。敬招同志，來為學術開路。」[48]

右老一生功業，當以「于故院長墓表」所述最為中肯：「公生而岐嶷，軀幹

中國國民黨中央黨史委員會，頁 1-5。

[48] 楊博文輯錄(1984)：《于右任詩詞集》，長沙，湖南人民出版社，頁 326。

岸偉，美鬚髯，望之如神仙中人，所至競仰風采。生平以民胞物與為立命立心之所，文章詩詞俱挾革命之風雷，書法雄奇，寰宇嘆賞。自國民革命統一全國，國有大事幾無役不與，或慷慨執言，或潛移默運，而為而不有，若不知焉。洎齒德俱崇，議論風采，領袖群倫，雖殊方異俗，每見國人，無不敬問起居。卒之日，識與不識，莫不咨嗟悲嘆，鄉農野老，有不遠數百里而往弔者。監察委員全體決議尊為監察之父。」[49]

　　玉山之巔，曾有右老銅像；北市仁愛路圓環紀念銅像，則已遷至國父紀念館。而中山先生銅像竟在台南市遭數典忘祖之輩拉倒噴漆，令人浩歎。甚至，監察院長王建煊任期屆滿前，都公然倡議廢除監察院。類此物換星移，今是昨非之可恥亂象，近年成為台灣政治鬥爭的主旋律。所幸，右老在台十六年，開創書法風氣，將大陸書法延續連結到台灣本土，「第二個王羲之」與「千古一草聖」之尊號，尚未遭到任何質疑。願「一代草聖」永垂不朽，願一生忠勤，護持五權憲法的右老在天之靈安息！

參考文獻

貝華編(1926)：《中國革命史》，上海，光明書局。

中國國民黨中央執行委員會黨史史料編纂委員會編(1930)：《民國十八年中國國民黨年鑑》，南京，中國國民黨中央執行委員會黨史史料編纂委員會。

于右任(1953)：《我的青年時期》，臺北，正中書局。

于右任等(1955)：《國父九十誕辰紀念論文集》(一)，臺北，中華文化出版事業委員會。

于右任(1957)：《右任文存》，臺北，中華叢書委員會。

張雲家(1958)：《于右任傳》，臺北，中外通訊社。

劉鳳翰(1967)：《于右任年譜》，臺北，傳記文學出版社。

陳祖華(1967)：《于右任先生創辦革命報刊之經過及其影響》，臺北，于右任先生紀念館。

[49] 參見「于故院長墓表」，載《于右任先生文集》，頁 699-700。

于右任先生百年誕辰紀念籌備委員會編(1978)：《于右任先生文集》，臺北，國
　　史館、監察院、中國國民黨中央黨史委員會。

于右任先生百年誕辰紀念籌備委員會編(1978)：《于右任先生年譜》，臺北，國
　　史館、監察院、中國國民黨中央黨史委員會。

楊博文輯錄(1984)：《于右任詩詞集》，長沙，湖南人民出版社。

張健(1994)：《于右任傳－－半哭半笑樓主》，臺北，雨墨文化公司。

于媛(2006)：《于右任詩詞曲全集》，西安，世界圖書出版西安公司。

陳予歡(2012)：《軍中驕子：黃埔一期縱橫論》，臺北。

柏臺的黨德：

從俞鴻鈞彈劾案管窺監察院長于右任的角色分際

王 良 卿[*]

摘　要

　　于右任長期領導監察院，是民國歷史上在位最久的五院院長。學界對於于右任與監察事業的研究成果仍然有限，其中較常忽略的一個關鍵問題是：于氏以一位革命老黨員的身分，如何在中央政府遷臺後注重治理穩定的氛圍下，跟監察工作共處。對此，1957 至 1958 年間，監察院針對行政院長俞鴻鈞而行使彈劾權一事，或許是一個便於切入觀察的例子。俞鴻鈞案既涉及總統蔣介石與國民黨中央的「黨力」關注，也呈現了于右任有所「為」，亦有所「不作為」的態度表示。本文指出，于右任以一個老革命黨自居，也自榮，他認為自己主持下的監察工作，能與反共復國的黨國使命相共、相濟，關鍵在於監察委員任事能否秉持著無私的節操與無畏的勇氣。這個觀念和蔣介石要求黨員「相忍為國」據以「反共復國」的思考取向是很不同的。在中央政府遷臺以後，蔣以政治安定為念而以黨紀、黨德「相栓」於中央民意代表之際，于右任力持「寧使言官有失言，毋使國家有失察」、「國一耳，黨一耳，真是非又一耳」等個人理念，態度雍和，能恪守角色分際，尊重監察委員獨立行使職權，在當時的政治情境中實實在在扮演了一個適度平衡的角色；某種形式而言，于的工作觀念未嘗亦

[*] 國立暨南國際大學歷史學系副教授。

非「黨德」的純直展現。在俞案中，于右任恆以「對事不對人」的原則做為行事依歸，能要求同仁自我省視，其在院內院外的持重態度，有助於本案猶不失其「爭法」性格的展現，形成戰後臺灣政治發展史上足以提供吾人一再反芻思考的憲政討論議題。

關鍵詞：于右任、監察院、中國國民黨、蔣介石、俞鴻鈞

壹、前　言

于右任擔任監察院長，自 1931 年就職至 1964 年逝世，凡三十四年，是民國歷史上在任最久的五院院長，與中國國民黨（以下簡稱國民黨）國家治理的關係堪稱密切。不過，對於于右任與國民黨中國、臺灣時期的監察工作，學界呈現的研究成果尚難稱之豐碩，仍有繼續深化空間。[1]其中，人們較常忽略的一個關鍵問題是：于氏以一位革命老黨員的身分，如何在中央政府遷臺後注重治理穩定的氛圍下，跟監察工作共處。

對此，1957 至 1958 年間，監察院針對行政院長俞鴻鈞而行使彈劾權一事，或許是一個便於切入觀察的例子。俞鴻鈞案既涉及總統蔣介石與國民黨中央的

[1] 于右任與民國監察事業之總體研究：蔡行濤，〈于右任與民國監察制度之建立〉（臺北：中國文化大學史學研究所博士論文，1996）。于右任與國民黨中國時期的監察工作，例見：徐矛，〈于右任與監察院——國民政府五院制度掇要之二〉，《民國春秋》，1994 年第 2 期；郝建雲、陳一容，〈于右任監察思想及其實踐探究活動〉，《忻州師範學院學報》，第 25 卷第 3 期（2009年 6 月）；郝建雲，〈于右任監察思想及其實踐研究（1931-1945）〉（重慶：西南大學碩士學位論文，2010 年 4 月）；段智峰，〈蔣汪合作格局下的另一種局面——以 1934 年顧案為中心〉，《民國檔案》，2011 年第 1 期。于右任傳記，或階段性史實研究，例見：李雲漢，《于右任的一生》（臺北：臺北市新聞記者公會，1973）；張健，《半哭半笑樓主——于右任傳》（臺北：近代中國出版社，1980）；蔣成彬，〈抗日戰爭時期的于右任研究〉（重慶：西南大學碩士論文，2006 年 6 月）；許有成，《于右任傳》（天津：百花文藝出版社，2007）；西出義心，《于右任傳——金錢冀土の如し》(書道藝術社，2012)。至於針對監察院的專題研究，此處不贅。

「黨力」關注，也呈現了于右任有所「為」，亦有所「不作為」的態度表示，頗可供給吾人認識現代臺灣之政治動態與于氏監察事業理念的參考。關於俞案：林婉平談國民黨內 CC 系在臺政治活動的碩士論文，曾闢有專節探討，惟較偏於派系因素的視角，本文略其所詳；中國大陸學者陳紅民專文着重分析蔣介石對於全案的處置，頗有可觀，然並未兼顧于右任的角色，本文詳其所略。[2]

貳、俞鴻鈞案始末

　　1956 年，監察院財政委員會以行政院美援運用委員會人員待遇，較一般公務人員高出約五倍，爰依憲法有關職權規定，向行政院提出糾正案，並於 7 月 25 日移送之。按〈監察法〉第二十五條所示，行政院應在兩個月內將改善與處置事實，以書面方式答復監院。惟行政院於逾期三十五日後，始以「一切工作須與美方機關經常接觸聯繫，相互配合，……其工作人員之服務技能與待遇標準，勢不能不參酌美方機關華籍人員情形辦理」等語回應，遭監察委員批評政院無視全國軍公人員同樣「須與美方機關經常接觸聯繫」的事實，認為未能作出適當的改善與處置。1957 年 2 月 9 日，監察院再提第二次糾正案，行政院於逾期九十日後，終以減少待遇足以影響工作情緒、導致職員離職為由，拒絕糾正。[3]

　　1957 年 3 月 19 日，監察院財政等十委員會聯席會議曾就軍公教待遇調整問題，再行通過決議，向行政院提出杜絕浪費調整待遇之糾正案，內稱：「年來吾國軍需浩繁，財政困難，軍公教人員生活備感艱苦，然部份政府機構，似仍不能共體時艱，而猶擴充不急需之設計、訓練、考查、會議、考試、招待及展覽，增加不急需機構之人員，建築不急需之房屋，購置不急需之汽車，丁此時

[2] 林婉平，〈中國國民黨 CC 系在臺灣的政治活動（1949-1991）〉（中壢：國立中央大學歷史研究所碩士論文，2010 年 6 月）；陳紅民，〈蔣介石與「彈劾俞鴻鈞案」的處置〉，呂芳上主編，《蔣中正日記與民國史研究》，下冊（臺北：世界大同出版有限公司，2011）。

[3] 〈行政院院長俞鴻鈞違法失職貽誤國家要政妨害監察職權彈劾案審查決定書〉（1957 年 12 月 23 日），《蔣經國總統文物・文件・黨政軍文卷・政治建設》，國史館藏，典藏號：005-010201-00016-006。

艱，俱屬跡近浪費，自有加以糾正之必要，誠能力求精簡，厲行節約，同時整頓稅收及公營事業，以增加收入，則軍公教人員生活，未始不能賴以稍加改善。」[4]

　　由於糾正案情節涉及部會機關甚廣，行政院內部處理雜遝，時程為之延宕，於逾期四十九日後才做出答覆。是時，監察委員已然群情洶洶，仍認為未有適當之處置及改善。[5]其中，監委吳大宇等人援引〈監察法〉第二十五條「行政院或有關部會接到糾正案後，……如逾二個月仍未將改善與處置之事實答復監察院時，監察院得質問之」的精神，主張「依法」行使「質問」權力。[6]其後，監察院果然經院會討論決定，多次函請行政院長到院列席，就前提糾正案未能依法如期答復及未能對糾正案各點為適當之處置與改善等項，接受「質問」與「查詢」。[7]

　　在這段時間，俞鴻鈞曾根據憲法所示行政院向立法院負責的精神，前往立院相關委員會報告軍公教待遇調整問題，並備質詢。[8]根據俞的認知，行政院長依憲法規定，負責的對象是立法院，而非監察院；更重要的是，俞直接將監院的「質問」與「查詢」視為「質詢」，認為已有抵觸憲法精神的嫌疑。職此之故，行政院對監院函商閣揆到院日期一節迄無明確答覆，監委有以「冷淡」、「侮辱」視之者；[9]接著在監院直接明訂邀請日期的情況下，也只指派行政院秘書長陳慶瑜、財政部長徐柏園、主計長龐松舟前往，仍是不歡而散的場面。[10]

　　12月10日，監察院原訂舉行十委員會聯席會議，仍然未見俞鴻鈞應允列席。在發言盈庭的院會上，監委多人認為俞揆已違法失職，主張提案彈劾；經

[4] 〈監院糾正案提出後　與政院的公文往返〉，臺北《聯合報》，1957 年 11 月 17 日，第 2 版。

[5] 〈杜絕浪費調整待遇案　監院再提院會討論〉，臺北《聯合報》，1957 年 7 月 21 日，第 1 版。

[6] 〈杜絕浪費調整待遇案　監院再提院會討論〉，臺北《聯合報》，1957 年 7 月 21 日，第 1 版。

[7] 〈監察院致行政院函〉，1947 年 9 月 9 日，臺北《聯合報》，1957 年 12 月 2 日，第 1 版。

[8] 〈俞院長向立院四委會報告調整待遇草案〉，臺北《聯合報》，1957 年 11 月 14 日，第 1 版。

[9] 〈政院迄未據復　監委表示不滿〉，臺北《聯合報》，1957 年 11 月 17 日，第 1 版。

[10] 〈俞院長未應邀列席　監院十委會表不滿〉，臺北《聯合報》，1957 年 12 月 1 日，第 1 版。參見：〈政院發表處理節略〉，臺北《聯合報》，1957 年 12 月 2 日，第 1，2 版；〈監院發表處理節略〉，臺北《聯合報》，1957 年 12 月 5 日，第 1，2 版。

決議，成立「行政院長俞鴻鈞違法失職事件處理小組」，由蕭一山、陶百川、王文光、吳大宇、余俊賢、熊在渭、陳大榕、劉耀西、于鎮洲、陳志明、劉永濟等十一位委員組成。[11]12 月 19 日，處理小組派員前往俞鴻鈞兼任總裁的中央銀行進行查帳工作已滿一週，當天卻遭俞氏面拒，據稱是奉了總統的命令。[12]23日，處理小組以俞鴻鈞「違法失職、貽誤國家要政、妨害監察職權」為由所提的彈劾案，經審查成立，嗣由院長于右任簽署後，移送公務員懲戒委員會，創為行憲以來（除副總統李宗仁彈劾案外）之首例。[13]

　　1958 年 1 月 15 日，公務員懲戒委員會收到行政院依〈公務員懲戒法〉規定所提交的申辯書；下午四時，依規定將副本送達監院，請提補充意見。[14]24日，監院送回補充意見。其後，公務員懲戒委員會作出對俞「申誡」的決定。2月，依法由司法院呈請總統執行。[15]事實上，俞鴻鈞未再能久居閣揆的位子。這年夏天，政府進行高層人事改組，俞以「呈請辭職」獲准的名義，較有尊嚴的交卸了行政院長的職務。[16]

參、蔣介石的黨紀、黨德對應取向

　　國民黨遷臺實施改造運動以降，期望嚴密組織，整飭黨員紀律；基於政治穩定的思考，對監察委員言行，尤較往日注重。誠如學者所見：監委的職權主要在於糾彈，但在對事對人方面，難免同行政部門的觀點有所出入，於是國家機器對監院的內部動態，日漸關心，黨部以組織的力量從中協調控制，逐漸成

11 〈俞院長拒絕列席報告　監委指為違法失職〉，臺北《聯合報》，1957 年 12 月 11 日，第 1，4版。

12 王紹齋、章君穀，《俞鴻鈞傳》（臺北：聖文書局，1986），頁 221-222。

13 〈行政院院長俞鴻鈞違法失職貽誤國家要政妨害監察職權彈劾案審查決定書〉（1957 年 12 月23 日）；〈彈劾行政院長俞鴻鈞　監院昨日審查成立〉，臺北《聯合報》，1957 年 12 月 24 日，第 1 版。

14 〈對監察院彈劾案各點　俞院長提出申辯書〉，臺北《聯合報》，1958 年 1 月 16 日，第 1 版。

15 〈違反公務員服務法　俞鴻鈞院長被申誡〉，臺北《聯合報》，1958 年 2 月 15 日，第 1 版。

16 〈總統令〉（1958 年 7 月 4 日），《總統府公報》，第 929 號（1958 年 7 月 8 日），頁 1。

為不可避免的現象。在許多錯綜因素之下，監委的某些糾彈，不一定獲得執政黨的諒解，而執政黨對某些官員的保全，又不一定獲得監委的贊同。[17]監委陶百川對此頗有深刻感受。他認為監委是「風霜之任」，以得罪人為本分，以批評時政為常業，然「在黨部的意旨與監察院的意旨之間，在黨的要求與國家要求之間，在黨紀與國法之間，在人情與良心之間，我常須做痛苦的選擇。選擇前者，我可左右逢源；選擇後者，難免要冒黨籍的危險」。[18]

在整個 1950 年代，國民黨「黨力」與黨籍監委自主意志之間的角力，隨著蔣介石對於黨籍中央民意代表的「收栓」心理、若干黨籍監委所謂「黨員不可不爭於黨」的自許，以及監院內部派系各據立場等諸多因素的交織助長下，呈現積漸升高的態勢。1957 年，因糾正案未能適當處理而激盪產生之俞鴻鈞彈劾案，尤其居於關鍵。[19]俞揆不赴監院列席一節，曾向國民黨中常會報備。[20]12月 23 日監察院院會審查通過彈劾案後，駐臺外籍記者多以「這是國民黨的分裂」作為報導方向。很快的，臺北政壇對俞鴻鈞的去留多所臆測，合眾社甚至點名提出副總統、副總裁陳誠可能兼任之說。不過，這位被媒體委婉稱為「某有資格擔任行政院長的政要」的高層私下表示，當前必須首先注意國民黨的黨紀問題，假使黨紀不能約束黨員，則任何一位有魄力的政治家，恐怕都無法作好行政院長。[21]

依憲法規定，總統對於院與院間之爭執，除憲法已有規定者外，得召集相關院長會商解決。其實蔣介石完全了解自己擁有如斯的法定高度，曾謂「行政與監察二院糾紛本應由總統持平解，乃是合法、合理與合情的事」。[22]不過，研

[17] 傅啟學等，《中華民國監察院之研究》，下冊（臺北：作者自印，1967），頁 912，922，928-929。

[18] 陶百川，《回國前後》（臺北：三民書局，1967），頁 74。

[19] 「收栓」：《蔣介石日記》，1950 年 6 月 13 日條，美國史丹福大學胡佛研究所藏。「爭於黨」：陶百川語。《回國前後》，頁 75。1950 年代監察院內國民黨派系壁壘的形成，及至 1960 年代前半期的動態，詳見：傅啟學等，《中華民國監察院之研究》，第 3 章第 4 節第 4 項、第 5 章。

[20] 王紹齋、章君穀，《俞鴻鈞傳》，頁 232。

[21] 《新聞天地》，第 520 期（1958 年 2 月 1 日），頁 6。參見：于衡，〈臺北週話〉，《新聞天地》，第 518 期（1958 年 1 月 18 日），頁 18。

[22] 《蔣介石日記》，1957 年 12 月 25 日條。

究成果也注意到，在蔣的總統權力朝向行政部門浸潤的事實情態下，任何來自中央民意機關的議題爭執，往往也就容易上升成為同總統（也是總裁）權力意志之間的扞格。[23]12 月 17 日，蔣介石令示俞鴻鈞，在兩院糾紛未解決前，暫勿接受監院調查事項，顯然已非「持平解」。[24]18 日，蔣介石自記：「應警告監院，不得自喪體統。總統已令行政院，對於行政與監察二院爭執與解決以前，不允監察員調查，一切手續總統願負其責。」此為 19 日央行拒絕監院查帳之張本，其實蔣的意旨也在這天透過國民黨中央秘書長張厲生轉告了監院處理小組，大為挫折了監委應受憲法保障的調查權。[25]23 日，監察院提出彈劾書後，蔣仍是憤怒情緒，1958 年 1 月 6 日自記：決不容許監委「敵對陰謀」得逞，以免「毀滅我反攻復國前途」。語間所流露者，已有「開除黨籍以示懲治」的思考。[26]翌日，又指示央行及軍隊「非總統命令，不得由監察院任意調查」之方針。[27]

1 月 11 日，由於行政院申辯期限將屆，蔣介石約集陳誠、俞鴻鈞、張厲生、總統府秘書長張羣、司法院副院長謝冠生等人會商，「本擬置之不理，復應再三檢討」，始有依法由行政院提出申辯的最新對應思維，惟蔣亦已動念整頓黨籍監委紀律，「否則社會與紀綱不能維持，更何能談反共復國耶」。[28]12 日，《中央日報》發表〈憲法學家一夕談〉，文章由陶希聖所記，據稱係由一「將近八十高齡的憲法學家」的意見整理而成。陶文強調憲政精神，不以監院在俞案中的行動為然。無論如何，其反映黨中央的態度自是不爭的事實。[29]14 日，蔣介石在角板山審閱行政院將於翌日提交的申辯書，指示俞揆如期提出。[30]16 日，蔣以國

[23] 王良卿，〈蔣介石和 1958 年出版法修正案的審議風潮〉，呂芳上主編，《蔣中正日記與民國史研究》，下冊，頁 675。

[24] 〈蔣介石致俞鴻鈞指示〉（1957 年 12 月 17 日），《蔣中正總統文物・特交檔案・一般資料》，國史館藏，典藏號：002-080200-00353-069。

[25] 《蔣介石日記》，1957 年 12 月 19 日條。

[26] 《蔣介石日記》，1958 年 1 月 6 日條。「開除黨籍」：1958 年 1 月 14 日條。

[27] 《蔣介石日記》，1958 年 1 月 7 日條。

[28] 《蔣介石日記》，1958 年 1 月 11 日條。

[29] 臺北《中央日報》，1958 年 1 月 12 日，第 2 版。

[30] 《蔣介石日記》，1958 年 1 月 14 日條。

民黨總裁身分，邀集黨籍監委、中央委員與評議委員餐敘，俞鴻鈞、于右任兩院長在座。席間，蔣介石發表長篇講話，指「反共復國」為當前最重要的工作，希望政府各部門「忍讓為國，團結合作」。[31]

1 月 15 日，監察院收取行政院申辯書副本。此後數日間，國民黨中央秘書長張厲生稟承蔣介石的意思，接觸監院處理小組，要求取消補提意見。事後，依照蔣的認知，監委已經「允」了，詎料又在 24 日送出補充意見，只能痛彼失信，「可知黨員之無紀，不德已極」。[32]28 日，蔣介石召見謝冠生，商討監察院對俞案補充意見書，認為並無增加新證據，「除行政上有小問題不能不依法申戒外，餘皆無重大關係」。這天的會晤，蔣「決心依法申戒，早了此案」，從而決定了公務員懲戒委員會的決議走向。[33]

俞案喧擾期間，蔣介石自記乃「八年來最大一次之悲痛與失望」。根據陳誠的觀察，蔣之情緒「為到臺灣來以後所沒有」。1958 年初，蔣已動念肅清「革命隊伍」，他將國民黨「重新改造」列入思考，繼之要求黨中央研議「中央從政黨員重新登記」辦法，實際上就是針對立法、監察兩院黨籍委員。[34]只不過為了審慎持重起見，相關想法直到 1962 年「黨員總登記」才付諸實施，誠如學者訪談監委後的實證研究指出：此後「黨的影響力在長」，而監委「爭於黨」的「抗衡力在消」。總的看來，俞案居於其間，確實是蔣介石、國民黨中央和黨籍監委之間關係變動的重要關鍵。[35]

肆、俞院長案中的于院長

于右任自清末投身革命運動，至 1920 年代國民黨「革命之再起」時，年齒不過四十餘，已被黨人目為元老。1930 年，國民黨三屆四中全會選任于右任

[31] 〈反共復國為當前急務　蔣總裁勉忍讓合作〉，臺北《聯合報》，1958 年 1 月 17 日，第 1 版。

[32] 《蔣介石日記，1958 年 1 月 25 日條，與一月反省錄；〈張厲生致蔣介石呈〉(1958 年 7 月 29 日)，《蔣中正總裁批簽檔案》，中國國民黨文化傳播委員會黨史館藏，總裁批簽 47/0115。

[33] 《蔣介石日記》，1958 年 1 月 28 日條。

[34] 參見：王良卿，〈蔣介石和 1958 年出版法修正案的審議風潮〉，頁 679。

[35] 傅啟學等，《中華民國監察院之研究》，下冊，頁 944，956-957，962。

為監察院長；1931 年，于宣誓就職。[36]于長期領導國民黨中國與臺灣時期的監察事業，相當珍視國民黨藉由革命之瀝血叩心所獲得的執政地位，卻也認為監察工作恆與黨國命運休戚相關。就職典禮致答詞曾謂：「幾幾乎一時代政治之隆汙，繫之於臺諫。至今從歷史上看，如某代重臺諫，則其時政治必清明，人民必蒙福利，如某代輕臺諫，逐臺諫，戮臺諫，則其朝廷之不幸，亦必同於臺諫之命運。」[37]也期許為言官者能秉持謇諤之風，行使監察權，「當是為國爪牙，為民喉舌，為三民主義的前衛」，強調「寧使言官有失言，毋使國家有失察。所謂一夫諤諤，百司悚息，此正為監察制度特具的精神」。[38]

于右任認為孫中山的監察理念，特別注重於彈劾權之行使。[39]事實上，于也一向尊重監察委員獨立行使彈劾權的權力。1933 年，監察院彈劾鐵道部長顧孟餘，行政院長汪精衛曾向國民黨中央政治會議提出補訂彈劾辦法三條，思以限制監委職權。于右任當其事，雅不願在內憂外患的局面下掀起政潮，但也「不忍使監察制度因此而犧牲」，強調顧案係經監委獨立行使，並審查通過，「即監察院院長亦不得干涉。似此違法限制，絕不能接受」，爰一度辭職，以示抗議。[40]

其實監察院長的榮銜對於院內委員行使監察權，沒有決定性的影響，甚至常受限制，例如〈監察法〉規定院長對彈劾案「不得指使或干涉」，糾舉案亦然；對於糾彈案件之審查，依委員序次輪任，院長亦不得指派。據此，院長同樣做為監委的一份子，在監察職權之行使方面，並不特別優越於其他委員，有人即戲稱二者關係乃「地醜德齊」，呈「一字併肩王」之實態。[41]惟仍有學者不忘指出，監察院長對內綜理院務，並監督所屬機關，對外代表監察院從事官式活動，

[36] 〈于右任就監察院長〉，《中央週報》，第 140 期（1931 年 2 月），頁 11。

[37] 〈于右任就監察院長〉，頁 12。

[38] 〈于右任就監察院長〉，《生活》，第 6 卷第 7 期（1931 年 2 月），頁 155。

[39] 〈于右任就監察院長〉，《中央週報》，第 140 期，頁 13。

[40] 李雲漢，《于右任的一生》，頁 206；劉延濤編，《民國于右任先生年譜》（臺北：臺灣商務印書館，1981），頁 72；許有成，《于右任傳》，頁 229。

[41] 傅啟學等，《中華民國監察院之研究》，上冊，頁 561-563，下冊，頁 947。

地位之崇隆仍然不言可喻；同時因院長個人的聲望，對職權之行使，常有增益，尤其在于右任任內。[42]

　　有學者指出，第一屆中央民意代表在臺灣成為「萬年」的結果，即是「切斷它與民眾之間的責任關係」。這話放在所謂「萬年代表」在「時（定期改選）」與「地（代表選區）」趨近於零的正當性基礎上來考慮是對的，但是卻不表示所有代表盡皆緊抱著腋削的姿態而遺忘了其所立足土地上的民眾福祉。至少在政治道德面上，于右任例能注意到監察工作「與民眾之間的責任關係」。他認為監察工作必須面對人民的檢驗，也相信倘能善盡其責，將是反共復國事業的保障。1956 年 3 月，曾謂「我們不能使選舉我們的人民失望，更不能使本屆以後的監察委員說我們斷送了監察職權」、「要知道我們在監督政府，我們的身後也還有老百姓來監督我們」。[43]

　　于右任相信無私與勇氣既是一個監察工作者必當具備的品格，也是能否善盡職責的重要關鍵。1957 年 5 月，主持全院總檢討會議，曾引明代都察院箴「毋以賄遷，毋以勢懾」等語共勉。[44]他也認為監察人員的有守有為，必當正向的影響官方反共復國使命的實踐，而非某些人所憂慮的可能淪於掣肘。例如同年 6 月，于在行憲監察院成立九週年紀念會上，指出監察工作的積極性格，認為只有一新國家的政治風氣，才能增強新的軍事力量，然後才能確實獲得對敵人的勝利。[45]

　　12 月 19 日，監察院處理小組前往央行查帳見拒，至是堅定了彈劾閣揆的決心。在兩、三天內，案子在「保密到家」的情況下具體成形。監委陶百川回憶，于右任特別請處理小組「須在下班後方把彈劾案送給他批辦」，並交代幾位

[42] 傅啟學等，《中華民國監察院之研究》，上冊，頁 563。

[43] 〈行憲七年來監察權之行使與檢討〉，于右任先生百年誕辰紀念籌備委員會編輯，《于右任先生文集》（臺北：國史館・監察院・中國國民黨黨史委員會，1978），頁 603-608；于右任先生百年誕辰紀念籌備委員會編輯，《于右任先生年譜》（臺北：國史館・監察院・中國國民黨黨史委員會，1978），頁 3。

[44] 〈毋以賄遷毋以勢懾　監院年會昨揭幕〉，臺北《聯合報》，1957 年 5 月 5 日，第 1 版。

[45] 〈監察院紀念九週年　于院長昨發表演說〉，臺北《聯合報》，1957 年 6 月 12 日，第 1 版。

親信留院繕寫相關文件、遞送開會通知給輪到審查的委員。陶百川表示，如果于右任「過分拘泥於『服從為負責之本』而過分巴結中央黨部」，事必早洩，但于展現了「為人為官的作風」。23 日，彈劾案經審查成立、院長簽署劃行，不過中央黨部一直到案子移送至公務員懲戒委員會以後始能獲悉，而這時于右任已經遁往朋友家，必欲遠離黨部的關切了。[46]

當俞鴻鈞彈劾案提出之初，輿論對監察權之行使範圍頗有爭論，也有人認為是出於派系成見，意氣之爭。更有媒體一體通論：其實既是「爭法」，也是「爭氣」。[47]可以確定的是，這個案子舉國關注，已經涉及監察、行政兩院的權力對位關係。面對院際甚至是憲政層次的高度爭議，嚴格說來，蔣介石並未選擇站在憲法所示的總統高度而調和鼎鼐，毋寧是以政治安定相求，思以黨紀相繩、黨德相期於黨籍監委。在這當中，于右任處之泰然，頗能貫徹其「國一耳，黨一耳，真是非又一耳」的態度，[48]能尊重監院同仁提案，因而招致蔣的慨歎：「于右任之老滑不負絲毫責任，更為黨德憂也。」[49]

1958 年 1 月 1 日，于右任在監察院新年團拜上發表談話，強調：監察工作的成敗，不僅是監察院及同仁自身的成敗，而是監察制度的成敗，也是五權憲法的成敗，更是中華民國反共抗俄的成敗。關於監察工作，「一些違法失職的人們」，認為監察院的工作，做得過苛，而「一般國民」則認為監察院的工作，仍然做得不夠。因此，于右任希望監委自我檢討，「在處理工作上，有無因人事關係而中途改變意向，有無遷就情勢，而避重就輕，有無感情用事及敷衍塞責。」[50]

1 月 7 日，蔣介石於一般會談下達央行及軍隊不得任意接受調查的指令

46　陶百川，《困勉強狷八十年》（臺北：東大圖書有限公司，1984），頁 253-254。

47　〈論監察院對行政院長的彈劾案〉，臺北《聯合報》，1957 年 12 月 24 日，社論，第 1 版。

48　劉延濤，〈于右任先生年譜編後記「代序」〉，于右任先生百年誕辰紀念籌備委員會編輯，《于右任先生年譜》，頁 2。

49　《蔣介石日記》，上星期反省錄（1958 年 1 月 18 至 19 日間）。

50　民國四十七年元旦團拜講詞，于右任先生百年誕辰紀念籌備委員會編輯，《于右任先生文集》，頁 619-620；〈于院長籲全體監委　自我檢討審慎將事〉，臺北《聯合報》，1958 年 1 月 2 日，第 1 版。

後，即請中央秘書長張厲生轉告于右任稱，此係針對少數監委之所為，於整個監察院與于院長無關。但會後，陳誠、張羣、張厲生與俞鴻鈞進行商談，其實也只能希望于「不發生誤會」，「恐難望于對監院發生任何影響」。[51]1 月 9 日，監察院舉行臨時院會。照理說，這場會議也可以不開，因為再過兩天便有定期院會。然而監察院畢竟決定召集之，專門聽取俞案十一人小組的工作報告。由於這天《中央日報》發表社論，強調行政院是向立法院負責，甚至質疑監察院「為促成行政院改組而以彈劾案為政治爭執的手段」，導致臨時院會的會場發言趨於激烈，「激起了莫大的波瀾」。[52]根據在場記者的觀察，在場態度雍雍的幾乎只剩了主席于右任。在于的主持與引導下，不僅大致保持了會場秩序，有關十一人小組繼續工作等三項決議，也少了火藥氣味。[53]

其後，隨著〈憲法學家一夕談〉的發表，國民黨中央升高憲政論戰層次，于右任在院內、院外的持重態度，有助於監院處理俞案「爭氣」之餘，猶不失其「爭法」性格的展現。于右任曾私下告訴友好，只有如此作去，「監察權和五權分立的體制才能維護」，故「我們決不是跟俞先生過不去，這完全是對事不對人的」。[54]1 月 15 日，公務員懲戒委員會收到行政院針對彈劾案所提的申辯書，旋將副本送達監院，請提補充意見。于右任批示「交原提案委員及審查委員研究處理」。[55]據傳，當晚于右任曾赴士林總統官邸一行；翌日，于特為闢謠。[56]可確定的是：一、15 日晚間，于右任在青田街寓所曾邀請陝西籍監委，也是彈劾專案小組委員的王文光面晤，並將申辯書副本交予王，轉請專案小組成員研究；[57]二、16 日，蔣介石以總裁身分告誡黨籍監委「忍讓為國，團結合作」後，張

[51] 陳誠，《陳誠先生日記》，第 2 冊（臺北：國史館・中央研究院近代史研究所，2015），1958 年 1 月 7 日，頁 806。

[52] 〈監察、行政兩院爭議〉，臺北《中央日報》，1958 年 1 月 9 日，第 2 版。「波瀾」：王紹齋、章君穀，《俞鴻鈞傳》，頁 227。

[53] 于衡，〈臺北週話〉，《新聞天地》，第 518 期（1958 年 1 月 18 日），頁 18。

[54] 張健，《半哭半笑樓主──于右任傳》，頁 157。

[55] 〈對監察院彈劾案各點　俞院長提出申辯書〉，臺北《聯合報》，1958 年 1 月 16 日，第 1 版。

[56] 〈于院長正謬〉，臺北《聯合報》，1958 年 1 月 17 日，第 1 版。

[57] 《新聞天地》，第 520 期（1958 年 2 月 1 日），頁 6。

屬生曾請求在座的于右任發言呼應，促請監院同仁一致接受，惟于並未答允。[58]
其後數日間，張厲生稟承蔣介石的意思，曾接觸監委，要求勿再補提意見。[59]無
論如何，24 日，監院補充意見經于右任簽署後，仍然送出。2 月，公務員懲戒
委員會作出「申誡」的決定，依法由司法院呈請總統執行。[60]

　　本年 4 至 5 月間，國人為于右任八十誕辰壽的新聞持續出現。祝壽活動的
動員範圍極廣，包含黨政部門人士、外國駐華使節、民眾團體、教育文化界人
士等，遍於朝，也及於野，其活動形式尤其多元，蔚為中央政府遷臺以來少見
之盛事。[61]5 月 8 日上午，于右任以整整五小時的時間，在青田街寓所接見川流
不息的祝壽人潮，其中既有俞鴻鈞，也包括俞案喧騰以來屢經輿論渲染為「某
有資格擔任行政院長的政要」：副總統陳誠。中午，蔣介石邀宴國民黨、民社黨、
青年黨三黨人士，為于之壽，且在宴前，偕宋美齡赴青田街親自迎迓。[62]蔣的
壽宴致詞，頗能引人興味。他完全側重于右任的革命經歷與革命精神，希望在
座者一致效法、發揚光大，以期復國建國之成，但對於這位壽星自 1930 年代開
始所長期領導的民國監察事業，並無片言隻字提及。[63]

　　于右任自承「今日個人偌大年紀」，卻從不諱言自己「復國建國」的「革
命」拳拳之心，「信念仍如當年」。[64]對於一己之黨員身分，亦未稍忘，日記曾
謂「讀書，讀黨務書太少」、「寫字，筆下宜多寫總理總裁訓詞」、「做黨員應當
動作不離乎黨」云云，俱可見其黨德無缺。[65]不過，他將「革命」、「復國」視

58　陳誠，《陳誠先生日記》，第 2 冊，1958 年 1 月 16、21 日，頁 811-812、814。

59　《蔣介石日記》，1958 年 1 月 24 日條，與「一月反省錄」；陳誠，《陳誠先生日記》，第 2 冊，
　　1958 年 1 月 21 日，頁 814。

60　此一懲戒雖屬輕微，但對行政部門聲望衝擊甚巨，加上立法院旋又出現出版法修正案審議風
　　潮，俞鴻鈞心力交瘁。最後，陳誠接下了俞請辭後所留下的閣揆職位。

61　臺北《聯合報》，1958 年 4-5 月，各處。

62　〈總統伉儷昨設午宴　為于院長祝壽〉，臺北《聯合報》，1958 年 5 月 9 日，第 1 版。

63　中央社發致詞全文，〈人之瑞‧國之光　總統在于院長壽宴中致詞〉，臺北《聯合報》，1958 年
　　5 月 9 日，第 1 版。

64　〈陝國大代表　賀于院長壽〉，臺北《聯合報》，1958 年 4 月 25 日，第 2 版。

65　「于右任日記」，1962 年 1 月 27 日條，引自：劉延濤，〈永念于先生——從于先生日記中看于

為一個老黨員的義務，卻也認為監察工作能在「革命」、「建國」的進程中扮演正面而積極的角色。後者能與前者共濟，關鍵仍在於無私、勇氣。6 月 5 日，于右任在監察院開院十週年紀念大會上發表講話，就以「正己」、「無畏」二義相期於同仁。于引孔子言「苟正其身矣，于從政乎何有」，指監察工作是「正人」的工作，尤須先「把自己正起來」，使社會看監察人員就是正義、正氣所在。繼之，暢論監察人員行事理當一本「大無畏」精神：

> 監察工作，是得罪人的工作。這種情形，自古為然。我舉一個例子：南齊沈沖，兄弟三人都作過御史中丞。那時已經不是大夫制，中丞的地位很高。有一天他家裡失火，他的母親在鄰居家裡聽說了，疑為有人放火，就大聲喊說：「我三個兒子都作過御史中丞，人還有對我們好的嗎？」可見監察工作，自來視為畏途。這種心理，無形中影響著監察權的行使，但是我們要怕得罪人，當初就不該膺選監察委員，既作監察委員，就要拿出大無畏的精神來，為國家民族前途致力，無使後之來者批評這一任監察委員無能。[66]

11 月 6 日，監察院年度總檢討會於該院新址舉行。監察院自遷臺後，辦公室與開會場地始終不定，頻以為苦。院體新址原係日治時期的臺北州廳，戰後安置臺灣省政相關機關；及至省府新近疏遷後，始改為監察院院址。[67]正因為如此，當天出席人士的情緒頗為熱烈，有監委就表示「監院遷臺以來，現在才算有個開會的會場」云云。于右任於開幕典禮上的致詞，延續了場面的熱情，卻也鑒於金門砲戰的空前慘烈，特別警告世界和平隨時有被共黨偷襲的危險；另一方面，則是提醒監院同仁：監察權的行使，雖有顯著進步，但距吾人之期望尚遠。于表示：監察院的勞績，雖為社會人士所稱道，但監察院之成績，仍不免為社

　　先生〉，張雲家編著，《于右任聯合專集》（臺北：中國長虹出版社，1965），頁 57。

[66] 于右任先生百年誕辰紀念籌備委員會編輯，《于右任先生文集》，頁 621。參見〈監院開院十週年　于院長籲抱無畏精神發揮監察權〉，臺北《聯合報》，1958 年 6 月 6 日，第 1 版。

[67] 王惠君，《國定古蹟監察院舊大樓北翼防火隔間改善工程工作報告書》（臺北：監察院，2008），頁 1-1，2-10。

會人士所批評。他問道：在過去一年當中，監院共提了多少糾彈案及糾正案，而那些案件送到有關機關後，其結果如何？[68]

　　這次總檢討會歷時一月，12 月 4 日通過政治小組所提「對一般政治設施意見」送請行政院注意辦理後，即行閉幕。三十四項意見中，既包括俞鴻鈞彈劾案所涉及的改善軍公教待遇、撙節國家開支等問題，也涵蓋本年立法院審議出版法修正案風潮所涉之保障人權、尊重新聞自由等問題。于右任發表閉幕詞時，仍然一本監察工作能與反共復國任務相共、相濟的思考，表示：「本來我們監察委員，就要言人所不敢言，為人所不敢為，平時如此，戰時更是如此」；最後強調：監察院所展示的新精神，將是「整飭國家紀綱、轉移社會風氣和擊敗敵人復國建國的最大保證」。[69]

伍、結　論

　　于右任以一個老革命黨自居，也自榮，他認為自己主持下的監察工作，能與反共復國的黨國使命相共、相濟，關鍵在於監察委員任事能否秉持著無私的節操與無畏的勇氣。這個觀念和蔣介石要求黨員（包括黨籍監委在內）「相忍為國」據以「反共復國」的思考取向是很不同的。在中央政府遷臺以後，蔣介石以政治安定為念，而以黨紀、黨德「相栓」於中央民意代表之際，于右任力持「寧使言官有失言，毋使國家有失察」、「國一耳，黨一耳，真是非又一耳」等個人理念，態度雍和，能恪守角色分際，尊重監察委員獨立行使職權，在當時的政治情境中實實在在扮演了一個適度平衡的角色；某種形式而言，于的工作觀念未嘗亦非「黨德」的純真展現。監委劉延濤是于右任的同事，也是得力助手、摯交，對其理念事功最有認識，評價亦最公允。昔編《于右任先生年譜》，曾謂：「向使無先生不以超然精神主持監察院，或政府不以言德功兼孚之先生領

[68] 〈監院總檢討會揭幕〉，臺北《聯合報》，1958 年 12 月 7 日，第 3 版。

[69] 監察院年度總檢討會議閉幕式致詞，《于右任先生文集》，頁 626。參見〈監察院檢討會昨閉幕〉，臺北《聯合報》，1958 年 12 月 5 日，第 1 版。

導監察院，則五權憲法之監察權能獨立否？」[70]監委陶百川是俞鴻鈞彈劾案的提案委員，自稱與于右任院長「並沒有深厚的私交」，然而卻也稱許于「不怯求、有擔當、能合作（與同仁）」，是包括俞案在內「許多案件得能通過的主要動力」；數年後，陶百川因于院長逝世而憂心來日再難為力，至是又生辭職念頭，俱可說明于的領導在同僚心中的重要地位。[71]無可諱言，1957 至 1958 年間監察委員彈劾閣揆俞鴻鈞的案子存在著「爭氣」的成分，不過于右任恆以「對事不對人」的原則做為行事依歸，能要求同仁自我省視，其在院內、院外的持重態度，有助於本案猶不失其「爭法」性格的展現，形成戰後臺灣政治發展史上足以提供吾人一再反芻思考的憲政討論議題。

參考文獻

一、檔案：

〈行政院院長俞鴻鈞違法失職貽誤國家要政妨害監察職權彈劾案審查決定書〉（1957 年 12 月 23 日），《蔣經國總統文物・文件・黨政軍文卷》，國史館藏，典藏號：005-010201-00016-006。

〈張厲生致蔣介石呈〉（1958 年 7 月 29 日），《蔣中正總裁批簽檔案》，中國國民黨文化傳播委員會黨史館藏，總裁批簽 47/0115。

〈蔣介石致俞鴻鈞指示〉（1957 年 12 月 17 日），《蔣中正總統文物・特交檔案・一般資料》，國史館藏，典藏號：002-080200-00353-069。

《蔣介石日記》，（1957-1958 年），美國史丹福大學胡佛研究所藏。

二、日記、文集、年譜、憶述文獻與專書：

于右任先生百年誕辰紀念籌備委員會編輯（1978），《于右任先生文集》。臺北：

[70] 劉延濤，〈于右任先生年譜編後記「代序」〉，頁 2。

[71] 陶百川，《回國前後》，頁 91；〈監委陶百川函國會記者〉，臺北《聯合報》，1965 年 4 月 14 日，第 2 版。

國史館 • 監察院 • 中國國民黨黨史委員會。

于右任先生百年誕辰紀念籌備委員會編輯（1978），《于右任先生年譜》。臺北：
　　國史館 • 監察院 • 中國國民黨黨史委員會。

王紹齋、章君穀（1986），《俞鴻鈞傳》。臺北：聖文書局。

王惠君（2008），《國定古蹟監察院舊大樓北翼防火隔間改善工程工作報告書》。
　　臺北：監察院。

西出義心（2012），《于右任傳——金錢糞土の如し》。書道藝術社。

李雲漢（1973），《于右任的一生》。臺北：臺北市新聞記者公會。

張健（1980），《半哭半笑樓主——于右任傳》。臺北：近代中國出版社。

張雲家編著（1965），《于右任聯合專集》。臺北：中國長虹出版社。

許有成（2007），《于右任傳》。天津：百花文藝出版社。

陳誠，《陳誠先生日記》。臺北：國史館 • 中央研究院近代史研究所，2015。

陶百川，《回國前後》。臺北：三民書局，1967。

陶百川，《困勉強狷八十年》。臺北：東大圖書有限公司，1984。

傅啟學等，《中華民國監察院之研究》。臺北：作者自印，1967。

劉延濤編，《民國于右任先生年譜》。臺北：臺灣商務印書館，1981。

三、論文：

王良卿（2011），〈蔣介石和 1958 年出版法修正案的審議風潮〉，呂芳上主編，《蔣
　　中正日記與民國史研究》，下冊，臺北：世界大同出版有限公司。

林婉平，〈中國國民黨 CC 系在臺灣的政治活動（1949-1991）〉，中壢：國立中
　　央大學歷史研究所碩士論文，2010 年 6 月。

段智峰（2011），〈蔣汪合作格局下的另一種局面——以 1934 年顧案為中心〉，《民
　　國檔案》，2011 年第 1 期。

徐矛（1994），〈于右任與監察院——國民政府五院制度掇要之二〉，《民國春秋》，
　　1994 年第 2 期。

郝建雲，〈于右任監察思想及其實踐研究（1931-1945）〉，重慶：西南大學碩士
　　學位論文，2010 年 4 月。

郝建雲、陳一容，〈于右任監察思想及其實踐探究活動〉，《忻州師範學院學報》，
　　第 25 卷第 3 期（2009 年 6 月）。

陳紅民（2011），〈蔣介石與「彈劾俞鴻鈞案」的處置〉，呂芳上主編，《蔣中正
　　日記與民國史研究》，下冊，臺北：世界大同出版有限公司。

蔡行濤，〈于右任與民國監察制度之建立〉，（臺北：中國文化大學史學研究所博
　　士論文，1996 年。

蔣成彬，〈抗日戰爭時期的于右任研究〉，重慶：西南大學碩士論文，2006 年 6
　　月。

四、報紙期刊：

上海《生活》，1931 年。

南京《中央週報》，1931 年。

香港《新聞天地》，1958 年

臺北《中央日報》，1958 年。

臺北《總統府公報》，1958 年。

臺北《聯合報》，1957-1958、1965 年。

從于右任對中山思想的闡揚談監察
制度的傳承與創新

王　增　華[*]

摘　要

　　于右任先生世多尊稱右老，為中華民國開國元勳，於政治、軍事、文化各方面均有重大作為與貢獻。一生多采多姿，為中國近代史上傑出人物，右任先生嫻熟中國舊學、愛國憂民、胸懷大志，在政治上，主持監察院之時間最久，足見于右任先生與監察院間關係密切，為實際開展監察工作之第一人。

　　于右任先生秉持國父孫中山先生五權憲法之宏規建置監察制度，在任三十三年九月，為發揚監察功能念茲在茲。從多次監察院檢討會議中提示，「關於監察制度的發揚，是我們今天重大的責任。五權憲法是國父的創制；國父對於這個偉大的圖案，抱有無窮的期望，期望我們能根據這個新的圖樣，建設成一座莊嚴輝煌的摩天大廈，而使此大廈成為人類的廣居！」就是這樣的胸懷及使命，于右任先生任內對於監察法令規章、人民書狀之受理、調查、糾舉、彈劾、糾正、審計等職權之建置，無不全力以赴。

　　對於監察職權，右任院長認為糾舉、彈劾、糾正多屬消極方面，至於積極型功能，則應在職權範圍內加強委員會工作，隨時調查各有關部門的一切設施，

* 監察院司法及獄政委員會　主任秘書。

設法在其弊害正在發展時，及時促其注意改善。如此新穎概念更是精確點出傳統監察職權的不足，也是在廢除監察權聲浪高張的今日，吾輩欲重振監察權，應多所檢討省思的。

西方監察權的興起是為了彌補在三權分立制度下，行政機關在因應福利國家的需求而不斷擴張職權之際，所造成行政效率低落、行政官僚腐敗貪污的現象。然多數三權分立的國家並未設置一獨立的機構來行使監察權，而是以附屬於國會之下的彈劾與調查權來展現，以此方式來針對行政官員與機構而予以監督。但即便是在三權分立之下，監察權也有新的出路，如：瑞典的國會監察長制、美國的獨立檢察官制等，都為監察權的出路提供新的途徑。此外，國際性監察機構「國際監察組織」的成立，亦在在證明「監察權獨立」乃為世界潮流之趨勢。

我國自民國成立後，監察制度幾經變革，監察院從民初的「民意機關」，演變成為現在「國家最高之監察機關」，其中的設計除仿效中國古代御史的職權外，也參考了西方的監察機制，故而糾舉、彈劾、糾正、調查、審計、監試、巡迴監察等功能，都在監察機制中展現。監察之父—于右任先生本於不激不隨之態度，以忠恕精神辛勤耕耘，闢監察制度之坦途，立監察職權之基石。本文以于右任先生風範，藉由監察院各時期核心職權之演變，在全球化趨勢潮流下，觀察監察職權之傳承與創新，並對能否提振當前監察權提供關鍵因素的省思。

關鍵詞：監察權、監察制度、全球化

壹、中國監察制度之沿革與功能

中國自古以來，即有職掌完備的監察制度，迄今已有二千餘年之歷史。孫中山先生監察權獨立運作的理念，係基於對過去西方民主國家中國會專權、效能不佳的質疑，並避免民意代表過度濫權而提出的一種分權化設計。換言之，孫中山特別將監察權自國會立法權中劃分出來，讓獨立的監察院負責對政府官

員的彈劾與糾舉，將不適任的官員儘早從公務體系中淘汰出局；進一步，則透過監察權的運作，監督政府的政策實施與預算執行，藉以整肅官箴、端正政風、紓解民怨、促進政府效能，並全面落實善治的理念。[1]

　　中國監察制度起源甚早，迄今已有二千餘年之歷史。按中國監察制度始建於秦（西元前 246 年至 206 年）、漢（西元前 206 年至西元 220 年）時代，當時由御史府（台）掌管監察工作，漢武帝時增置丞相司直及司隸校尉，同司糾察之任。並設十三部刺史分察地方。魏（西元 220 年至 265 年）、晉（西元 265 年至 420 年）以後，略有變革。隋（西元 581 年至 618 年）、唐（西元 618 年至

[1] 「善治」（good governance）是近來國際學界經常使用的新辭彙。根據「聯合國亞太經社理事會」（United Nations Economic & Social Commission for Asia and the Pacific－簡稱 UNESCAP）的定義：「『治理』（governance）是指決策及決策執行（或不執行）的過程。『治理』可以用在下述的脈絡中，如公司治理、國際治理、國家治理和地方治理」。至於「善治」的衡量標準，則包括八個主要面向：（一）參與(participation)：包括直接參與，以及透過合法的中介機制（如民意代表）的參與。但是，當代代議民主(representative democracy)體制往往忽略了社會弱勢的真正需求。而參與管道又必須依據充分的訊息和組織。其中包括：自由結社與言論自由，以及組織化的公民社會(civil society)，均對參與程度影響至深。（二）法治(rule of law)：包括公平的法律架構，執法的公正無私、人權的保障、對少數族群的權利保護等。而執法的公正無私則有賴獨立的司法體系和公正、不貪腐的警察制度。（三）透明度(transparency)：意指決策及執行過程遵循既定的規則及法規，訊息自由地公開，而且可以讓受決策及執行而影響的人，直接接觸到充分的訊息；並以可了解的形式，經由適當的媒體管道，提供給社會大眾。（四）反應敏捷(responsiveness)：在一定的時間內，相關機構能讓決策及其執行過程中所涉及的各方，都接受到它所提供的各項服務。（五）效能(effectiveness)與效率 (efficiency)：「善治」意味著決策過程和機構在資源的運用上，有最佳的「效率」，並能滿足社會大眾的需求。至於「效能」則強調著在自然資源與環境保護方面，兼顧「永續」使用的原則。（六）公平(equity)與包容(inclusiveness)：社會福祉要公平的讓所有社會成員共享，尤其是要能包容弱勢，以改善或增進其福祉。（七）共識取向(consensus oriented)：社會中的不同利益取向經過調停、幹旋後，形成共識，了解到什麼才是對這個社會最有利的，以及如何才能達成這樣的共識。此外，對於可持續發展的目標，建立起廣泛，持之以恆的共識，這也是必要的。惟有從一個社會的歷史、文化脈絡上觀察，才能有清楚的掌握。這也是善治的重要基礎。（八）問責(accountability，或稱究責、督責)：這是善治的成功關鍵因素。不僅政府機關，而且包括私人部門和公民社會，都必須對公眾和機構成員負責。一般而言，一個組織或機構必須對它的決策或行動所影響到的人們負責。如果缺乏法治和透明度，就不可能建立真正的問責機制。

904 年）以來，分置「台」「諫」二職，御史台主監察文武官吏，諫官主諫正國家帝王，並仿漢代刺史之制，分全國為十五道，派使巡察地方。宋（西元 960 年至 1279 年）初仍因循唐制，惟中葉以來，台臣與諫官之職掌，逐漸不分。肇元代（西元 1279 年至 1368 年）以後，「台」「諫」合一。至明（西元 1368 年至 1664 年）、清（西元 1664 年至 1911 年）兩代，以都察院掌風憲，對地方監察益趨周密，從十三道監察御史，增為十五道，清末復按省分道，增為二十道，明奏密劾，揚善除奸，發揮整飭綱紀之功效。[2]

民國成立後，北京政府仿照歐美三權分立原則，以彈劾權歸諸國會。民國十七年北伐完成，全國統一，國民政府始實行五權分治，二月立設審計院，二十年二月改立監察院，並將審計院撤銷，依法改為審計部，隸屬於監察院，此為國民政府最高的監察機關，行使彈劾及審計權。基於此，從憲政發展角度觀之，我國是先有審計院，後來才有監察院。民國二十六年對日抗戰後，監察院復行使糾舉及建議二權。中華民國憲法於三十六年十二月二十五日施行，依憲法規定，由各省市議會、蒙古西藏地方議會及華僑團體選舉出第一屆監察委員，並於民國三十七年六月五日正式成立行憲後之監察院。

貳、于右老與監察院

于右老與監察院發生關係，可溯源於民國十七年三月，于右老以國民政府常務委員兼任審計院院長。當時審計院所行使的就是監察權中的審計權，其後于右老於民國二十年出任監察院長，即將審計院改組為監察院轄下的審計部。

五院制國民政府的成立是在民國十七年秋天的事，這年八月八日中國國民黨二屆五中全會在南京召開，決議依照孫中山先生的遺教，設立立法、行政、司法、考試、監察五院的國民政府。中央常務委員會即開始擬定五院組織法，並於十月八日決定國民政府委員及五院院長人選，各委員及五院院長並於十月十日正式宣示就職。第一任監察院長蔡元培先生，但蔡院長做了不到一年就向

[2] 周陽山，「各國監察制度的比較分析與發展趨勢」，世界監察制度手冊（第二版）（臺北市：監察院出版，2012 年 11 月 30 日），頁 360-362。

中央辭職，中央常務委員會於十八年八月二十九日准蔡院長辭職，並選任趙戴文先生繼任，趙先生卻一直未到任。直到十九年十一月十七日，中國國民黨三屆四中全會使通過「刷新中央政治，改善制度，整飭綱紀，確立最短期內施政中心，以提高行政效率。」並修正國民政府組織法，復於十八日推選蔣中正先生以國民政府主席兼行政院院長，于右老則以國民政府委員兼監察院長。

　　民國二十年二月二日，右老在南京宣誓就任監察院院長職務。從此日起于右老及以其畢生的智慧與才力，盡瘁於監察院。于右老監察院長職務為時達三十三年九個月又八天，在此期間，民國三十七年以前為國民政府訓政時期，以後則進入憲政時期。[3]于右老擔任訓政時期的監察院長，由於監察院方結束籌備而成立，諸事均有賴于右老領導予以開展。右老在此一時期，耗費心力最多，對現代監察制度的建立和監察權的行使，作出了最大的貢獻，整體監察機制的發揮也是在此一時期奠定基礎。

參、監察制度的傳承與轉型

　　監察制度係歷史悠久的機制，從古代御史到孫中山先生五權憲政概念到監察院正式運作，其間有理念一貫存續者，如：整飭官箴、紓解民怨、保障人權等；亦有隨時代演進政經環境變遷而有所調整者。因此，從于右老時期監察院到經過七次修憲後今日的監察院，兩相比較，或許能得到一些檢討與啟發，係古優於今，還是今日的監察權有些許創新或突破。以下從五方面做一比較分析：

一、監察委員之選任

　　依民國三十六年公布施行之監察院組織法第一條規定，監察院以監察委員行使彈劾職權，因此監察委員的人選，乃是監察權行使成敗攸關的關鍵因素。而院長的主要職權有三：總理院務、提請任命監察委員，監察使及審計部部長等、主持監察院會議。于右老擔任監察院長對監察委員人選極為慎重，于右老重視人才與普遍性，大致依據兩個原則，一為必須是人才，二為能普及各地域，

<div style="border-top: 1px solid">

3　蔡行濤，「于右任與監察制度之建立」中國文化大學史學研究所博士論文 85年6月 頁46-53。

</div>

尤其是邊遠省區，以期達成全國在精神上與實質上的團結。因此，出任院長時，于右老幾乎羅致了天下的英才，如知名江南之士劉三、劉成禺、謝旡量等，民國二十二年後則迭增新人，仍堅守兩個原則，如楊亮功、張其昀、沈尹默等來自學界，楊仁天、王平政、胡伯岳、趙守鈺、李宗黃等為西北或邊遠省區人事。此外，于右老重視基層，從治績良好的縣長中拔擢監委人選，亦不乏其例，如于右老回陝西省墓，聞知涇陽縣前任邵鴻基縣長親民勤政，有為有守，即羅致之為監察委員。于右老非常重視國家考試制度，民國二十年第一次高等考試揭闈放榜，即提任其第一名為監察委員。至於對監察院院內職員，于右老認為是人才者，亦不次拔擢。如古鳳翔，民國二十三年分發監察院任職，二十六年任總務科科長，二十八年即提名為監察委員。

　　于右任院長為監察院人事制度確立了「用人唯才」的原則，他遴選監察委員即依據此一原則，幾位年紀輕的與右老淵源不深的學人便因此被羅致。曾長期擔任監察委員與監察院秘書長的楊亮功先生，曾提到兩個例子，一是張其昀，據楊亮功先生說，于右任院長為國家網羅人才時，都從國內各大學中物色。許多人右老根本不相識，但右老往往看了他們的文章或聽到他們的才名而去討教並羅致監察院。于右任院長找人才，從不接受推薦，純以人才為主，譬如當時在浙江大學執教的張其昀先生，就是右老慕名而選任為監察委員的。第二個例子就是楊亮功先生自己。楊說：民國二十二年一天的下午，他在北大和吳俊升教授同看晚報，發現報載他被于右任院長選任為監察委員，第二天才接到右老的電報通知，事前卻一點也不知道。由此可知于右任院長對監察委員人選之重視。[4]

　　自從一九九○年代進行修憲以來，監察權經歷了七次重大的變遷。七次修憲均以「總統擴權」為前提，在這一基礎下，除了強化總統權力，調整立法權的監督機制之外，監察院職掌的權限也受到相當的限制，其中對於監察委員的選任方式也有重大的改變，監察委員，包括院長、副院長都改為由總統提名經立法院同意任命，而非由原先省、市議會「間接選舉」方式產生。依據現行監

4　莫德成，「楊亮功談右老生平」，于右任先生紀念集，頁185。

察院組織法第三條之一之規定，監察院監察委員，須年滿三十五歲，並具有左列資格之一：一、曾任中央民意代表一任以上或省(市)議員二任以上，聲譽卓著者。二、任簡任司法官十年以上，並曾任高等法院、高等法院檢察署以上司法機關司法官，成績優異者。三、曾任簡任職公務員十年以上，成績優異者。四、曾任大學教授十年以上，聲譽卓著者。五、國內專門職業及技術人員高等考試及格，執行業務十五年以上，聲譽卓著者。六、清廉正直，富有政治經驗或主持新聞文化事業，聲譽卓著者。前項所稱之服務或執業年限，均計算至次屆監察委員就職前一日止。是以，監察委員產生、提名、同意等方式均與以往有極大改變。[5]

　　無論是西方各國的監察使、拉丁美洲的護民官或中華民國的監察委員，均肩負著為民請命、保障人權、澄清吏治、整飭官箴等重責大任，必須饒富風骨，有為有守，承擔起疏解民怨、摘奸發伏等諸多使命。由於民主化的推動與政黨政治的勃興，導致國會行使人事同意權有黨派化的傾向，這也局部圍限了民主國家監察權的有效運作，這是當前全球各國監察權面臨的一項重大挑戰。監委提名的黨派化傾向與立法院本身的政治化立場，影響了監察權獨立行使的先決條件---監委必須擁有清廉的社會聲望、高潔的道德形象、專業的法政素養與不畏強權的道德勇氣，而非具備政黨色彩的政治人物。換言之，提名方式及同意權的改變，影響到監委「超黨派」角色的發揮。[6]在新興民主國家（包括我國在內），監察權若能有效運作，當可發揮起民主鞏固（democratic consolidation）的重要角色。在穩定民主國家，則與善治的四大層面，密切相關；但正由於國會行使同意權的黨派化傾向，圍限了監察制度的有效運作。[7]我國最近正對於第五屆監察委員的提名與審議紛紛擾擾，過程中政爭與黨爭因素對監察權行使的獨立性、非黨派性和公正性，都造成了實質的戕害，其影響既深且遠，對民主

[5] 林錦村，「孫中山先生之監察論（一）-（三）」，司法週刊第 769、770、771 期，85 年 4 月 3、10、17 日。

[6] 周陽山，「監察委員的適任條件」監察與民主（臺北市 監察院出版 2006 年 10 月）頁 279-285。

[7] 周陽山，「第二章 監察權與「善治」--五權憲法的制度運作」，參見世界監察制度手冊（第二版）（臺北市：監察院編著出版，2012 年 11 月 30 日），頁 1-11。

鞏固與五權分工合作均造成嚴重影響。[8]相較於于右任院長時代，用人惟才且兼顧地區均衡的情形，著實令人擔憂。

二、監察委員之保障

右老任院長後，於民國二十一年修訂監察委員保障法，以發揮彈劾權功能。[9]其主要內容包括：1、監察委員除現行犯外，非經監察院許可，不得逮捕監禁，如為現行犯被逮捕時，逮捕機關應於二十四小時內將逮捕理由通知監察院。2、監察委員在職中，所在地之軍警機關，應予以充分保護。3、監察委員非因受公務員之饋贈供應有據、在中央該監察區內之公務員，有應受彈劾之顯著事實，經人民舉發而不予以糾彈、或受人指使，捏造事實而提出彈劾者外，不得以失職論。4、監察委員被彈劾，或監察院長認為其有上述失職之情事時，非由其他監察委員三人審查，經多數認為應付懲戒者，不得移付懲戒。5、監察委員非經中國國民黨開除黨籍、受刑事處分、受禁治產宣告、或受懲戒處分外，不得將其免職、停職或罰俸；非經其本人同意，不得轉任。[10]是以，對於監察委員之保障相當周詳明確，此均有利於監委調查或處理彈劾案件。

經民國八十一年五月第二次修憲，與監察院相關的有：1.監察院基本職權：同意權劃歸國民大會，彈劾、糾舉、審計等權仍歸監察院掌有。2.監委產生方式改為由總統提名，經國民大會同意後任命。3.監委名額改為定額為二十九人。4.彈劾權行使對象增列監察院本身之人員。5.監察院對於中央、地方人員及司法院、考試院、監察院人員之彈劾程序，改為須經監委二人以上提議，九人以上之審查及決定始得提出。6.取消監委之言論免責權和不受逮捕之特權。7.明文規定「監委須超出黨派之外，依據法律獨立行使職權」。[11]其中取消監察委員的「言

[8]　周陽山、王增華，「監察權、監察使與監察院—監察功能的跨國分析」

[9]　嚴家淦，「于右任先生對監察權之貢獻」，于右任先生紀念集，頁284-285。

[10]　梁尚勇「于右任與監察院」，兩岸學術研討會（陝西），1998年，頁236-258。

[11]　從1991年至2005年進行七個階段的修憲程序，有關監察院部分之改變，包括：第一、定位：監察院由類似「上議院」的性質轉變為近似北歐的「監察使」(Ombudsman)之功能；職權方面：取消監察院對考試委員與大法官之同意權，而劃歸立法院。第二、選任方式：監察委員，包括院長、副院長都改為由總統提名經立法院同意任命。第三、彈劾對象：取消監察院對總統、

論免責權」，對於監察權運作的透明度（transparency）和究責性（accountability），影響至深。鑑於憲法第 101 條有關監察院監察委員言論免責權之規定因修憲而停止適用，復依大法官釋字第 325 號解釋，監察院已非中央民意機關，於八十二年五月十一日監察院第 2 屆第 5 次會議修正監察院會議規則，刪除會議「公開」及「旁聽」之規範，並修正新聞發布之相關規定，由院發言人適時對外公開重要會議資訊。由於失去了此一特權的保障，監察院的各項會議均無法全程對外公開，而且許多案件因內容機敏以「密件」方式處理，導致監察權本身的運作無法透明化，也無法讓民眾有充分的了解與掌握。監察院不能透過媒介工具的直接披露與民眾的有效監督，更積極發揮保障人權、整飭官箴的任務，這對監察權的有效行使，形成嚴重的限制。[12]

三、彈劾權之行使——是打蒼蠅還是打老虎

監察院的主要權責，是對不法或失職的公務人員實施彈劾。監察院成立後首次執行彈劾權，係民國二十年四月十六日，監察院彈劾四川綦江縣長吳國義違法濫刑，江蘇灌雲縣長胡劍鋒違法吞款貪贓的案件，並經國民政府決議交行政院執行，分別撤職查辦。此案相當引起國人注意，或有謂監察院彈劾者僅是兩個地方小官，右老為此向國人說明，彈劾權行使的原則：只問是否有害人民，不問官職大小。打個比喻：一個蚊蟲，一個蒼蠅，一個老虎，只要他有害於人，監察院都給他平等的待遇，並不專打掉小的而忘記了大的，也不是管大的而不管小的。于院長這個比喻，成為日後監察院施行彈劾權的一項不成文原則，也表現出了柏台御史不畏豪強，不畏權勢的嶙峋風骨。右老這樣的原則理念，固然對於官箴風紀之整飭，大有助益，但同時也引發某些行政權貴的反撲，例如，

副總統的彈劾權，劃歸立法院行使，但增列監察院本身之人員，按《憲法增修條文》第七條第四項之規定，監委本身也成為監察院彈劾的對象。第四、保障方面：因監委已不具有民意代表身份，取消監委的言論免責權和不受逮捕特權。第五、監委人數：監委人數名額固定為二十九人。第六、彈劾權之行使程序：改為「監委二人以上之提議，九人以上之審查及決定始得提出」。第七、獨立性之規定：增訂監委「超出黨派之外，依法獨立行使職權」之規定。

[12] 周陽山、王增華，「監察權、監察使與監察院—監察功能的跨國分析」

監察院將彈劾鐵道部長顧夢餘的訊息公布，當時的行政院長汪精衛卻因之大為不滿。汪院長利用中央政治會議主席的職權，向中央政治會議提出「補訂彈劾辦法三條」，限制監察院在懲戒確定前，批露彈劾案的內容。[13]顧案一直拖到十月，國民政府政務官懲戒委員會決議顧夢餘「不受懲戒」，因而監察院的威信首次受到斲傷。[14]

　　九十七年第四屆監察委員上任，因監察院之前有三年十個月的空窗期，累積為數不少的陳情案件，加上監委剛上任民眾多所期許，幾乎每一位監委都分身乏術，因此王院長在內部會議對監委表示，不要管小屁屁，要監委要辦就辦能彈劾人的大案子。王院長其後說明，小屁屁之說只是私下對個別案件的形容，外界送到監察院的案子不分大小都統稱為人民陳情案，他絕對沒有說過人民的陳情案都是「小屁屁」。對此說法外界反應兩極，有認為對於關係人民的案件，即使辛苦也要傾聽民瘼、紓解民怨；亦有一說，監委是獨立行使職權而主要行使對象是中央及地方公務人員，在地方有調解機制來處理，如果每件小案都得勞動監委調查，好比拿大砲打小鳥，不符比例原則。不但累壞監委、瓜分監察資源、降低辦案效能，甚且可能耽擱對於攸關民生涉及政策制度的案件，將損及國家最高監察機關的重要性。事實上不論是打蒼蠅、還是打老虎，也不論是小屁屁、還是大案件，一貫監察機制從傳統到現代，只要與人民相關，就是監察職權致力及涵蓋的範疇；至於行使的優先順序或是否形成調查案，的確可考量案件性質而有不同處理方式，來達到監察效果。

四、監察權是事後權？

　　于右任院長在民國二十年二月二十二日宣誓就任監察院院長致答辭中提到，監察院自五院新制創行，即已開始籌備，總理孫中山先生創立五權制度中之監察職權，刷新政治，整飭紀綱，不僅消極的澄清吏治，解除人民痛苦，積極的還要鞏固本黨政權，實現三民主義建設，使一切奉行公務之人員，消極的有所不敢為，而積極的為其所當為，奉行公務的人員，能積極的為其所當為。

[13] 許有成，于右任傳（湖南人民出版社，1988 年 5 月），頁 183。

[14] 李雲漢，「於右老與監察院」，傳記文學第二十三卷第四期，民國 62 年 10 月，頁 73-77。

于院長曾說，監察制度在政治上優點，即因其為一種事前之防制，人民授治權於政府而使之執行，若無良好制度，則反生許多障礙。…監察制度可以使下不能欺上、上下不能蔽，監察人員在政府與人民之間是手無斧鉞的一個和事佬，可以使人民不致蒙受政策上及一二不肖官吏之侵害，否則官吏憑藉其地位而作奸犯法，執法者只是相繩於事後，而一種政策的錯誤，與若干不肖官吏之貪贓違法，人民所受之禍害，絕非處決一二人所能補償，故彈劾權之行使正所謂樹之風聲，使奉公者懷刑而止，或且責備及於賢者，而更期之遠大之績效。[15]

本來監察權之行使，在中國就有很長久之歷史，歷代所為臺諫之官，地位十分重要，我國以往御史制度，除事後之彈劾外，多有事前之行政監督權。以清代為例，不論是中央或地方所管事務之施行及績效，均應向督察院或各科各道報告，督察院及各科各道均加以審查，如有違法或妨礙公益以及紊亂官箴者，均可由各科各道奏請糾正。此種事前行政監督為彈劾之前因，以彈劾為事前行政監督之後果相彰為用，實為監察權精神所繫。

在抗戰時期，于右任院長一方面以監察院長身分督導監察院頒制重要法則，一方面運用其個人於國防最高委員會中之影響力，充分發揮監察權之運作功效。「非常時其監察權行使暫行辦法」之制定，即規定監察權具有事前監察與事後監察並重之特質，使監察職權具備審慎詳實與簡捷迅速並行優點，亦使得監察職權之貫徹獲致重大成效。

監察權行使迄今，各屆作法風格上或有些許差異，但監察權為整飭官箴、保障人權之本質不變。民國九十八年立法院立法委員提案修正監察法第二十四條規定，限縮監委糾正職權，定位為「事後監察」，明定監察院應在行政工作決算後，才能行使糾正權乙節，監察院則正式回應多項理由，[16]堅持糾正權之行

[15] 于右任，「宣誓就任監察院院長答詞」民國二十年二月，于右任先生文集，頁 425。

[16] 說明理由如下：（一）、限制糾正案提出之時機，不符憲法有關監察權之規範意旨及精神。監察法第 24 條既係源自憲法第 96 及 97 條第 1 項之規定，其規範內容自不應逾越憲法上開條文所含涉之範疇。倘監察法第 24 條增訂但書規定，限制本院提出糾正案「應於各機關之工作及設施年度決算後，始得提出」，乃增加憲法所無之限制，並將嚴重扞格本院對行政機關之監察，未符憲法規範監察權之意旨及精神，尚非無違憲之虞。（二）、糾正之對象，未必均與年度預

使非完全事後權。有關監察權之糾正案提出之時間點，就現行法規條文而言，糾正案本為事後提出，然所謂「事後」，應係指行政行為完成後，包含規劃、執行、實施等各個階段之完成，均為事後。當各個階段之行政行為完成後，如發現其中有瑕疵，應即時提出糾正，以「促其注意改善」，係符合憲法第九十七條規範意旨。若等到錯誤已造成，甚且成為不可挽回的情況，方能提出糾正案，則有礙糾正之效果，無法「防微杜漸」，且未顧及糾正之即時性、時效性。如此

算有關，限縮糾正權行使範疇，有害人權保障。監察權行使糾正之對象，依據憲法第 96 條規定，係調查行政院及各部會工作之「一切設施」，而監察法第 24 條係規定「工作及設施」，故糾正權之對象，未必均與年度預算有關。監察院所提之糾正案，面向各有不同，針對各機關財務違失者有之，針對行政作為不當，侵犯人權者亦有之，如須於機關年度決算成立方得糾正，將導致對於侵犯人權之行政行為僅能坐壁上觀，未能及時提出糾正，不利於人權之保障。（三）、提出糾正案並非作行政指導，亦無侵犯立法權及行政權之虞。糾正權之行使範圍係行政機關之「工作及設施」，也就是對「事」加以監督，在「法」規定下的種種措施是為調查之對象，包含規劃、執行過程及實施方法。立法院通過之「法」或「法案」本身，均非糾正之範疇，且糾正案之提出，乃促請行政機關注意改善，並非作行政指導，應無侵犯立法權及行政權之虞。（四）、坐視公務機關或人員怠忽職守，無法依法糾正，嚴重影響監察權核心領域。監察院行使糾正權之對象及範圍，係以行政機關為主，包含其「一切行為」。並不限於已經發生實際損害之具體行為，對於可能發生災害之抽象作為，監察院亦可提出糾正，前揭均未違反事後監督之範疇。再者，糾正案除能達到要求行政機關從制度面改進外，亦可同時要求自行懲處失職人員之效果，故修正草案將導致行政機關及失職人員有恃無恐，恐將擴大損害國家及人民權益，亦將肇致憲法所規範五權分立，設立監察權以達成澄清吏治、整飭官箴及保障人權之目的無法達成。（五）、現行制度糾正案係事後監督性質，並無疑義。有關糾正案提出之時間點，就現行法規條文而言，糾正案本為事後提出。然所謂「事後」，應係指行政行為完成後，包含規劃、執行、實施等各個階段之完成，均為事後。當各個階段之行政行為完成後，如發現其中有瑕疵，應即時提出糾正，以「促其注意改善」，符合憲法第 97 條規範意旨。若等到錯誤已造成，甚且成為不可挽回的情況，方能提出糾正案，則有礙糾正之效果，無法「防微杜漸」，且未顧及糾正之即時性、時效性。（六）、糾正案並未侵犯立法院審議預算之議決權。預算之議決，屬於立法權之行使，其對象為行政院向立法院提出之預算編製。糾正權係針對行政機關之行政疏失，所作「事」的監督。是以行政機關僅負有注意改善之義務，至於是否因此影響行政機關預算編製，非監察院所置喙。因此對於糾正案要求改善之行為，是否刪減預算之編列，仍屬於行政機關自行裁量之範圍，監察院不得干預或作具體指示，應無侵害立法院審議預算之議決權。

定性監察權方無悖於右老對監察職權之期許，發揮監察功能。

五、懲戒權之歸屬

　　于右任院長認為監察院應具有懲戒權係有其階段性脈絡，早在抗戰時期，中國國民黨第五屆五中全會通過「排除監察權之障礙，以增進其效能」之決議，右老即約集監察委員研商並作出結論認為，為貫徹監察彈劾權，懲戒機關於接獲監察院之彈劾案後，若決議不付懲戒，則應先通知監察院簽復後，方能定案。惟此涉及懲戒法之修訂，尚須研議因此通過決定懲戒機關如不付懲戒，監察院可依法再彈劾；又如發現有徇私情之情事，甚至可以提案彈劾懲戒機關。[17]抗戰開始後，國家情勢混亂人民望治殷切，原有監察權行使之法定程序過於繁複，監察院須經過調查、審查及移付等程序，才提出彈劾案；懲戒機關受理後又必須經過調查、申辯、審議、議決等程序，尤其司法機關審理涉及刑事案件之彈劾案，往往先停止審議，等到刑事程序告一段落，才作出懲戒處分，稽延時日，致使法律尊嚴、人民疾苦以及監察效果均受到不利影響。

　　于院長堅持監察院應具有懲戒權之理由，[18]主要在於：一、孫中山先生五權憲政體制之精神，監察機關應具有獨立裁判之地位，彈劾權有如司法之檢察署提起公訴，而懲戒權等同法院之審理。監察院如只有彈劾而無懲戒權，則只劾不懲，有如司法之只檢不審一般，不符獨立之精神。二、一般三權政制，因無制裁監督官吏之獨立機關，其行政訴訟由普通法院為之，而彈劾案則由參議院審理。我國行五權分立，應將彈劾、懲戒、行政審判均歸監察院，始符分層負責、權責分明之原則。三、彈劾、懲戒二權歸同一機關並非同一人行使，而係由彈劾案提出者以外之適當人事另組會議審理，並無礙其公正性。[19]

　　監察院經過第一、二、三至第四屆，監察院與公懲會之間一直為了「暫停審議」移送彈劾案件之比例過高，各有立場、各有堅持，甚至認為公懲會應改隸監察院之聲音不斷，如監察院成立憲政小組，就曾希望透過修憲方式將公懲

[17] 李嗣聰，「于右任先生與監察制度的創立」，于右任先生紀念集，頁231。
[18] 「監察委員對憲法中監察權應如何規定之意見書」，中國第二歷史檔案館監察院檔 檔號8/2071。
[19] 高一涵，「憲法上監察權的問題」，東方雜誌，30卷7號，民國22年4月1日，頁22。

會由司法院納入監察院，讓彈劾權發揮整體效果。錢復院長也曾對此提出看法認為，政務官或特任官遭彈劾即應去職；事務官則交直屬長官議處，若有不服再送公懲會審議，不應一律送公懲會，致監察院沒有最終懲戒權，使彈劾功能受到質疑。王作榮院長也主張司法院的公務員懲戒委員會應改隸監察院，讓監察院擁有懲戒權。[20] 當然也有不同意見，王建煊院長則認為監察院本身不適合談此議題會被認為擴權。管高岳前政風司長則認為若監察院擁有彈劾、糾舉權又有懲戒權無疑是球員兼裁判，恐有違憲法權利制衡原則；張顯耀前立法委員則認為，監察院沒有懲戒權對違法失職公務員喪失最後決定權，社會對監察院甚有期待，監察院卻無法發揮功能，是當前監察制度最大設計缺失。

懲戒權應否歸屬監察院爭議許久，或有利弊，惟因涉及修憲，且尚未形成共識，再者，自法官法公布施行，法官及檢察官之懲戒，則交由司法院職務法庭審理，已與一般公務員分開處理，如此欲規畫透過修憲將懲戒權劃歸監察院無宜更加深其困難度。

肆、結論---監察院的角色定位

目前全球約 170 個設置獨立監察制度的國家中，監察體制就監督型態、隸屬關係、管轄範圍、公私屬性與組織形式，可分為不同類型。以監察權的隸屬關係來區分，監察制度大約有五種基本類型：1.國會監察使制度（Parliamentary Ombudsman，如北歐及中、東歐各國）、2.獨立設置的監察機構（如我國監察院、波蘭最高監察院）、3.行政監察使制度（如南韓）、4.審計長兼監察使制度（如以

[20] 97 年 10 月 18 日監察院舉辦「強化監察權以整飭官箴、澄清吏治」座談會，王作榮前院長提出，監察制度非常完整，政權與治權間相互制衡。現行事務上，監委調查通過彈劾案，還要透過司法院公務員懲戒委員會才能決定，監察院變成無牙的老虎。監察院設有審計部，是事後審查機關的花費；官員是否依法行政或違法亂紀，也應由監察院進行事後監察、處罰，雙管齊下。司法院主管審判，對象是人民。監察院所管的對象是官員，不應是司法院的權力。這不是爭權，是完全符合中國兩千多年的傳統。具體的想法就是兩條路線：司法院管人民，監察院管官吏。公務員違法失職應該歸監察院來管，但是公務員如有貪污等違法行為仍交由司法審判。

色列）、5.混合型監察使制度（如墨西哥）。[21]在西文中的監察使 Ombudsman 一辭，源自瑞典文，意指「代理人」或「執行者」，係由政府或國會（議會）所任命，自一八〇九年起在瑞典設立，監督政府官僚體系運作，接受人民陳情，並對政府行政違失及民眾的冤屈，專責進行獨立調查，藉以尋求救濟途徑與補償措施。在不同的國家或地區，監察使及監察制度，多有不同的稱謂，如中華民國稱「監察委員」、法語國家稱「調解使」(mediator)、西班牙語系國家則有「護民官」及「人權檢察官」等稱謂，其職掌亦多有不同。[22]有些歐美國家將監察機制定名為「調解使」（Mediator，如法國）或「護民官」（People＇s　Advocate，如拉丁美洲），旨在強調監察機制與民眾十分接近，隨時可協助其解決困難，協調化解民怨與紛爭；並保障民眾免於政府的行政違失，以維護其基本權益。在這方面，有一部分國家將「人權（民權）審理委員會」（如加拿大的民權法院 Civil Rights Tribunal 及阿塞拜疆、波士尼亞─黑塞高維那的人權監察使）定位為監察機制，以保障民眾權益，免於歧視或公權力侵凌。[23]中國自古以來，即有職掌完備的監察制度，迄今已有二千餘年之歷史。孫中山先生監察權獨立運作的理念，係基於對過去西方民主國家中國會專權、效能不佳的質疑，並避免民意代表過度濫權而提出的一種分權化設計。換言之，孫中山特別將監察權自國會立法權中劃分出來，讓獨立的監察院負責對政府官員的彈劾與糾舉，將不適任的官員儘早從公務體系中淘汰出局；進一步，則透過審計權與調查權的運作，監督政府的政策實施與預算執行，藉以整肅官箴、端正政風、紓解民怨、促進

[21] 參見世界監察制度手冊（第二版）（臺北市：監察院編著出版，2012 年 11 月 30 日），頁 1-11；亦參考蕭英達、張繼勛、劉志遠，國際比較審計(上海：立信會計出版社，2000)，頁 296-399；周陽山主持，盧瑞鍾、姚蘊慧協同主持，修憲後監察權行使之比較研究（台北：監察院出版），2001，頁 109-126；李文郎，「修憲後我國監察制度與芬蘭國會監察使制度之比較分析」，國立政治大學中山人文社會科學研究所博士論文，2005，頁 107。

[22] 李炳南、吳豐宇，「世界各地區監察制度的發展過程與簡介」及周陽山，「各國監察制度的比較分析與發展趨勢」，世界監察制度手冊（第二版）（臺北市：監察院出版，2012 年 11 月 30 日），頁 1-22 及頁 319-324。

[23] 周陽山，「孫中山的思想體系與『中國模式』」，展望與探索雜誌（臺北），第 11 卷第 12 期（2012 年 12 月），頁 53-57。

政府績效，並全面落實善治的理念。中山先生的憲政理念在于右任院長的執行下，得以逐步落實。西方監察權的興起是為了彌補在三權分立制度下，行政機關在因應福利國家的需求而不斷擴張職權之際，所造成行政效率低落、行政官僚腐敗貪污的現象。然多數三權分立的國家並未設置一獨立的機構來行使監察權，而是以附屬於國會之下的彈劾與調查權來展現，以此方式來針對行政官員與機構而予以監督。但即便是在三權分立之下，監察權也有新的出路，如：瑞典的國會監察長制、美國的獨立檢察官制等，都為監察權的出路提供新的途徑。此外，國際性監察機構「國際監察組織」的成立，亦在在證明「監察權獨立」乃為世界潮流之趨勢。

　　于右任院長比擬監察院是在政府與人民之間是手無斧鉞的一個和事佬，可以使人民不致蒙受政策上及一二不肖官吏之侵害；[24]法語國家稱之為調解使、西班牙語系國家則有護民官及人權檢察官之稱謂等等，都是在強調監察機制與民眾十分接近，隨時可協助其解決困難，化解民怨，保障民眾免於政府的行政違失，維護人民基本權益。監察權發展趨勢除與民眾關係密切外，另一重要角色，即是與行政體系間，扮演「醫檢師」角色，幫忙行政體系發現問題；同時溝通各行政單位間之協調，經由監察職權行使，整合各行政機關，促使整體政府體系達到善治。鑑於國家機關權力分立、制衡、分工、合作、互補，以及對人民負責之憲政原理，或許右老的監察和事佬的軟性定位，調和行政醫檢師的角色，才是監察機制全球化發展可長可久的趨勢方向。

參考文獻

于右任（1931），〈宣誓就任監察院院長答詞〉，《于右任先生文集》。

李文郎（2005），〈修憲後我國監察制度與芬蘭國會監察使制度之比較分析〉，國立政治大學中山人文社會科學研究所博士論文。

李雲漢（1973），〈于右老與監察院〉，傳記文學第二十三卷第四期。

李嗣聰，〈于右任先生與監察制度的創立〉，《于右任先生紀念集》。

[24] 劉延濤，「監察之父—于右任先生」，于右任先生紀念集，頁 264-265。

周陽山（2006），〈監察委員的適任條件〉，《監察與民主》，臺北市：監察院出版。

周陽山主持，盧瑞鍾、姚蘊慧協同主持，《修憲後監察權行使之比較研究》，臺北：監察院出版。

周陽山（2012），〈孫中山的思想體系與『中國模式』〉，展望與探索雜誌，臺北，第 11 卷第 12 期。

周陽山、王增華（2014），〈監察權、監察使與監察院—監察功能的跨國分析〉，展望與探索雜誌，臺北，第 11 卷第 12 期。

林錦村（1996），「孫中山先生之監察論（一）-（三）」，司法週刊第 769、770、771 期。

高一涵（1933），〈憲法上監察權的問題〉，東方雜誌，30 卷 7 號。

許有成（1988），《于右任傳》，湖南人民出版社。

莫德成〈楊亮功談右老生平〉，《于右任先生紀念集》。

梁尚勇（1998），〈于右任與監察院〉，兩岸學術研討會，陝西。

蕭英達、張繼勛、劉志遠（2000），《國際比較審計》，上海：立信會計出版社。

嚴家淦，〈于右任先生對監察權之貢獻〉，《于右任先生紀念集》。

劉延濤，〈監察之父—于右任先生〉，《于右任先生紀念集》。

蔡行濤（1996），〈于右任與監察制度之建立〉，中國文化大學史學研究所博士論文「監察委員對憲法中監察權應如何規定之意見書」，中國第二歷史檔案館監察院檔，檔號 8/2071。

監察院（2012），《世界監察制度手冊（第二版）》，臺北市：監察院編著出版。

扶道人孫中山與粥賢于右任交誼的民國故事

陸 炳 文[*]

摘　要

　　作者為文在於針對孫中山先生，既是中華民國國父和國民黨總理，又係國史上唯一列名粥會前身、世界社扶道人的三種身分觀點，再從人物，事件，時間點，地點，及物件共五個連結點，來觀察孫中山與辛亥革命元老于右任粥賢，這兩位歷史偉人之間，過往交誼所發生的跨世紀民國故事，內含孫中山于右任有多年的革命情誼、于右任參與革命本於主義的宣傳、及于右任謁中山居世界村民思救主的三個面向，而廣泛且深入地加以探討之後，作出的一個具體結論是，包括于右任在內的國父信徒，必須接踵連貫中山路，換言之即齊開步伐，邁進目標，達成世界社扶道人中山先生，107 年前就已提交的使命：和平、奮鬥、振興中華之路。由此觀之，孫于兩人實具有深厚革命情感自不待言，生平事功又幾乎可以等量齊觀，貢獻偉業更足為史實相提並論。

　　關鍵詞：孫中山、于右任、世界社、粥會、陸炳文

[*] 全球中華粥會世界總會長。

壹、前言－孫中山與于右任五點連結

在我們國家，尊孫中山先生為國父；在中國國民黨，奉中山先生為總理；在國史上唯一列名的文化人士雅集，則敬之為粥會前身世界社扶道人。對於國民一份子、五十年黨齡老黨員、粥會掌鍋人的筆者而言，本文就站在個人獨具的這三種身分之觀點，分從人事時地物五個連結點，亦即在人物上，事件上，時間點上，地點上，物件上，來觀察孫中山與于右任，這兩位歷史偉人之間，過往交誼所發生的跨世紀民國故事。

今天配合舉辦此一盛會，「孫中山與于右任」國際學術研討會，針對性人物正是鎖定孫於二人，事件簿上將會記上新的一筆，時間適值粥會成立九十周年，粥會名賢于右任逝世五十周年，明季又逢孫中山逝世九十周年之際，研討會地點選在國立國父紀念館，館區內最突出的兩尊紀念銅像，孫公坐像居於瞻仰正廳，於公立像座落中山公園，如此合和二公都一處的景象，也只有首善之區臺北才見得到，不能說不是巧合安排，甚至可說是天作之合。

貳、孫中山于右任有多年的革命情誼：

去（2013）年 11 月 12 日、國父 148 歲誕辰紀念日，筆者受到國父紀念館的邀請，相招中華粥會名譽會長董翔飛大法官，與海內外各界代表 200 多人，一起列隊恭立本館正門大廳，領頭來向國父銅像獻花致祭，再行向于右任銅像行禮致敬，後面這項單獨的簡單動作，代表著我們並沒有忘記獨處翠湖畔，與孫中山具有多年革命情誼的于右任。

前清光緒乙巳 1905 年，孫中山結合黃興（克強）、宋教仁、蔡元培、吳稚暉、張繼等的革命團體，在日本東京共組同盟會。翌（1906）年，于右任開始追隨孫中山革命，正式加入同盟會為會員，志士仁人得以有志一同，致力於推翻滿清專制、建立民主共和的國民革命；同年，吳稚暉、李石曾（煜瀛）等也在法國巴黎響應，發起組織先進革命社團世界社，亟欲從海外到國內、從教育到政治，號召同胞一致奮起，蔚為巨大革命風潮。

1907 年，李石曾、吳稚暉、張靜江、蔡元培、汪精衛（兆銘）、陳碧君等，

又先後在上海、北京等地，設立世界社最初機關，並共尊孫中山為扶道人。根據民國四年（1915），世界社印行《旅歐教育活動》書中，刊出〈世界社緣起及簡章〉一文，指稱緣起於：「同人就學異國，感觸較多，欲從各方面為促進教育之準備，爰有世界社之組織」。

同文又進一步稱：「宗旨在傳布正當之人道，介紹真理之科學；方法共有四端：甲、書報，乙、研究，丙、留學，丁、傳布。附則：本社除組織員、輔導員兩種名目外，永不別立社長等之名目、及投票決議等之儀式」。其實以上文字只是表面文章，實際上世界社發起設立之初衷，原本就在暗助國民革命事業，發起人亦均與孫中山具有深厚的革命情感，即使是後來才加入組織的于右任皆如此，認識到革命外圍組織之充分必要，認同於革命教育文化之必須重視。

1996 年 9 月 19 日，為吳稚暉（敬恆）、張靜江（人傑）、和李石曾在巴黎創世界社九十周年，舉辦紀念粥會是日，臺北粥會前總幹事沈映冬，曾於〈世界社緣起及簡章〉抽印本上，註記：「今年世界社九十年社慶，李石老生前指定每年九月十九日，為社之紀念日，見之於親筆記述，框懸三友堂內。映冬謹註」。按說三友堂設置目的，實即緬懷三位至友交密，紀念堂最早稱恆傑堂，乃李石曾兼充臺北粥會第二任會長，每月例會最常召約雅集處所。

追思吳稚暉海葬金廈海域五十周年，緬懷發起人往昔光風霽月之典範，世界社勤工儉學同學羅濟昌適自海外返台省親，2003 年 3 月 25 日遂辦理午粥歡晤話舊，再延伸話題至 2006 年 9 月 19 日，於臺北召集世界社百年紀念粥會，組織中華臺北世界社同人會，以接續早在 1979 年後，中斷已久之原世界社中國同志會，並回歸社之本質：只問文教真理，不談革命主張。

參、于右任參與革命本於主義的宣傳：

然而就在推翻滿清、創建民國既成之前，于右任參與革命活動中，最直接且有影響的行動，還是投身於正當真理的傳布，換言之即本於革命主義之宣傳輿論工作。1910 年，于右任與宋教仁等創辦民立報，明目張膽作為革命機關報，充當共同事業的宣傳喉舌。因此在民前一年、1911 年 12 月 25 日，孫中山從海外返抵國門上海，第一時間就去民立報，為的是專程拜訪于右任，當即授以旌

旗狀表示感謝，並為之親筆書寫"博愛"橫披，可惜此一珍貴寶墨始終不見天日，僅見諸口耳相傳而未曾曝光過。

倒是幾乎在同一時間，另一位同盟會會員陸丹林，也獲得了孫中山書贈"博愛"二字，如今真跡尚且由陸氏之女少蘭珍藏保存著，稍早樂見翻拍照片成了《臺北粥會五十年紀念專輯》封底。眾所皆知，南社於 1909 年在蘇州成立，與世界社同受同盟會影響，同樣與革命團體淵源頗深，據瞭解第一次雅集的 17 人中，同盟會會員竟有 14 人在座，他們旨趣在取"操南音，不忘本也"之意，鼓吹資產階級民主革命，提倡中華民族氣節精神，反對"北廷"滿清朝廷腐朽統治，似乎有跟世界社一左一右分庭抗禮姿態，試圖同為辛亥革命做出重要的輿論準備。

南社發起人為同盟會會員陳去病、高旭、和柳亞子等，成員當中以詩人居多，左派知識份子尤其熱衷；少數傾向右派的知名會員，有如于右任、張默君、和成舍我等，嗣後均隨國民政府渡海來台。溯及 1923 年，南社不幸由分裂狀態進而完全解體，從此該雅集一直中斷至今，文人團體終被迫走入歷史；次年成為史上分水嶺，世界社部分同人則改寫歷史，另在滬上重開粥文會，此即國史館印行《中華民國史事紀要》1924 年 1 月 13 日條載：「吳稚暉、丁福保等創粥會於上海，自此成為文化人士之雅集」。至今累計有 107 個粥會，仍在全球各地有效地運作，秉持著定期集會吃粥的旨趣，以紀念 5000 多年前的粥祖黃帝，始烹穀為粥與初教民作糜。

今歲為慶祝粥會創立九十周年，8 月 22 日至 10 月 19 日在國立歷史博物館，推出「粥賢書畫手箚展」，當 1962 年 12 月 16 日，于右任與臺北粥會第三任會長楊森同桌共鍋吃粥時，背後高掛著于公所書擘窠五字巨聯：「沉吟一個字，揚眉好幾天」，唱和狄君武上聯句，應對出下聯的碧廬第十一聯，首次公開亮相，以供眾覽觀賞，併同于楊諸公約集啜粥舊照，喜見庋藏粥會文物文獻，受到眾人目光及鏡頭的聚焦，也見証粥賢雅集吟詩作對寫字，流風餘韻傳衍迄今容顏未改的事實。

回顧民國史首頁，1912 年即民元肇始，元旦開國政府成立，孫中山膺任中華民國臨時大總統，特命于右任為南京臨時政府交通部次長代理部務。同年 4

月 1 日，孫氏辭去臨時大總統後，讓集革命同志於上海愛儷園時的留影，于右任直至 1957 年春，才在臺北重獲此一老舊相片，影中人業經辨識出 34 人，斯時健在者僅于公一人，餘皆作古久矣，公因作一首詩《壬子元日》，感懷得句雲：「不信青春喚不回，不容青史盡成灰；低徊海上成功宴，萬裡江山酒一杯」。這首詩後來寫下示人，于氏別取一個副標題：「于右任，題民元照片，民國五十（1961）年六月」。

肆、于右任謁中山居世界村民思救主

　　1924 年 1 月的民國大事紀裏，筆者發現發生了一小事一大事，前者指的是出現上海粥會，後者即在廣州召開中國國民黨第一次全國代表大會，吳稚暉、于右任等出席。又有一文一武之說，"一文"不成問題乃謂粥文會的創立；"一武"是 5 個月後的 6 月間，黃埔陸軍軍官學校成立於廣州。同年 11 月 3 日，孫中山北上時在軍校的告別詞，後經於右老草書碑刻在黑色大理石，現仍存藏南京中山陵園靈谷塔，完好鑲嵌於 2 至 4 層塔壁上；另有孫大元帥開學訓詞，完善保存在 5 至 7 層塔壁，同為粥賢吳稚暉篆書碑刻。

　　1925 年 1 月 26 日，孫中山自認已不能躬親國政，旋授權北京政治委員會主政，政委中有于右任、吳稚暉、李石曾等；張繼事後回想此事：「孫總理臨危無從視事時，于右任以為萬一不幸，應有詔示國人之遺命、遺誥、遺訓之訂名未定。稚暉以---，方決定"遺囑"二字」。今日吾等但知默念或恭讀國父遺囑，多半並不知道此名訂定之與粥賢有關。

　　1931 年 11 月 6 日，于右任以國民黨中央常務委員身分，在四全大會總理紀念周上，專題報告〈中國國民黨的生死關頭〉，堅決主張「本於總理偉大的精神，以黨建國，以黨治國，並以黨的主義，推進世界的大同，完成我們革命的使命」。在當時國家正值危急存亡之秋、本黨面臨生死興衰的關頭，一般鹹信這篇報告，處處為國籌謀為黨設想，適時起到了轉危為安、起死回生的關鍵作用；於氏後來更秉持孫氏"天下為公"、和"世界人同"的理想，倡言世界勞民思救，乃至地球村民得救，有感而發為詩作。

　　1932 年 1 月 25 日，于右任首訪總理故鄉中山縣，有感而作〈謁翠亨村〉

詩雲：「山圍海繞翠亨村，郭外朝西故宅存；世界勞民思救主，同來瞻拜聖人門。
---當年首義同村者，大節堂堂天下聞；一代人豪增想像，黎頭尖下陸公墳」。同
年 12 月 15 日，于右任在上海創立標準草書研究社，計劃改進草書使成實用的
國民文化工具，以適應現代國民新生活之便利概念；及今視之該計劃任務似已
達成，故當右老標準草書刊行七十周年，於臺北歷史博物館舉辦「于右任先生
法書展」，接著在標準草書研究社創社八十周年，又於南京美術館辦理「于右任
法書暨四大弟子書畫展」，迭次賦予意義不言可喻。

　　1924 年 11 月 10 日，孫中山發表〈時局宣言〉，亦即史稱之〈北上宣言〉，
重申必須打倒軍閥、及其賴以存在的帝國主義，廢除一切不平等條約，強調「國
民之命運，在於國民之自決。本黨若能得國民這援助，則中國之獨立、自由、
統一諸目的，必能依於奮鬥而完全」。十分湊巧的是，事隔一甲子後的同一天、
1964 年 11 月 10 日，于右任在台辭世，享壽八十有六，可惜中國自由統一目的
猶未一步登達，可喜海峽兩岸關係和平發展卻已逐步達成。

　　國防研究院編印的《國父全書》、與早先國民黨中央黨史會編印的《總理
全集》，合得 12 冊自成一輯，1958 年嗣經正名為《國父全集》，並由于右任題
字行世。同（1958）年冬至日，吳稚暉門生狄膺（君武）在臺北倡復粥會，于
右任喜聞粥香重開張，率先招朋引侶共赴雅集；1961 年，于氏親題"粥會三年"
四字法書，留下三年有成的里程碑，稍早還由于右任書畫收藏研究院提供出來，
陳列於歷史博物館的「粥賢書畫手箚展」，誠屬同一件於書 10 載內亮寶 18 次的
首例。

伍、結語－國父信徒接踵連貫中山路

　　2008 年 3 月 12 日植樹節，孫中山逝世八十三周年，號召藝文教育界人士
200 多人，在臺北盛大約集紀念粥會，同時發起組成海峽兩岸和諧文化交流協
進會、及台灣文化藝術界聯合會。2012 年 3 月 12 日，兩會成立三周年慶時，
作為雙首長的我理當主持人，在「臺灣文化藝術界慶祝植樹節聯合大會」上，
以〈相提並論孫中山于右任的偉業〉為題，發表演說開宗明義指出：粥會名賢
于右任先生，早年追隨國父孫中山先生，獻身革命，宣導共和，推翻帝制，創

建民國；上個世紀初葉，孫先生還是粥會先進團體世界社扶道人，兩人具有深厚革命情感自不待言，生平事功又幾乎等量齊觀，貢獻偉業更足以相提並論。

　　我在大會上還打趣引喻：孫中山和于右任二人間，在革命詩書圖文交集之外，尚存難以割捨的關係，單就在台遺跡而言，我看到至少有兩點關連：其一、于右任生前在臺北市青田街寓所，跟孫中山四次來台暫住過的"梅屋敷"旅社，現已改設為"國父史蹟紀念館"，是唯一保存至今的孫中山赴台歷史遺址，兩處相隔不到四百公尺；其二、臺北仁愛路與敦化南路交叉處，仁愛圓環中央原有的于右任立像，後來被遷移至中山公園，與國父紀念館內孫中山坐像比鄰，兩座銅像相距大約一百四十公尺。

　　今年欣逢粥會創會九十周年、黃埔軍校創校九十周年雙慶，7月7日又係七七抗戰七十七周年，當天筆者偕同粥會幹部同人、中華將軍教授書畫院同道退將，會合大陸離休將軍共77人，同往今中山市孫中山故居拜謁，同時到孫中山紀念館內，向國父銅像獻花致敬。繼而轉往鄰近的澳門，參觀勝跡國父紀念館，門眉上懸掛于右任題寫的"澳門國父紀念館"牌匾，以及二樓國父哲嗣孫科（哲生）起居間的粥賢舊照片，格外引人注目而備受垂詢。

　　在筆者應詢簡答中說：澳門該館原係孫科的"孫府"，意味著一度短暫歇息此地，給母親盧慕貞作八十大壽，遺憾的是沒有留下任何照片，唯一舊照竟是我昔日捐贈的翻拍片，歷史性的一刻還定格於臺北近郊新店。此舊照原件品名〈孫科〉，1966年5月28日臺北粥會碧亭約集取影，孫氏夫婦俱在景中鏡裡，整整7年後的1973年5月28日，再請影中人孫科補行簽名於相貼卡紙，而為粥會珍重的歷史文物，亦成粥賢特展72件展品之一，睹物思人，不止思念孫哲生，尚且懷想孫中山。逗留中山數日間，中華將軍教授書畫院、與共同主辦單位、孫中山基金會業已取得初步共識，就是接受我的倡議，計劃在明（2015）年孫中山逝世九十周年時，再次合辦一項兼具時代價值、與歷史意義的紀念活動，名為「海峽兩岸中山路交流大會」，有別於既有的「兩岸中山論壇」，邀請對象偏重大陸與台灣各地里鄰長等基層人士，不同于前者專以高端政要、學者專家學術研討為主。

　　果能如此，每年成功舉辦一次大會，我粥會矢志聯合世界社同人會，協同

中山市委、市人民政府、市政協、與孫中山基金會等相關單位，一致努力促其實現，改用腳步聲來講國族故事，用腳印來抒寫同胞情誼；屆時兩岸凡我中山先生信徒，接踵而來走遍寶島臺灣的 320 多條中山路，繼而連貫大陸 20 多個省市自治區的 350 餘條中山路，齊開步伐，邁進目標，達成世界社扶道人 107 年前提交的使命：和平、奮鬥、振興中華。

參考文獻

1、專書部分：

蕭良章主編，1993，《中華民國史事紀要〔初稿〕綱文備覽》，（臺北：國史館），第 3 冊上，頁 244。

孫中山紀念館主編，1993，《于右任草書碑刻》，（南京：江蘇人民出版社），全一冊，頁 114。

沈映冬編著，1996，《于右任尋碑記》，（臺北：育達商職），全一冊，頁 260。

陸炳文編著，2002，《419 話粥賢》，（臺北：中華粥會），全一冊，頁 224。

陸炳文主編，2002，《中華粥會名賢追懷錄》，（臺北：中華粥會），全一冊，頁 384。

陸炳文主編，2005，《景行行止__于右任逝世四十周年紀念集》，（臺北：中華粥會），全一冊，頁 528。

陸炳文主編，2005，《明天的粥會__粥集在台五十周年紀念》，（臺北：中華粥會），全一冊，頁 222。

張炳煌主編，2007，《于右任書法精品暨粥會集文展覽〔圖錄〕》，（臺北：淡江大學），全一冊，頁 23。

陸炳文主編，2007，《于右任 劉延濤現代文人墨緣展〔圖錄〕》，（臺北：中華粥會），全一冊，頁 51。

陸炳文主編，2008，《樓梯響了五十周年__臺北粥會五十年紀念專輯》，（臺北：中華粥會），全一冊，頁 160。

陸炳文主編，2009，《于右任一三零壽誕紀念〔圖錄〕》，（臺北：中華粥會），全

一冊，頁 52。

陸炳文主編，2009，《心和四時春＿于右任一百參拾歲誕辰紀念詩集》，（臺北：
　　中華粥會），全一冊，頁 160。

2、專文部分：

杜負翁，（1962），〈粥會四周年記〉，《中央副刊》，（臺北：中央日報），1962/12/17。

陸炳文，（1985），〈粥會慶甲子〉，《中央副刊》，（臺北：中央日報），1985/01/13。

蔡文婷，（2002），〈名仕雅集，寧靜致遠 中華粥會八十年〉，《光華雜誌》，（臺
　　北：行政院新聞局），2002 年 10 月號，第 90 頁。

陸炳文，（2002），〈于右任長粥廠〉，《中華粥會名賢追懷錄》，（臺北：中華粥會），
　　全一冊，第 33 頁。

陸炳文，（2003），〈中華粥會八十年歷程的回顧〉，《公關 PR 雜誌》，（臺北：中
　　華民國公共關係基金會），2003 年 1 月號，第 56 頁。

陸炳文，（2005），〈有今天才有明天〉、〈明天粥會的願景〉、〈世界社與集文粥會
　　其道一以貫之〉、〈讀此集如見聖人德容之茂〉、〈高山仰止•景行行止〉、〈粥
　　賢于右任〉、〈于右任與粥會〉、〈右老遺產何其多〉、〈粥文化資產存藏中心
　　編後記〉，《明天的粥會＿粥集在台五十周年紀念》，（臺北：中華粥會），全
　　一冊。

陸炳文，（2007），〈管領騷壇＿于右任在台灣帶動粥會〉，《陸炳文另兩篇論文》，
　　（臺北：中華粥會），全一冊，第 19 頁。

中新社記者，（2007），〈孫中山的忠實追隨者:辛亥革命元老于右任〉，《中國新
　　聞網》，（北京：中國新聞通訊社），2007/09/24。

陸炳文，（2009），〈編後語＿詩書代表和諧心〉，《心和四時春＿于右任一百參拾
　　歲誕辰紀念詩集》，（臺北：中華粥會），全一冊，第 156 頁。

陸炳文，（2009），〈于右任藉詩書澆溉和諧文化樹之我見〉，《全球粥會官網》，（香
　　港：全球粥會世界總會），2009/04/12。

陸炳文，（2011），〈于右任終將管領風騷億萬千年〉，《全球粥會官網》，（香港：
　　全球粥會世界總會），2011/05/21。

陸炳文，（2011），〈宋教仁于右任生死與共患難之交＿兼論與孫中山的三角關係〉，《全球粥會官網》，（香港：全球粥會世界總會），2011/10/03。

陸炳文，（2012），〈相提並論孫中山于右任的偉業〉，《全球粥會官網》，（香港：全球粥會世界總會），2012/03.12。

吳峻峰，（2013），〈天下有不散的筵席＿粥會源流考略〉，《海峽影藝月刊》，（泉州：海峽影藝編委會），總第 15 期，第 34 頁。

藍玉琦，（2014），〈日本于右任逝世 50 週年回顧展〉，《典藏古美術月刊》，（臺北：典藏雜誌），第 260 期，第 126 頁。

陸炳文，（2014），〈粥會九旬‧雅集晉百＿中華粥會九十周年大展鴻圖〉，《歷史文物》，（臺北：國立歷史博物館），卷 24 期 09，第 82 頁。

史博館展覽組，（2014），〈粥會九十年‧粥賢書畫展〉，《歷史文物》，（臺北：國立歷史博物館），卷 24 期 09，第 92 頁。

藍玉琦，（2014），〈喫粥九十年‧文藝滋味長＿史博館粥會九十年粥賢手箚展〉，《典藏古美術月刊》，（臺北：典藏雜誌），期 264，第 166 頁。

孫中山與梁啟超之革命觀及其書藝

劉　鑒　毅[*]

摘　要

　　孫中山與梁啟超為近代中國傑出人物，於近現代歷史發展中舉足輕重。兩者皆學貫中西，於政治、學術與書藝具有卓越貢獻與成就。清末政局動盪，列強環伺，孫中山上書新政失敗後領導革命救國，主張推翻清帝專制，建立民主共和。梁啟超與康有為於百日維新失敗亡日後，組織保皇會，倡導君主立憲，欲藉君權以興民權。梁啟超主張之變革與革命同義，而孫中山所謂之革命亦與改造、維新相同。其目的皆在推翻君主專制以促進民權，求國家主權之獨立與富強。梁啟超一度與孫中山聯繫密切，商討革命黨與保皇會合併與組黨。後因康有為力阻，梁啟超「名為保皇實則革命」之主張未獲孫中山認同，又保皇會務發展與海外募款影響革命事業，孫中山遂與梁啟超決裂。梁啟超訪美後，對民主共和失去信心，且反對革命之武裝暴動手段，力主君主立憲與政治革命。民國成立後，梁啟超反袁稱帝、反清帝復辟，擁護民主共和，與孫中山之革命殊途同歸。

　　孫中山雖無意於書，然其書植基於顏體之用筆，得蘇軾之筆意，信手拈來，剛勁不屈，渾厚穩重，通篇顯得雍容宏闊而氣勢非凡。其書迹適能真實呈顯其堅忍之個性、革命家之風範及福國淑世之偉大情操，故其書適如其人。主張漸

[*] 明道大學國學研究所兼任助理教授。

進、溫和改革之梁啟超，其審時通變之變革思想，反映於書論，主張學書不專
主一家，宜兼容並蓄，而後自成一家。其為人之骨髓與狷介，不為名利所誘，
一如其書之峭緊凝鍊；其才學之卓犖，正如其書之清秀雋雅。觀孫中山與梁啟
超之書，正如其人，足以傳世而不朽。

　　關鍵詞：孫中山、梁啟超、革命觀、書藝

壹、前　言

　　清末滿清政府腐敗，中國面臨被列強瓜分之危機，內憂外患紛至沓來，有
識之士為救亡圖存，紛紛發起救國運動，其中以革命黨與保皇會影響最大。革
命黨由孫中山先生（1866—1925）所領導，而保皇會則由康有為與梁啟超（1873
—1929）主導。孫中山為近代中國最傑出之革命先驅，終其一生，鼓吹革命，
以建立民主共和之中華民國為職志。梁啟超雖與其師主張君主立憲，然戊戌政
變後亡日，與孫中山往來密切，其革命觀一度與孫中山之革命思想相契，亦贊
成孫中山之排滿與革命運動，甚至致力促成保皇會與革命黨之合併。然梁啟超
赴美考察民主政治社會後，革命思想為之一變，不僅與孫中山領導之國民革命
分道揚鑣，且加入保皇會對革命黨之思想論戰，期間之轉折，頗堪玩味。後人
常以「善變」之負面角度批評，恐非真確。

　　孫中山與梁啟超俱為清末民初之政治家、學者，兩者雖不以書法名世，然
其書確有可觀之處。孫中山之手墨，除少數字之條幅外，以尺牘、著述、批函、
序跋為主。其書之體勢略為扁平，用筆有些肥重，與蘇軾有三分相似。[1]梁啟超
之書則精楷隸，嘗寫其師南海先生詩集四卷，楷法工整。[2]觀孫中山與梁啟超之

[1]　黃宗義，1995，〈讀國父墨寶〉，《書法教育》，第 17 期，頁 17。
[2]　粘銘波編，1989，《近代名家書法展專輯》，（臺中：臺中市立文化中心），頁 59。

書，雖不如康有為與鄭孝胥等輩以張揚個性而風格鮮明，然「書為心畫」[3]，知人論書，兩者之書迹則如太羹玄酒，耐人尋味。本文試圖探討孫中山與梁啟超之革命觀，明其同異，並就其革命思想，論其書藝，以闡發書與人之關係。

貳、孫中山與梁啟超之革命觀

一、孫中山之「革命」與「改造」

孫中山出生於廣東省香山縣，七歲時入翠亨村私塾接受中國傳統教育。十三歲時前往夏威夷，進入意奧蘭妮書院就讀。十八歲時回到廣東，並於十九歲時進入香港中央書院，學習中西方學問。二十二歲時進入香港西醫書院，至二十七歲（1892）畢業後成為醫生。[4]中法戰敗後（1885），決心致力革命，推翻滿清，建立民國。觀〈孫中山遺囑〉云：「余致力國民革命凡四十年，其目的在求中國之自由平等。」[5]可知孫中山一生致力於革命救國，而他先後領導之革命團體有興中會（1894）、中國同盟會（1905）、國民黨（1912）、中華革命黨（1914）與中國國民黨（1919）。所建立之革命政權則有「中華民國南京臨時政府」、「中華民國軍政府」、「中華民國政府」與「陸海軍大元帥大本營」。

孫中山視革命為拯救中國之唯一法門，其〈在檀香山正埠荷梯厘街戲院的演說〉云：

> 革命為唯一法門，可以拯救中國出於國際交涉之現實危慘地位。甚望華僑贊助革命黨。
> 首事革命者，如湯武之伐罪弔民，故今人稱之為聖人。今日之中國何以必須革命？因中國之積弱已見之於義和團一役，二萬洋兵攻破北京。若吾輩四萬萬人一齊奮起，其將奈我何！我們必要傾覆滿州政府，建設民國。革

[3] 西漢・揚雄《法言・問神》云：「故言，心聲也；書，心畫也。聲畫形，君子小人見矣。」引自揚雄，1986，《揚子雲集》，（臺北：臺灣商務印書館），《四庫全書》本，第 1063 冊，頁 15。

[4] 作者不詳，2003，〈國父墨寶及名人題字〉，《書友》，第 198 期，頁 6。

[5] 秦孝儀主編，1989，《國父全集》，（臺北：近代中國出版社），第 1 冊，頁 50。

命成功之日，效法美國選舉總統，廢除專制，實行共和。[6]

可知孫中山從事革命之目的，在於推翻專制腐敗之滿清政府，建設民主共和之中華，使之免於被列強瓜分之厄運。[7]至於同為救亡圖存之保皇會所主張之君主立憲，孫中山則明確予以否定。其〈在檀香山正埠利利霞街戲院的演說〉云：

> 漢人之失國，乃由不肖漢奸助滿人入關，征服全國。深信不久漢人即能驅逐滿人，恢復河山。
>
> 中國人分黨太多，非如日本人之能一致愛國。……駐外之中國欽差又不准中國人談論國事。我等如無國之民，若在外國被人毆打，置之不理。今日所拖辮髮乃表示尊敬滿洲，若有違令，即被殘殺。觀於昏昧之清朝，斷難行其君主立憲政體，故非實行革命、建立共和國家不可也。[8]

孫中山一方面暗批保皇會不能與革命黨同心救國，驅逐滿人，一方面則明指滿清對漢族之思想箝制與打壓，其昏昧如此，根本不可能行君主立憲政體。故孫中山堅持以武裝革命推翻滿清，建立民主共和國家。孫中山領導之革命組織，始於 1894 年成立之興中會，並於次年密謀廣州起義。觀其興中會誓詞為：「驅逐韃虜，恢復中華，創立合眾政府。倘有貳心，神明鑑察。」可知「革命」之內涵，包含推翻滿清君主專制之民族主義與創立合眾政府之民權主義。至於孫中山〈復某友人函〉所云：「所詢社會主義，乃弟所極思不能須臾忘者。弟所主張在於平均地權，……然則今日吾國言改革，何故不為貧富不均計，而留此一

[6] 孫中山〈在檀香山正埠荷梯厘街戲院的演說〉（1903 年 12 月 17 日），引自廣東省社會科學院歷史研究室等合編，1981，《孫中山全集》，（北京：中華書局），第一卷，頁 226。

[7] 孫中山〈駁保皇報書〉（1904 年 1 月）云：「滿清政府今日已矣，要害之區盡失，發祥之地已亡，浸而日削百里，月失數城，終歸於盡而已。尚有一線生機之可望者，惟人民之發奮耳。若人心日醒，發奮為雄，大舉革命，一起而倒此殘腐將死之滿清政府，則列國方欲敬我之不暇，尚何有窺伺瓜分之事哉？……故欲免瓜分，非先倒滿洲政府，別無挽救之法也。」引自廣東省社會科學院歷史研究室等合編，1981，《孫中山全集》，（北京：中華書局），第一卷，頁 233~234。

[8] 孫中山〈在檀香山正埠利利霞街戲院的演說〉（1903 年 12 月 17 日），引自廣東省社會科學院歷史研究室等合編，1981，《孫中山全集》，（北京：中華書局），第一卷，頁 226~227。

重罪業，以待他日更衍慘境乎？此固仁者所不忍出也。故弟欲於革命時一齊做起，吾誓詞中已列此為四大事之一。今將誓詞錄鑒，以見一斑。詞曰：『聯盟革命人○○○，當天發誓，同心協力，驅除韃虜，恢復中華，創立民國，平均地權。矢信矢忠，如有異心，任眾罪罰。』」[9]可知同盟會時期，孫中山所領導之「革命」，已涵蓋民生主義之地權改革。辛亥革命成功後，民族主義之革命雖已完成，然民國之政權卻淪為袁世凱所把持，故孫中山為維護臨時約法，回復民主體制，毅然進行所謂「二次革命」。革命失敗後，孫中山將國民黨改組為中華革命黨，以實行民權、民生主義為宗旨，以掃除專制統治、建設完全民國為目的。直至民國五年，在護國軍與中華革命黨之合力討伐下，袁世凱之洪憲帝制終告被迫取消，恢復共和體制，而中華革命黨亦完成推翻帝制再造共和之功。可惜孫中山建國之理想，直到他去世仍未能實現，故其臨終遺囑云：「現在革命尚未成功，凡我同志務須依照余所著《建國方略》、《建國大綱》、《三民主義》及第一次全國代表大會宣言，繼續努力，以求貫徹……。」[10]孫中山之革命理想，在於以三民主義之學說建國，使主權在民，故直到病逝前，仍高喊「和平」、「奮鬥」、「救中國」，如此堅毅之革命精神，著實令人動容，無怪乎其政敵梁啟超云：「此足抵一部著作，並足貽全國人民以極深之印象也。」

　　孫中山一生致力於革命建國，觀其所謂之「革命」，寓含驅逐韃虜，恢復中華之民族主義；掃除專制，創建民主共和之民權主義；平均地權，力行「實業計畫」之民生主義。其「革命」意涵，雖與「維新」[11]、「改良」、「改革」、「改造」同義[12]，然更具破壞之激進性與建設之積極性。孫中山嘗云：「革命兩字，有許多人聽了，覺得可怕；但革命的意思，與改造完全一樣。」[13]又〈倫敦被

9　孫中山〈復某友人函〉（1903 年 12 月 17 日）引自廣東省社會科學院歷史研究室等合編，1981，《孫中山全集》，（北京：中華書局），第一卷，頁 228。

10　國父全集編輯委員會編，1989，《國父全集》，（臺北市：近代中國），第一冊，頁 50。

11　1924 年 11 月 23 日孫中山在長崎與新聞記者的談話，說到「日本維新是中國革命的第一步，中國革命是日本維新的第二步。中國革命同日本維新實在是一個意義。」引自廣東省社會科學院歷史研究室等合編，1981，《孫中山全集》，（北京：中華書局），第十一卷，頁 365。

12　李吉奎著，2001，《孫中山的生平及其事業》，（廣州：中山大學出版社），頁 316～321。

13　廣東省社會科學院歷史研究室等合編，1981，《孫中山全集》，（北京：中華書局），第七卷，

難記〉云：「予在澳門始知有一種政治運動，其宗旨在改造中國，故名之曰『興中會』。其黨有見於中國之政體不合於時勢之所需，故欲以和平手段、漸進方法，請願於朝廷，俾倡行新政。其最要者，則在改行立憲政體，以代專制及腐敗的政治。予當時深表同情，即投身為黨員，……但中日戰事既息，和議告成，而朝廷即悍然下詔，不特對於上書請願者加以叱責，且云此等陳請變法條陳，以後不得擅上云云。吾黨於是憮然長嘆，知和平方法無可復施。然望治之心愈堅，要求之念愈切，積漸而知和平之手段，不能不稍易以強迫。」[14]可知孫中山領導之「革命」，實和平手段（請願上書）之改良無可復施下，不得不稍易以強迫之改造。此「強迫」之「手段」，即武裝革命破壞之「造反」。孫中山論革命之意義云：「自吾輩易造反為革命，陳義大雅，究不如造反兩字，深入人心，較易鼓動下層社會。然開國事業，當與薦紳先生言之，陳少白之言不誣也。今人多謂革命兩字，只能代表革反，而不能代表革進，此大誤也。革命本中國語，不能以西語解釋。革命始於湯武，傳曰：『湯武革命』，反之也，直言之，即造反。天命所歸，故革之，詩曰：『周雖舊邦，其命維新』。所謂革去舊染之汙，而自新易舊，命為新命，凡不合應天順人之事，皆宜革而去之，是含革反革進兩義。」[15]可知革命之意義在於應天順人，以破壞之激進性達到改造之積極性。孫中山實踐其革命改造之行動，於辛亥革命之排滿推翻帝制與二次革命之倒袁反集權專制，表露無遺。

二、梁啟超之「名為保皇實則革命」

　　清末標榜救亡圖存而與革命黨相敵視之組織，有康有為與梁啟超所領導之保皇會。梁啟超字卓如，號任公，別號滄江、飲冰室主人，廣東新會人。早年接受中國傳統教育，十二歲中秀才，十七歲中舉人，所學為帖括訓詁詞章之學。

頁 125。

[14] 孫中山〈倫敦被難記〉，引自國父全集編輯委員會編，1989，《國父全集》，（臺北市：近代中國），第二冊，頁 194、196。

[15] 秦孝儀主編，1989，《國父全集》，（臺北：近代中國出版社），第二冊，頁 650。

十八歲入康有為門下，讀陸王心學、史學，並得西學之梗概，思想為之大變。[16]
受其師所謂公羊家三世之義影響[17]，傾心於固有之「大同之義」，推衍其說，主
張變法維新，欲藉君權以興民權，以漸進方式從事由上而下之改革，宣傳改良
主義與君主立憲。

　　戊戌政變後，梁啟超亡命日本，避居箱根，寓塔之澤環翠樓讀書，廣蒐並
閱讀日本譯自西方之政治、經濟等著作[18]，思想言論出入於孟德斯鳩、盧梭與
達爾文等人之間，與前者判若兩人。[19]觀梁啟超以進化論說明自強之道，據自
由思想為國人要求自由，據民權思想為國人要求政治權力，謂「君主專制政體
漸就湮滅，而數千年未經發達之國民立憲政體，將嬗代興起」[20]，實與其師之
保皇主張背離，而傾向於孫中山之排滿與革命思想。梁啟超主編之《清議報》
第十五冊之〈客帝論〉一文云：「自古以用異國之材為客卿，而今始有客帝。……
彼瀛國之既俘，永曆魯監國之既墜，而支那曠數百年而無君也，如之何其可也。」
[21]其中之「客帝」，乃指清帝，而所謂「支那曠數百年而無君」，則明指滿族之
入主中原，足見此時梁啟超確有排滿思想。如此排滿言論，顯然與革命黨之排

16　蕭良章，1989，〈戊戌政變後梁啟超流亡日本時期動向之研究（二）〉，《國史館館刊》復刊第
　　六期，頁 41。

17　梁啟超於《清議報》之〈康南海傳〉中云：「先生以為萬物並育而不相害，道並行而不相悖。
　　春秋三世，可以同時並行，或此地據亂而彼地升平，或此事升平而彼事太平。義取漸進，更
　　無衝突。凡法律務適宜於其地與其時，苟其適宜，必能使其人日以發達，愈發達，愈改良，
　　遂至止於至善，故不可以大同之法為是，小康之法為非也。」引自沈雲龍主編，1986，《清議
　　報全編》，（臺北縣永和市：文海出版社），卷八，頁 35。

18　蕭良章，1989，〈戊戌政變後梁啟超流亡日本時期動向之研究（二）〉，《國史館館刊》復刊第
　　六期，頁 44。

19　梁啟超〈夏威夷遊記〉云：「自居東以來，廣搜日本書而讀之，若行山陰道上，應接不暇，腦
　　質為之改易，思想言論，與前者若出兩人。」引自梁啟超著，1978，《飲冰室專集》，（臺北市：
　　臺灣中華書局），第七冊，頁 150。

20　梁啟超〈中國史敘論〉，引自梁啟超著，1960，《飲冰室文集》，（臺北市：臺灣中華書局），第
　　三冊，頁 12。

21　蕭良章，1989，〈戊戌政變後梁啟超流亡日本時期動向之研究（二）〉，《國史館館刊》復刊第
　　六期，頁 46。

滿主張相契合，故此時梁啟超與孫中山開始有密切接觸。觀梁啟超致孫中山之信函云：「捧讀來示，欣悉一切，弟自問□者狹隘之見，不免有之，若盈滿則未有也。至於辦事宗旨，弟數年來，至今未嘗稍變，惟務求國之獨立而已。若其方略，則隨時變通，但可以救我國民者，則傾心助之，初無成心也。與君雖相見數次，究未能各傾肺腑，今約會晤，甚善甚善。惟弟現寓狹隘，室中前後左右皆學生，不便暢談，若枉駕，祈於下禮拜三日下午三點鐘到上野精養軒小酌敘談為盼。」[22]就信中所謂「辦事宗旨惟務求國之獨立」與「方略隨時變通」，可知梁啟超救國之目標與孫中山一致，至於救國之方法則可隨時變通，並無「成見」，非如其師堅持非「保皇」不可。足見梁啟超對孫中山所領導之排滿革命並不排斥，甚至願意傾心助之，如此也就開啟保皇與革命兩黨合作之契機。梁啟超曾與孫中山商議兩黨之合併與組黨計畫，擬推孫中山為首領，梁啟超副之。[23]梁啟超也因此致函康有為，希望獲得諒解。其信中云：「國事敗壞至此，非庶政公開，改造共和政體，不能挽救危局。今上賢明，舉國共悉，將來革命成功之日，倘民心愛戴，亦可舉為總統。吾師春秋已高，大可息影林泉，自娛晚景，啟超等自當繼往開來，以報師恩。」[24]梁啟超以為，革命成功推翻滿清之後，光緒皇帝仍可被推舉為總統治理國家，此與保皇會之主張不相違背，然此一主張顯然為梁啟超之一廂情願，並未獲得康有為認同。光緒二十五年（1899），當梁啟超前往香港與革命黨起草兩黨之組黨章程時，康有為即勒令梁啟超前往檀香山辦理保皇事務，不得稽延。梁啟超抵達檀香山後，仍與孫中山有書信往來。觀其信函所云：「逸仙仁兄足下：弟於十二月三十一日抵檀，今已十日。……弟以此來不無從權辦理之事，但兄須諒弟所處之境遇，望勿怪之。要之我輩既已訂交，他日共天下事，必無分歧之理。弟日夜無時不焦念此事，兄但假以時日，弟必有調停之善法也。匆匆白數語，餘容續布，此請大安，弟啟超。一月十一日。」[25]所謂「從權辦理之事」，乃指康有為勒令梁啟超至檀香山組織保皇會之

22　馮自由，2011，《中華民國開國前革命史》，（桂林：廣西師範大學出版社），頁 29。

23　馮自由，1969，《革命逸史》，（台北市：台灣商務印書館，臺一版），第一冊，頁 64~67。

24　馮自由，1969，《革命逸史》，（台北市：台灣商務印書館，臺一版），第二冊，頁 31。

25　馮自由，2011，《中華民國開國前革命史》，（桂林：廣西師範大學出版社），頁 50。

任務，梁啟超擔心孫中山誤解，故於信中說明其處境，並再三強調促成與革命黨合作之理念不變。可惜，梁啟超「名為保皇實則革命」之主張並未獲得孫中山之諒解。觀孫中山於〈敬告同鄉書〉所云：「梁為保皇會中之運動領袖，閱歷頗深，世情浸熟，目擊近日人心之趨向，風潮之急激，毅力不足，不覺為革命之氣所動蕩，偶爾失其初心，背其宗旨。其在《新民叢報》之忽言革命，忽言破壞，忽言愛同種之過於恩人光緒，忽言愛真理之過於其師康有為者，是猶乎病人之偶發囈語耳，非真有反清歸漢，去暗投明之實心也。……如弟與任公私交雖密，一談政事，則儼然敵國。然士各有志，不能相強，總之，劃清界限，不使混淆，吾人革命，不說保皇，彼輩保皇，何必偏稱革命？」[26] 又〈復黃宗仰函〉云：

> 弟刻在檀島與保皇大戰，四大島中已肅清其二，餘二島想不日可以就功。非將此毒剷除，斷不能做事。但彼黨狡詐非常，見今日革命風潮大盛，彼在此地則曰『借名保皇，實則革命』，在美洲則竟自稱其保皇會為革命黨，欺人實甚矣。旅外華人真偽莫辨，多受其惑，此計比之直白保皇如康怪者尤毒，梁酋之計狡矣！聞在金山各地已斂財百餘萬，此財大半出自有心革命倒滿之人。梁借革命之名騙得此財，以行其保皇立憲，欲率中國四萬萬人永為滿洲之奴隸，罪通於天矣，可勝誅哉！弟等同志向來專心致志於興師一事，未暇謀及海外之運動，遂使保皇縱橫如此，亦咎有不能辭也。將當乘此餘暇，盡力掃除此毒，以一民心；民心一，則財力可以無憂也。[27]

可知梁啟超前往檀香山、舊金山之募款與發展保皇會務，吸收革命黨員，已對革命黨造成嚴重影響，而其「借名保皇，實則革命」之主張，混淆海外華人視聽，更為孫中山所不容。孫中山行事光明正大，直道而行，觀其答王鼎函

[26] 廣東省社會科學院歷史研究室等合編，1981，《孫中山全集》，（北京：中華書局），第一卷，頁 231~232。

[27] 廣東省社會科學院歷史研究室等合編，1981，《孫中山全集》，（北京：中華書局），第一卷，頁 229~230。

所謂「道在我有正大之主張」[28]，不主暗殺，又豈能苟同梁啟超此名實不合之主張。梁啟超與孫中山領導之革命，終因彼此手段以及組織發展時產生之矛盾與利益衝突，不得不分道揚鑣，甚至形同水火。

　　光緒二十九年（1903），梁啟超赴美考察美國之民主政治後，對民主共和之治感到失望，其革命思想遂有一百八十度之轉變，由主張激進之革命、民主共和轉為漸進、溫和之君主立憲。觀黃遵憲（1848～1905）致梁啟超之信函云：「公自悔功利之說、破壞之說足以誤國也，乃壹意反而守舊，欲以講學為救中國之不二法門。公見今日之新進小生，造孽流毒，現身說法，自陳己過，以匡救其失，維持其弊可也。謂保國粹即能固國本，此非其時，僕未敢附和也。」[29]可知此時梁啟超以為革命破壞足以誤國[30]，故一反激進之革命主張，欲退而以弘揚國粹之講學方式來啟發民智，拯救中國，然此一想法並未獲得黃遵憲之認同。之後黃遵憲復致函梁啟超云：「若論及吾黨方針，將來大局，渠意（指康有為）蓋頗以革命為不然者。然今日當道實既絕望，吾輩終不能視死不救，吾以為當逃其名而行其實。其宗旨曰陰謀，曰柔道；其方法曰潛移，曰緩進，曰蠶食；其權術曰得寸得寸，曰避首擊尾，曰遠交近攻。」[31]觀黃遵憲所謂「逃其名而行其實」，即後來梁啟超所從事「避革命之名，行革命之實」之立憲運動。此「行革命之實」之立憲運動，即有別於革命黨「種族革命」之「政治革命」也。[32]梁啟超所創政聞社之政綱第一條即為「實行國會制度，建設責任政府」，

[28] 國父圖像墨蹟集珍編輯委員會主編，1984，《國父圖像墨蹟集珍》，（臺北市：近代中國出版社），頁435。

[29] 光緒三十年（1904）七月四日，黃遵憲〈與飲冰主人書〉。引自丁文江、趙豐田編，2010，《梁任公先生年譜長編（初稿）》，（北京：中華書局），頁175。

[30] 梁啟超於〈暴動與外國干涉〉一文中指出：「吾所以認暴動主義為足以亡中國而深憂之者，全以其破壞之後，必不能建設。吾所以斷其必不能建設者，以其所倡者為共和政體，而共和政體，則吾絕對的認為不可行於今日之中國者也。」引自梁啟超著，《飲冰室文集》，（臺北市：臺灣中華書局），第四冊，頁56。

[31] 光緒三十一年（1905）一月十八日，黃遵憲〈與飲冰主人書〉。引自丁文江、趙豐田編，2010，《梁任公先生年譜長編（初稿）》，（北京：中華書局），頁180。

[32] 徐佛蘇於〈創辦政聞社之主義及其源流〉一文有如此記述：「前清乙巳丙午年間，吾國留日學

又「責任內閣者，非對於君主而負責任之謂也」。[33]可知梁啟超所謂之「政治革命」，乃欲以國會制度凌駕君權，此欲藉立憲而轉移清廷政權於全國國民之理想，即梁啟超所主張藉君權以興民權，亦即黃遵憲所謂之「陰謀」，實與孫中山革命建立民主共和之理想相通，惟其手段較平和。

　　梁啟超與孫中山同樣主張革命，然其革命觀之根本差異，在於孫中山堅持排滿之種族革命與推翻帝制之民主革命，而梁啟超則以為革命之義不在一事一物，一姓一人。梁啟超於〈釋革〉一文中指出，「革」含有英語「Reform」與「Revolution」二義。「Revolution」之義，若轉輪然，從根柢處掀翻之，而別造一新世界，日人譯之曰「革命」。以政治論，則有不必易姓而不得不謂之Revolution 者，亦有屢經易姓而仍不得謂之 Revolution 者。故日人譯之曰「革命」者，不全然等同於《易經》所謂「湯武革命，順乎天而應乎人」之「王朝易姓」，是故梁啟超名之曰「變革」。觀梁啟超所謂「夫我既受數十年之積痼，一切事物，無大無小，無上無下，而無不與時勢相反。於此而欲易其不適者以底於適，非從根柢處掀而翻之，廓清而辭闢之，⋯⋯日人之謂革命，今我所謂變革，為今日救中國獨一無二之法門。不由此道，而欲以圖存，欲以圖強，是磨甎作鏡，炊沙為飯之類也。」[34]可知梁啟超主張「變革」（日人之謂革命）為救國獨一無二之法門，此正與孫中山主張革命為拯救中國之唯一法門相同[35]，惟

生達二千餘人，對於祖國救亡之主義，分『種族革命』與『政治革命』兩派。所謂『種族革命』者，欲以激烈手段推翻滿清君主也。所謂『政治革命』者，欲以和平手段運動政府實行憲政也。梁先生者，久在日本橫濱主辦《新民叢報》，鼓吹革命者也。此時見留日學界主張立憲之人漸多，又慟心於國內歷次革命犧牲愛國志士過多，而仍未能實行革命，乃亦偏重於『政治革命』之說，發揮立憲可以救國之理，於是於丙午年間與馬良、徐佛蘇、麥孟華、蔣智由、張嘉森及留日學界三百餘人創設政治團體於日京，名為政聞社。」引自丁文江、趙豐田編，2010，《梁任公先生年譜長編（初稿）》，（北京：中華書局），頁 216。

[33] 見梁啟超〈論政府阻撓國會之非〉，引自梁啟超著，《飲冰室文集》，（臺北市：臺灣中華書局），第五冊，頁 114。

[34] 梁啟超著，《飲冰室文集》，（臺北市：臺灣中華書局），第二冊，頁 40。

[35] 1898 年 5 月 11 日，宮崎寅藏將〈倫敦被難記〉譯成日文，題為《清國革命領袖孫逸仙幽囚錄》，在福岡玄洋社機關報《九州日報》開始連載，次日改標題為《清國革命黨主領孫逸仙幽囚錄》，至 7 月 16 日載完。足見孫中山領導之革命即日人所謂之革命（Revolution）。

梁啟超主張國民變革與王朝革命各不相蒙，其〈釋革〉云：

> 易姓者，故不足為「Revolution」，而「Revolution」又不必易姓，……變革
> 云者，一國之民，舉其前此之現象，而盡變盡革之，所謂「從前種種，譬
> 猶昨日死；從後種種，譬猶今日生。」（袁了凡語）其所關係者，非在一
> 事一物，一姓一人。……故近百年來，世界所謂變革者，其事業實與君主
> 渺不相屬。不過君主有順此風潮者，則優而容之；有逆此風潮者，則鋤而
> 去之云爾。[36]

革命事業既與君主渺不相接，故梁啟超主張革命非得排滿，手段當可權宜通變，
因地制宜。光緒二十六年（1900）三月二十九日，梁啟超致孫中山之信函云：

> 弟之意常覺得通國辦事之人，只有咁多，必當合而不當分。既欲合，則必
> 多舍其私見，同折衷於公義，商度於時勢，然後可以望合。夫倒滿洲以興
> 民政，公義也；而借勤王以興民政，則今日之時勢，最相宜者也。古人曰：
> 「雖有智慧，不如乘勢」，弟以為宜稍變通矣。草創既定，舉皇上為總統，
> 兩者兼全，成事正易，豈不甚善？何必故畫鴻溝，使彼此永遠不相合哉。
> 弟甚敬兄之志，愛兄之才，故不惜更進一言，幸垂采之。弟現時別有所圖，
> 若能成（可得千萬左右），則可大助內地諸豪一舉而成。今日謀事必當養
> 吾力量，使立於可勝之地，然後發手，斯能有功。不然，屢次鹵莽，旋起
> 旋蹶，徒罄財力，徒傷人才，弟所甚不取也。望兄採納鄙言，更遲半年之
> 期，我輩握手入中原。是所厚望，未知尊意以為何如？[37]

梁啟超希望孫中山能審時度勢，與保皇會合作，助自立軍起義，舉光緒帝為總
統，行君主立憲，此議顯然與孫中山「驅逐韃虜，恢復中華」之種族革命主張
大相逕庭，豈能獲得孫中山認同。在政治革命上，梁啟超主張由上而下之間接
改革，即溫和之君主立憲體制，孫中山則堅持由下而上之徹底革命，即激進之

[36] 梁啟超著，《飲冰室文集》，（臺北市：臺灣中華書局），第二冊，頁43。

[37] 梁啟超〈致孫逸仙書〉，引自丁文江、趙豐田編、歐陽哲生整理，2010，《梁任公先生年譜長
編（初稿）》，（北京：中華書局），頁129。

民主共和憲政體制。梁啟超力主君主立憲之主張，可見於宣統二年（1910）於日本對軍諮大臣戴濤力陳立憲之策，其〈上濤貝勒牋〉云：「竊以為中國危急存亡之機，未有甚於今日者也。先帝洞鑒天時人事，知挽救之道，惟恃立憲，乃渙降大誥，與民更始。……某逋逃之餘，罪當九死，豈宜仰首伸眉，論列大計？徒以天下興亡，匹夫有責；更念嘗受先帝一日之知，無以為報。十年以來，不敢自暇，竊博考列國圖治之軌跡，按以宗邦當今之時勢，所懷萬千，欲陳無路。」[38]可知梁啟超雖對滿清政權之腐敗感到不滿，然觀其民國成立前所主張之「革命」，仍屬君主立憲，而非孫中山所主張之排滿與民主共和。惟民國成立後，梁啟超之革命觀與孫中山之革命觀始趨一致，即建立民主共和之憲政體制，此可由袁世凱破壞國體稱帝後，梁啟超隨即策動蔡鍔發起討袁護國戰爭證之。此外，民國六年，梁啟超亦極力反對張勳與康有為等擁清帝復辟事件，並參與段祺瑞、馮國璋討伐復辟之戰，此皆顯示梁啟超擁護革命與民主共和之決心。[39]

　　觀梁啟超與孫中山之革命手段雖異，然拯救中國以免於危亡之目的與理想卻一致，故梁啟超於孫中山逝世之次日即發表談話，捐棄前嫌，讚譽孫中山為「歷史上大人物」。第三日並親往弔唁，慨嘆孫中山之「目的」未能實現，實為國家一大不幸。[40]足見梁啟超雖不滿孫中山激進之革命手段，然對孫中山建立民主共和之革命理想卻深表認同。相較於梁啟超之豁達大度，保皇會之首領康有為則將孫中山視為「大盜」[41]，對孫中山之逝世舉酒歡呼，兩者反應之落差極大，一如民國成立後，其政治主張之南轅北轍，足堪玩味。

[38] 梁啟超著、夏曉虹輯，2005，《飲冰室合集》集外文（上冊），（北京：北京大學出版社），頁545、549。

[39] 梁啟超〈國民淺訓〉云：「不料袁世凱用權術騙得大總統一席，重複專制起來。將新組織一概推翻，事事恢復前清之舊。腐敗殘虐，轉加十倍。不到四年，索性公然自稱皇帝。幸而全國人都懷義憤，費盡無數力量，誓將彼驅除，依舊還我今日之共和國體。」引自梁啟超撰，1999，《梁啟超全集》，（北京：北京出版社），頁2837。

[40] 伍達光編，1925，《孫中山評論集》，（上海：三民出版部），頁81～82。

[41] 康有為〈乙卯人日聞大盜死〉一詩云：「亂國殘民十四年，喜誅大盜自皇天。血漂嶺海戶十萬，命革中華歲五千。赤化傳來人盡畏，黃巢運盡劫堪憐。千刀惜未剚王莽，舉酒歡呼吾粵先。」引自上海文管會文獻研究部編，1996，《萬木草堂詩集》，（上海：上海人民出版社），頁433。

參、孫中山與梁啟超之書藝

　　唐朝書論家孫過庭《書譜》云：「雖學宗一家，而變成多體，莫不隨其性欲，便以為姿。質直者則俓侹不遒，剛很者又倔強無潤，矜斂者弊於拘束，脫易者失於規矩，溫柔者傷於軟緩，躁勇者過於剽迫，狐疑者溺於滯澀，遲重者終於蹇鈍，輕瑣者染於俗吏。」[42]梁啟超於〈稷山論書詩序〉中亦云：「吾聞之百里，今西方審美家言，最尊線美，吾國楷法，線美之極軌也。又曰，字為心畫，美術之表見作者性格，絕無假借者，惟書為最。」[43]可知書法創作與書家之個性氣質關係密切，書家之性格，適可反映於書作。觀孫中山與梁啟超革命觀之分別，亦曲折呈顯於其書藝。

一、孫中山書迹之雍容宏闊而雄渾

　　孫中山之主義學說，博大而精深。觀其自傳所云：「文早歲志窺遠大，性慕新奇，故所學多博雜不純。於中學則獨好三代兩漢之文，於西學則雅癖達文之道，而格致政事亦常流覽。」[44]可知其學貫中西，合一爐而冶之，故能成其博而深。李石曾評論孫中山，以為他有三個特點：堅強、進步與容納。其中之「容納」，即指孫中山之主義事業，並非一己之主張，舉凡海外最新學說，及國內社會情形，無不兼收並集，熔化一爐而結之。[45]此「容納」即指孫中山學識之淵博。蓋孫中山之主義學說，均由學問中來，而孫中山治學之勤奮，亦可見於其師康德黎所云：「當他同我住在倫敦時，孫沒有耗費時間於娛樂。他不歇地工作，閱讀關於政治、外交、法律、軍事、海軍的書籍；礦產與礦業、農業、畜牧、工程、政治經濟等類，佔據了他的注意，而且細心和忍耐的研究。……孫逸仙在今日的中國，是一個獲得最廣博最高尚的教育，是無疑的。」[46]可知

[42] 上海書畫出版社編，1979，《歷代書法論文選》，（上海：上海書畫出版社），頁 130。

[43] 梁啟超著，1978，《飲冰室文集》，（臺北市：臺灣中華書局），第一四冊，頁 20。

[44] 引自國父圖像墨蹟集珍編輯委員會主編，1984，《國父圖像墨蹟集珍》，（臺北市：近代中國出版社），頁 6。

[45] 伍達光編，1925，《孫中山評論集》，（上海：三民出版部），頁 66、72。

[46] 康德黎《孫逸仙與新中國》，引自莊政，1995，《孫中山的大學生涯》，（臺北：中央日報出版

孫中山勤奮好學，除了廣泛吸收中外各種思想學說，更有一己獨自創獲[47]，故能陶鑄精深博大之三民主義，籌畫具體實用之建國方略。其學問之淵博，見識之遠大，亦呈展於宏闊之書藝風格上。

　　關於孫中山學書之淵源，曾任孫中山秘書之李仙根嘗云：「我信聰明自天亶，何曾總理學烏雲。」[48]意指孫中山之書法雖似蘇軾，然卻是自發自創。又邵元沖於〈總理學記〉中亦云：「總理平生未嘗臨池學書，而筆筆端重，胎息深厚，無潦草從事者。故時賢謂總理之書，深得唐人氣韻，流美自然，非力學所能致。至其矜慎厚重，不詭不隨，又適如其人焉。其手稿《孫文學說》，全書數萬言，皆為總理所寫，一字不苟。」[49]就邵元沖所謂孫中山生平未嘗臨池學書，恐值得再商榷。據南洋革命黨人張永福所云：「先生寫字好用西紙，不善用石硯與墨條，常用外國墨水，取其利便而色調，不需磨墨功夫，以求時間經濟也。寫書多用端楷，雖匆促中，亦不苟且。」[50]此或為孫中山平日書寫之真實寫照，惟此「好用西紙，不善用石硯與墨條」，乃求時間之經濟與便利也，非謂不臨池學書也。試觀孫中山書迹之結體與用筆，可謂筆筆有來歷、字字有法度。如圖一所見孫中山致蔣中正信函中之「約」之糸部寫法、「詳」之言部寫法、「等」之竹部寫法；「處」與「靜」之字形結構、「荷」字「可」之部件寫法；「多」與「方」之末筆撇之筆形、「欠」與「漢」末筆反捺之筆形；「介」、「鑒」與「往」之運筆與寫法，乃承襲自古代碑帖之寫法，顯而易見，當知孫中山之書可謂其來有自，何來未嘗臨池學書之說？

　　從孫中山求學之歷程可推知，孫中山之書法基礎，當奠基於早年接受中國傳統教育時期。蓋清末私塾教育，受科舉「以書取士」之影響，臨摹碑帖之書

部），頁 325。

[47] 孫中山於〈中國革命史〉一文中云：「余之謀中國革命，其所持主義，有固襲吾國固有之思想者，有規撫歐洲之學說事迹者，有吾獨見而創獲者。」引自廣東省社會科學院歷史研究室等合編，1981，《孫中山全集》，（北京：中華書局），第七卷，頁 60。

[48] 引自黃文寬，1986，〈孫中山書法的賞析〉，《嶺南文史》，第 1 期，頁 32。

[49] 引自雨申，1969，〈國父書法之美〉，《書畫月刊》，第 6 卷第 4 期，頁 3。

[50] 引自莊政，1995，《孫中山的大學生涯》，（臺北：中央日報出版部），頁 334。

法訓練實為至要之教學內容，故孫中山之書寫技法鍛鍊，必得自於此時。觀孫中山手書之〈禮運大同篇〉（圖二）、〈孫大總統廣州蒙難記‧序〉（圖三）、〈從容沉潛〉聯句（圖四）、〈三民主義‧自序〉（圖五），以及函札等文獻，確如邵元沖所謂「胎息深厚」、「衿慎厚重」、「深得唐人氣韻，流美自然」。此處所謂「深得唐人氣韻」，乃指中唐顏真卿書法之雍容端整、雄渾厚重之氣韻也。蓋晚清科舉，館閣書體風行，顏體工整渾厚之筆意，廣為士子臨摹研習。又嶺南大儒如朱次琦，其書亦導源於顏真卿，顯得雄渾而蒼秀。至於嶺南碑學名家李文田，所作行楷雍容厚重，以顏真卿筆法寫北碑，筆畫渾厚而堅實。[51]孫中山早年入私塾習書，必然受此館閣書風與嶺南書風影響，故其書有顏真卿之筆筆端重、雍容而不拘，點畫飽滿厚實、沉著雄渾之遺韻，宜也。

圖一：孫中山致蔣中正之信函（1922年）。掃描自國父圖像墨蹟集珍編輯委員會主編，1984，《國父圖像墨蹟集珍》，（臺北市：近代中國出版社），頁305。

圖二：孫中山書〈禮運大同篇〉，掃描自《國父全集》編輯委員會編，1989，《國父全集》，（台北市：近代中國出版社），頁62。

[51] 陳永正著，1994，《嶺南書法史》（廣州市：廣東人民出版社），頁144～154。

圖三：孫中山書〈孫大總統廣州蒙難記・序〉，掃描自《國父全集》編輯委員會編，1989，《國父全集》，（台北市： 近代中國出版社），頁30。

　　孫中山之書雖胎息自顏，得顏體用筆之渾厚遒勁，點畫圓潤，筆勢暢達，然無晚清館閣習氣。觀其所書，大抵皆率意之作，流美自然，不假雕飾，頗有蘇軾之雍容大方、自然灑脫之風韻。莊尚嚴於《六十年來之書學與帖學》云：「先生博學強記，氣度恢弘，其書不工自工，雍容寬博，在東坡與六朝人之間。」[52]而曾追隨孫中山革命之楷書名家譚延闓，亦嘗評其書曰：「總理雖不以書名，但其書法古拙有致，不但似東坡，而且往往有唐人寫經筆意，正直雍和如其人，真天賦聰明，凡夫雖學，而不能也。」[53]究竟孫中山是否如黃文寬所言，曾臨習過蘇軾之書[54]，目前礙於文獻資料之缺乏，未見有孫中山臨蘇軾字帖之記載。

[52] 轉引自雨申，1969，〈國父書法之美〉，《書畫月刊》，第6卷第4期，頁3。

[53] 莊政，1995，《孫中山的大學生涯》，（臺北：中央日報出版部），頁334。

[54] 黃文寬〈孫中山書法的賞析〉云：「通觀孫中山現存的墨迹，中山確實是學蘇東坡的書法的。但是中晚年以後，放筆直書，遺貌存神，能入能出。」引自《嶺南文史》，1986年，第1期，頁32～33。

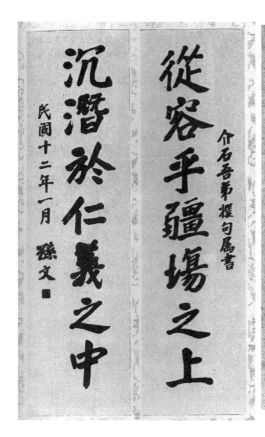

圖四：孫中山書〈從容沉潛〉聯句，掃描自《國父全集》編輯委員會編，1984，《國父圖像墨蹟集珍》，（台北市：近代中國出版社），頁438。

圖五：孫中山〈三民主義・自序〉局部（1924年），掃描自《國父全集》編輯委員會編，1989，《國父全集》，（台北市：近代中國出版社），頁1。

　　然就孫中山一生所遺留之眾多題詞、題匾、書信、行政文稿等墨跡，或可探究其書與蘇軾之關係。

　　觀孫中山所書〈致范石出廖行超信札〉（圖六之一），其外形略為扁平，用

筆有些肥重[55]，與蘇軾尺牘之書法（圖六之二）相對照，可知其結體確有蘇軾寬博之風韻，筆勢略帶瀟灑，頗有幾分蘇軾之風骨。蓋同治、光緒年間，嶺南書法以李文田一派書風為主流，其中羅家勤、梁鼎芬、陳昭常、梁于渭、吳桂丹等書家作書，或得力於蘇軾，或參以蘇軾筆法、筆意[56]，流風所及，孫中山之書亦受其影響，一如譚延闓所云，帶有蘇軾之筆意。蘇軾嘗云：「我書意造本無法，點畫信手煩推求。」又「天真爛漫是吾師」。蘇軾之書並非無法，而是善於繼承古法，且能變古出新，不為古人所囿，故能自成一家。此「變法出新意」之觀點，亦可見於孫中山之學說。《孫文學說》云：「如能用古人而不為古人所惑，能役古人而不為古人所奴，則載籍皆似為我調查，而使古人為我書記，多多益善矣。」[57]此說雖非針對書藝創作而發，然將此「用古而不為古所奴」之思想引用於書藝創作，則與蘇軾所謂「我書意造本無法，點畫信手煩推求」，有異曲同工之妙。意指作書法古而不泥於古，能用古而變古，與古為新，自出機杼而自我作古。孫中山畢生致力於革命、救國，

圖六之一：孫中山〈致范石出廖行超信札〉（1924）。掃描自四川美術出版社編，1988，《民國時期書法（中）》，（成都市：四川美術出版社），頁200。

[55] 黃宗義，1995，〈讀國父墨寶〉，《書法教育》，第17期，頁17。

[56] 陳永正著，1994，《嶺南書法史》（廣州市：廣東人民出版社），頁157～160。

[57] 國父全集編輯委員會編，1989，《國父全集》，（臺北市：近代中國），第一冊，頁370。

當無暇於臨池習書，故其書迹大抵心師多於手模，出自於己意者多。蘇軾有詩云：「我雖不擅書，曉書莫如我。苟能通其意，常謂不學可。」孫中山作書但取蘇軾之筆意，信手而就，非刻意為之，故能自然流暢，無意於佳乃佳。

　　孫中山生平雖不甚留意書法，題名喜用柔毫，似蘇軾腴潤一派[58]，然其晚年之書迹益形端重、圓融而深厚，氣勢恢弘，儀度萬千，[59]此端賴其堅忍之人格修養、淵博之學識與悲天憫人之理想抱負。孫中山之書迹正與其革命事業相表裏。蓋孫中山奔走革命三十餘年，畢生學力盡萃於斯，精誠無間，百折不回，滿清之威力所不能屈，窮途之困苦所不能撓，一往無前，愈挫愈奮[60]，雖屢經失敗尤能再接再勵，此堅忍之意志，乃孫中山過人不凡之處，故雖為孫中山政敵之梁啟超，亦為此堅強之意志力所折服，深表敬佩。[61]觀孫中山書迹之剛健豪邁，力能扛鼎，實乃築基於革命之堅苦卓絕與淬鍊，故能成就其雄渾與剛勁。至於黃宗義〈從書寫技法看國父墨寶〉評其筆筆圓融持重，流美自然而氣象恢弘，[62]則為孫中山革命精神與偉大人格之呈展。孫中山於謝曉鐘所著《新疆遊記》之〈序〉中云：「古人有言：『大丈夫當讀萬卷書，行萬里路。』予亦嘗勗同人曰：『有志之士當立心做大事，不可立心做大官。』」[63]可知孫中山之胸懷大志，立心做大事，絕非汲汲做大官之袁世凱等輩可望其項背。如此崇高偉大之心志，

58　鄧爾雅於孫中山手書〈博愛〉之墨跡題跋云：「中山先生志在王霸之業，生平不甚留意書法，而題名喜用柔毫，似蘇東坡肥潤一派。」轉引自雨申，1969，〈國父書法之美〉，《書畫月刊》，第6卷第4期，頁3。

59　莊政，1995，《孫中山的大學生涯》，（臺北：中央日報出版部），頁334。

60　見孫中山〈孫文學說自序〉。國父全集編輯委員會編，1989，《國父全集》，（臺北市：近代中國），第一冊，頁351。

61　孫中山逝世次日，梁啟超於北京《晨報》云：「孫君是一位歷史上大人物，這是無論何人不能不公認的事實。我對於他最佩服的：第一，是意志力堅強，經歷多少風波，始終未嘗挫折。第二，是臨事機警，長於應變，尤其對羣眾心理，最擅觀察，最善利用。第三，是操守廉潔，最少他自己本身不肯胡亂弄錢，便弄錢也絕不為個人目的。」引自三民公司編，1926，《孫中山評論集・第一編》，（上海：三民公司），頁81～82。

62　黃宗義，1995，〈從書寫技法看國父墨寶〉，《書友》，第106期，頁8。

63　謝曉鐘，1969，《新疆遊記》，（臺北：文海出版社），頁1。

亦可見於孫中山所書之題詞：〈博愛〉與〈天下為公〉。[64]于右任嘗云：

> 民國元年孫中山讓總統後，即將離京的前一天晚上，大家圍著孫中山，要
> 求寫給一些東西作為紀念。這件事總算被答允了。可是起初大家腦子裡，
> 以為得到的，不是中堂，便是對聯，都預備很多的紙張。及至孫中山拈起
> 筆來，就是「天下為公」，再來一個，還是「天下為公」，再搶上來，就是
> 「博愛」。我也得了一個「博愛」，現在都失去了。世人寫字或求字，不外
> 兩個目的，一為美藝，一為修養，而孫中山則又用作主義的宣傳。當然這
> 也可以說是修養——革命精神的修養！但即以美藝論，孫中山書法，以學
> 力、思想、經驗通貫其間，古茂遒潤，亦有非專事書道者所能及。孫中山
> 一生，席不暇暖，興亡在肩，自沒有許多時間來習字，也沒有人看到過摹
> 帖論筆的事情。不過我深深覺得孫中山在早歲攻讀時期，一定在書法上曾
> 有專修，所以信手寫來，皆有唐人的活潑，而不失六朝的嚴整！[65]

就于右任所述，可知孫中山所題〈博愛〉與〈天下為公〉，絕非應酬隨意
而作，乃刻意作書以為主義宣傳之用。以《孫中山題詞遺墨匯編》一書收錄之

圖六之二：蘇軾之尺牘選字。

[64] 陸丹林於〈革命黨人的書法〉一文中云：「國父書法，雍容正直，充分表露他的崇高偉大的精
神，而所寫的多屬橫額，如〈博愛〉、〈天下為公〉、〈繼往開來〉、〈知難行易〉等等，無疑的
這是他的心志。」引自雨申，1969，〈國父書法之美〉，《書畫月刊》，第 6 卷第 4 期，頁 2。

[65] 雨申，1969，〈國父書法之美〉，《書畫月刊》，第 6 卷第 4 期，頁 3。

199 幅題詞觀之，其中〈博愛〉有 49 幅，〈天下為公〉有 31 幅[66]，約佔全部題詞之 40%，比例之高，充分顯示孫中山追求世界大同與和平之理想。所謂詩以言志，觀孫中山之題詞，亦足以明其志也。于右任謂孫中山「總四十年胼手胝足之功，直是為天地立心，為生民立命」[67]，其革命心志如此堅毅，革命理想如此高遠，著實令人敬佩，故其書之氣勢磅礴，凝重樸茂，包孕萬千[68]，真可謂「書如其人」。晚清書家劉熙載於《藝概・書概》云：「書，如也。如其學，如其才，如其志，總之曰：如其人而已。」觀孫中山之書，其寬博之風韻，正如其革命救國之偉大胸襟；其瀟灑沉勁之筆勢，正如其不屈不撓之革命意志；其雍容渾厚之筆意，正如其主義學說之淵博與待人之豁達大度。書以人傳，故孫中山雖無暇致力於書藝，然其書法成就，也應如其學問、道德、事功一般，受到肯定與重視。[69]

二、梁啟超書迹之峭緊凝鍊而雋雅

梁啟超自康有為「三世之義」，啟發求變思想，復從西學之進化論、自由主義與民權思想，充實並堅定其求變主張。其〈變法通議自序〉云：「法何以必變？凡在天地間者，莫不變。……上下千歲，無時不變，無事不變。公理有固然，非夫人之為也。」[70]梁啟超所謂之「法」，非侷限於政治上之律法，而是泛指天地間一切事物之法，必隨時空之轉換而改變。此求變之思維，不僅體現於政治革新之主張上，亦反映於其書論與書作。

梁啟超於〈中國地理大勢論〉中指出：「吾中國以書法為一美術，故千餘年來，此學蔚為大國焉。……蓋雖雕蟲小技，而與其社會之人物風氣，皆一一相肖，有如此者，不亦奇哉！」[71]梁啟超以為，書法雖為末藝小道，然卻能體

[66] 劉望齡輯註，2000，《孫中山題詞遺墨匯編》，（武漢：華中師範大學出版社），頁 1～16。

[67] 三民公司編，1926，《孫中山評論集・第一編》，（上海：三民公司），頁 69。

[68] 雨申，1969，〈國父書法之美〉，《書畫月刊》，第 6 卷第 4 期，頁 2。

[69] 黃宗義，1995，〈從書寫技法看國父墨寶〉，《書友》，第 106 期，頁 9。

[70] 梁啟超著，1978，《飲冰室文集》，（臺北市：臺灣中華書局），第一冊，頁 1。

[71] 梁啟超著，1978，《飲冰室文集》，（臺北市：臺灣中華書局），第二冊，頁 86。

現社會之人物風氣，此一觀點，亦可見於梁啟超跋〈鄭道忠墓誌〉：「神龜、正光間，為魏書全盛時代，諸體雜出而皆軌於正，各極其勝。魏分東、西後，奇衰漸作，北齊、北周，益橫決矣。藝術隨政治為隆汙，豈不然耶！」[72]書法之風氣既與政治之隆汙、社會之人物息息相關，則政治、社會須要變革，書法亦當求變，既能學習古人，法古而又能出新，自成一派，故梁啟超主張學書當以模倣為過度，再到創作。梁啟超於〈書法指導〉中主張「模倣」在任何藝術都有必要，寫字亦不能獨外，更應當從模倣入手。模倣有兩條路，第一條：專學一家，要學得像。第二條：學許多家，兼包並蓄。梁啟超主張寧肯學許多家，不肯專學一家，走第二條路，以模倣為過度，再到創作，方為上法。[73]蓋專學一家，易受束縛而妨害天才。學許多家，兼包並蓄，而後能自由創作，自成一家。如此博取厚積以求新變之書學思想，亦可見其〈與仲弟書〉：「日來寫〈張表〉，專取其與楷書接近。一月之後請弟拭目觀我楷書之突飛也。」梁啟超欲以隸書變其楷書之風貌，實源於此有意為之之「求變」思維。

　　有關梁啟超臨池習書之記載，可見於宣統二年（1910）二月〈與佛蘇吾兄書〉所云：「今每日平均作文五千言內外，殊不以為苦。文大率以夜間作，其日間一定之功課，則臨帖一點鐘，讀佛經一點鐘，（又頗好作詩，每作必極苦吟，終不能工，此結習甚可嘆也。）讀日文書一點半鐘，課小女一點鐘，此則自去年七月初一日（從是日起每日用日記，誓持以毅力，幸至今未間斷）至今未嘗歇者也。」[74]又民國十五年（1926），應邀為清華學校教職員書法研究會演講時表示：「我自己寫得不好，但是對於書法，很有趣味。多年以來，每天不斷的，多少總要寫點，尤其是病後醫生叫我不要用心，所以寫字的時候，比從前格外多。」[75]可知梁啟超臨池甚勤，臨帖為每日必做功課，且能持之以恆。觀其書，

[72] 冀亞平等編，1995，《梁啟超題跋墨跡書法集》，（北京：榮寶齋出版社），頁98。

[73] 梁啟超〈書法指導〉，引自冀亞平等編，1995，《梁啟超題跋墨跡書法集》，（北京：榮寶齋出版社），頁245。

[74] 丁文江、趙豐田編，2009，《梁啟超年譜長編》，（上海：上海人民出版社），頁332。

[75] 梁啟超〈書法指導〉，引自冀亞平等編，1995，《梁啟超題跋墨跡書法集》，（北京：榮寶齋出版社），頁242。

正如其書論所謂學許多家，兼包並蓄，而有自家格調。

　　關於梁啟超書藝成就之品評，可見於黃遵憲〈與飲冰室主人書〉。黃遵憲指出，曾廣鈞嘗譽其書云：「當世足與抗行者，惟任老耳，張廉卿、李仲約不足道也。」[76]若謂張裕釗、李文田之書不足以與梁啟超之書抗行，此對梁啟超之書或有過譽之嫌，然梁啟超之書受到碑派書風影響，蘊含古拙雋雅之趣，確有可觀之處。梁啟超致力於北碑甚深，觀其所書〈道因法師碑跋〉（圖七），點畫豐厚而遒勁，線條粗細變化極大，橫畫普遍較細而豎畫刻意寫得厚重，如「常」、「卒」、「希」、「耳」等字之豎畫，似以側筆取勢。斜捺飽滿銳利，且刻意重按拉長，顯得格外舒展而雄健，如「父」、「更」、「史」等字。結體緊峭茂密，因橫畫都呈左低右高之勢，體勢略顯欹側，然因厚重筆畫大都居右，故似欹而正，仍不失方正嚴整。觀此跋文之用筆與體勢，可知梁啟超於〈馬鳴寺根法師碑〉（圖八）之用力極深。梁啟超嘗評〈馬鳴寺根法師碑〉之用筆很重，鋒芒很顯，容易學得像，學得好。[77]相較之下，〈道因法師碑跋〉之用筆與鋒芒，顯然有過之而無不及，如「率」、「立」、「吾」與「耳」等字之長橫，下筆厚重而鋒利，實與歐陽通之〈道因法師碑〉（圖九）相類。梁啟超〈馬鳴寺根法師碑跋〉云：「極峭緊而極排奡，兩者相反而能兼之，得未曾有也。小歐學之，有其峭緊而無其排奡。」又「支道林愛蓄馬，或問之，曰：『吾賞其神俊』。吾生平酷嗜根法師碑，亦以此。」[78]可知歐陽通學〈馬鳴寺根法師碑〉而得其峭緊，故梁啟超書〈道因法師碑跋〉亦兼有歐陽通之筆意。觀梁啟超所書楷書七言楹聯（圖十），橫豎之起筆往往重頓而露鋒尖，長橫之收筆則取〈張遷碑〉之隸勢而顯得舒展飛動，結字謹嚴而體勢趨扁，折肩處著力強調，確有歐陽通〈道因法師碑〉之筆意。惟梁啟超之用筆方而不刻，點畫厚重而筆鋒銳利，橫豎粗細對比強烈，結字較〈道因法師碑〉更加端嚴方扁，更顯雋雅而神采奕奕。

[76] 光緒二十八年（1902）十一月一日，黃遵憲〈與飲冰室主人書〉。引自丁文江、趙豐田編，2010，《梁任公先生年譜長編（初稿）》，（北京：中華書局），頁155。

[77] 梁啟超〈書法指導〉，冀亞平等編，1995，《梁啟超題跋墨跡書法集》，（北京：榮寶齋出版社），頁247。

[78] 冀亞平等編，1995，《梁啟超題跋墨跡書法集》，（北京：榮寶齋出版社），頁101。

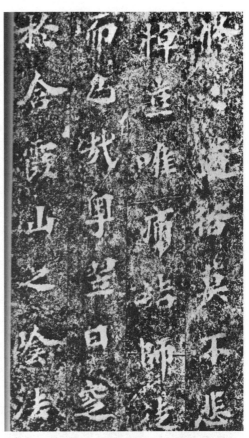

圖七：梁啟超〈道因法師碑跋〉。掃描自冀亞平等編，1995，《梁啟超題跋墨迹書法集》，（北京：榮寶齋出版社），頁170。

圖八之一：北魏〈馬鳴寺根法師碑〉局部。掃描自渡邊隆男發行，2001，《書跡名品叢刊》，（東京都：二玄社），第九卷，頁70。

圖八之二：北魏〈馬鳴寺根法師碑〉選字。

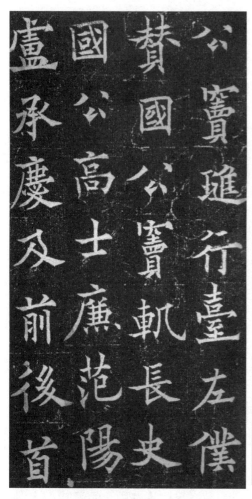

圖九：〈道因法師碑〉局部。掃描自
　　　趙力光編，2012，《道因法師
　　　碑》，（上海　：上海古籍出版
　　　社），頁32。

圖十：梁啟超所書楷書七言楹聯。掃
　　　描自江兆申編輯，1975，《辰
　　　園珍藏明清楹帖百聯》，（台
　　　北：大陸書店），頁189。

觀〈道因法師碑跋〉之「吾」、「希」與「者」等字之長橫特意左伸之寫法，又
與〈張猛龍碑〉之「方」、「万」、「千」與「尋」等字長橫之寫法相類（圖十一），
足見梁啟超此跋既有〈馬鳴寺根法師碑〉之峭緊與排奡、歐陽通下筆之勁銳，
又具〈張猛龍碑〉之方嚴峻厚與遒勁，且帶有幾分〈張玄墓誌銘〉（圖十二）之
逸宕，實融唐楷、魏碑於一爐。此兼包並蓄而後自成一格之學書方法，即梁啟
超所謂由模倣而創造。梁啟超於〈書法指導〉中指出，人類文化悠長，皆由一
代一代繼承，從而發展到現代如此高度。許多人排斥模仿，以為束縛天才，然
學為人道理，學做學問，學所有一切藝術，模倣皆為有益。寫字之藝術，更應
從模仿入手。此非謂前人之聰明才智勝過我們，乃是為了繼承與發展。[79]梁啟
超謂學書之模倣乃為繼承與發展，其書學思想仍植根於傳統文化之沃壤，以模
仿為過度，再到創作。此一學書之漸進與過度，相較於蘇軾所謂「我書意造本
無法，點畫信手煩推求」，顯得較為保守，然卻與其溫和、漸進式之改良革命思
想相通。梁啟超於《清代學術概論》云：「啟超既日倡革命排滿共和之論，而其
師康有為深不謂然，屢責備之，繼以婉勸，兩年間函札數萬言。啟超亦不慊於
當時革命家之所為，懲羹而吹虀，持論稍變矣。然其保守性與進取性常交戰於
胸中，隨感情而發，所執往往前後相矛盾，嘗自言曰：『不惜以今日之我，難昔
日之我。』世多以此為詬病，而其言論之效力亦往往相消，蓋生性之弱點然矣。」
[80]梁啟超之善變，康有為嘗責其「流質易變」[81]，而相較於孫中山「革命排滿共
和」主張之始終一貫與激進，梁啟超之保皇與政治革命顯得更為溫和保守。梁
啟超於激進與保守之間徘徊猶疑，正顯現其性格不若孫中山之堅定果敢。此「生
性之弱點」，亦影響其「創造力」。梁啟超《清代學術概論》云：

[79] 冀亞平等編，1995，《梁啟超題跋墨跡書法集》，（北京：榮寶齋出版社），頁244。

[80] 朱維錚校注，1985，《梁啟超論清學史二種》，（上海：復旦大學出版社），頁70。

[81] 光緒二十八年十二月十三日康有為〈與任弟書〉云：「十月居箱根來書收。……惟汝流質易變，
若見定今日國勢，處萬國窺伺耽逐之時，可合不可分，可和不可爭，只有力思抗外，不可無
端內鬨，抱定此旨而後可發論。至造國民基址，在開民智、求民權，至此為宗，此外不可再
生支離矣。」引自丁文江、趙豐田編，2008，《梁啟超年譜長編》，（上海：上海人民出版社），
頁197。

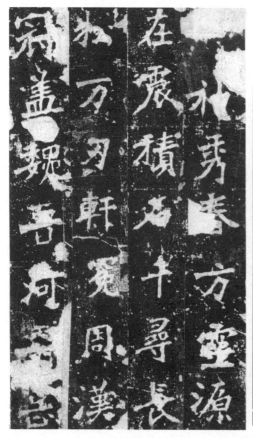

圖十一：〈張猛龍碑〉之局部。掃描自　圖十二：〈張玄墓誌銘〉之局部。掃描
　　　渡邊隆男發行，1991，《張猛龍　　　　自渡邊隆男發行，1991，《墓誌
　　　碑》，（東京都：二玄社），頁 34。　　　銘集〈下〉》，（東京都：二玄社），
　　　　　　　　　　　　　　　　　　　　　頁 34。

啟超與康有為最相反之一點，有為太有成見，啟超太無成見。其應事也有
然，去治學也亦有然。有為常言：「吾學三十歲已成，此後不復有進，亦
不必求進。」啟超不然，常自覺其學未成，且憂其不成，數十年日在徬徨
求索中。故有為之學，在今日可以論定；啟超之學，則未能論定。然啟超
以太無成見之故，往往徇物而奪其所守，其創造力不逮有為，殆可斷言矣。
[82]

梁啟超自謂其創造力不逮其師，恐非自
謙之詞。試比較康梁之書藝風格，或可得其梗
概。觀康有為所書〈壬子須磨作詩軸〉（見圖
十三），其體勢開張奇宕，用筆縱橫恣肆，霸
氣十足。相形之下，梁啟超之書則顯得穩健而
雋雅，散發恂恂儒雅之書卷氣，惟個人風格並
不十分鮮明、突出，此或與其通權達變之情性
有關。

梁啟超之善變，可見於由支持孫中山之
排滿革命到反對武裝革命，由擁護清帝立憲到
反對清帝復辟，由擁護袁世凱行開明專制到反
對袁世凱稱帝。然百變不離其宗，其改良政治
尋求中國富強之心志則始終不變。梁啟超擁護
民主共和之意志，體現於〈異哉所謂國體問題
者〉一文，斷然拒絕袁世凱二十萬鉅款之賄
賂，其為人之骨骾，亦肖其書。梁啟超於〈道
因法師碑跋〉云：「若書家有狷者，吾必以小
歐當之矣。其為人骨骾，亦肖其書，故以忤
武氏死酷吏手而不悔。」歐陽通之忤武氏，
猶如梁啟超之反袁，無畏袁世凱之權勢與利

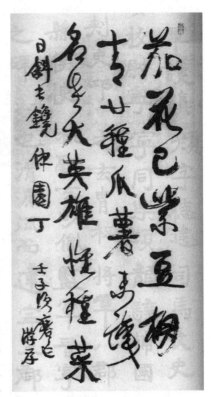

圖十三：康有為〈壬子須磨作詩
軸〉。掃描自劉正成主
編，1993，《中國書法全
集》，（北京：榮寶齋），
第78卷，頁30。

[82] 朱維錚校注，1985，《梁啟超論清學史二種》，（上海：復旦大學出版社），頁73。

誘，其狷介之情性表現於書藝，具體反映於〈道因法師碑跋〉側鋒下筆之峻利
渾厚與體勢之峭緊。而《道因法師碑》與〈道因法師碑跋〉用筆與體勢之近似
處，正顯現書家狷介與骨骾之性格。

　　梁啟超論書主張學習多家而兼包並蓄，自成一格。觀其書跡之博取眾長而
融為一爐，正如其書論。憑梁啟超之才器與學識，輔以深厚之筆下功夫，若天
假以年，必能自樹一幟，卓然成一大家。[83]

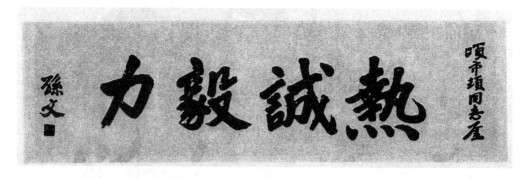

圖十四：贈頃士頓同志：熱誠毅力（1920）。掃描自《中山墨寶》編委會編，
**　　1996，《中山墨寶》，（北京市 ： 北京出版社），第十卷，頁 210。**

肆、結　語

　　孫中山與梁啟超皆為中國近代史上之風雲人物，兩者對革命之主張，影響
中國近代史之發展甚鉅。孫中山與梁啟超皆主張民權，以開民智、興民權來挽
救中國之危亡。相較於孫中山領導革命之果敢堅決與激進，梁啟超之革命觀則
顯得較保守漸進而溫和。兩者之革命思想雖皆源自中國傳統儒家思想，然其革
命主張與手段卻大相逕庭。國父堅持排滿革命之民族主義與建立民主共和之民
權主義，梁啟超則主張以君主立憲之溫和手段來改變政治，以漸進、改良方式

[83]　參考李義興〈梁啟超書法創作思想尋繹〉，見劉正成主編，1993，《中國書法全集：康有為、
　　梁啟超、羅振玉、鄭孝胥卷》，（北京：榮寶齋），頁 16。

逐步促進民權，反對武裝革命帶來之破壞與動盪。

　　梁啟超雖主張君主立憲，然其變革之思想與康有為等保皇會之主張不盡相同，卻與孫中山之革命思想有部分相通之處。可惜，梁啟超無法割捨與康有為之師生情誼，處處受其牽制，而「名為保皇實則革命」之權宜之計，又無法獲得孫中山等革命黨之認同，其審時通變之革命主張，最後兩面不討好，落得「狡詐」與「流質易變」之批評。後人常以「善變」批評梁啟超，然梁啟超於《清議報》之〈善變之豪傑〉中云：「加布兒，初時入秘密黨倡革命下獄……既而見撒王之可以為善，而乘時藉勢，可以行其所志，為同胞造無量之福，故不惜改絃以應之。其方法雖變，然其所以愛國者未嘗變也。語曰：君子之過也，如日月之食焉，人皆見之。及其更也，人皆仰之。大丈夫行事磊磊落落，行吾心之所志，必求至而後已焉。若夫其方法隨時與境而變，又隨吾腦識之發達而變，百變不離其宗，但有所宗，斯變而非變矣。此乃所以磊磊落落也。」[84]觀此加布兒之變與不變，或為梁啟超之自道耳。

　　孫中山主張由下而上之徹底革命，雖異於梁啟超從事由上而下之變革，惟兩者救國、求國家富強之心志則一也。由兩者革命觀之比較，可見出性格上之差異。梁啟超嘗云：「放蕩的人，說話放蕩，寫字亦放蕩。拘謹的人，說話拘謹，寫字亦拘謹，一點不能做作，不能勉強。」又「美術一種要素，是在發揮個性，而發揮個性最真確的，莫如寫字。如果說能夠表現個性，就是最高美術，那麼各種美術，以寫字為最高。」[85]書家選擇某種藝術風格作為學習，或者以某種藝術風格表現於書作，適可反映個人審美趣尚，亦能折射其心志高下。孫中山選擇以顏真卿遒勁之用筆作書，並以蘇軾意態寬博之體勢表現其意趣，正如其革命救國之堅毅與為人之寬宏。吳稚暉曾以四語形容孫中山：「品格自然偉大，度量自然寬宏，精神自然專一，研究自然精專。」[86]孫中山雖無意於書，然其書之骨裡沉著而遒勁，猶如其革命意志之堅韌卓絕。而孫中山本革命之三民主

[84] 新民社輯，1985，《清議報全編》，（臺北縣永和市：文海），卷六，頁35。

[85] 梁啟超〈書法指導〉，引自冀亞平等編，1995，《梁啟超題跋墨跡書法集》，（北京：榮寶齋出版社），頁244。

[86] 海法特著、王家鴻譯，1968，《孫中山傳》，（臺北市：台灣商務印書館），頁120~121。

義、五權憲法，建設中華民國；以天下為公之襟懷，欲奉行大道而臻於世界大同之理想，如此大公無私之氣度，故雖不致力於書藝，然其書迹自能真氣洋溢[87]，煥發雄渾而弘闊之氣勢（見圖十四）。

　　至於同為救國而鼓吹君主立憲，致力於書藝傳統以求新變之梁啟超，其書雖無孫中山之剛健豪邁，開闊雄渾，然其不恣不肆、不激不屬之沉穩矯健書風，正與其溫和、漸進之革命手段相應。而梁啟超之善變，正如其習書不專主一家，兼容並蓄，而後能創作，形成自家格調。其不變者，正如歐陽通之骨髓，威武不能屈，富貴不能淫，狷介而不合流俗。其書法之峻峭清雅，一如其人之才氣縱橫，鋒芒畢露，有所為而有所不為，真乃善變之豪傑。

　　1912 年 1 月 12 日，孫中山復函蔡元培，指示關於內閣人選及組織用人之道，惟才是稱，不問其黨與省。「然其間尚有當分別論者。康氏至今猶反對民國之旨，前登報之手迹，可見一斑。倘合一爐而冶之，恐不足以服人心，且招天下之反對。至於太炎君等，則不過偶於友誼小嫌，絕不能與反對民國者作比例。尊隆之道，在所必講，弟無世俗睚眥之見也。」[88]章太炎曾三番兩次發起革命同志「倒孫」，而孫中山用人惟才，仍不計前嫌之寬闊心胸，著實令人敬佩。以孫中山如此大公無私之器量，若能與才學卓犖之梁啟超握手共進中原，相輔相成，則民初之政局必然改觀，而中華民國之歷史必然改寫。

參考文獻

丁文江、趙豐田編，2009，《梁啟超年譜長編》，（上海市：上海人民出版社），頁 197、332。

丁文江、趙豐田編，歐陽哲生整理，2010，《梁任公先生年譜長編（初稿）》，（北京：中華書局），頁 155、175、180、216。

三民公司編，1926，《孫中山評論集‧第一編》，（上海：三民公司），頁 81～82。

[87] 黃宗義，1995，〈從書寫技法看國父墨寶〉，《書友》，第 106 期，頁 6。

[88] 廣東省社會科學院歷史研究室等合編，1981，《孫中山全集》，（北京：中華書局），第二卷，頁 19。

上海書畫出版社編，1979，《歷代書法論文選》，（上海：上海書畫出版社），頁130。

上海文管會文獻研究部編，1996，《萬木草堂詩集》，（上海：上海人民出版社），頁433。

《中山墨寶》編委會編，1996，《中山墨寶》，（北京市：北京出版社），頁3。

朱維錚校注，1985，《梁啟超論清學史二種》，（上海：復旦大學出版社），頁70、73。

江兆申編輯，1975，《辰園珍藏明清楹帖百聯》，（台北：大陸書店），頁189。

江正誠撰，〈梁啟超先生論書法（上）〉，《廣東文獻》，第34卷第1期，頁62。

伍達光編，1925，《孫中山評論集》，（上海：三民出版部），頁66、72頁

李吉奎撰，2012，〈康梁師徒對孫中山逝世的反應〉，《澳門理工學報》，第2期，頁182~189。

李吉奎著，2001，《孫中山的生平及其事業》，（廣州市：中山大學出版社），頁316～321。

沈雲龍主編，1986，《清議報全編》，（臺北縣永和市：文海出版社），卷八，頁35。

金玉甫，2009，〈梁啟超的書法藝術觀〉，《殷都學刊》，第3期，頁149~151。

雨申，1969，〈國父書法之美〉，《書畫月刊》，第6卷第4期，頁3。

秦孝儀主編，1989，《孫中山全集》，（臺北：近代中國出版社），第1冊，頁50、650。

海法特著、王家鴻譯，1968，《孫中山傳》，（臺北市：台灣商務印書館），頁120~121。

莊政著，1995，《孫中山的大學生涯》，（臺北：中央日報出版部），頁334。

張明園著，1982，《梁啟超與清季革命》，（臺北：中央研究院近代史研究所），頁11~25。

郭緒印，2012，〈辛亥革命前後立憲派與革命派的關係〉，《史林》，第5期，頁108。

粘銘波編，1989，《近代名家書法展專輯》，（臺中：臺中市立文化中心），頁59。

國父圖像墨蹟集珍編輯委員會主編，1984，《國父圖像墨蹟集珍》，（臺北市：近代中國出版社），頁 305、435。

國父全集編輯委員會編，1989，《國父全集》，（臺北市：近代中國），第二冊，頁 194、196。

國父全集編輯委員會編，1989，《國父全集》，（臺北市：近代中國），第一冊，頁 351、370。

梁啟超著，1978，《飲冰室專集》，（臺北市：臺灣中華書局），第七冊，頁 150。

梁啟超著，1978，《飲冰室文集》，（臺北市：臺灣中華書局），第一冊，頁 1。

梁啟超著，1978，《飲冰室文集》，（臺北市：臺灣中華書局），第二冊，頁 40、43、86。

梁啟超著，1978，《飲冰室文集》，（臺北市：臺灣中華書局），第四冊，頁 56。

梁啟超著、夏曉虹輯，2005，《飲冰室合集》集外文（上冊），（北京：北京大學出版社），頁 545、549。

陳永正著，1994，《嶺南書法史》（廣州市：廣東人民出版社），頁 144～154。

馮自由著，2011，《中華民國開國前革命史》，（桂林：廣西師範大學出版社），頁 29。

馮自由著，1969，《革命逸史》，（台北市：台灣商務印書館，臺一版），頁 64~67。

陳鴻琦〈館藏「孫總理大元帥令墨蹟」校釋〉《史學館學報》1995 年 12 月第 1 期

揚雄，1986，《揚子雲集》，（臺北：臺灣商務印書館），《四庫全書》本，第 1063 冊，頁 15。

黃文寬，1986，〈孫中山書法的賞析〉，《嶺南文史》，第 1 期，頁 32。

黃宗義，1995，〈從書寫技法看國父墨寶〉，《書友》，第 106 期，頁 6、8。

黃宗義，1995，〈讀孫中山墨寶〉，《書法教育》，第 17 期，頁 17。

渡邊隆男發行，2001，《書跡名品叢刊》，（東京都：二玄社），第九卷，頁 70。

渡邊隆男發行，1991，《張猛龍碑》，（東京都：二玄社），頁 34。

渡邊隆男發行，1991，《墓誌銘集〈下〉》，（東京都：二玄社），頁 34。

雷慧兒，1987，〈論梁啟超的改革與革命〉，《食貨月刊》，第 16 卷第 5 期，頁

200~224。

新民社輯，1985，《清議報全編》，（臺北縣永和市：文海），卷六，頁 35。

趙力光編，2012，《道因法師碑》，（上海：上海古籍出版社），頁 32。

劉復昌〈宋慶齡藏印〉，《文物天地》，1991 年第 3 期。

劉正成主編，1993，《中國書法全集：康有為、梁啟超、羅振玉、鄭孝胥卷》，（北京：榮寶齋），頁 16。

劉望齡輯註，2000，《孫中山題詞遺墨匯編》，（武漢：華中師範大學出版社），頁 1～16。

劉正成主編，1993，《中國書法全集》，（北京：榮寶齋），第 78 卷，頁 30。

廣東省社會科學院歷史研究室等合編，1981，《孫中山全集》，（北京：中華書局），第一卷，頁 226、228。

廣東省社會科學院歷史研究室等合編，1981，《孫中山全集》，（北京：中華書局），第二卷，頁 19。

冀亞平等編，1995，《梁啟超題跋墨跡書法集》，（北京：榮寶齋出版社），頁 170、242、244、245、247。

謝曉鐘著，1969，《新疆遊記》，（臺北：文海出版社），頁 1。

蕭良章，1989，〈戊戌政變後梁啟超流亡日本時期動向之研究（二）〉，《國史館館刊》復刊第六期，頁 41、44、46。

心祭髯翁讀《遺歌》

鍾 明 善[*]

摘　要

《遺歌》是于右任先生催人淚下的國殤絕唱，作於 1962 年，2014 年 11 月 10 日是于右任先生辭世 50 週年祭；通過對《遺歌》的闡釋，表露出于老作為民主革命先驅、偉大的革命家、愛國者、書法大師、詩人的遺願，傾訴著對祖國和故土的深深的眷戀和深情；同時，面對先生的遺墨，讀著他的神情淒婉、辭淡意遠、大樸不雕、自然寫出的心聲，也在默默接受著不同凡響的心靈洗禮。

關鍵詞：于右任；遺歌；日記；書法藝術

近代書法大師于右任先生辭世已五十年了。每逢過年過節，海內外同胞都會憶起于右任先生這首催人淚下的《遺歌》。這首《遺歌》是于右任先生 1962 年寫於日記裡，深深地抒發著他濃濃的愛國情懷。這本珍貴的日記收藏於日本京都西出義心先生手中。2014 年的 4 月，筆者有幸見到了這本日記，也目睹了那首哀婉淒切，海內外炎黃子孫耳熟能誦的《遺歌》（見圖 1）。詩中飽含並表露著這位民主革命的先驅、偉大的愛國者、詩人、書法大師的遺願，傾訴著他

[*] 西安交通大學人文與社會科學學院教授。

對祖國、對故鄉的深情。同時，筆者面對日記，讀著他深情淒婉，詞淡意遠，
大樸不雕，自然瀉出的國殤絕唱，只覺得默默地在接受著異樣的心靈的洗禮。

　　　遺歌
　　　于右任
　　葬我于高山之上兮，
　　望我大陸。
　　大陸不可見兮，
　　只有痛哭！

　　葬我于高山之上兮，
　　望我故鄉。
　　故鄉不可見兮，
　　永不能忘。
　　天蒼蒼，野茫茫；
　　山之上，國有殤！

64

　　髯翁于右任先生（1878 年 4 月 11 日——1984 年 11 月 10 日）辭世已五十年了，但他的近代最具創造性氣勢磅礴筆活韻盛的書法藝術更為中華書史留下了金光熠熠的一頁。他把書法藝術的研究與民族「尚武」精神的振興結合起來的書法審美理念更是古往今來對中國書法本質特徵的揭示與弘揚。「朝臨石門，銘暮寫二十品。辛苦集為聯，夜夜淚濕枕。」一詩就是他這一書法審美理念與實踐感悟的集中體現。

　　無論是楷書、行書、草書，他都寫得有「尚武」精神，力感鮮活，獨具一格。他不但是近百年中國書法的大師、巨匠，也是千年中國書史的高峰。海內外同道稱他為「當代書聖」、「曠代草聖」實至名歸，令人景仰。

　　柳亞子先生稱頌他是「落落乾坤大布衣」。這位一生不治家業，把自己全身心地獻給了自己的國家、民族和人民的關中農民的兒子，他在一九六二年的日記裡寫下一首令人感念至深的《遺歌》，所抒發的愛國情懷更深深地印在了海內外炎黃子孫的心裡，成了連結海內外華人的精神紐帶與悽悽的招魂幡。

　　五十年歲月匆匆，風雲變化，滄海桑田，世界依舊充滿災難。可喜的是，海峽兩岸同胞已能夠往來探親，經濟文化交流也日益擴大，層次不斷提升。血濃於水的親情更在默默地滲透、融化于中華同胞的血液之中。民族的遺傳因數在親情交流中把海內外同胞重鑄著更乾淨、更純正、更同一的民族性格、民族精神。

　　「每逢佳節倍思親」。五十年了，每逢過年過節，「初一」、「十五」、「清明」、「寒食」，海內外同胞都會憶起于右任先生的這首催人淚下的《遺歌》。《遺歌》1965 年在臺灣《于右任先生紀念集》中發表過。《遺歌》發表後，由於照片的不盡理想，出現了順序判斷不定的遺憾。由於沒有發現右老用毛筆寫過這首《遺歌》，他的唯一的海外傳人日本金澤子卿先生用標準草書寫過的一幅《遺歌》，還被人裁掉了落款，讓世人誤為右老親筆。

　　留下《遺歌》的那本日記在哪裡？右老原稿是怎樣一個面目呢？由此，拜讀右老《遺歌》原件，是海內外許多朋友望眼欲穿的久久的期盼。

　　二零零九年，于右任先生誕辰 130 周年之際，在西安交通大學舉辦的「于右任與中華文化國際研討會」上，日本高琦書道會天田研石先生就墨蹟本《遺

歌》作者是于右任先生唯一的海外傳人、日本高琦書道會會長金澤子卿先生的
事實提供了物證並作了簡短的發言，引起了與會中日書家的密切關注。2010 年
金澤子卿先生曾來函希望我能將此誤會在海內外書壇澄清。2013 年八十九歲的
金澤子卿與世長辭。我十分痛心，也為未能及時正誤而遺憾。今年年初，我通
過《書鄉中國》雜誌澄清了這一誤會。給海內外朋友一個交代並告慰金澤先生。
適逢高崎書道會的朋友來長安訪問，刊載這一史實的《書鄉中國》正好讓我在
長安還了願。

那麼右老 1962 年的日記在哪裡？一直以來成了大家關注的焦點。

緣，一切都是緣。2013 年我通過日本友人中川歡美女士得到了一個非常重
要的資訊：寫著《遺歌》的于右任先生 1962 年日記收藏於日本京都西出義心先
生手中。徵得西出先生同意，中川女士給我寄來了《遺歌》照片・獲此資訊，
我非常激動。一是聖物有靈，《遺歌》尚存人間；二是「遺歌」的收藏者是我結
識近三十年的老朋友。

西出義心先生是位極有眼光的大藝術收藏家。他鍾情中國于右任的書法、
日本秋月明的繪畫。在他的「畫廊」藏品中不但有于右任先生的大量墨寶，更
有于右任先生生前使用過的文房珍品。鴛鴦七志齋臂擱、鎮紙、筆筒、印鑒、
毛筆等，還收藏有于先生的衣物等生活用品。1989 年，我們陝西于右任書法學
會代表團應邀參加日本高崎書道會成立 60 周年。在京都西出義心先生畫廊，我
與高崎書道會長金澤子卿先生、臺灣心正筆會理事長李普同先生、陝西于右
任書法學會副會長劉超先生還在他的畫廊裡留下了中日四人合作的「澤及萬方」
橫幅書作；同時，也對西出義心先生畫廊中的收藏、展示的右老遺物感慨至今，
難以忘懷。筆者在主編《于右任書法全集》的 10 年中，更得到金澤子卿先生和
高崎書道會諸位師友的支持。西出義心先生更貢獻精彩藏品寫真，真情協助，
令人感念至深。聽說于右任先生日記在西出義心先生手中，我感覺我與這冊右
老《遺歌》的距離一下子拉近了。

緣，一切都是緣。

2014 年 4 月我受中國書法家協會委託率團赴日本成田市為第 30 屆成田山
全國競書大會的優勝者頒獎。有次機緣，我便將這一資訊告訴了住在京都的中

川歡美女士，並表述了希望能拜訪西出先生、拜讀右老日記。中川女士向西出先生轉述了我的願望，西出先生慨然允諾。4 月 2 日，我們中國書法家協會代表團一行四人到達成田市，次日上午在細雨濛濛中參加了在成田山美術館舉行的參拜「筆魂」儀式和全國競書大會頒獎儀式。4 月 4 日，主人請我們赴鎌倉市觀光。我也與中川女士約定在鎌倉會見西出義心先生（見圖 2-圖 3）。在風光旖旎的海濱城市鎌倉的景點的遊程中，我心裡想的只是西出先生一行走新幹線到了哪裡？由於我們行程安排的變更，直到下午五時左右，西出先生一行才輾轉到了我們下榻的鎌倉王子酒店。

　　雖然我與西出義心先生距上次相見已過去 27 年了，但西出義心先生還是那麼精神矍鑠，還是那樣含蓄的微笑，依舊親切而自然。在中川女士陪同下西出先生就拿著用灰藍色麻布包裹的于右任日記到我的房間，並將他的專著《視金錢如糞土》（于右任傳）一書贈予我。

圖 2　鍾明善先生與西出義心先生　　圖 3　西出義心先生與中川歡美女士

　　當目睹到這本珍貴的于老日記，我立即以大禮叩拜。這是于右任先生辭世前兩年身心憔悴時的心聲與遺願。親見並拜讀先生手跡，這是我期盼了 30 多年的夙願，也是海內外崇敬、熱愛于右任先生的眾多炎黃子孫、文化學人、書法家多年的渴求。我小心翼翼地翻開這冊自己心馳神往、期盼已久 32 開本的精裝日記，並急切地翻出了 1962 年 1 月 24 日至 1 月 25 日先生用鋼筆書寫的日記—

一這就是那首哀婉淒切，海內外炎黃子孫耳熟能誦的《遺歌》。

日記上日期清晰的記錄是「一月二十四日星期三」與「一月二十五日星期四」，首行注「天明作此歌」，當是二十五日。這首《遺歌》，有人稱為「望大陸詩」，也有人稱為「國殤」。

1 月 24 日于右任在這首騷體自挽《遺歌》中首先想到的是「故鄉」，是未曾須臾忘懷的生他養他的三秦大地。

仔細拜讀，我們會清晰地看到右老的思想是先「雍我故鄉」，後「望我大陸」，寫完之後再重新調整順序，在三段之後寫下了一、二、三段順次。大約因為「我之故鄉是中國大陸」，所以將「望我大陸」列為首段。

于先生自 1949 年去臺灣後，無時無刻不在思念故鄉渭北的父老鄉親、山川草木，無時無刻不在盼望祖國的統一。這種令人斷腸的心境大都寄寓在他所寫的大量詩詞中。「夢繞關西舊戰場，迂回大隊過咸陽。白頭夫婦白頭淚，親見阿婆作豔裝。」這是 1959 年先生《思念內子高仲林》詩，追懷如煙往事，思念患難與共的親人，夢魂縈繞，欲哭無聲。「夢裡神州」，筆底煙波。

在這首《遺歌》的敘述中，于右任先生以古代風騷體為之。「昨宵夢繞黃崗，又入中原舊戰場」。他懷念「故鄉」，懷念生他養他的嵯峨山下，渭北沃野，三秦父老，回憶「少小鄉村學放羊，壯年出塞射天狼」的崢嶸歲月；懷念他的年邁的妻子「淒風吹斷咸陽橋」「白頭夫婦白頭淚」；懷念他的「瓦屋三間二陸風」的簡陋的故居；懷念他親手創辦的民治學校、門口農場、西北農專；懷念渭水，華嶽。故鄉，留下了詩人深深腳印的故鄉，雖「不可見」，「永不能忘」，淒切、深沉、愴涼、悲壯，一起筆便把整個詩的淒絕之情推至最高潮。

于右任先生早年即立志報效祖國，以天下為己任。追隨孫中山先生投身革命，數十載為國為民。民國紀元十年前他即高呼，「同胞同胞為奴何如為國殤」，一腔熱血灑在中華大地。「身死為國殤」，是中華兒女的意志，也是他的誓願。他的一生也是為此情念而獻身的。滄海桑田，往事悠悠，飽經憂患而魂繫神州的于先生在感到來日無多之時，也像他所崇敬的愛國詩人陸游一樣，在病臥床榻時想著「死去原知萬事空，但悲不見九州同」。

以天下為己任的于先生傾訴自己遺願時更想到「葬我于高山之上兮，望我

大陸」。為什麼要「葬于高山之上」，是要讓我「望我大陸」。大陸，闊別了 20 餘載的大陸，留下了先生大半生崢嶸歲月、酸甜苦辣的大陸，在他感到大限將至之時怎能不深沉地懷念呢？雖然「福州雞鳴，基隆可聽」，然而兩岸一水相隔，生離猶如死別。「大陸不可見兮，只有痛哭」。在詩人心中，往昔歲月，伊人應答，親人團聚，重話桑麻，一切現實希望和殘夢都化為烏有了。對這位年邁蒼蒼的辛亥革命老元戎，愛國詩人，只剩下「痛哭」了。「只有痛哭」四字是此詩之眼，也是此詩的基調。「男兒有淚不輕彈」，于先生當年在受到清政府通緝追捕時也不曾落淚，在靖國軍失利困難叢集時也不曾落淚，然而，此時此刻，也許只有淚水才能沖淡詩人心中無盡的痛苦。然而，此刻百感交集淒然淚下的老詩人，眼睛模糊了，他屈子作賦時的心境一樣思絮魂遊；他夜不能寐，由無際的青天，想到茫茫的大野，想到「山之上，國有殤。」。「國殤」，死於國事者。想到自己這個為國事鞠躬盡瘁的炎黃赤子希望在百年之後能葬在這蒼穹之下，大野之間，高山之巔。含著眼淚，望著大陸，渴望魂歸故里。

　　年事漸高的于先生晚年居臺灣多次因病住院。據說每當重病住院時，他都有不久人世之感，都要寫一書法長卷。他晚年所書《千字文》、《赤壁賦》、《秋興八首》、《般若波羅蜜多心經》等就是在預留絕筆的心境下寫出的。寫《遺歌》的這一年 4 月他還寫出了《歷史博物館建館記》，乃鴻篇巨制，筆驚鬼神。他在辭世的 1964 年，雖已年屆 86 歲，還題寫下《礪園》，為他的學生李普同先生寫下了「向荒山大海高空爭地，與自由平等博愛聯盟」，李普同先生題箋為「右老五三絕筆」。「寫字是最快樂的事」，書法是他生命的重要組成部分，他也像張旭一樣，將「天地事之變，可喜可愕，一寓於書。」故其書「變動猶鬼神，不可端倪。以此終其身而名後世。」他的書法創作熱情，至老不衰。

　　就是這一年，他在稀疏的幾十頁日記中對讀書、親友、作書、遺願多有記述。僅摘錄片段（詳見圖 4-圖 6）：

1 月 2 日　星期二

　　「昨今兩日皆放假。今早去院寫字。下午與無名往觀音山。無名久想謁四姐墓，我亦想去，故今日同行。歸後到院中寫字。

今日未看書，歉甚。」

1月4日　星期四

「此數日少看書，寫字亦不多。

早看新經第四章。

字已留議員二人。」

1月6日　星期六

「早來院寫字。

每日逼我太甚。」（不知何故？筆者注）

1月8日　星期一

「午讀馬太福音第八章。

午宴陝西立法委員十一人。"

1月9日　星期二

「我實在支應不了。有說不出的苦。（不知何故？筆者注）

午讀馬太福音第九章。

晚讀謝康樂詩。即謝靈運，襲康樂公。」

1月14日　星期日

「在李彌將軍家午飯。

早寫字。晚看馬太福音第十四章。」

1月15日　星期一

「早讀馬太福音第十五章。

晚約張親全家便飯。（即想想家）

因張新自美歸。」

「此後改看字為讀字。紀實也。」（「讀字」提法甚精闢。筆者注）

圖4　于右任先生日記真跡選

1月21日　星期日

「遠遠是何鄉？

是我之故鄉。

我之故鄉是中國大陸。

……」

1月22日　星期一

「葬我在臺北近處高山之上亦可，

但是山要最高者。

讀馬太福音二十章。」

1月23日　星期二

　　「今為自由日。」（不知何意？筆者注）

一月二十四日　星期三

一月二十五日　星期四

　　「天明作此歌」作遺歌，並調順序。

一月三十日　星期二

　　「讀馬太福音二十五章。

　　今日靜靜的在院一天。

　　寫字十餘件。」

二月四日　星期日

　　「春節將近，用費太大，將如之何。

　　今日晚約同鄉數人吃年夜飯。」

二月五日　星期一

　　「讀馬可福音第一章、第二章。

　　今為春節元旦，天氣甚好。」

二月六日　星期二

　　「讀馬可福音第三章。

　　向各處賀春節。」

二月九日　星期五

　　「讀馬可福音第六章。

　　早開同鄉會。

　　團拜。為七友畫展請客。」

二月十日　星期六

　　「早讀馬可福音第七章。

　　讀馬可福音六七章後，乃見耶穌真

　　力量。」（對西學之感悟。難得！筆者注）

二月十二日　星期一

　　「讀馬可福音第九章。

　　無名女有一點誤會，我將郵票收拾好，待他不來，翻怪我。真怪事。」

二月十三日　星期二

　　「讀馬可福音第十一章。

　　昨為胡宗南作輓聯，輕重之間實難下筆。」

二月十七日　星期六

　　「我在此時真難做人。（感慨為何？筆者注）

　　早想辭職。種種事故作不清楚。

　　滯留而又滯留，謂之何哉。」

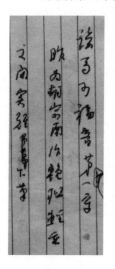

圖 5 于右任先生日記真跡選

二月二十五日　星期日

　　「昨晚十時胡適之先生逝世。」

三月十日

　　「夜間想起多少好朋友都死去。實在傷心。

　　好朋友之死，早知我對大事之無能。」

三月十一日　星期日

　　「聖經味淡而永，百讀不厭。」

三月十二日　星期一

　　「今是國父紀念日。」

圖 6　于右任先生日記真跡選

三月十三日　星期二

「今日是大太太生日，敬謹渡過。」

三月十七日　星期六

「我想我前要葬在高山上，及今思之，如大太太何。不如說十年後非我子孫將我倆合葬。」

　　1994年，筆者應臺灣中華書學會張炳煌理事長的邀請，訪問臺灣，在書學研討會、書法展覽之後，在李普同老師和幾位師兄妹的陪同下拜謁了臺北大屯山頂面向西北的于右任先生墓園。在向右老鞠躬禮拜時，我想到右老的一生，想到這首催人淚下的《遺歌》，想到在孤零零地長眠於海峽彼岸異鄉土地上的關中鄉賢，中華赤子，一陣陣揪心的酸痛，我遙望西北潸然淚下。

　　半個世紀過去了。他的人格精神和書法藝術更成了中華魂魄，國之瑰寶。我們最敬愛的于右任先生，還靜靜地躺在臺北大屯山上，海拔七百餘公尺的「巴拉卡」，「面臨臺灣海峽中原河山」「青龍抬頭，白虎伏首，山環水抱，可稱福地。」今日海峽兩岸同胞往來漸增，髯翁九泉有知，亦當含笑。拜讀了他頁數不多的1962年日記，我想著這位老人的與大太太「合葬」的遺願尚未實現，而先生的精神、藝術正待我們繼承弘揚。

　　臺灣文化界的朋友已將右老墓園申報為必須保護的文化遺產，大陸的朋友也出版了36卷巨帙《于右任書法全集》，海峽兩岸文化界書法界的朋友正以各種方式紀念這位民主革命的先驅、偉大的愛國者、詩人、政論家，譜寫了中國書法史最燦爛華章的書法大師。此時此刻讀著他的深情淒婉，詞淡意遠，大樸不雕，自然瀉出的國殤絕唱，讀著他的日記，只覺得默默地在接受著異樣的心靈的洗禮。

　　謹以此小文紀念于右任先生逝世五十周年。

詩篇不老　浩氣長存：

于右任詩歌賞析

蔡 行 濤[*]

摘　要

　　于右任早年參與孫中山先生領導的同盟會，從事推翻滿清的革命大業，並成為長江中下游革命力量的重要領袖之一。一九一二年推翻滿清，創建中華民國後，繼又堅持法統，反對袁世凱帝制。軍閥亂政，他任陝西靖國軍總司令，主持西北革命大計。北伐統一，出任國民政府監察院院長，管領風憲。抗日軍興，就國防最高委員會委員職，策劃並推動各項抗戰工作。行憲後，當選中華民國政府首任監察院院長。中華民國政府播遷台灣，繼續以力行憲政、實行孫中山先生的建國理念與主張為職志而終其一生。

　　于右任於文化工作與教育事業方面的作為，值得稱述的所在多有。如：創辦神州日報、民呼日報、民吁日報、民立報。創設復旦公學、中國公學、渭北中學、渭北師範、三原中學、民治中小學。創制標準草書、發起以農曆端午節為詩人節、提倡新詩、籌設敦煌藝術學院等，均其犖犖大者。

　　于右任忠於國族，關懷民瘼，功業彪炳，名滿寰宇。世人有以開國元勳、監察之父、元老記者、民族詩人、一代草聖等尊稱之。本文內容概分兩大單元，一是于氏詩歌的風格與特質：強調其契合時代的精神與脈動、發自心靈深處的

* 前國立臺北科技大學大教授兼人文與科學學院院長，前中國標準草書學會理事長。

呼喚；一是于氏詩歌作品賞析：分別從清末革命時期、民初建國時期、遷居台灣時期等三階段，各舉三篇詩作為例，予以探討解析，或有助讀者對其創作的心路歷程與時代背景能獲更多的認知與體會。

　　關鍵詞：孫中山先生　于右任　中華民國　詩言志

壹、前　言

　　于右任生於民國紀元前三十三年（清光緒五年，西元一八七九年）農曆三月二十日，卒於民國五十三年（西元一九六四年）十一月十日，享年八十六歲。

　　于右任出生的時代，正是滿清治理中國時期最為衰敗的階段，先有鴉片戰爭與英法聯軍，後有甲午之戰與八國聯軍，屢戰屢敗，簽訂許多喪權辱國的不平等條約。在接二連三地割地賠款下，導致中國社會秩序動盪不安、農村經濟破產、民生凋敝。此期間，雖有自強運動、戊戌變法、立憲運動等變革與圖強，但均未能振衰起敝，無力挽狂瀾於既倒，造成國族瀕臨滅亡的嚴重危機。

　　于右任出生於陝西三原農家，雖偏處內陸西隅，但在此動盪環境下，也強烈感受到外患頻仍造成的人心不安與生活疾苦，所以，激發了他悲天憫人的天性，以及民胞物與的襟懷。此外，在他接受啓蒙教育的過程中，又曾獲得多位名師的教導，如：賀復齋、劉古愚、朱佛光等，均講求實學、重力行、尚氣節，因此，培養出他那激越的情感以及熱愛國族、救國救民的革命情操。

　　于右任在藝文方面的表現，最常為人所津津樂道者，為其於書法藝術方面的造詣與成就。特別是他與草書社同仁重整我國歷代草書，確立系統符號，創制易識易寫、準確美觀的「標準草書」，奠定他「一代草聖」的崇高尊榮。于右任書法藝術的展現所以傑出不凡，除了在運筆書寫的技巧上，如：造型、結構、線條、墨韻已達爐火純青的地步之外，更重要的是，他書法創作上那精練的文辭詩句、深邃的思想意涵所產生的無比的滲透力與強烈的震撼感。他將自己許多膾炙人口、感人肺腑的詩歌創作，透過筆墨的書寫呈現出來，所以才能如此

打動人心，激發共鳴，成就許多曠世不朽之作。

貳、詩歌的風格與特質

　　于右任七歲入私塾，從三水耆儒第五求學。十一歲就讀三原名塾毛班香，從遊九年，讀經書，學詩文。毛班香教學十分認真，所教課文都須背誦，因此，于右任所讀之書也都較為精熟。此外，于右任的父親新三公，早年雖然在外經商，但自修甚勤，又從師問業，博覽群書，所以見識反較一般人為高。新三公對于右任讀書的督導非常嚴格，晚上常常一起互為背誦，不熟則相伴不寢。[1] 他在〈斗口村掃墓雜詩〉有云：「發憤求師習賈餘，東關始賃一椽居；嚴冬漏盡經難熟，父子高歌替背書。」另有詩云：「朝寫石門銘，暮臨二十品，竟夜集詩聯，不知淚濕枕。」[2]　于右任深厚的國學根基，以及人文思想的底蘊實奠基於此。

　　此外，根據于右任自述，他在毛先生私塾時已開始作古近體詩。當時如唐詩三百首，古詩原，選詩等都曾讀過。[3] 但是，他對「循文雒誦，終覺不生興味」，後來讀了文文山、謝疊山詩集殘本，「見其聲調激越、意氣高昂，滿紙的家國興亡之感」，才引發他作詩的興趣。[4] 往後，于右任的詩歌所以充滿高度的愛國情操，以及以天下為己任的萬丈雄心，其來有自。

　　于右任的詩歌，無論是體裁或內容方面都相當多元豐富，就體裁而言，有古詩、樂府、絕句、律詩、詞、曲、新詩等；內容則有紀事、紀行、紀遊、詠懷、題贈、交遊、哀輓等，無不平易流暢、至情至性。于右任詩歌的風格與特質有二，一是契合時代的精神與脈動：一般而言，作詩填詞都要能夠善於發現與營造能表現主題的典型環境，要寫感動你的環境，要寫變化中的環境，要寫獨特的環境。[5]　如陸游、杜甫，若不經戰亂的洗練，又何能成就其歷史上崇高的詩名？于右任所遭逢的時代和際遇，提供了他創作的豐富題材，詩歌的表現

[1] 于右任〈我的青年時期〉《于右任先生文集》頁 365。

[2] 劉延濤編《民國于右任先生年譜》頁 58。

[3] 于右任〈我的青年時期〉《于右任先生文集》頁 364。

[4] 劉延濤編《民國于右任先生年譜》頁 4。

[5] 徐有富《詩歌十二講》頁 196～202。

也一如許多歷史上的風雲人物，展現拯斯民於水火、扶大廈之將傾、安邦定國的宏偉抱負，寫下眾多不朽的詩篇。

二是發自心靈深處的呼喚：《庄子‧漁父》云：「真者，精誠之至也。不精不誠，不能動人。……真悲無聲而哀，真怒未發而威，真親未笑而和。真在內者，神動于外，是所以貴真也。」[6] 歷史上許多優秀的詩篇，實際都是詩人那個時代的情感的真實反應。于右任秉性純厚，情感豐富，詩歌的創作，許多是與當時社會生活的現狀，以及整個國族的變遷有著密切的關聯，更是他個人直接而親身的閱歷體驗，因此，無論是詩歌的題材與內容，每多實事實情，真切感人。

于右任晚年主張解放舊詩，因為舊詩拘於平仄、押韻，容易以音害辭、以辭害意。遷居台灣後，更提倡白話詩，主張用「中華新韻」，以自己的話寫自己的思想。他在〈詩變〉中有言：「詩體豈有常，詩變數無方，何以明其然，時代自堂堂。……人生即是詩，時吐驚人句，不必薄唐宋，人人有所遇。」[7] 于右任的詩風雖接近李白，更偏好杜甫喜愛民間、同情貧苦、表現生活特質的面貌。[8] 由於有關于右任詩歌的格律、平仄、修辭等方面的探討，學者專家的研究已多宏文鉅著，本文不擬贅述。在此謹分清末革命、民初建國、遷居台灣三個時期，各選三篇詩作，就其創作的心路歷程以及環境背景予以解析說明，或有助於讀者之欣賞。

叁、作品賞析

一、清末革命時期（西元一八九五～一九一一年）

清朝末年，國族遭受列強侵略，屢戰屢敗之下，割地賠款接踵而來，滿清中國實已瀕亡國滅種之境。于右任痛心清廷朝政的腐敗，又見自強運動、戊戌

[6] 徐有富《詩歌十二講》頁 192。

[7] 于右任先生百年誕辰紀念籌備員會編《于右任先生詩集（全二冊）下卷》頁 64。

[8] 劉延濤編《民國于右任先生年譜》頁 4。

變法的失敗，因此，經常作詩批評時政，諷刺朝廷，終遭清廷通緝而亡命上海。在上海期間，他不僅加入孫中山先生的同盟會，正式成為一位忠貞的革命志士，而且也創辦了神州、民呼、民吁等報，積極介紹新知、啟迪民智、宣揚革命思想。茲選取此時期他的三首詩作予以解析：

(一)〈雜感〉(其一)

> 柳下愛祖國　仲連恥帝秦
> 子房抱國難　椎秦氣無倫
> 報仇俠兒志　報國烈士身
> 寰宇獨立史　讀之淚沾巾
> 逝者如斯夫　哀此亡國民

　　于右任幼年求學受三原朱佛光、賀復齋以及咸陽劉古愚的啟沃，青年時期即已具有強烈的民族意識與革命思想。[9] 試讀他〈和朱佛光先生步施州狂客原韻〉詩句：「願力推開老亞洲，夢中歌哭未曾休，人權公對文明敵，世事私懷破壞憂。偶爾題詩思問世，時聞落葉可驚秋。太平思想何由見，革命纔能不自囚。」[10] 從他憂國族衰敗而夢中歌哭、嚮往人權與太平思想、主張革命不自囚，當可得到充分的驗證。

　　〈雜感〉一詩是于右任於民國紀元前十年前於宏道書院齋中所作，當時年僅廿二歲。于右任將秦國暴政，民不聊生的史事，隱喻當時滿清的腐敗、民生的疾苦。他也有志效法被秦國滅亡的六國「俠兒」，奮起反抗，即使犧牲生命，也在所不惜。詩中有那「莫怪無心戀清靜，已將書劍許明時」[11] 的決心，更有那「泰山一擲輕鴻毛」的英雄本色，充分展現出「萬里橫戈探虎穴，三杯拔劍舞龍泉」[12] 的豪壯氣概！

　　于右任的革命思想不是盲目的，也不是狹隘的，他對當時國際現勢曾有相

[9] 于右任〈我的青年時期〉《于右任先生文集》頁 368。

[10] 于右任先生百年誕辰紀念籌備員會編《于右任先生詩集（全二冊）》上卷　頁 4。

[11] 唐 李白〈別匡山〉。

[12] 唐 李白〈送羽林陶將軍〉。

當的認知與了解的。根據于右任的自述，早在他追隨朱佛光問學時，即已開始接觸海外新知。當時朱佛光就曾集資購買新書，以開風氣，但因陝西交通阻塞，新書極不易得。「適莫安仁、敦崇禮兩位牧師，在三原傳教，先嚴向之借讀萬國公報、萬國通鑑等書，我亦藉此略知世界大事。」[13]

　　十九世紀的世界，許多地方的人民都紛紛起來推翻原有的皇室朝廷，建立以民為主的國家體制，推行議會政治。如法國大革命、美國獨立戰爭、俄國大革命、日本明治維新等，基本上均主張主權獨立、領土完整、國與國之間平等相待，凡此，無不令當時中國有識之士由衷嚮往。但是，從鴉片戰爭的南京條約、英法聯軍的北京條約，以及甲午戰爭的馬關條約等，因重大戰爭的挫敗所簽訂的不平等條約的內容來看，不論是租界、租借地，或是領事裁判權、內河航行權、關稅協定，真可說是橫遭歧視、受盡欺凌，當時的滿清中國確實已淪為一個次殖民地的國家。「寰宇獨立史」歷歷在目，反觀自己國族的處境，于右任內心的傷痛與恥辱，必然悲不自禁，淚溼衣襟。詩中「讀之淚沾巾」正是他當時心情的外化。「逝者如斯夫，哀此亡國民」更看出他既不願濫擲歲月，也不願坐待家破國亡，「報仇俠兒志，報國烈士身」，他已有志要安邦興國！要救國救民！

　　(二)〈孝陵〉

　　　　虎口餘生亦自矜　　天留鐵漢卜將興
　　　　短衣散髮三千里　　亡命南來哭孝陵

　　此作是于右任於民國紀元前八年亡命上海途中，乘船先抵武漢，再轉南京時，潛行上岸，遙拜孝陵時所作。也是他離開家鄉，進入長江後所作的第一首詩，當時年紀廿六歲。

　　于右任早年如同當時一般的孩童，讀書求學、科考應試。由於經常義正辭嚴、批評時政，甚至將此類詩作刊印成《半哭半笑樓詩草》，所以引起滿清朝廷的注意與嫉恨。陝甘總督升允已以「逆豎昌言革命，大逆不道」密奏清廷，並

[13] 于右任〈我的青年時期〉《于右任先生文集》頁 367。

在于右任前往開封應試的時候，派人前往捉拿。幸好，于右任事先獲得訊息，立刻潛逃遠走，未遭不幸。于右任的自述中說：「倘再遲三四小時，緹騎即至，我就不及出走了。」[14] 詩中的「虎口餘生」即指此事，確實驚險，應無誇張。

　　于右任對自已遭到清廷通緝而「短衣散髮」的狼狽逃亡並不感到自怨自艾，「虎口餘生」更讓他以「天留鐵漢」自許，決心要為國族的「卜將興」繼續奮鬥。熱血詩情，充滿唐詩「壯士憤，雄風生。安得倚天劍，跨海斬長鯨」[15] 堅毅不屈的精神！亦如宋詞：「道男兒，到死心如鐵。看試手，補天裂」[16] 的昂揚鬥志，讓人強烈感受到，此一有為青年，終將會為那個動盪的時代社會做出一番轟轟烈烈的事業。

　　至於「亡命南來哭孝陵」有否隱含反清復明之意圖？似不必做過多聯想。因為當時社會風氣未開，許多民眾仍習慣將滿清視為外族。于右任亡命路過南京，其反清的心情是強烈而明確的，其欲恢復中國以往的盛世而選用明朝皇帝以為詩作的題材，單純只是為熟悉易懂而考量。再觀其後加入的同盟會所標舉的革命主張，主要還是想力圖挽救國族的危亡，恢復民族的盛強。所以，遙拜孝陵應無復明之意，更無另立朝廷之企圖，而是建立一個符合世界潮流的新國家。

　　(三)　〈馬關〉

> 雨中山好青如黛　浪裏花開白似錦
> 活潑游魚吞曉日　廻翔飢鳥逐漁船
> 舟人指點談遺事　豎子聲驕唱凱旋
> 一水茫茫判天壤　神州再造更何年

　　此詩是于右任於民國紀元前六年前往日本考察新聞事業、籌劃刊行神州日報時所作。滿清末年，孫中山先生曾先創立興中會，後又結合其他革命團體再組成同盟會，他主張：「驅除韃虜、恢復中華、建立民國、平均地權」，在獲得

[14] 于右任〈我的青年時期〉《于右任先生文集》頁 370。
[15] 唐　李白〈臨江王節士歌〉。
[16] 宋　辛棄疾〈賀新郎〉。

同盟會志士的認同之後，始正式成為該組織的革命綱領。于右任對孫中山先生
的此一主張與理念非常敬佩，因此，藉著赴日籌辦報社的機會，經康心孚的介
紹，謁見了孫中山先生，並正式加入同盟會，成為一位忠貞的革命志士，為推
翻滿清的革命大業而奮鬥。[17] 終其一生，持志不懈，絲毫未曾動搖其參與革命
的初衷與抱負。

其次，日本自明治維新開始，整軍經武，全力西化，一戰打敗滿清中國，
再戰擊敗俄國，成為亞洲最強大的國家。更使當時相繼推動自強運動與維新變
法的滿清中國，瞠乎其後，望塵莫及，所謂的「泱泱大國」的滿清，竟不敵「島
國小民」的日本！「一水茫茫判天壤」正是于右任對此現實發自其內心最沈痛
的悲鳴。另，于右任看到日本的景色「山好青如黛」、「花開白似錦」，一片繁榮
富足的氣象，反觀中國的錦繡大地卻頻遭列強的佔領蹂躪，「百戰洗劫灰」，清
廷政府卻無計可施！于右任心中不禁要問：何時才能恢復國族的榮耀？何時才
能重振華夏的聲威？又何時才能建立一個以民為主的新中國？「神州再造」不
僅吐露了于右任偉大的抱負與志向，同時也反映出當時許多有識之士共同的理
想與希望。

二、民初建國時期（西元一九一二～一九四八年）

中華民國的建立是當時中國四億五千萬人民的民心向背，並非是某一個人
或任何單一團體組織所能獨立締造的。但是，孫中山先生及其所領導的革命團
體，對此新國家的建立，關係最是密切、貢獻最為偉大，也絕對是無庸置疑的。

民國元年，孫中山先生被推選為首任臨時大總統，主張共和政體，力行議
會政治。不久，為避免南北分裂，謀求國家統一，請辭臨時大總統職，改由袁
世凱主政。此後，國事愈形紛擾，內亂頻仍，外侮日亟，中國持續陷於衰敗不
振的困境之中。期間經歷了洪憲帝制、軍閥割據、新文化運動、北伐統一、對
日抗戰、民主立憲等許多重大史事的演變與發展，政局始終動盪不安，民生凋
敝。

[17] 劉延濤編《民國于右任先生年譜》頁 15。

此時期，于右任曾經出任臨時政府交通部次長、陝西靖國軍總司令、國民政府監察院長、國防最高委員會委員、中華民國政府監察院院長等要職，對社會政治、民眾生計等重大事項，均有親身的歷練與體驗，對國家的建設更多有直接的參與，其作為對當時及後世亦有重大貢獻與影響，茲舉此時期他的三首詩作予以探討：

(一)〈題宋墓前曰嗚呼宋教仁先生墓〉

> 當時詛楚祀巫咸　此日懷殷弔比干
> 片石爭傳終古恨　大書留與後人看
> 殺身翻道名成易　謀國求全世難諒
> 如斗餘杭漁父篆　墳前和淚為君刊

此詩係于右任於民國三年所作。詩中提及的宋教仁是湖南桃源人，也是清末革命志士，曾經以「桃園漁父」作筆名為民立報撰文。民國建立，帶領參議院中國民黨議員堅持主張推行內閣制，而政府施政更應直接對議會負責。此一民主理念，卻與袁世凱所欲集大權於一身的總統制或帝制的野心，大相逕庭。但為追求建國的理想，在議會中屢次仗義直言，主張共和政制，結果於民國二年三月不幸遭袁世凱派人刺殺於上海北火車站。

于右任對宋教仁的被刺是十分悲慟的，這並非只因為二人的私交情篤，更是感慨國事的紛擾敗壞。其實，中華民國是犧牲許多革命志士、社會菁英而建立的。但是，國家建立以後，究竟該往哪個方向發展？又該如何使之健全，並臻理想？更是另一重大的挑戰與考驗。民國初建，孫中山先生為促成清帝退位，避免國家分裂，曾自請辭去臨時大總統職，改由袁世凱主政。但是袁世凱並無革命的理想與抱負，只是一位投機取巧、貪求權位的野心家，私心只圖洪憲帝制，因此導致後來軍閥的割據與戰亂，可惜當時多數人並未察覺警惕。所以，這種「片石爭傳終古恨」，或許只有等到今日，享受到民主議會、政治自由的我們，才能真正認知這共和政制的可貴。

語云：「慷慨犧牲易，從容就義難」，為挽救國族的危亡，為建立一個全新

的中國，許多英雄志士曾不顧一切，犧牲生命，壯烈成仁，其精神已足撼動天地，光耀史冊。但是民國建立以後，各項建設百廢待舉，則又是另一條漫長而艱苦的道路。因此，更需要眾多具有高瞻遠矚、正直無私、意志堅定的傑出人士承擔此一重責大任。民初的參議院，有兩項重大的議題急需確立，一是中央與地方政府權限的劃分，一是議會與總統職權的規範。宋教仁為圖國家的長治久安，在議會中不顧保守勢力的反對、偏激人士的威脅，堅持共和政體，因而遭到暗殺。宋教仁謀國求全，成仁取義，不僅揭露了袁世凱的帝制野心，喚醒國人對政治體制發展的重視，更促成後來二次革命的啓動，影響自是深遠。

　　于右任與宋教仁過從甚密，相知極深，他了解宋教仁在國會中堅持的主張，非為個人，實為國家，難易都得全力以赴。民國三年，于右任在〈宋教仁先生石像贊〉題語中有言：「先生之死，天下惜之。先生之行，天下知之。吾又何記，為直筆乎，直筆人戮，為曲筆乎，曲筆天誅，於乎，九原之淚，天下之血，老友之筆，賊人之鐵，勒之空山，期之良史，銘諸心肝，質諸天地。」[18] 他對宋教仁「謀國求全」的苦心孤詣，以及「殺身翻道」的成仁取義，給予了最高的推崇與肯定。

　　(二)〈聞鄉人語〉

> 兵革又凶荒　三年鬢已蒼
> 野猶橫白骨　天復降玄霜
> 戰士祈年稔　鄉民祭國殤
> 秦人爾何辜　殺戮作耕桑

　　該詩為于右任於民國九年所作。民初洪憲帝制崩潰以後，各地軍閥即佔地自據，相互征戰，民不聊生。自民國八年九月迄九年三月，陝西一地乾旱更連達七個多月未曾有雨，災荒十分嚴重。當時于右任正在三原統率陝西靖國軍，主持西北革命大計，與軍閥對抗。眼見軍中已無餉銀，民眾百姓幾乎也全無糧食裹腹，革命重擔實不忍中途放棄，因將內心的痛苦感嘆發抒於詩作之上。

[18] 于右任先生百年誕辰紀念籌備員會編《于右任先生文集》頁 201。

「野猶橫白骨」、「殺戮作耕桑」：民初軍閥的戰亂時間至少長達十五年以上，幾乎擴及全國各地。年年征戰的結果不僅橫屍遍野，也嚴重破壞了百姓農耕作息。壯丁被迫從事永無休止的爭戰，怎有人力與時間再去從事農耕種麻養桑？所以民生凋敝，百姓如同生活在水深火熱之中。唐詩：「可憐無定河邊骨，猶是春閨夢裡人」[19] 讀之已令人心酸，但至少活著的人還能「春閨有夢」、還在思念，以為他們的親人還好生生地在前線作戰。而此時陝西三秦的民眾，在兵革凶荒之下，食糧用罄，朝不保夕，恐已無人再有心力於睡夢中對這些遍野白骨、犧牲陣亡的將士去多做思念了，怎不更為淒慘？

　　于右任對陝西三秦地方鄉民的犧牲與痛苦，是無時或忘的。他在〈起雲臺至落雲臺〉詩中有云：「人似春風去又來，香憐柏子落仍開，流連東寺還西寺，隱約前臺望後臺，遠戍歸時遺塚在，野煙生處幾家回，三秦無地無兵火，含淚名山認劫灰。」[20] 他在〈民治學校園紀事詩後十首〉詩中亦云：「三秦子弟多冤鬼，百戰河山倒義旗。」[21] 均使人充分感受到，他對軍閥戰亂導致遍地烽火的強烈痛恨，以及祈求國家一統、天下太平的殷切盼望。

　　「秦人何辜？」于右任對年年征戰造成重大的傷亡與痛苦，藉詩作發出其內心最深沉的悲鳴！但究竟是誰帶來的災難？又是誰造成這種局面？他在〈讀史〉詩中曾云：「風虎雲龍亦偶然，欺人清史話連篇，中原代有人才出，各苦生民數十年。」[22] 他的〈詠懷〉詩中也說：「時代豈能後退，兵機不可先傳。天下英雄一夢，人間戰伐多年。」[23] 于右任認為，年年征戰的傷亡與痛苦，正是一些所謂的「中原人才」、「天下英雄」所造成的，他們沒有治國理想，只圖一圓帝王之夢，撫今追昔，心有戚戚！

　　(三)〈長歌復短歌〉

　　　　長歌長　短歌短　神聖戰爭方開展

[19] 唐　陳濤《隴西行》。

[20] 于右任先生百年誕辰紀念籌備員會編《于右任先生詩集（全二冊）》上卷 頁46。

[21] 于右任先生百年誕辰紀念籌備員會編《于右任先生詩集（全二冊）》上卷 頁56。

[22] 于右任先生百年誕辰紀念籌備員會編《于右任先生詩集（全二冊）》上卷 頁86。

[23] 于右任先生百年誕辰紀念籌備員會編《于右任先生詩集（全二冊）》下卷 頁75。

哥哥後　弟弟前　爭將性命為國捐　擊破胡兒在今年
短歌短　長歌長　萬世榮名是國殤
愛吾愛　仇吾仇　勇者不懼仁不憂　大家起來衛神州

　　此曲係于右任於民國二十六年所作。中華民國建立後，日本侵略者並不肯以平等相待，不但不放棄其在華的既得利益，反更變本加厲，積極擴大其在華的控制與掠奪。例如：逼迫袁世凱的二十一條要求、奪取山東利益的五九國恥、入侵東北瀋陽的「九一八事變」、扶持成立偽滿州國的陰謀、華北自治的企圖等，在在曝露日本侵略者貪婪邪惡的野心。

　　當時的中華民國在國民政府的主導下，雖然說：「犧牲未至最後關頭，絕不輕言犧牲；和平不到絕望時期，絕不放棄和平」。但是，在面對民族禦侮的戰爭，即使實力遠遜於日本，全國居民也不得不以血肉之軀、前仆後繼投入各次大小戰役中。全民「捐軀赴國難，誓死忽如歸」的奮戰下，傷亡慘重自是當然之事。

　　「哥哥後，弟弟前，爭將性命為國捐」，是鼓舞軍民作戰的士氣，也是對日抗戰的實際寫照。一九三七年的松滬會戰，三個月內，中國軍隊死傷 187200 人，根據一位曾經參戰的七十軍老兵的回憶，一個連約一百三十人，打得剩下五、六十個人的時候就要補充，他那個連曾補充了十八次：「如果一個一百多人的連可以在一個戰役補充十八次，那代表，前面的人一波又一波地餵給了炮火，後面的人則一波一波地往前面填，彷彿給火爐裡不斷填柴。如果前面是訓練有素，英勇而熱血的軍人，後面就有很多是沒什麼訓練的愛國學生，更後面，可能越來越多是懵懵懂懂、年齡不足，從莊稼地裡被抓走，來不及學會怎麼拿槍的新兵。」[24] 其實，中國對日抗戰，每次戰役中兩軍傷亡的比例，並無法得到精確的統計數字。「有的只是怵目驚心的數字，五比一、七比一、十比一，甚至二十比一。」「當一個日軍士兵被擊斃的時候，必須有五具、十具、甚至二十具年輕的中國軍人活生生地倒下！」[25]

[24] 龍應台《大江大海一九四九》頁 222～223。
[25] 中國傳奇 2010 之我的抗戰節目組《我的抗戰》頁 209。

　　中華民國的對日抗戰，多數人的認知是打了八年。事實上，從民國二十年的九一八事變開始，中日之間就已進入交戰狀態，因此，對日抗戰實際上是打了十四年。根據史料的統計，即使在八年抗戰中，大規模的會戰就超過22次，大戰1117次，小戰28931次，傷亡官兵高達325萬人，民眾2000萬人，另因戰爭而流離失所的更在以1億人以上。單就這些傷亡數字來看，已足強烈感受戰爭勝利所付出的代價是何等的鉅大慘重！

　　民國三十四年八月十四日日本正式宣布無條件投降，于右任曾作〈中呂醉高歌十首〉付中華樂府，其中有云：「萬家爆竹通宵，人類祥光乍曉，百壺且試開懷抱，鏡裏髯翁漸老。自由成長如何，大戰方收戰果，中華民族爭相賀，王道干城是我。」[26] 那種歡欣鼓舞之情，有似唐詩：「試借君王玉馬鞭，指揮戎虜坐瓊筵。南風一掃胡塵靜，西入長安到日邊。」[27] 充分溢於言表。

　　值得一提的，對日抗戰的勝利是中華民國發展的歷史上一項神聖而光榮的戰爭，也是中華民族近百年來雪恥圖強的一個重大轉捩點。清末以來衰敗的中國，正因這次民族禦侮的戰爭打敗了亞洲最近代化的強國日本，也收復了清末被奪走而遭殖民的台灣與澎湖列島，更結束所有列強在中國的佔領與欺凌，成為世界五強之一，而且還成為今日聯合國的創始會員國，更是常任理事國。這些輝煌的戰果都不是憑空取得的，而是「哥哥後，弟弟前，爭將性命為國捐」所換來的，也是今日海峽兩岸所有的同胞應深刻體認與感恩的！

三、遷居台灣時期（西元一九四九～一九六四年）

　　對日抗戰的勝利，大幅提高了中國的國際地位；憲法的頒佈施行，更加速中華民國的民主化。然而，國家內部政治的紛爭與武力的衝突並未稍戢。當時主張社會主義、共產政制的中國共產黨與主張三民主義、民主政制的中國國民黨，一直進行著激烈的爭鬥。迄民國三十八年，由中國共產黨主導的中華人民共和國成立，中華民國政府被迫播遷台灣。

　　于右任自清末參與革命，即衷心服膺孫中山先生的建國理念，同時，他也

[26] 于右任先生百年誕辰紀念籌備員會編《于右任先生詩集（全二冊）》下卷　頁128。

[27] 唐　李白〈永王東巡十一首　其一〉。

是中華民國行憲後首位透過選舉而產生的監察院長，所以，民國三十八年也隨中華民國政府遷居台北。當時的中華民國，確實是風雨飄搖、人心惶惶。在軍事方面要鞏固台、澎、金、馬的安全，壯大武力為反攻復國作準備；內政上則是普及教育，開發農村，發展民生經濟；外交上則以爭取國際友邦的認同與支持，維護聯合國的中國代表權地位為重。

遷居台灣後的于右任，積極貫徹監察權的行使來強化五權分立憲政的推行，由於政府遷台，治理地區已大幅縮減，監察權管轄的地區也暫侷限於台、澎、金、馬，公餘之暇，于右任每多揮毫從事書法創作，書寫標準草書，自娛娛人，詩歌創作也較前二期更加豐富多樣。當時的監察委員均係由民眾票選產生，監察院性屬民意機關。因此，于右任也常代表政府，與國際友邦或重要人士從事許多非官方的交流活動。由於他能詩能文，尤擅書法，深具中華文化特色的才華與藝能，所以備受外國友邦人士的尊敬與喜愛，對促進國民外交、聯絡邦誼多有重大的作為與表現，茲選取此時期他的三首詩作予以賞析：

(一)〈黃花岡詩二首〉

> 黃花岡上有啼痕　白首于郎拜墓門
> 三十餘年真一夢　憑欄不忍望中原
> 至此方知稼穡艱　每思開國一慚顏
> 人豪寂寂餘荒壟　喚得英靈往復還

民國三十八年二月長江以北業已棄守，當時于右任到廣州拜謁黃花岡烈士之墓而作有此詩。于右任不僅曾親自參與推翻滿清、建立民國的革命大業，民國建立以後，在許多政局變遷的事務上，他也幾乎是無役不與，他對中華民國這個國家，有其高乎一般人的深厚情感。「三十餘年真一夢」，短短只有三十八年的時光，眼看自己一生熱愛、奉獻的國家就即將失去大好江山，退踞海隅，怎不令他悲從中來、感慨唏噓？回首中原，哪有心情憑欄再望？

事實上，民國的建立是由許多先烈志士拋頭顱、灑熱血，犧牲生命所換得的。其中三廿九黃花岡之役，更是「草木為之含悲，風雲因而變色」、「死事之慘，直可驚天地而泣鬼神」，允為最悲壯的一次。于右任想起當年一起為共同的

信念與理想而奮鬥的黃花崗烈士，如今「人豪寂寂餘荒壟」，自己卻未隨先烈犧牲而苟全於世，更難掩他心中的傷痛與愧疚。同年九月，于右任也曾再謁黃花崗，又作〈越調天淨沙曲〉：「中原萬里悲茄，南來淚灑黃花，開國人豪禮罷，採香盈把，高呼萬歲中華。」[28] 既痛心國家內戰不止，更希望「喚得英靈往復還」，再造中華。

其實，中華民國在大陸的失敗，是近代中國發展史上的重大變局，于右任希望黃花岡烈士建立的國家能長久屹立，黃花岡烈士所追求的理想能早日實現。遷居台北以後，于右任仍念念不忘黃花岡烈士，在他七十九歲高齡時，仍有詩寄懷：「一曲悲歌同淨沙，黃花岡上泣黃花，淒涼往歲埋碑日，親見寒雲噪暮鴉。」[29] 此時主客觀環境已大不同往昔，懷念埋碑之日，卻無法再次親臨拜謁，心中似也有那「胡未滅，鬢先秋，淚空流，此身誰料，心在天山，身老滄州。」[30] 之慨嘆與無奈。

(二)〈高雄遠望詩〉

> 霸業東方何處尋　　癡兒失算復南侵
> 天留吾輩開新運　　人說中原有好音
> 撥亂非為一代計　　哦詩爭起萬龍吟
> 旂山當面莊嚴甚　　無限光明照古今

此詩作於民國三十九年四月。于右任的詩作中有關紀遊的作品很多，均因景物、人事的不同而有多種意涵的發抒。如〈生日往北碚道中〉、〈遊紅顏池〉、〈廟兒溝出遊〉等，都是平易暢達、膾炙人口的傑作。〈高雄遠望詩〉的重點不在觀景，不提人物，關心的是「撥亂非為一代計」，殷盼的是「人說中原有好音」，他心中放不下的仍是家國之憂！他朝夕牽掛、時時懸念的仍是反攻復國的大業！

此時，于右任雖已高齡七十二歲，但對困阨的局勢，他並沒有灰心失望，

[28] 于右任先生百年誕辰紀念籌備員會編《于右任先生詩集（全二冊）》下卷　頁131。

[29] 于右任先生百年誕辰紀念籌備員會編《于右任先生詩集（全二冊）》下卷　頁70。

[30] 宋　陸游〈訴衷情〉摘句。

他不作「塞上長城空自許，鏡中衰鬢已先斑」的哀鳴，也不作黃雞催曉、白日催年的嗟老嘆息，反更充滿著信心和希望。讀「天留吾輩開新運」，敬他豪邁壯盛的恢宏氣勢！誦「無限光明照古今」，愛他月印千川的仁德胸懷！

　　再看于右任七十九歲時所作的〈題民元照片〉詩：「不信青春喚不回，不容青史盡成灰，低徊海上成功宴，萬里江山酒一杯。」[31]，以及〈四十六年生日詩於彰化道中〉：「乾坤多難安云壽，日月如流賴有詩，我與生民同病者，及身定見太平時。」[32]，他的恢宏氣勢、他的人德胸懷，仍絲毫不曾稍減，那種奮發振作之勢，頗有「誰道人生無再少？門前流水尚能西」之氣概！他要喚回青春，因為他還有夢，他對生命還有期待。他要「再揮血淚洗山川」，為天下撥亂反正！他不願中華民國的國祚青史成灰，他深信他所摯愛的國家與社會終將有太平之日。他的萬丈豪情感人肺腑！他的忠貞志節令人動容！

(三)〈葬我於高山之上〉

　　　　葬我於高山之上兮　望我大陸　大陸不可見兮　只有痛哭
　　　　葬我於高山之上兮　望我故鄉　故鄉不可見兮　永不能忘
　　　　天蒼蒼　野茫茫　山之上　國有殤

　　此係于右任於民國五十一年元月二十四日所作，時年八十四歲。他在此作的前十二天的日記上曾經親筆寫道：「我百年之後，願葬於玉山或阿里山樹木多的高處，可以時時望大陸。我之故鄉是中國大陸，不得大陸不得回鄉，大陸乎！何日光復？」[33]

　　事實上，任何一位負笈他鄉、客居異地的遊子，每多會思念自己幼年生長的地方及兒時的情景。于右任自二十六歲離開陝西投入革命大業以後，東西南北四處奔波，戮力國事，不論身在何處，他對鄉民親人的掛念與關懷，從未稍減。于右任七十一歲時，隨中華民國政府遷居台北，八十四歲時，仍未得見大陸的光復，內心自是悲痛傷感。在其詩作中，如〈斗口村掃墓雜詩〉、〈歸省

[31] 于右任先生百年誕辰紀念籌備員會編《于右任先生詩集（全二冊）》下卷 頁71。

[32] 于右任先生百年誕辰紀念籌備員會編《于右任先生詩集（全二冊）》下卷 頁72。

[33] 劉延濤編《民國于右任先生年譜》頁234。

楊府村房氏外家〉、〈憶內子高仲林〉、〈五十三年生日記幼年時事〉以及〈眼兒媚（洛陽道中）〉、〈浪淘沙（潼關感賦）〉，都有他濃郁的鄉愁思緒，也都是真情流露、賺人熱淚的代表作。

　　由於當年兩岸氣氛緊張，國際情勢複雜，一般民眾尚不准返鄉探親，以于右任如此具有崇高聲望的國家代表性人物，更不可能輕易自由地返回大陸。民國五十年，他八十三歲時所作的〈有夢〉有云：「西北與東南，足跡何所適，悵望太平洋，窮老思奮翮，百世至今日，莫掃往者跡，夜夜夢中原，白首淚頻滴。」[34] 一生足跡走遍大江南北，如今跼促海隅，望洋興嘆，不得返鄉，正是此種心情的吐實，而夜夢中原，白首拭淚，更透露著幾許淒涼悲愴。

　　于右任日記上寫的〈葬我於高山之上〉，看得出他毫不在意自己在上的名份高低，也不關心自己後事的隆重與否，微小謙卑的心願，只希望身後安葬在一座高山之上，盼能常望他懷念的故鄉，因在遠方的家鄉有他遙遠的牽掛。山究竟要有多高，才能望見自己的故鄉？人究竟還要活多少歲月，才能得見自己的親人？見不到了，「只有痛哭」！等不到了，「永不能忘」！該作唱盡當年眾多因戰亂而渡海來台、無緣返鄉、翹首殷盼的軍民心聲。于右任早年「不為湯武非人子」般的壯志抱負，而今竟是「付與河山是淚痕」的悲戚慨嘆，又怎不讓人要一掬同情之淚？

肆、結　語

　　綜觀于右任詩歌，形式多樣，內蘊深厚，情感真摯，韻律鏗鏘，每每充滿熱愛國族，追求自由平等的思想；時時流露人溺己溺、民胞物與的純真情感；處處展現光明磊落、仁恕無私的精神。《尚書・舜典》：「詩言志，歌永言，聲依永，律和聲」。劉勰《文心雕龍・明詩》：「在心為志，發言為詩」。真正的詩，不在嚴整的格律、規則的平仄、精鍊的文藻。真正的詩，應是一種思想、是一種情感、是一種精神、更是創作者人格、志向、願望的表現。本文所選九首詩作，在文辭、平仄、格律方面的表現，抑揚頓挫、跌宕起伏，已臻上乘之境；

[34] 于右任先生百年誕辰紀念籌備員會編《于右任先生詩集（全二冊）》下卷　頁92。

所蘊含的情感、思想與精神，更能曲徑通幽，直達讀者心靈深處。吟讀于氏詩歌，品味人生，對其人格之崇高、志向之恢宏、願望之誠摯，無不令人產生由衷的尊敬與感佩。此其一。

知識份子注定是與整個國家的時代變動休戚相關，家國天下的情懷，是知識份子特有的本質。于右任的詩作在以「蘇辛為友，李杜為師」的風格薰陶下，每多平易自然、生動流暢。在主題與內容上，尤多契合史實史事而抒心中之感懷。書畫家石濤有云：「筆墨當隨時代」，任何文學或藝術的創作，如果不能與時代的精神與脈動契合，就必定會失去其生命力，不會受到大眾的賞識與喜愛。于右任的詩作每多反映當時社會最真切的現象，更多他直接的經歷與體驗，所以能譜成許多不可抹滅的璀璨篇章，撼動眾人深邃的心靈。而此「直賦其事」的特質，也成就其如同史詩般的崇高地位。此其二。

于右任詩歌體裁變化多樣，題材新穎，用字遣詞更常用白話俗語，所以易識易懂，自易產生強烈的感悟。于右任所遭逢的時代，賦予他詩歌創作極其豐富的題材，或許他與歷代中國許多讀書人一樣，有那「千古文人俠客夢」，但他不是忠君，也無意建立朝廷。他所面臨的是世界列強對滿清中國的侵略與欺壓；他要建立的是一個順應世界潮流的新國家。即使在民國初年的內戰，他也非為一家一姓而戰鬥，這是大環境迥異所產生的嶄新題材。其次，民國時期，文字讀音、平仄音韻漸不同於往昔，而新文化運動更快速提升了廣大平民的社會地位，白話俗字亦漸廣泛運用，于右任將此素材融鑄於其詩歌創作風格之中，故其作品多能反映生活、接近群眾，「劃開時代變詩風」，深具革新精神。此其三。

歷史上，許多英雄豪傑、騷人墨客，其在世盛名往往隨其離世而俱滅。于右任逝世距今已五十週年，哲人已遠，而其詩歌至今讀之，仍是如此撼人心弦，仍是如此令人動容，使人不禁而生「縱死猶聞俠骨香」之感懷與慨嘆！爰以「詩篇不老，浩氣長存」語贊其作。

參考文獻

于丹（2013），《重溫最美古詩詞》，北京聯合出版公司，299 頁。

于右任先生紀念集編輯委員會（民國 55），《于右任先生紀念集》，台北，該會

印，300 頁。

于右任先生百年誕辰紀念籌備員會編（民國 67），《于右任先生詩集（全二冊）》，
　　台北，國史館，140 頁。

于右任先生百年誕辰紀念籌備員會編（民國 74），《于右任先生文集》，台北，
　　國史館，700 頁。

中國傳奇 2010 之我的抗戰節目組（2011），《我的抗戰》，人類智庫數位科技股
　　份有限公司，446 頁

徐有富（2012），《詩歌十二講》，湖南，岳麓書社，253 頁。

張玉法（民國 68），《中國現代史上下冊》，台灣東華書局，769 頁。

陸炳文等編（2005），《景行行止于右任逝世四十週年紀念集》，台北，中華粥會，
　　527 頁。

國立歷史博物館編輯委員會（民國 95），《千古一草聖－于右任書法展》，台北，
　　該會印，243 頁。

鄧蔭柯（2014），《中華詩詞名篇解讀》，上海，商務印書館，460 頁。

劉延濤編（民國 70），《民國于右任先生年譜》，台灣商務印書館，286 頁。

龍應台（2009），《大江大海一九四九》，台北，天下雜誌股份有限公司，367 頁。

霍松林（1997），〈論于右任詩的創新精神〉，《于右任研究》，陝西于右任研究會，
　　頁 199～210。

《從牧羊兒到草聖詩豪：
于右任先生詩傳》

陳 慶 煌[*]

摘　要

　　本論文主要在以詩為于右任先生作傳，首為引言：追和右老四十八歲所作〈尚父湖憶舊〉元玉云：「髯公心似雁隨陽，萬里投荒豈敢忘。日白天青崇氣節，楓紅桂雪念河殤。征誅有賴邦多士，漁釣無妨水一方。拯救生民需呂尚，梟雄盡掃戰千場。」並稍作申述。

　　次為本論，即就右老一生，依「牧羊秀才、虎口餘生、辦報覺民、興學育才、建國護法、長審計院、主司風憲、參與大選、標準草聖、歌行詩豪、虛懷若谷、山高水長」凡十二目，分別繫之以「嶽降三原名伯循，牧羊心事幼艱辛。秀才第一孤兒幸，書院沉潛知故新。」迄「死葬高山望大陸，故鄉不見永難忘。蒼蒼天漢茫茫野，海外魂歸國有殤。」共三十八首詩作為骨幹，環繞其一生而論述之。

　　末為結語：謹借右老八十四歲〈自輓詩〉元玉弔之云：「念一代草聖詩豪兮，神州沉陸。陸沉根不歸兮，長歌當哭。念一代草聖詩豪兮，化鶴仙鄉。仙

[*] 陳慶煌，字冠甫，號脩平。國立政治大學國家文學博士，淡江大學中國文學系教授，兼中華閩南文化研究會理事長，中華楹聯學會會長，中華詩學研究會副理事長。創作詩詞曲聯萬首，學術論文三百篇。

鄉何所見兮，憂思難忘。天蒼蒼，海茫茫，大屯山上弔國殤。」暨自創：「草聖
詩豪美名實，古今中外第一人。標準草寫新詩作，大氣磅礴天下珍。創發全方
位藝術，九次修正老彌勤。與時俱進身殉道，優入聖域長歌吟。」古風等共四
首詩以作結，冀能發其潛德幽光於萬一。

　　關鍵詞：于右任、右老、草聖、詩豪、標準草書

　　于右任先生（1879～1964），嬰年失恃，曾牧一頭跛母羊，為三匹狼所噬，
自己獲救生還。既而苦讀中舉，蔚為西北奇才。以昌言革命，遭清廷追緝，虎
口餘生，南哭孝陵。及入光復會、同盟會，鼓吹民主，危身奮筆，風播四方，
力圖光復，克集大勳。迨民國肇建，擢登樞府要員，總領靖國軍，經略西北。
復參與討袁護法及北伐，戮力戡定，訏謨益顯。行憲前後，長監察院垂三十四
載，於建立制度，護持綱紀等，冠冕群賢，德齒俱尊，學行醇厚，器量淵弘。
同時亦為近代最知名之大書法家與詩人，獲「標準草聖」、「劃時代詩豪」之殊
榮。本論文秉持心月樓：「開奕葉文壇未有之奇，譜就新詩，代聖賢修傳；藉諸
家身世獨遭之遇，果成正道，為天地立心。」[1]一貫之宗旨而替右老立傳。

壹、引　言

髯公心似雁隨陽，萬里投荒豈敢忘。日白天青崇氣節，楓紅桂雪念河殤。
征誅有賴邦多士，漁釣無妨水一方。拯救生民需呂尚，梟雄盡掃戰千場。

　　此詩係追和于右任先生四十八歲所作〈尚父湖憶舊〉：「尚父湖波蕩夕陽，
征誅漁釣兩難忘。窮羞白髮為文士，老羨黃泉作國殤。落葉層層迷去路，橫舟

[1] 陳慶煌・冠甫（2004），《中華聖賢詩傳・題聯》，臺北：心月樓藏本《心月樓詩文集・甲申聯
　語卷》。

緩緩適何方。桂枝如雪楓如血，猛憶關西舊戰場」[2]元玉。右老原來的墨跡用筆樸實，厚勁有力，方中見拙，氣息沉雄，正是他「朝臨〈石門銘〉，暮寫〈二十品〉」，獲心法後的書道力作。尚父湖一曰尚湖，當地人稱之為尚湖灣，以殷商末姜太公曾隱居垂釣於此而得名。尚湖灣北依十里虞山，東鄰古城常熟，山青水秀，景色本就十分迷人。如今，加上歷來畫家、文人，如黃公望、沈周、唐寅、康有為以及于右任等名流的題詠，更發引人思古之幽情。

于先生處清末民初，時局混亂、政體腐敗，外強橫行、民生塗炭，民族生死存亡之秋。他的心有如西北邊塞之鴻雁，投向南方來追隨　國父孫中山先生。他將滿腔熱血獻給救國救民的革命運動，誓言「為天地立心，為生民立命，為往聖繼絕學，為萬世開太平。」[3]為推翻滿清專制腐敗、喪權辱國，拯救生民於水火、登之衽席而努力。

貳、本　論

右老一身正氣，兩袖清風，功在黨國，茲分「牧羊秀才、虎口餘生、辦報覺民、興學育才、建國護法、長審計院、主司風憲、參與大選、標準草聖、歌行詩豪、虛懷若谷、山高水長」目，詠詩並略作詮釋以論其一生如下：

1. 牧羊秀才

嶽降三原名伯循，牧羊心事幼艱辛。秀才第一孤兒幸，書院沉潛知故新。

于右任在 1879 年 4 月 11 日，生於陝西三原東關河道巷，祖籍涇陽。原名伯循，字誘人，後以諧音「右任」正名。三歲失恃，依二伯母房太夫人，為改善家境，曾放牧一隻跛母羊，不意竟被三匹野狼咬走，小命險遭不測。1895 年，

[2] 王陸一、劉延濤（1956）箋《右任詩存》十卷，臺北：中華叢書編纂委員會刊本。案：本論文凡徵引于先生之詩，均本於此，且再三審核；為求其清新條暢，避免瑣碎，以下引詩恕不加註。

[3] 宋理學家張載四句教，語見：黃宗羲原本・黃百家纂輯・全祖望次定：《宋元學案》卷 18：橫渠學案（下）:〈近思錄拾遺〉第七則，臺北：河洛圖書出版社景印本。又見《張載集》頁 376。

以第一名成績考入縣學，成為秀才。1897 年，入三原宏道書院、涇陽味經書院、西安關中書院攻讀。1898 年，弱冠獲歲試第一人，補廩膳生，學政葉爾愷目之為西北奇才。

2. 虎口餘生

> 聯軍攻入北京城，那拉西逃逼跪迎。擬勸春煊誅禍首，同窗勸阻臆難平。
> 詩草早年刊故里，髮披膊赤手掄刀。昌言革命甘流血，理想追求代價高。
> 詩溢激情真愛國，中華忍被列強亡。必誅桀紂師湯武，莫效夷齊死首陽。
> 辛丑舉人非等閒，樓名哭笑詩參半。譏評時政憫蒼生，長夜漫漫何日旦？
> 踏花原擬趁槐黃，會試開封緹騎張。移孝作忠身抗滿，氣雄湖海豈輕狂！
> 三千里路犬鷹凌，虎口餘生哭孝陵。韃虜待除民主創，天留鐵漢一身膺。

　　1900 年，八國聯軍攻陷北京，慈禧與光緒帝逃到西安，他被迫參加「跪迎」行列，心生不滿。1903 年冬，將所彙編的《半哭半笑樓詩草》，於朋友相助下，在家鄉三原刊行。因扉頁上印有他披髮赤膊，雙手握刀的玉照，兩旁分題：「愛自由如髮妻，換太平以勁血。」又集內如：「女權濫用千秋戒，香粉不應再誤人」（〈興平詠古〉其二）等詩句，均譏諷朝政，遂被扣上「昌言革命，大逆不道」的罪名。隔年春，當清廷下令緝拿時，他正準備參加會試；幸提前得到消息，於是逃離開封到上海，化名劉學裕，入馬相伯創辦的震旦學院就讀，開始了全新的生活。

　　當路過南京時，曾遙謁明孝陵，寫下：「虎口餘生亦自矜，天留鐵漢卜將興。短衣散髮三千里，亡命南來哭孝陵」七絕一首。其詩境界廣闊，風格豪邁，而且極富新意，有為振興中華而獻身革命的新思想與真感情，也就是希望像朱元璋那樣「驅除韃虜」，纔能夠爭取到人們的自由與民主。又：伯夷、叔齊反對武王伐紂，不食周粟，餓死於首陽山，受到「聖之清」的肯定，常見文人歌頌。右老對之不但沒有褒，反而指斥他們「心中有商紂，目中無商民」（〈雜感〉第三首），敢於推翻數千年贊頌夷齊的成案；尤其能藉古諷今，隱喻清朝統治者為暴虐的商紂，並且大聲喚醒同志，仗義討伐民賊。在此後的詩作中，猶不時出現「不為湯武非人子，付與河山是淚痕」（〈出關〉）；「乘時我欲為湯武，一掃

千年霸者風」之類的警句，充分流露獻身革命、威武不屈的英雄氣概。

3.辦報覺民

　　神州日報焚於火，另辦民呼更民吁。被迫停刊民立創，鼓吹民主展新吾。
天挺人豪師尚父，亦儒亦俠兼文武。呼吁四海鼓風雷，開國但期民作主。
大呼被壓迫人民，爭取自由同日起。天地因之正氣揚，國民革命軍欽此。
立報啟蒙毛澤東，倒清文字釁宮貼。桂園宴會暢談詩，人物大王相賀捷。

　　1906 年 4 月，右老赴日本考察新聞並募集辦報經費，因此會晤了孫中山先生，並加入同盟會。1907 年，創辦《神州日報》，創刊僅八十天，因鄰居失火，殃及報社，無力恢復，自行辭退。1909 年創辦《民呼日報》，發刊首揭：「大聲疾呼，為民請命之宗旨。」由於遭到清廷控告而停刊，入獄一個月又七天後，被逐出租界。經過兩個月，改在法租界創辦《民吁日報》，亦即民呼的化身，暗示人民的雙眼被清廷挖了。因注重國際正義的伸張，很快就遭到日方抗議而被查封下獄，出刊僅五十幾天。1910 年創辦《民立報》，首揭政治黑暗，資政院議員無能，積極宣傳民主革命，以報社作為黨員聯絡指揮中心。1913 年，送宋教仁北上，宋遇刺，哭之痛。「二次革命」失敗，《民立報》被查封，於是避居日本，從事反袁鬥爭。

　　1936 年，毛澤東在延安接受美國記者愛德格・斯諾採訪時，曾談論《民立報》及其主編于右任，他回憶說：「在長沙，我第一次看到報紙──《民立報》，那是一份民族革命的報紙，刊載著一個名叫黃興的湖南人領導的廣州反清起義和七十二烈士殉難的消息。我深受這篇報導的感動，發現《民立報》充滿了激動人心的材料。這份報紙是于右任主編的，他後來成為國民黨的一個有名的領導人。……當時全國處於第一次革命的前夜，我激動之下寫了一篇〈打倒清王朝〉文章，貼在學堂的牆上。」1945 年 8 月 28 日，毛澤東從延安飛重慶談判，8 月 30 日，張治中在桂園為毛澤東舉行晚宴，並邀于右任、孫科、鄒魯等作陪。9 月 6 日，右老設午宴招待毛澤東、周恩來及王若飛，並邀張治中、張群、邵力子、丁維汾、葉楚傖等出席。在談話中，右老對毛澤東填的詞《沁園春・雪》

極力揄揚，對結句：「數風流人物，還看今朝！」更稱賞不已，認為足以激勵後進。毛澤東卻欣然答曰：「何若公『大王問我，幾時收復山河』。」原來，右老謁成吉思汗陵墓時曾賦《越調・天淨沙》曲：「興隆山上高歌，曾瞻無敵金戈，遺詔焚香讀過，大王問我：幾時收復山河。」[4]說罷，兩人拊掌大笑，舉座皆歡。

4.興學育才

民治校園詩紀事，大聲鞸鞈轉悲涼。蟲魚草木皆名列，興寄遙深二十章。
辦學新三山出鳳，文光照野接西秦。頂天立地完人格，歌勵諸生德日新。

1905 年，右老出資聘用馬相伯、邵力子等，共同另行籌組復旦公學（今復旦大學）、中國公學，中秋節正式開課。1922 年，熱愛教育事業的右老，另與葉楚傖共同創辦了上海大學，並擔任校長之職。

1921 年，直軍進入了陝西，右老不得已退居三原西關民治小學校園中，所作〈民治學校園紀事詩〉七律二十首，詩風竟由統領靖國軍最艱困時的沉鬱悲涼，化而為：以六十多種花卉草木之名，寄寓感情，因物托事，卻意興深遠，別開新境。因他活用了《詩三百》的比興技巧，遂能開拓舊詩的新版圖。從 20 世紀 20 年代起，右老即建言「開發西北」，並呼籲社會賢達「興學興農」。他於 1932 年，首倡籌設西北農林專科學校(今西北農林科技大學)、渭北中學、渭北師範，還先後在三原創辦民治小學、民治中學、三原女子中學等，發展教育事業，不遺餘力。

1939 年，又斥資 3500 銀元，選了四川省岳池縣城西門外鳳山土觀寺修建一所中學，並以父名「新三」，兼有「三民主義之戰士、頂天立地之完人」的雙層含義作校名。新三中學便是今天岳池縣第一中學的前身。清末，關內人士紛紛入蜀經商，右老封翁來民風淳樸的岳池縣城開當鋪近二十年。右老也就在此度過他的童年，因而對岳池有著濃厚的感情。

4　于右任_百度百科　baike.baidu.com/view/67483.htm〈毛澤東最敬重的國民黨大才子于右任先生〉。

5.建國護法

辛亥偶然成大業，項城竊國逞奸回。妄謀稱帝戕民主，暗殺橫行添七哀。
次長交通紆畫策，舟車貨暢利民生。不惟開物還成務，但冀果真天下平。
豪傑能將帝制摧，黎元獲拯亦佳哉。驚天動地培民氣，願把乾坤扭轉來。
度隴赴渝東上海，辦成大學士咸歸。炯明叛國中山困，間道廣州終解圍。
拯我生民宜建旆，碧雲寺上成功表。盡烹狗盜定中華，奮力圖強心未了。
民國何曾民有國？伶仃頭白莫斯科。中山溘逝列寧死，瞥覩紅場悲作歌！
赴俄約回馮玉祥，誓師五丈原平亂。西安圍解令頒行，召伯甘棠期沃灌。
心懷康濟恤孤寒，萬井千林稼嗇安。未竟宏施多難故，退墾涇陽輿地觀。
中南半島太平海，論定地名源委在。考鏡異同音義明，裨於國故彰文采。

1911 年，辛亥武昌起義成功，明年，國父就大總統職，任右老為交通部次
長。1918 年，右老擔任以陝西為主所組成的靖國軍總司令，討袁護法。前曾述
及，1921 年，直軍入關中，只好暫退到民治小學校園。翌年，以事已不可為，
由鳳翔度隴，泛嘉陵江至重慶，匝月即東下會國父於滬，創辦上海大學。1923
年 1 月 26 日，奉國父命往晤段祺瑞。及陳炯明叛，乃招舊部樊鍾秀間道入粵，
解廣州之圍。而在他四十七歲時，亦即 1925 年，國父至北平，命右老與吳稚暉、
汪精衛等五人處理黨政。無何，國父逝世。明年，陝西告急，遂代表國民黨，
由滬遵海假道至莫斯科促馮玉祥返國。旅途所作〈東朝鮮灣歌〉、〈紅場歌〉、〈克
里木宮歌〉等，以新思維驅遣新詞彙來表達新的環境、新的事物，其詩得到了
大解放。後來馮玉祥自俄趕來，與之相遇於沙漠道中，同行至五丈原。9 月 17
日，右老與馮玉祥、劉覺民等人成立國民聯軍，誓師入陝，終解西安之圍。而
右老以駐陝總司令兼行省府職權。

1935 年 12 月 12 日，西安事變，17 日，中央派任宣慰使，宣慰西北軍民。
1939 年，任國防最高委員會委員，二年後，發表〈論中南半島之範圍與命名〉。
1942 年，建言中央在西北數省挖鑿萬井。翌年 2 月，發表〈太平海〉論文。

6.長審計院

核定收支今有院，歲時出入賴平衡。察夫毫末知清白，涓滴歸公看執行。

1928 年 2 月 4 日，中央通過國民政府組織條例，設立審計院。3 月，公布〈審計院組織法〉，右老出任審計院長。

7.主司風憲

主司風憲卅餘年，救弊察奸能補偏。齒德並尊邦最老，中興延望地行仙。

1931 年 2 月 2 日，右老宣誓就監察院長職。從此主司風憲垂三十四年，先師考試委員成惕軒曾摛文贊其：「恢張法紀，掊擊豪強；凜鐵面以無私，奮銀手之如斷。縛添翼之虎，政尚寬仁；驅附羶之蠅，吏無貪墨。彈章偶出，褫奸魄而正氣伸；繡斧分巡，彰直言而群紛息。至於諮郡國之利病、察閭閻之慘舒、撫戰地之瘡痍、司窮民之喉舌，莫不事歸提挈，功在匡扶。溥傅說之甘霖，施從柏府；煦趙衰之冬日，暖到茅簷。」[5]可謂鉅細靡遺，昭然可信。

8.參與大選

甲辰未試狀元無，樞府名提副總統。軍系公然買票聞，清流才大難為用。

前已述及，于先生在 1904 年遭通緝，未參加會試，自然與狀元無緣。1948 年 4 月 19 日，國民大會公告孫科、于右任、李宗仁、程潛、莫德惠、徐傅秀為第一屆副總統候選人。右老是在蔣中正親自拜訪之下，纔勉強同意參選的。當時，他曾書寫平日奉為一生事業與人格寫照座右銘的「關學」大師張載所標榜的四句教：「為天地立心，為生民立命，為往聖繼絕學，為萬世開太平。」遍贈三千國民大會代表，可稱得上是選舉史上宏揚國粹文化的奇蹟，但終究敵不過其他參選者銀彈的魅力而敗北。

[5] 成惕軒撰 1973 年 11 月初版，《楚望樓駢體文外篇‧于右任先生八秩壽序》，臺灣中華書局，頁 84～109。

9.標準草聖

二王北海連松雪，轉益多師及北碑。智慧才情修養備，蘇黃米蔡冀追馳。
曾見敦煌索靖帖，月儀墨跡留殘葉。更從西夏草書臨，佛畫塑雕神韻獵。
易識且須兼易寫，定成標準醞多方。翔龍舞鳳形流美，養性怡情草不狂。
確立草書成系統，合於部首號符同。例求條貫編為表，晤一而能百體通。
唐尊張旭漢張芝，筆走龍蛇字怪奇。造極于公真草聖，擘成標準世皆師。

于先生年少時練習書法，先從趙孟頫入手，而後上溯李北海及王羲之、獻之喬梓書帖，青年時期則熱衷於北魏碑誌的研究與吸納，1929 年起，即從事歷代草書的研究。1932 年 12 月，他在上海創辦「標準草書社」，邀集同好學人，一起切磋研究。他寫章草、魏碑，嘗有詩云：「朝寫石門銘，暮臨二十品。竟夜集詩聯，不知淚濕枕。」同時，他又參以篆、隸，在行楷中開拓新路。右老曾譬喻說：楷書如步行，行書如乘車船，草如坐飛機。寫草書可以爭取時間，效率高。於是汲取章草、今草、狂草之精華，參以魏碑筆意，而從三百多種《千字文》和歷代書家大量草書作品的基礎上，就諸家各種草體中擇定一個易識、易寫、準確、美麗的字作為標準。

我們試從右老在 1935 年 7 月，所臨摹纂集的《標準草書》千字文第一次印本問世自序云：「今者世界之大，人事之繁，國家建設之艱鉅，生存競爭之劇烈，時之足珍，千百倍於往昔，廣草書於天下，利制作而新國運，此其時矣！」即可了然其苦心孤詣。他還作〈百字令・題標準草書〉云：「試問世界人民，寸陰能惜，急急緣何故？同此時間同此手，效率誰臻高度？符號神奇，髯翁發見，秘訣思傳付。敬招同志，來為學術開路。」足證標準草書除了方便、美觀的功能外，還寓有改良字體、經世致用的意義在。1941 年，右老往訪敦煌時，曾見索靖〈月儀〉墨跡殘字及西夏草書，對諸佛壁畫，尤為激賞，返渝即提案籌設敦煌藝術學院。右老對書畫藝術教育提倡的熱情，始終如一。後來，他寓臺十五年，影響臺灣書法風氣至鉅，首次造成碑學壓倒館閣帖的趨勢。

霍松林《唐音閣隨筆集》稱于先生的字：「簡淨明快，雄渾奇崛，深沉樸拙，博大精深，縱橫變化，儀態萬方，於飛動中見俊逸，於疏放中見規範，在

跌宕起伏中表現出強烈的節奏感和醉人的神韻美。愈到晚年愈入化境，隨意揮灑，自成佳構。」[6]洵乃感受蘊釀至深，始克發出獨到而精闢之論。右老能從張芝、張旭等草聖的狂草，研究到明、清時代所有世人難以辨識的草書，依「千字文」的排序，每一個草書體字型，皆經過千挑萬選而決定。他作書的秘訣在「無死筆」三字，其顛峰期，是筆筆皆活，有神而無形似之累，有法而無用法之相，有力而無用力之跡，最可貴者在於他隨時都有創新的能量與能力，放諸中國書法史，少有與之抗衡者，真不愧為千古「標準草聖」！。

抑有晉者，右老自 1927 年即陸續廣泛搜集前代草書名家的作品、論著，僅歷代碑刻拓本和墨跡本《千字文》就收藏了百餘種。所購置的二百九十餘方碑石，單單北魏墓誌銘就收八十五種之多，其中有七對夫婦墓誌，書法精美，因而命其書室為「鴛鴦七誌齋」。1936 年，他將以前所購藏的三百八十方碑石，捐贈予西安碑林，其所護持的國寶，不藏私而公之於天下，讓世人同賞，精神可敬！

10.歌行詩豪

清新豪爽詩詞曲，西北俠風高格局。拜誦長歌與短章，純乎天籟三光浴。
不為名將抗倭侵，淚灑關西戀土心。提振軍魂恢士氣，酸甜曲續廣傳吟。
少作題襟句有神，子昂太白是前身。入臺夜夢中原路，老淚情同墨雨頻。
境闊意新天命雄，別開生面創詩風。視通萬里心千載，引領群賢德望崇。

大家一般都認為右老的詩名為書名所掩，其實二者「雙峰並峙」，在書法與詩歌史上，奠定了舉足輕重的地位。其《半哭半笑樓詩集》於 1902 年以前問世，比南社成立於 1909 年，要早七年。右老詩如其人，大氣噴薄，既豪放又謙和，自稱為玩票，卻深具劃時代特色，實開「南社」反對專制統治思想的先河。《右任詩存》，收 1930 年以前約三十年的作品，由王陸一箋注。1930 年至 1964 年的作品，由劉延濤箋注。霍松林《唐音閣論文集》以為右老詩歌可分四期。

[6] 霍松林，《唐音閣隨筆集・憶髯翁答中國書法記者李廷華問》，河北教育出版社印行，頁 35～43。

辛亥（1911）革命以前十來年為第一期；民國以後至 1927 年為第二期；1927
年至抗日戰勝為第三期；抗日戰勝至 1964 年逝世為第四期。而最能體現其創新
精神的詩，則主要在第一、二期。所言不誣。

　　1937 年，右老曾約集學人成立民族詩壇。1941 年，他在渝與文化界人士
共同發起以 5 月 5 日為詩人節。1944 年，他又約盧前等編輯《中華樂府》，從
其〈黃鐘‧人月圓〉：「山河表裏風雲會，曾記我來思。買牛學稼，呼鷹結客，
駐馬尋碑。酸甜戲耳，蘇辛為友，李杜為師。八年血戰，不為名將，淚灑關西。」
可以明白淵源所自。

　　1947 年與 1948 年重陽節，右老曾率領京、滬、杭等地著名詩人前後兩次
分別登紫金山天文臺與小倉山雅集。1949 年 6 月上旬，右老於廣州東山寺書寫
自己的集字聯：「聖人心日月，仁者壽山河。」雄渾博大，筆風墨雨，氣撼山河。
來臺後，1954 年所寫：「風雨一杯酒，江山萬里心。」「江山如有待，天地更無
私。」聯對，筆力蒼遒，意境蒼涼。

　　右老推崇臺灣的詩人與詩社，他於 1955〈四十四年詩人節詩人大會在臺南
演辭〉云：「臺灣之詩社，早涵有為國家、為民族、為人類之革命思想。數百年
來，愈流傳，愈光大，及至清末民初，更才傑輩出，與中原旗鼓相應，以有今
日。大矣哉！臺灣詩社。」[7] 又於〈四十五年詩人節詩人大會致辭〉云：「追憶
日據時代，有志之士，以詩教互通聲氣，傳達思想；為民族爭生存，為文化爭
地位，卒能很快的光復故物。前代詩人之艱辛奮鬥也如此，現在又到了另一個
時代，臺灣在此大時代中，成了……自由民主的燈塔，對於鼓舞士氣、激勵人
心，詩人仍須奮勇負擔。……在這個大時代中，詩人不獨負有鼓吹中興的使命，
更負有為生民立命的重任。」[8]

　　右老主張舊詩要與時代而俱大纔會有真生命，他於〈四十四年詩人節詩人
大會在臺南演辭〉又云：「執新詩以批評舊詩，或執舊詩以批評新詩，此皆不知

[7] 于右任先生治喪委員會編（1965），〈四十四年詩人節詩人大會致辭〉，《于右任先生紀念集》，
　　臺北：中央印刷廠印行。頁 16 及 292-295。

[8] 于右任先生治喪委員會編（1965），〈四十五年詩人節詩人大會致辭〉，《于右任先生紀念集》，
　　臺北：中央印刷廠印行。頁 292-293。

詩者也。舊詩體格之博大，在世界詩中，實無遜色。但今日詩人之責任，則與時代而俱大。謹以拙見分陳如下：一、發揚時代的精神；二、便利大眾的欣賞。蓋違乎時代者，必被時代摒棄；遠乎大眾者，必被大眾冷落。再進一步言之，此時代應為創造之時代。偉大的創造，必在偉大的時代產生；而偉大的時代，亦需要眾多的作家以支配之，救濟之、並宣揚之，所謂『江山需要偉人扶』也。此時之詩，非少數者悠閒之文藝，而應為大眾立心、立命之文藝。不管大眾之需要，而閉門為之，此詩便無真生命，便成廢話，其結果便與大眾脫離，此乃舊詩之真正厄運。……一方面，詩人的喉舌，是時代的呼聲；一方面，詩人的思想，是時代的前驅。以呼聲來反映時代的要求，以思想來促使時代的前進。而詩人自己，更應當是實現此一呼聲與思想的鬥士。」[9]復於〈四十五年詩人節詩人大會致辭〉云：「一個時代自有一個時代的興者，為聖為賢，全看自己的努力如何。而今日之時代，吾知興者當更遠逾前代也。何子貞論詩，謂『做人要做今日當做之人，即做詩要做今日當做之詩。』可知詩與時代同樣要放而大之。今日在臺灣以身任天下改造之詩人，其作法囿於一派乎？其本身拘於一地乎？其手握寸管目營八荒乎？吾思之，吾重思之，願與諸位先生共勉之。」[10]

　　右老強調詩歌一定要求與時日新，其〈詩變〉云：「詩體豈有常？詩變數無方。何以明其然，時代自堂堂。風起臺海峽，詩老太平洋。可乎曰不可，哲人知其詳。飲不竭之源，騁無窮之路。涵天下之變，盡萬物之數。人生即是詩，時吐驚人句。不必薄唐宋，人人有所遇。」通篇即在論一個「變」字。更於〈四十六年詩人節詩人大會致辭〉云：「詩者，是大眾言志的工具，而不是一部分人的怡情玩具。而每一次的變，都是一些豪傑之士的一種革命運動，是想把加上去的脂粉刮掉，枷鎖打開，而恢復詩的本來面目、自由精神。但是到了後來，都是丟了舊的脂粉，換了新的脂粉，解了舊的枷鎖而套以新的枷鎖。民國以來，一些學者創為新詩，新詩的成功與否是另一回事，但這種精神是可佳的。所以

[9]　于右任先生治喪委員會編（1965），〈四十四年詩人節詩人大會致辭〉，《于右任先生紀念集》，臺北：中央印刷廠印行。頁 16 及 292-295。

[10]　于右任先生治喪委員會編（1965），〈四十五年詩人節詩人大會致辭〉，《于右任先生紀念集》，臺北：中央印刷廠印行。頁 292-293。

自新體詩興，舊詩的光彩，已逐漸暗淡，僅賴宿學者起而維持之，姑存一格耳。」
「總之，詩的體裁，必須解放，偉大的天才，偉大的思想，決非格律所能限制
的。……我們當拿詩的格律來適應我們的思想，不可拿我們的思想來適應詩的
格律。猶之，我們當因腳的大小來做鞋，不應當因鞋的大小來修腳。……我們
為國家開新運，為人類爭自由，也要為我們詩開新運，爭自由。……我的希望
是：一、洗滌陳言，一新面目。二、前代詩材，取其接近民間者；今代詩材，
取其適合時代者。三、韻不可廢，體不可拘。四、認白話為一體。」[11]主張舊
詩要解放舊的枷鎖，開創新的機運，與白話互相結合。

　　右老於耄耋之齡，猶不辭辛勞，長途奔波跋涉，為詩的平仄格律與押韻問
題而努力。他於〈四十七年詩人節詩人大會在臺東演辭〉苦口婆心呼籲說：「我
的意思，……詩應化難為易，應接近大眾。這個意見，朋友中間贊成的固然很
多，但是持疑難態度的亦復不少。這個原因：一是結習的積重難返，一是沒有
具體辦法。習慣是慢慢積成的，也只有慢慢的改變。我今天特向大會提出兩點
意見。……一、平仄：近體詩的平仄格律，完全是為了聲調美。但是，現在平
仄變了，如入聲字，國語多數讀平聲了，我們還把它當仄聲用。這樣，我們的
詩，便成目誦的聲調，而不是口誦的聲調了。所謂聲調美，也只成為目誦的美，
而不是口誦的美了。二、韻：詩有韻，為的是讀起來諧口。但是後來韻變了。
古時在同韻的，讀來反而不諧；異韻的，反而相諧。如同韻的『元』『門』，異
韻的『東』『冬』。而我們今日作詩，還要強不諧以為諧，強同以為異，這樣合
理嗎？但是這種改變，並不自今日始。詞的興起，是一種革命，它把詩韻分的
分，合的合，來了一次大的調整。元曲又是一種革命，那些作者認為詞韻的調
整還不夠，所以《中原音韻》，連入聲都沒有了。現在國家推行的是國語，而
我們作詩用的是古韻，這樣一來，不知埋沒了多少天才，損失了多少好詩。古
人用自己的口語來作詩，我們用古人的口語來作詩，其難易自見。我們想要把
詩化難為易，和大眾接近，第一先要改用國語的平仄與韻，這是我蓄之於心的

[11] 于右任先生治喪委員會編（1965），〈四十六年詩人節詩人大會致辭〉，《于右任先生紀念集》，
　　臺北：中央印刷廠印行。頁 294-295。

多年願望！我過去，話實在說得太多了。但是，我總覺是國家今日固然不可無瑰麗的賓館，但更需要多興平民的住宅！國如斯，詩亦如斯！」[12]其主要目的仍是要把舊詩從「抱殘守缺」、「格律桎梏」、「故步自封」、「今之古人」的地方小眾作品，推廣為全天下普羅大眾皆能創作、能欣賞的國家文學。六年前筆者所詠：「充數詩壇莫自矜，要能揚善敗能興。封侯拜將何庸俗？三省應慚杜少陵。」即針對臺灣詩壇現狀，借 1904 年，右老二十六歲時所作〈經南京遙拜孝陵〉元玉而感賦的。

11.虛懷若谷

　　堂堂開國漢官儀，位比三公法相奇。八秩遐齡廊廟重，惕軒壽序大名垂。
　　官大而虛懷若谷，位高卻手尾無錢。一生廉節誰能比，雪白長髯直似仙。

　　多年前，我到臺北天廚菜館參加粥會時，嘗見某年輕博士生攜來乙幀精裱的鏡框，原來他從古董市場購得一張半開宣紙的昔日中華粥會雅集簽名單，在所有參加者的簽名中，多數前修先賢均搶簽顯要部位，字大墨濃；惟獨右老官大而知禮讓，尋一個小角落，以小楷簽上筆劃只有十四劃的姓名，卻字小墨淡。如此的謙沖自牧，禮賢下士，怎不令人感動呢！

　　于先生久居政府要職，地位顯赫，樂於助人，自己竟囊中羞澀，中晚年常為子女學雜費、生活費而舉債；甚至連病危的住院費也由蔣總統墊付，後來身體有微恙，怕又驚動元首，隱忍而未就醫，終因延誤而病卒。留給後人的只有幾箱書及借條，連手尾錢都無，今日那些喪盡天良的奸商污吏，若能深夜捫心自問，怎不汗顏乎！六年前筆者所作：「蛇鼠一窩非偶然，騙人選票謊連篇。臺灣代有天王出，害苦同胞又八年。」即借 1916 年，右老三十八歲時的〈戲作〉：「風虎雲龍亦偶然，欺人青史話連篇。中原代有英雄出，各苦生民數十年。」元玉而感賦的。

　　回想，當右老八十華誕時，朝野各界聯合推請先師成惕軒所撰〈于右任先

[12] 于右任先生治喪委員會編（1965），〈四十七年詩人節詩人大會致辭〉，《于右任先生紀念集》，臺北：中央印刷廠印行。頁 290-296。

生八秩壽序〉，以「魁儒之特識、革命之耆勳、靖國之元戎、樞垣之憲長、鄉治之前驅、報壇之先進、書林之巨擘、吟社之詩豪」八大端，長達二千又三十字駢文，論述右老早已成就立德、立功、立言三不朽。通篇高華典重，切事切人，旌善表徽，義足潛化。而在右老仙去後，先師更輓之以長聯云：「曠懷非于定國所能，榮賁華袞，樸若布衣，觴詠接孤寒，那復門風矜馺乘；同里繼李衛公而起，胸抒雄讜，手光舊物，鼎鐘銘閥閱，固應海客陋虯髯！」[13]憑五十六字，即概括右老一生，可與壽序並觀，均屬傳世之大制作、大文章。

12.山高水長

死葬高山望大陸，故鄉不見永難忘。蒼蒼天漢茫茫野，海外魂歸國有殤。眉壽髯銀作上仙，鸞驚鷹跱入雲煙。開平繼絕存三立，字與詩融造化全。

1949 年，于先生來臺後，其元配與愛女均身陷大陸，無緣再見，從他所作〈雞鳴曲〉、〈基隆道中〉，屢引臺灣民歌「福州雞鳴，基隆可聽。」思鄉念親，真是一往情深。此外，他更寫下了不少催人淚下的深情詩句。如「夢中遊子無窮淚，二十年來陟屺心」（〈題故山別母圖〉之二·1954），「夜深重讀牧羊記，夢繞神州淚兩行」（〈題林家緯寫牧羊兒自傳〉·1957），「垂垂白髮悲遊子，隱隱青山見故鄉」（〈書鍾槐村先生酬恩詩後〉·1958），「更來太武山頭望，雨濕神州望故鄉。」（〈望雨〉·1959），「夜夜夢中原，白首淚頻滴」（〈有夢〉·1961）等皆是。而右老最後的絕唱是 1962 年 1 月 24 日的日記上寫的〈望大陸〉：「葬我於高山之上兮，望我大陸；大陸不可見兮，只有痛哭。葬我於高山之上兮，望我故鄉；故鄉不可見兮，永不能忘。天蒼蒼，野茫茫，山之上，國有殤。」（又名〈國殤〉）其懷鄉念土之情，溢於言表，真能觸動所有炎黃子孫靈魂深處的隱痛，為千載下落葉不得歸根者之所同悲！其實兩天前，他在 1 月 12 日的日記就寫道：「我百年後，願葬於玉山或阿里山樹木多的高處，可以時時望大陸（旁註：山要高者，樹要大者）。遠遠是何鄉，是我之故鄉。我之故鄉是中國大陸。」

[13] 成惕軒撰（1989 年 2 月）初版，《楚望樓聯語·輓于院長右任》，臺北：臺灣商務印書館，頁42。

右老逝世於 1964 年 11 月 10 日，中華民國總統 蔣中正敬輓以：「耆德元勳」四大字，並頒令褒揚曰：「監察院院長于右任，德行醇厚，器量弘深；早與同盟，鼓吹革命。危身奮筆，風動四方；光復是圖，大勳克集。民國肇建， 國父嘉其賢勞，擢登樞府。率靖國軍，經略西北。北伐之際，戮力戡定，益顯訏謨。行憲前後，長監察院逾三十載，建立制度，維持綱紀，冠冕群彥，齒德同尊。方今復興大計，實賴老成匡迪，遽聞捐館，震悼殊深。特派張群、嚴家淦、谷鳳翔、李嗣璁、王宗山，敬謹治喪，飾終之典，務極優渥，以示政府崇報元勳，表彰耆德之至意。此令！」[14]從這一蓋棺之論定，可見中央對他的重視。而于先生以一身而兼有諸多不朽，實乃世所難能，其道德情操，何其高尚也！

參、結　語

綜右老一生，關懷天下憂樂，感慨家國興亡，或秉春秋之筆，或揮魯陽之戈，出生入死，獻身黨國，為實現民主自由而奮鬥抗爭。其於革命，為開國元勳；於新聞事業，為開山前輩；於興學，為大教育家；於文為大文豪；於詩為創時代詩豪；於書為標準草聖。今日逢其逝世五十週年紀念，特恭撰此文，贅附上六年前（2007 年 4 月 11 日）所追步之詩於次：

不容堂廟盡姦回，民氣傷心化劫灰。天若有情當果報，生芻一束酒三杯。

此係借右老於 1957 年，他七十九歲〈題民元照片〉：「不信青春喚不回，不容青史盡成灰。低徊海上成功晏，萬里江山酒一杯」元玉而感賦的。

何日放光明，長空萬里晴。天心如可挽，濁世早清平。

此係借右老於 1962 年，他八十四歲時所作〈五十一年生日詩〉：「不寢盼天明，天明雨放晴。江山須自造，指日見昇平」元玉而感賦的。

念一代草聖詩豪兮，神州沉陸。陸沉根不歸兮，長歌當哭。

[14] 于右任先生治喪委員會編（1965），〈中華民國五十三年十一月十日總統蔣中正令〉，《于右任先生紀念集》卷首，臺北：中央印刷廠印行。

念一代草聖詩豪兮，化鶴仙鄉。仙鄉何所見兮，憂思難忘。

天蒼蒼，海茫茫，大屯山上弔國殤。

此係借右老於 1962 年，他八十四歲時所作〈望大陸〉「自輓詩」元玉而弔之者。此外，更續作古風一首於次：

草聖詩豪美名實，古今中外第一人。標準草寫新詩作，大氣磅礴天下珍。

創發全方位藝術，九次修正老彌勤。與時俱進身殉道，優入聖域長歌吟。

右老從歷代名家浩瀚的書法作品中，遴選出符合標準的字體，集成《標準草書》千字文，經過九次修訂，其治學態度審慎嚴謹，理論與實際一致，看他所書寫的字，結體重心低下，含蓄儲勢，筆筆隨意，字字有別，絕無雷同，大小斜正，恰到好處。時而呈平穩拖長之形，時而作險絕之勢，時而與主題緊相黏連，時而縱放宕出又能回環呼應，真已出神入化。此外，右老又逐步總結出篆、隸、楷、行與草書之間對應的一組規律性神奇符號，這些神奇符號架起了衍化草書的橋樑，解決草書產生與「準確」書寫的關鍵性問題。揭發千載不傳之秘，為將來文字學研究開闢了新道路，不僅是一項偉大的創造，也是草書發展史上的新高峰，更是書法藝術史上新的里程碑。

右老於詩，有絕大識見、作風及偉大的藝術創造力。他不拘一法，不囿一派，出舊入新，繼往開來，有破又有立，以嶄新的面目，出現在清末民初的詩壇，未可以傳統詩學的眼光目之。他力主詩歌迎合時代，深入大眾，誠懇呼籲詩學革新，雖部分難免流於淺顯，但其筆力雄渾健朗，獨抒胸臆，自然真切，清新可喜，能闢前賢未闢之境，啟詩界未啟之局，誠為命世的雄才、開天的作手也。今日我為于先生作詩傳，仍以其在立言的不朽為主，因而特重於標準草書與詩歌。

最後，必須說明的是：于先生的〈民治學校園紀事詩〉，曾書寫過數遍，先後各有異同。福州陳子波所收藏的墨蹟，據推測係重寫於 1948 年，因他保存有右老於同年所寫〈前後出師表〉十六幅連屏，除體勢與之相同外；亦獲右老落款「民國三十七年」的〈前後出師表〉冊頁二十九葉，以及〈先伯母房太夫人行述〉二十葉，無論篇幅大小，紙質厚薄，墨色濃淡，均無差別。我擔任《中

華詩學》總編輯時，曾將〈民治學校園紀事詩〉墨蹟刊載於 1996 年冬季號與
1997 年春季號中。在霍松林教授寄贈的《唐音閣詩詞集》，〈讀于右任詩集〉十
首其四下註為〈民治學校校園紀事〉，多出一「校」字，愚以為右老作詩時可能
以陝西音思惟，一如先妣在我讀小學時也經常用閩南音提及「學校園」詞彙。
另外，右老的臨終詩〈望大陸〉末句，寫於日記上的原稿作「國有殤」，後來有
將之更易為「有國殤」者。愚以為從原稿「國有殤」，一則可以看出右老作詩求
新求變，忌蹈故常，不直接剽竊「國殤」二字；再則使我更敬佩右老謙虛樸實
的泱泱大度，不敢以為自己的死就是「國殤」，因為「國殤」這個專有名詞，是
稱人而非自稱的呀！（2014 年 10 月 18 日完稿）

參考文獻

于右任，（1926），《右任詩存》，刊印本。

于右任，《變風集》，民初石印本（據國家圖書館資料著錄，館藏另一種《變風
　　集》屬鉛印本，係《右任詩存》第二冊。

于右任（1930），《右任詩存》，臺北：世界書局刊本。

于右任（1947），《右任詩存二集》，上海：大東書局刊本。

于右任（1948），《于右任先生詩文選粹》，（前有于右任 1948 年序及〈擁護于右
　　任先生競選副總統〉一文）。

于右任先生治喪委員會編，（1965），《于右任先生紀念集》，臺北：中央印刷廠
　　印行。

于右任（1990），《右任詩存》，（蘭州：蘭州古籍書店），「中國西北文獻叢書」
　　刊本。

于右任，1999），《西行紀行詩》，「中國敦煌學百年文庫・文學卷（一）」，蘭州：
　　甘肅文化出版社刊本。

于右任詩詞遺墨編委會編，2004），《于右任詩詞遺墨》， 陝西人民出版社刊本。

于媛主編（2006），《于右任詩詞曲全集》，西安：世界圖書出版西安公司刊本，
　　（收錄詩、詞、曲 1156 首）。

王陸一箋注（1930）初版，《右任詩存箋》六卷，1933 再版。王陸一箋（1948），

《右任詩存初集》六卷，上海大學同學會編輯，上海：大東書局刊本。王陸一、劉延濤箋（1956），《右任詩存》十卷，（臺北：中華叢書編纂委員會）刊本。

朱凱、李秀潭選編（1984），《于右任詩詞曲選》，時事出版社刊本。

成惕軒撰（1973年11月）初版，《楚望樓駢體文外篇・于右任先生八秩壽序》，臺灣中華書局印行。

成惕軒撰（1989年2月）初版，《楚望樓聯語・輓于院長右任》，臺北：臺灣商務印書館印行。

馬天祥、楊中州編注（1984），《于右任詩詞選注》，陝西人民出版社刊本。

陳慶煌（冠甫）撰（2001年1月），《中華聖賢詩傳》，臺北：心月樓珍藏本。

張壽平釋譯（2007年1月）初版，《于右任詩書編年釋譯》，桃園：紫辰園出版社景印本。

楊博文輯錄（1984），《于右任詩詞集》，長沙：湖南人民出版社刊本，（收近700首）。楊中州選注（2007），《于右任詩詞選》，河南人民出版社刊本。

劉延濤編（1972）第二版，《右任詩文集》。劉永平編（1996），《于右任詩集》，北京：團結出版社刊本。潘志新選編，（2005），《于右任詩文誦三秦》，見「三原文史資料」第十五期，中國人民政治協商會議陝西省三原縣委員會文史資料委員會，陝西省三原縣于右任紀念館主編，（西安：陝西省新聞出版局）刊本。

霍松林著（1998年12月）作者新編後記，《唐音閣詩詞集・讀于右任詩集》，河北教育出版社印行。

霍松林著（1998年11月）作者後記，《唐音閣論文集・論于右任詩的創新精神》，河北教育出版社印行。

霍松林著，《唐音閣隨筆集・憶髯翁答中國書法記者李廷華問》，河北教育出版社印行。

龐齊編著（1986），《于右任詩歌萃編》，陝西人民出版社刊本，（收850餘首）。

附錄一：〈于監察院長右任先生生前留影 〉

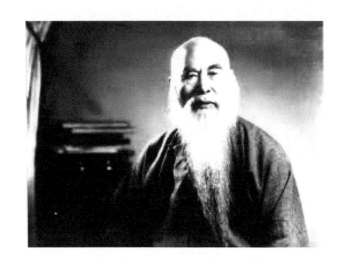

附錄二：〈2015 年 11 月 10 日於淡江大學驚聲國際會議廳發表論文承于院長哲嗣中令先生趨前致意後在福格大飯店晚宴中合影題詩誌念〉

　　右老生平詩譜就，喜今宣讀文無謬。惠蒙中令譽相加，福格影留雙福壽。

附錄三：〈中華民國一〇三年十一月十日 為于右任先生辭世五十周年紀念特書古風一篇向 陳博士冠甫教授撰「于右任先生詩傳」示敬古閩 蔡鼎新獻句於晚學齋 時年九十又五〉

右任詩傳萬餘言，鉅製皇皇誇名筆。功勳事蹟盡在中，草聖詩豪亙古一。

本論四十又二章，筆與神契見洋溢。天意右公降海湄，道德文章人能識。

書法沛然潤群生，景從繼踵如捧日。於焉標草起風雲，有韻有神尤有質。

髯翁風義我頗詳，詩傳讀來一口畢。淪浹彌深瞻拜餘，引領遙天惟長揖。

于右任論書題畫詩研究

崔　成　宗[*]

摘　要

　　鄭師因百（1906-1991）《論書絕句百首‧其八十九》云：「偉貌修髯命世豪，興酣落筆挾風濤。三秦千古英雄氣，直上秋空雁背高。」並謂：「右老詩無論歌行律絕，皆推當代第一。」筆者每誦此推美于右任（1879-1964）之詩篇與評論，復觀其詩文書法，未嘗不意氣激揚，而思有以奮發興起也。于右任既為書學之泰斗，其詩作必有論及書法學之深雋識見。若能細讀潛翫相關詩作，試為詮解，以窺其堂奧，當有助於書學之探研也。再者，詩、書、畫之內涵，源遠流長，千緒萬脈，交會相彰，研討于右任論書詩之餘，若能鋪觀其題畫詩作，試為尋繹，或亦可蒙牖迪。言念及此，遂以〈于右任論書題畫詩研究〉為題，以「探研書論書學」、「贊詠畫作畫境」為主軸，釐為「訪研碑版」、「評賞書跡」、「講說書論」、「詠歌畫境」、「賞畫贊人」等節，以探討于右任論書題畫詩之內涵。

　　本文引錄于右任之詩作，主要以國立編譯館出版、王陸一箋之《右任詩存》，世界圖書出版公司出版、于媛主編之《于右任詩詞曲全集》，以及紫辰園出版社出版、張壽平釋譯之《于右任詩書編年釋譯》為依據。于右任論書題畫之詩作，今人時賢或已有所著墨，顧或僅揭其端緒，或未暢其詩旨。茲篇之作，或可附驥尾而有以補前修之未備歟。

　　關鍵詞：于右任、論書詩、題畫詩

[*] 淡江大學中國文學學系教授。

壹、前　言

　　鄭師因百《論書絕句百首‧其八十九‧于右任之一》云：「偉貌修髯命世豪，興酣落筆挾風濤。三秦千古英雄氣，直上秋空雁背高。」[1]並謂：「《山谷題跋》：『東坡書挾海上風濤之氣。』右老……曾見其中年楷書條幅，點畫端秀，結構謹嚴；晚年草書則開徑獨行，自成一格……右老詩無論歌行律絕，皆推當代第一。張養浩〈山坡羊〉曲，詠關中云：『山河猶帶英雄氣。』右老最喜讀之。」[2]筆者每誦此推美于右任（1879-1964）之詩篇與評論，復觀其詩文書法，未嘗不意氣激揚，而思有以奮發興起也。

　　民國九十五年六月，國立歷史博物館、國家圖書館漢學研究中心、何創時書法藝術基金會舉辦「于右任書法展」，並將其書跡裒而成編，名曰：《千古一草聖——于右任書法展》[3]。國家圖書館且編纂〈于右任著作及相關書目〉，列於此書之〈附錄〉，據此書目，可知與于右任之研究相關之文獻資料，專書凡一百六十七種，單篇之文章凡二百五十四篇。其中論及于右任之詩者，有胡鈍俞〈于右任詩選評〉[4]、陳紀瀅〈于右老詩文研究〉[5]、魏建寬〈玉山之巔有國殤——于右任詩〈望大陸〉賞析〉[6]、張恩鋒〈悲愴深沉，愛國情深——于右任詩〈望大陸〉賞析〉[7]、趙山林〈試論于右任詩歌的藝術探源〉[8]、禚夢庵〈談于右任先生的詩〉[9]、王世昭〈論于右任的詩〉[10]。另有黃春秀〈至情至性——于

[1]　鄭騫著（民國 77 年），《清畫堂詩集》，臺北：大安出版社，頁 387。

[2]　同注 1。

[3]　（民國 95 年），《千古一草聖——于右任書法展》，臺北：國立歷史博物館。

[4]　《中國詩季刊》，民國 63 年 9 月，頁 82-102。又見於《夏聲月刊》，民國 71 年 2 月，頁 9-18。

[5]　《陝西文獻》，民國 79 年 5 月，頁 2-7。

[6]　《閱讀與鑒賞（初中版）》，2004，3 期。

[7]　《語文世界》，1999，10 期。

[8]　《華東師範大學學報》，2006，2 期。

[9]　《中外雜誌》，民國 64 年 12 月，頁 20-25。

[10]　《中外雜誌》，民國 69 年 9 月，頁 82-88。又見《陝西文獻》，民國 70 年 4 月，頁 7-11。

右任的詩〉一文[11]、柯耀程《于右任詩書美學與書法藝術之研究》[12]一書，論及
于右任之詩。黃春秀〈至情至性——于右任的詩〉論及于右任「題贈」、「紀事」
之詩作，於其題畫、訪碑之詩，有所著墨。柯耀程之書為其博士論文，該書第
四章〈于右任詩歌內容思想及其美學特色〉第一節、第五小節〈題書法、繪畫
之詩〉，以及其第六章〈從異質同構觀點探于右任詩書美學之契合〉，探論于右
任之詩作，頗為深雋而詳瞻。而其論述于右任「題書法、繪畫之詩」，則猶有補
綴發揮之餘地。

　　于右任既為書學之泰斗，其詩作必有論及書法學之深雋識見。若能細讀潛
翫相關詩作，試為詮解，以窺其堂奧，當有助於書學之探研也。再者，詩、書、
畫之內涵，源遠流長，千緒萬脈，交會相彰，研討于右任論書詩之餘，若能鋪
觀其題畫詩作，試為尋繹，或亦可蒙牖迪。言念及此，遂以〈于右任論書題畫
詩研究〉為題，以「探研書論書學」、「贊詠畫作畫境」為主軸，釐為「訪研碑
版」、「評賞書跡」、「講說書論」、「詠歌畫境」、「賞畫贊人」等節，以探討于右
任論書題畫詩之內涵。

　　本文引錄于右任之詩作，主要以國立編譯館《中華叢書》編審委員會出版、
王陸一箋之《右任詩存》，世界圖書出版公司出版、于媛主編之《于右任詩詞曲
全集》，以及紫辰園出版社出版、張壽平釋譯之《于右任詩書編年釋譯》為依據。
于右任論書題畫之詩作，今人時賢，或已有所著墨，顧僅揭其端緒爾，若欲窺
其全豹，當可賡為探研也。

貳、探研書論書學

　　論書之詩，興於唐代，李白、杜甫，皆有論書詩作。或敘作書之始末，或
贊作品之精妙，或論書家之造詣，或陳自家之書論。明人張丑（1577-1643）復

[11] 黃春秀撰（民國 95 年），〈至情至性——于右任的詩〉，《千古一草聖——于右任書法展》，臺
　　北：國立歷史博物館，頁 56-63。

[12] 柯耀程著（101 年），《于右任詩書美學與書法藝術之研究》，高雄：國立高雄師範大學。

有論書絕句之組詩[13]，風氣一開，仿效者眾。清人王文治（1730-1802）、康有為（1858-1927）等，今人鄭騫先生之〈論書絕句百首〉、啟功（1912-2005）之〈論書絕句百首〉、馬國權（1931-2002）之〈書法源流絕句〉百二十首等，復後先相輝，蔚成大國矣。

《右任詩存》與《于右任詩詞曲全集》所錄于右任探研書論書學之詩作，並無論書絕句之組詩，而屬各自獨立之詩篇。或述其尋訪碑版，摩娑探研，而有所悟；或評賞時賢之手跡，加以品題；或贊論友朋之書論，或自道其研發「標準草書」之原委。此類詩作，皆可窺其探研書論書學之用心。茲分「訪研碑版」、「評賞書跡」、「講說書論」三小節，依次論述之。

一、訪研碑版

于右任訪研碑帖之詩作，有〈《廣武將軍碑》復出土歌贈李君春堂〉、〈記《廣武將軍碑》〉、〈初訪得《廣武將軍碑》者為雷召卿〉、〈尋碑〉、〈張木生君得孟十一娘墓誌後有李敬恆先生書浩然堂詩並序皆名麗可誦詩以紀之〉等。

其中篇幅尤長、內容最豐者，首推〈《廣武將軍碑》復出土歌贈李君春堂〉[14]。其詩云：

> 宇內符秦碑，鄧艾與廣武。鄧碑在蒲城，完如新出土。廣武將軍不復見，著錄謂在宜君縣。碑版規模啟六朝，寰宇聲價邁二爨。僧毀化度鬼猶哭，雷轟薦福神應眷。七年躍馬出山城，披荊斬棘搜求遍。老吏為言久無蹤，前朝敝邑有懸案。悫齋學使駐征軺，雷霆萬鈞徵邦憲。小民足繭山谷中，頑石無言留後患。又云上郡石理粗，日銷月爍或漫漶。不然父老畏差徭，

[13] 張丑有〈米庵鑒古百一詩〉七絕一百○一首，雜詠古今詩畫。見《美術叢書》。

[14] 于右任此詩作於民國九年。于右任自注：「時李君以畏讒，研究古物，居魯橋家中。」王陸一箋：「按：李君名福蔭，涇陽縣人。日本留學生，長身玉立，為文灑落英多，如其為人。以多年奔走軍事，慷慨持大計……任靖國軍第三路參謀……當右任先生獎勵學術時，李君發憤讀新書，期於通匯。主刊《正義日報》及《護法日報》，集人才，出議論，介紹新知，規規然學人也……君獨力贊右任先生，正色大呼，為革命戰，以是頗遭人忌。」民國十一年三月於陝西三原遇害，年二十八。」說見《右任詩存》頁 27-28。

或埋或棄或掊斷。

自從改革興兵戎，如毛群盜滿關中。天荒地變文物燼，存者難保搜何功。
我聞史語增悲哽，仗劍歸來結習屏。李君忽出碑一通，部大酋大字完整。
驚詢名物何從來，為道新出白水境。出土復湮百餘年，金石學者眼欲穿。
昔人誤記後人覓，掘遍宜君郭外田。
我與賢者別離久，持贈真如獲瓊玖。中夜繞屋起徬徨，疑似之際頻搔首。
世事新潮復舊潮，知君身世恨難消。何堪回首添新淚，不盡傷心唱大招。
淒其朋友余贈子，寂寞家山念魯橋。
吾聞至人在天下，入水不濡火不化。亦猶至寶藏山阿，千年出土光騰射。
偶作無益遣有涯，莫拋心力矜插架。松談閣主學郭髯，敦物山人比趙大。
君不見，士禮居中宋一廛，拜經樓上元十駕。訇齋簠齋並散遺，天一結一
近論價。雲煙過眼有何常，出入半生我乃罷。老見異物眼復明，現身說法
君休訝。
歌成為君更放歌，關中金石近如何。石馬失群超海去，寶鼎出現為賊訛。
慕容文重庾開府，道家像貴姚伯多。增以廣武尤奇絕，夫蒙族人文化堪研
磨。
戎幕風淒日色黃，西北秋老劍生霜。年荒時難人憔悴，豈徒掩卷悲流亡。
珍藏半半樓中物，一一擔挑換米糧。(〈《廣武將軍碑》復出土歌贈李君春
堂〉)[15]

　　王陸一箋此詩云：「《關中金石記》稱《廣武將軍碑》在宜君縣，謂其出土
復湮云。清吳大澂學使至下教郡邑求之，殊未獲也。……六年，右任先生歸陝，
經宜君，躞蹀空山，仍事訪求，亦殊無朕。實則石在白水縣之史官村，有倉頡
廟在焉。後乃移於縱目村，發現者為澄城縣雷召卿。李君（李春堂）獲一拓本，
初未珍視，適右任先生巡視高陵防地，軍中置酒，語忽及金石，李君謂有碑版
視何若，先生驀見拓片『部大酋大』字，驚致辨認，固赫然《廣武將軍碑》也。

[15] 于右任著，王陸一箋（民國 45 年），《右任詩存》，臺北：國立編譯館《中華叢書》，卷 3，頁
26-28。

『部大酋大』為當時官秩名。文中『夫蒙』，為羌人氏族，今其地尚有夫蒙城也。」[16]此箋敘雷召卿發現《廣武將軍碑》、李春堂持其拓本以贈于右任之事甚詳。于右任另有詩作，敘其原委：

> 金石遺聞自足珍，彭衙名物重苻秦。回思舊事增惆悵，錯詠批荊訪古人。（〈初訪得《廣武將軍碑》者為雷君召卿・其一〉）[17]
>
> 李春堂死冤難論，廣武碑移感更多。夜半摩娑忽下淚，關門風雨近如何。（〈初訪得《廣武將軍碑》者為雷君召卿・其二〉）[18]
>
> 廣武碑何處，彭衙認蘚痕。地當倉聖廟，石在史官村。部大官難考，夫蒙城尚存。軍中偏有暇，稽古送黃昏。」（〈記《廣武將軍碑》〉）[19]

　　翫繹于右任尋訪探研《廣武將軍碑》之相關詩作，可以得知下列訊息：其一、稽考相關文獻：「廣武將軍不復見，著錄謂在宜君縣。」蓋謂畢沅（1730-1797）《關中金石記》卷一，《廣武將軍□產碑》，王昶（1724-1806）《金石萃編》卷二十五亦著錄此碑：「碑已殘剝，文前題（苻秦）建元四年（368），歲在丙辰。」于右任尋訪碑版，必先稽考金石學之著作，以文獻之記載與出土之實物相印證。
　　其二、評論碑版書法：「碑版規模啟六朝，寰宇聲價邁二爨。」《廣武將軍□產碑》記述□產之仕履勳業。以隸書勒碑。此碑之書法風格「奇態橫生，不可言狀，極使轉之妙，盡筆意之變化」[20]。近人姚華謂：「於《爨寶子碑》見古

[16] 同注15，頁28。

[17] 《右任詩存・初訪得《廣武將軍碑》者為雷君召卿。余作歌贈李君春堂，因其最先持以贈余也。十一年春，春堂殉國。十三年春，召卿由澄縣來函海上，述始末，因為詩贈之・其一》，上卷，卷4，頁55。

[18] 《右任詩存・初訪得《廣武將軍碑》者為雷君召卿。余作歌贈李君春堂，因其最先持以贈余也。十一年春春堂殉國，十三年春召卿由澄縣來函海上，述始末，因為詩贈之・其二》，上卷，卷4，頁55

[19] 于媛主編，（2006年），《于右任詩詞曲全集・記《廣武將軍碑》》，頁76。

[20] 日人中村不折之評語。轉引自李光德編譯（2000年），《中華書學大辭典》，北京：團結出版社，頁799。

隸之結局，於《張產碑》[21]見今隸之開宗，古今書法之變遷，關鍵於此。」[22]《爨寶子碑》立於東晉安帝義熙四年（405），楷書而有隸書之意，以方筆書字，書風古樸遒勁。《爨龍顏碑》立於宋孝武帝大明二年（458），阮元（1764-1849）於清宣宗道光七年（1827）任雲貴總督時，訪得此碑而撰跋語，評其書法乃「漢、晉之正傳」[23]，楊守敬（1839-1915）《激素飛清閣評碑記》評《爨龍顏碑》：「碑為阮文達督雲貴時訪出，正書。……絕用隸法，極其變化，雖亦兼折刀之筆，而溫醇爾雅，絕無寒乞之態。」[24]康有為推崇此碑「為雄強茂美之宗」。[25]于右任則以為《廣武將軍碑》下開六朝碑版之規模，其書法之評價超越《爨寶子碑》與《爨龍顏碑》。

其三、判讀碑版之內容，尋索碑版之來源：「李君忽出碑一通，部大酋大字完整。驚詢名物何從來，為道新出白水境。」「部大酋大」者，苻秦官秩名。前引王陸一箋釋，已有說明。

其四、其於碑版之心態，豁達開明：「松談閣主學郭髯，敦物山人比趙大。君不見，士禮居中宋一廛，拜經樓上元十駕。匋齋簠齋並散遺，天一結一近論價。雲煙過眼有何常，出入半生我乃罷。老見異物眼復明，現身說法君休訝。」于右任歷數藏書家千方百計蒐羅善本文獻，聚書藏書，復「多藏而厚亡」之掌故，而有「雲煙過眼有何常」曠達之語。蓋其邂逅珍貴之名碑，摩娑、鑑賞、探研、臨寫之餘，重溫松談閣主郭允伯（?-?）、敦物山人趙崡（1564-1618）、士禮居之黃丕烈（1763-1825）、拜經樓之吳騫（1733-1813），以及匋齋主人端方（1861-1911）、簠齋主人陳介祺（1813-1884）、天一閣主人范欽（1506-1585）、結一廬主人朱澂（?-?）等藏書家之往事，不禁感慨繫之。而其豁達開明之心態，於喜好古董書畫者，實深具啟發意義。

其五、睹物懷人，不勝慨歎：「回思舊事增惆悵，錯詠批荊訪古人。」「李

[21] 姚華稱□產為「張產」，蓋依王澍、楊守敬之說。參見李光德編譯《中華書學大辭典》，頁799。

[22] 轉引自李光德編譯《中華書學大辭典》，頁799。

[23] 參考《爨龍顏碑·簡介》，轉引自（2001年），《爨龍顏碑》，上海：上海書畫出版社，卷首。

[24] 楊守敬著（1988年），《激素飛清閣評碑記》，武漢：湖北人民出版社《楊守敬集》冊8，頁555。

[25] 康有為著（民國71年），《廣藝舟雙楫》，臺北：華正書局，頁158。

春堂死冤難論，廣武碑移感更多。」《廣武將軍碑》雖非李春堂所發現，然而「李君忽出碑一通」，而使于右任「如獲瓊玖」，且李春堂翼贊于右任，忠心耿耿，效力良多，竟喪命於匪人之手。于右任睹物懷人，誠難以為懷也。《廣武將軍碑》之發現者，究為誰何？沈映冬〈有關「雷召卿實地訪碑」的話〉一文，另抒見解，錄之於後，用資參稽：

　　《右任詩存》箋注有述召卿來海上函，已不可得。因此，于先生最希望探尋發現「出土復湮」而碑又復出的是誰？「總是謎樣的模糊」，滬諺所謂「一問三不知」──當事人李福蔭（春堂）不知，李子建（春堂得碑搨於子建處）也纏不清，雷召卿到白水縣實地訪碑要追問「最早發現這塊碑的人」，一定難上加難。筆者作一假想，先生……或許祇說一句「慢慢會知道」吧。[26]

于右任尋訪碑版之詩作尚有下列二首，請復錄其原文，而論述之：

朝臨石門銘，暮寫二十品。辛苦集為聯，夜夜淚濕枕。（〈陝西雜憶‧十九年一月十九夜不寐作此‧其四〉）[27]

曳杖尋碑去，城南日往還。水沉千福寺，雲掩五臺山。洗滌摩崖上，徘徊造像間。愁來且乘興，得失兩開顏。」（〈尋碑〉）[28]

荒涼古月照陳倉，片石猶傳十一娘。我讀題詩應擱筆，風流欲訪浩然堂。（〈張木生君得孟十一娘墓誌後有李敬恆先生書浩然堂詩並序皆名麗可誦詩以紀之〉）[29]

　　由「朝臨石門銘」一詩可知于右任寢饋於《石門銘》、《龍門二十品》等魏碑書法，臨寫精勤，心摹手追之情懷。由「曳杖尋碑去」一詩之「洗滌摩崖上，徘徊造像間。」可知其尋訪碑版之不避艱辛，不厭煩瑣，攀巖剔蘚，洗滌摩崖。清人郭尚先（1785-1832），於清宣宗道光九年（1829）臘月，視學閩州，訪得顏真卿《離堆記》於新井鎮，刻之於巖壁，臨嘉陵江上，存四十四字，「仰視若

[26] 沈映冬著（1996年），《于右任尋碑記》，臺北：育達高級商業家事職業學校，頁255。

[27] 張壽平釋譯（2007年），《于右任詩書編年釋譯》，桃園：紫辰園出版社，頁133。

[28] 于右任著，王陸一箋（民國45年），《右任詩存》，臺北：國立編譯館《中華叢書》，上卷，卷3，頁31。

[29] 同注28，頁29。

鳳鸞群翥於煙霄之上」，於是募工拓崖字數十紙，且囑當地長吏護持之。[30]古來愛尚書法而成癡成狂之書家，蓋莫不如是也。于右任即其人焉。

　　至於題紀《孟十一娘墓誌》之作，王陸一箋此詩，引述李敬恆所書〈江開《浩然堂詩集》題《孟十一娘墓誌》原石詩序〉：「孟十一娘者，唐將作監主簿孟友貞女，名心，河間人……開元二年（714），卒於洋州興道縣，年二十，葬陳倉。文曰：『女十一娘』，蓋友貞為之也。石方今尺九寸許，字有虞永興風格。」此詩「我讀題詩應擱筆」二句，蓋欲尋訪江開及其《浩然堂集》，以求索《孟十一娘墓誌》相關之文獻也，然而于右任於此詩之後自注：「《浩然堂集》，徧求長安數年不可得。」著作尚不可得，況江開其人耶。然其問題意識之強烈、鍥而不舍尋訪書法文獻之精神，可以想見。

二、評賞書跡

　　于右任亦有評賞友人書跡之詩作，例如〈題《心孚遺墨》‧生日在南山心如寓中見心孚遺墨，因約行嚴同題。余識黨中諸先輩多為心孚介紹〉、〈石曾以張靜江吳稚暉二老手卷囑題內有鈕惕老長跋〉、〈壽陳含光先生七十晉八〉等詩屬之：

1　布葉垂陰萬卉榮，崇基峙立喜新晴。山川修阻成高會，師友淵源憶乃兄。學本通儒悲此志，書臻逸品隱其名。白頭自作南山壽，清水溪前溪水清。」（〈題《心孚遺墨》‧生日在南山心如寓中見心孚遺墨，因約行嚴同題。余識黨中諸先輩多為心孚介紹〉）[31]

2　張老開國有大功，文人藝事兼精通。飄泊西海窮而工，吳老骨灰東海東。神木卓立風雨中，上下古今講大同。一代巨人兩元老，於今天下思高風。鈕翁九十航長空，卷中題字美而雄，用配二老稱三公。初集老者高陽李，繼題詩者于髯翁。」（〈石曾以張靜江吳稚暉二老手卷囑題內有鈕惕老

30　郭尚先著（民國 78 年），《芳堅館題跋‧唐八關齋會報德記》，臺北：新文豐圖書公司《叢書集成續編》冊 95，卷 2，頁 6。

31　于媛主編（2006 年），《于右任詩詞曲全集》，西安：世界圖書出版公司，頁216。

長跋〉〉[32]

3 我持一樽酒，祝公無量壽。詩比散原清，字似蘭甫秀。不作又不述，人不知其富。含英揚光輝，似新還似舊。南來數年間，更有所成就。一代人才興，苦學為之奏。」（〈壽陳含光先生七十晉八〉）[33]

上引第 1 首詩，題《心孚遺墨》。康寶忠（1884-1917），字心孚，留學日本早稻田大學。章太炎於東京講國學時，從章太炎捧手，為太炎之門生。民國初年，嘗於北大都講社會學、倫理學、中國社會史。宋教仁墓碑之詩，出於于右任之手，而由康心孚作書。其書法自是不凡。于右任揄揚康心孚「學本通儒」，「書臻逸品」，而康心孚之學養博通，書藝高明，較爾可知矣。

上引第 2 首詩，題張靜江吳稚暉二老手卷。張人傑（1877-1950），字靜江。吳敬恆（1865-1953），字稚暉。屬國民黨四大元老。此詩首二句「張老開國有大功，文人藝事兼精通」，頌揚張人傑之文學藝術造詣。三、四句「飄泊西海窮而工，吳老骨灰東海東」，追懷吳敬恆。「神木卓立風雨中，上下古今講大同」等四句，合寫張、吳二公之高風與清操。「鈕翁九十航長空，卷中題字美而雄，用配二老稱三公」三句則扣「內有鈕惕老長跋」之題，可謂面面俱到。李煜瀛（1881-1973），字石曾，河北高陽人。持此手卷，倩于右任題跋，故曰：「初集老者高陽李。」末句「繼題詩者于髯翁」，則歸結於己之濡筆和墨，以題詩篇也。然則此一手卷，結合書學名家之絕藝，後先輝映，誠可謂體現深厚精雅之藝術精神也。

上引第 3 首詩，雖非題跋之作，而屬賀壽之篇。然其評論陳含光（1879-1957）之詩歌、書法，名實相符，實為精準。陳含光，名延韡，號移孫，後改為含光。揚州人，光緒舉人，官至道台。精擅詩書畫，有「三絕」之稱。臨習《天發神讖碑》而得其精髓。其篆書秀拔遒勁，尾筆如錐。楷書有歐陽詢、歐陽通之風。于右任以清人陳澧（1810-1882）之書風特色評陳含光之書法云：「字似蘭甫秀。」陳澧，字蘭甫。康有為謂陳澧之篆法「亦自雄駿，楷法得力於小歐《道因碑》」

[32] 同注 31，頁 331。

[33] 同注 31，頁 305。

[34]。馬宗霍謂陳澧「行楷修姱，不失雅度。篆亦謹持有則。」[35]若以康有為、馬宗霍評陳澧書風之語，持較陳含光之篆書、楷書，蓋若合符節焉。于右任之評論書法，其眼光實為精到。

三、講說書論

　　于右任之詩作，亦有評論友朋之書論，自題其「標準草書」者。此類詩作有〈題張樹侯《書法真詮後》〉、〈題劉延濤草書通論〉、〈百字令·題標準草書〉、〈寫字歌〉等。鋪觀諸作，亦可略窺其論書之見解。

1　天際真人張樹侯，東西南北也應休。蒼茫射虎屠龍手，種菜論書老壽州。」（〈題張樹侯《書法真詮後》〉）[36]

2　草聖聯輝事已奇，多君十載共艱危。春風海上讎書日，夜雨渝中避亂時。理有相通期必至，史無前例費深思。定知再造河山後，珍重光陰或賴之。（〈題劉延濤草書通論〉）[37]

3　草書文學，是中華，民族自強工具。甲骨而還增篆隸，各有懸針垂露。汗簡流沙，唐經石窟，演進尤無數。章今狂在，沉埋久矣誰顧。　　試問世界人民，寸陰能惜，急急緣何故。同此時間同此手，效率誰臻高度。符號神奇，髯翁發現，祕訣思傳付。敬招同志，來為學術開路。」（〈百字令·題標準草書〉）[38]

4　逸少書名百世新，蘭亭君似得其神。褚歐能事今難論，莫費功夫作藝人。（〈題張清湘《臨定武本蘭亭敘》〉）[39]

[34] 康有為評陳澧書法之言。轉引自馬宗霍著（民國 54 年），《書林藻鑑》，臺北：臺灣商務印書館，卷 12，頁 438。

[35] 馬宗霍著（民國 54 年），《霋嶽樓筆談》，轉引自《書林藻鑑》，（臺北：臺灣商務印書館），卷 12，頁 438。

[36] 于右任著，王陸一箋（民國 45 年），《右任詩存》，臺北：國立編譯館《中華叢書》，上卷，卷 6，頁 82。

[37] 同注 36，下卷，卷 1，頁 37。

[38] 同注 36，下卷，卷 2，頁 5。

[39] 同注 31，頁 332。

5 起筆不停止，落筆不作勢，純任自然。自迅速，自輕快，自美麗。吾有
　志焉而未逮。(〈寫字歌〉)[40]

　　上引第 1 首詩，推崇兼擅真、行、草、隸、篆、甲骨等書體之張樹侯（1886-1935）為「天際真人」，具「射虎屠龍」之手段。「東西南北也應休」，「種菜論書老壽州」，蓋謂其著作《書法真詮》，暢發書論也，乃懸車致仕之餘，可與種菜務農相提並論之事。細味此詩，而于右任心目之中，尚有「射虎屠龍」、安邦定國之事業，遠重於論書歟！

　　上引第 2 首詩，〈題劉延濤草書通論〉，首聯云：「草聖聯揮事已奇，多君十載共艱危」，嘉賞劉延濤（1908-1998）長時追隨，探研「標準草書」。領聯「春風海上讎書日，夜雨渝中避亂時」仿擬黃山谷〈贈黃幾復〉「桃李春風一杯酒，江湖夜雨十年燈」[41]之機杼，而自出新意。蓋回憶自上海至四川，兩人相與商榷研發「標準草書」之往事也。頸聯「理有相通期必至，史無前例費深思」，則於「標準草書」此一史無前例之文字書寫系統之必然有成，蓋深具信心焉。究其原由，誠以草書之「理有相通」也。其研發「標準草書」之卓識深衷，可以概見矣。至於「珍重光陰或賴之」，則為于右任推行「標準草書」一貫之主張。其於民國二十五年七月所撰之《標準草書・自序》云：

然則廣草書於天下，以求制作之便利，盡文化之功能，節省全體國民之時間，發揚全族傳統之利器，豈非當今急務歟。[42]

上引第 3 首，〈百字令・題標準草書〉，雖屬詞餘，亦可視為廣義之詩歌。上片「甲骨而還增篆隸，各有懸針垂露……沉埋久矣誰顧」云云，蓋謂吾人固有書法文字之至寶，不應漠視，而應善加整理運用。至於下片，「寸陰能惜」；「效率誰臻高度」；「符號神奇，髯翁發現，祕訣思傳付」；「來為學術開路」云云，則揭示「標準草書」之意義與價值，以期勉國人。可謂用心良苦。

[40] 同注 31，頁 350。

[41] 黃庭堅著（2003 年），《黃庭堅詩集注・寄黃幾復》，北京：中華書局，頁 90。

[42] 于右任著（1989 年），《于右任集》，西安：陝西人民出版社，頁 120。

　　上引第4、第5詩作，亦頗耐尋味。于右任一則曰：「褚歐能事今難論，莫費功夫作藝人。」再則曰：「（作書）起筆不停止，落筆不作勢，純任自然」，方臻輕快美麗。于右任雖強調「莫費功夫作藝人」，而其〈陝西雜憶·十九年一月十九夜不寐作此·其四〉「朝臨石門銘，暮寫二十品。辛苦集為聯，夜夜淚濕枕」[43]，則是「費盡功夫作書家」、朝臨暮寫、心摹手追，求其筆法嫻熟，求其臨池妙悟之歷程。「莫費功夫」云乎哉？至於「純任自然。自迅速，自輕快，自美麗。吾有志焉而未逮」云云，當是「費盡功夫」之後，自有法而臻無法，從心所欲而不踰矩之境界。筆者才識譾陋，如此臆度，不知當否？

參、贊詠畫作畫境

　　題畫之詩，蓋權輿於李唐。杜甫〈畫鷹〉、〈天育驃圖歌〉、〈奉先劉少府新畫山水障歌〉、〈題壁上韋偃畫馬歌〉、〈戲題王宰畫山水圖歌〉、〈戲為韋偃雙松圖歌〉等，皆膾炙人口，示人矩矱。宋人賦詩題畫，風氣尤盛。自元迄清，題畫詩作，更僕難數。沈周（1427-1509）、文徵明（1470-1559）、唐寅（1470-1524）、金農（1687-1764）、鄭燮（1693-1765）等名家，每自作詩詞，題於畫幅。吳昌碩（1844-1927）、齊白石（1864-1957）、張大千（1899-1983）、溥心畬（1896-1963）之畫作與題畫詩，亦各擅勝場，各具特色。鋪觀前修畫作，自然可知。

　　題畫之詩，或敘說畫作之原委，或抒發畫家之情懷，或詮釋畫作之內涵，或闡明畫作之意境，或陳述繪畫之理論，或指點繪畫之技巧。或另陳妙諦，而與畫境互補；或添敘創見，而為畫作增色。若廣羅古今題畫詩作，分析歸納其類型，其琳瑯滿目，蔚為大觀，當可預期也。今人張岩、錢淑萍云：「題畫詩的內容在畫面上各有自身特點，它提高了繪畫的境界和藝術品味，抒發畫家的感情，強化畫面的表現性作用……題畫和繪畫的意境是相融的。詩的情和景最終統一於繪畫的意境之中。」[44]其論題畫詩之意義，頗為扼要，可資參稽。茲分

[43] 張壽平釋譯（2007年），《于右任詩書編年釋譯》，桃園：紫辰園出版社，頁133。

[44] 張岩、錢淑萍著（2000年），《明清名人中國畫題跋·中國畫的題款與題跋說》，西安：陝西人民美術出版社，頁3。

「詠歌畫境」、「賞畫贊人」二節，論述于右任之題畫詩。

一、詠歌畫境

　　于右任之賦詩題畫也，每就繪畫之情境，鋪寫成詩。如此題畫，則詩畫相融相彰，形成內涵尤為豐饒、意境尤為深遠之藝術品。此其題畫詩之有功於所題之畫作者也。下列諸詩，即屬此類作品：

1　白髮鋤明月，歸來獨種梅。春風蘇百草，先見一枝開。(〈為秦振夫題其祖水竹畫梅〉) [45]

2　中渭橋前大麥黃，將軍作勢取咸陽。吾家老鶴真瀟灑，駐馬河干畫戰場。(〈題于鶴九畫〉) [46]

3　能為青山助，不是界青山。出山有何意，聲流大地間。(〈題何凝香王一亭合作山水瀑布畫〉) [47]

4　豔豔鳳凰木，花開村路口。士門喜可知，田為耕者有。微雨復春風，請飲吾家酒。(〈題袁行廉夫人畫〉) [48]

5　少陵詩意不須寫，自駕西南萬里風。偶爾揮毫變今古，巫山巫峽氣沉雄。(〈為目寒題張善子《巫峽揚帆圖》〉) [49]

　　第 1 首：「白髮鋤明月」，意象空靈，情境清雅。「歸來獨種梅」，著一「獨」字，足見種梅主人之品味獨高，超乎流俗也。至於「春風蘇百草，先見一枝開」，則反映畫境。循誦詩句，而其畫幅之寒梅，遂宛然在目矣。

　　第 2 首：「吾家老鶴真瀟灑，駐馬河干畫戰場。」覘其詩意，知于鶴九此畫蓋圖寫戰場之作也。畫中之將軍，作勢欲取名都咸陽，舉重若輕，指揮若定，一派瀟灑丰姿，洵屬國之長城。如此精神、如此畫意，詩人以七言絕句，寥寥

[45] 于右任著，王陸一箋（民國 45 年），《右任詩存》，臺北：國立編譯館《中華叢書》，上卷，卷 4，頁 53。

[46] 同注 45，上卷，卷 2，頁 23。

[47] 于媛主編（2006 年），《于右任詩詞曲全集》，西安：世界圖書出版公司，頁 182。

[48] 同注 47，頁 353。

[49] 同注 45，下卷，卷 1，頁 10。

數筆，即已傳神寫照將軍之風。

　　第 3 首詠畫中之瀑布：「能為青山助，不是界青山。」首二句翻卻唐代徐凝之舊案。徐凝〈瀑布詩〉云：「一條界破青山色。」蘇軾以「至為塵陋」評之[50]。于右任復云：「出山有何意，聲流大地間。」瀑水出山，終日喧騰，蓋將示人以宇宙大全之消息、自性本體之內涵也耶？「聲流大地間」乃現象界之喧鬧，乃自性本體之顯現。味此詩句，深饒禪理，當可賦畫作以新義也。

　　第 4 首「豔豔鳳凰木，花開村路口」先渲染「吾家」之優美環境，復細寫景淑年豐，生民安居樂業之恬適。觀其詩而知畫境，可謂「詩畫相彰」者也。

　　第 5 首題張善子《巫峽揚帆圖》，亦屬翻案出新之作。杜甫〈秋興八首‧其一〉：「玉露凋傷楓樹林，巫山巫峽氣蕭森。」[51]于右任發端即以「少陵詩意不須寫」立此一篇之意。「偶爾揮毫變今古，巫山巫峽氣沉雄。」以沉雄之豪氣，翻卻蕭森之衰颯。此于右任之「變今古」也。劉勰《文心雕龍‧通變》云：「文律運周，日新其業。變則堪久，通則不乏。」[52]于右任之賦題畫詩，固具此精神，而其革命建軍，安邦定國，主持筆政，創設大學，創制審計、監察制度等作為與貢獻，除高度智慧、學養之表現之外，亦皆體現其恢廓沉雄之豪氣，與夫通變創新之精神也。

二、賞畫贊人

　　于右任之題畫詩除上述歌詠畫境、詩畫相彰之作，另有俊賞畫作，兼贊畫家或相關人物者，非惟詩中有畫，抑且詩中有人焉。茲臚陳其詩，以資隅反：

　　1　輝映人間玉照堂，嫩寒春曉試新妝。皤皤國老多情甚，嚼墨猶矜肺腑香。

[50] 蘇軾著、王文誥注（民國 68 年），《蘇文忠公詩編注集成‧世傳徐凝瀑布詩云一條界破青山色至為塵陋又偽作樂天詩稱羨此句有賽不得之語樂天雖涉淺易然豈至是哉乃作一絕》，臺北：臺灣學生書局，卷 23，頁 6。案：蘇軾詩云：「帝遣銀河一派垂，古來惟有謫仙詞。飛流濺沫知多少，不與徐凝洗惡詩。」

[51] 杜甫著、仇兆鰲注（民國 69 年），《杜詩詳注‧秋興八首‧其一》，臺北：里仁書局，頁 1484。

[52] 劉勰著、范文瀾注（1958 年），《文心雕龍注‧通變》，北京：人民文學出版社，頁 521。

（〈題缶老為畹華畫梅〉）[53]

2　老會士，郎世寧。三朝供奉辛苦難自見，乃見諸族呼嘯放牧圖其形。此
　　何地歟？喬木淺草共青青。馬晉摹之窮殊相，將軍愛馬老益壯。曾驅萬
　　騎定中原，回首風雲增惆悵。如今飢寒恐懼哭號不斷來，中興大任還須
　　仗。一戰能復真自由，不獨歌呼為亞洲，一洗萬古人間憂。（〈敬之上將
　　屬題馬晉臨郎世寧《百駿圖》〉）[54]

3　筆有奇峰人似之，奇峰無處不稱奇。蒼梧哭罷先元帥，心血都捐為義師。
　　（〈題高奇峰畫〉）[55]

4　文章報國男兒志，天地無私慈母心。珍重畫圖傳一別，故山長望白雲深。
　　（〈題故山別母圖・其一〉）[56]

5　龍務山前雲氣深，雲埋萬丈到於今。夢中游子無窮淚，二十年來陟屺心。
　　（〈題故山別母圖・其二〉）[57]

　　第1首詩注云：「吳昌碩（號缶廬）先生為梅蘭芳（1894-1961）畫梅，題
辭有『頗具嚼墨量』之句。」又注：「十九年春，畹華將渡美試藝，先生集海上
名家為百花卷子，以媵其行。自題詩云：『春動萬花忙，梅先天下香。送君攜國
藝，同渡太平洋。」[58]此詩首二句「輝映人間玉照堂，嫩寒春曉試新妝。」推
崇梅蘭芳試新妝之丰采與京劇藝術之精湛。三、四句「皤皤國老多情甚，嚼墨
猶矜肺腑香。」則掉轉筆墨，稱頌吳昌碩「集海上名家為百花卷子」，為梅蘭芳
送行之多情，與畫梅花肺腑之芬馨。而此「芬馨」，蓋人、花雙寫，梅花之芬馨，
固無論矣。至於「皤皤國老」吳昌碩，則其繪事之精湛、人品之高潔，實乃藝
品人格之芬馨也。于右任以七絕精省之篇幅敘事件之原委，寫人物之賓主，且

[53]　于右任著，王陸一箋（民國45年），《右任詩存》，臺北：國立編譯館《中華叢書》，上卷，卷
　　　4，頁53。

[54]　同注53，下卷，卷1，頁29。

[55]　同注53，下卷，卷6，頁81。

[56]　同注53，下卷，卷1，頁34。

[57]　同注53，下卷，卷1，頁34。

[58]　同注53，上卷，卷4，頁53。

頌美戲劇、繪畫之藝術品格與精神，雖短篇小幅，而其內涵則詳贍周備，面面俱到。觀此一詩，已足徵其題畫詩之精緻與優雅。

　　第 2 首，題馬晉[59]（（1900-1970））臨郎世寧（1688-1766）《百駿圖》。注云：「郎世寧為耶穌會傳教士，工畫馬，清初供奉內廷。馬晉摹郎世寧能亂真，郎畫存故宮博物院。」[60]郎世寧年二十七東來中土，年七十終老於中國。精擅巴洛克藝術繪畫，曾於清之宮廷中教授繪畫。國立故宮博物院曾出版《郎世寧繪畫專輯》一書，《故宮文物月刊》六十七期刊載〈郎世寧繪畫繫年〉。此詩發端「老會士，郎世寧。……喬木淺草共青青」等六句，鉤勒郎世寧《百駿圖》之畫境。「馬晉摹之窮殊相，將軍愛馬老益壯。曾驅萬騎定中原，回首風雲增惆悵」四句，發揮篇題之「敬之上將」與題畫詩詠歌之對象——「馬晉臨郎世寧《百駿圖》」。而其推許馬晉之畫也，僅著「馬晉摹之窮殊相」七字，是為略筆；至於頌美「輕裘存叔子之風，大樹表公孫之量」[61]之何應欽（敬之）將軍，則以「將軍愛馬老益壯」等三句贊之，是為詳筆。末三句「一戰能復真自由，不獨歌呼為亞洲，一洗萬古人間憂。」則由畫中百駿之英姿颯爽，與夫囑其題畫之何將軍之勳業卓犖，浮想聯翩，直欲馳騁沙場，蕩滌氛祲，洗卻人間萬古以來之憂愁也。此詩蓋頌揚畫作，推贊囑題之人，又從而而奮其雄豪英多之氣勢者也。

　　第 3 首，〈題高奇峰畫〉。注云：「高奇峰居廣州天風閣，嘗以賣畫資，為革命軍助也。」[62]高嵡，字奇峰，與其兄高劍父為嶺南畫派之創始人。于右任先就畫家之名號「奇」字設想全篇之立意，：「筆有奇峰人似之」，畫人與畫筆俱如「奇峰聳峙」也。次句云：「奇峰無處不稱奇。」既是「奇峰聳峙」，則必人奇、畫奇，處處稱奇。其尤為奇特而可推美者，則是「蒼梧哭罷先元帥，心血都捐為義師」，以其賣畫所得，贊助革命軍也。此詩因畫及人，而頌贊畫家之奇舉義行。為題畫詩別樹一格，實具創新之意。

[59] 馬晉，字伯逸，北京大興人。善畫馬，師法郎世寧，兼工花鳥、書法、篆刻。

[60] 同注 53，下卷，卷 1，頁 29。

[61] 成惕軒著（民國 62 年），《楚望樓駢體文・外篇・何應欽先生八秩壽序》，臺北：臺灣中華書局，頁 152。

[62] 同注 53，上卷，卷 6，頁 81。

　　第 4、5 首，蓋針對首屆高考榜首、考選部前次長周邦道（1898-1991）倩
酈承銓作圖，紀念其慈母楊太夫人，所賦之題畫詩。成師楚望嘗撰〈故山別母
圖題詠序〉記其原委：

> 《故山別母圖題詠》，吾友國民代表周慶光先生，倩酈教授承銓作圖，並
> 廣徵時賢歌詩，以紀念其慈母楊太夫人者也。太夫人樂善不疲，食貧無怨。
> 事親則職兼負米，天鑒其誠；教子則義取擇鄰，日新其德。艱虞飽閱，節
> 操彌堅。慶光……爰戒修塗，日辭親舍……以全國公務人員首屆高等考試
> 第一人及第。學優而仕，曜漢官之威儀；游必有方，謹孔門之憙懼……而
> 乃兵戈俶擾，喪亂弘多……邊烽三月，稽尺鯉之家書；秋水一方，送征鴻
> 於客路。密密手中之線，縫已經年；迢迢夢裡之山，歸疑隔夕。於是申其
> 眷戀，寓以丹青……使倚門倚閭之狀，盡入於鮫綃；陟岵陟屺之情，畢宣
> 於繭紙。凜無忝所生之訓，償不遑將母之哀。宏推孝慈，溥篤倫紀……。
> [63]

周慶光，籍隸江西。青年時期拜別慈母，就學上庠，以全國公務人員首屆高等
考試第一人及第，於是出任公職。其後避難來臺，別母離家，多歷年所，無法
侍奉萱堂，以盡孝道，遂以《故山別母圖》倩前輩時賢，為之題詠，庶幾得以
「宏推孝慈，溥篤倫紀」。于右任賦詩二首，為之題詠。「文章報國男兒志，天
地無私慈母心」二句分寫周慶光及其母楊太夫人。「珍重畫圖傳一別」，扣「《故
山別母圖》題詠」；「故山長望白雲深」則以空靈之筆，寓孺慕之情、鄉愁之深、
喪亂之哀。至於「夢中游子無窮淚，二十年來陟屺心」，則援《詩經・魏風・陟
岵》「陟彼岵兮，瞻望父兮。……陟彼屺兮，瞻望母兮。母曰：『嗟！予季行役，
夙夜無寐。上慎旃哉，猶來無棄。』」[64]子女長時從軍在外，思念父母之詩，以
設身處地，敘寫畫中游子二十年來「日日思親十二時」之悲苦情懷。讀此二詩，
蓋可見于右任善體人情、崇厚綱彝之懷也。

63　成惕軒著（民國 73 年），《楚望樓駢體文・續編・故山別母圖題詠序》，臺北：臺灣商務印書
　　館，頁 41。
64　《詩經・魏風・陟岵》，臺北：藝文印書館《十三經注疏》冊 2，卷 5 之 3，頁 7-8。

肆、結　語

　　細讀于右任探研書論書學之詩作，可知其於碑版之尋訪、探研，鍥而不舍，用力甚深。即以《廣武將軍碑》為例，履端於始，則稽考《關中金石記》、《金石萃編》等相關之文獻，以為尋訪之指引。訪得《廣武將軍碑》之餘，則細觀博考相關之內容，復評論其書法，而有「碑版規模啟六朝，寰宇聲價邁二爨」之精審結論。至於尋索碑版之來源，面對珍貴文獻之豁達，睹物懷人之深情，皆可覘知于右任博厚深純之情操。此其一也。

　　至於評賞友人之書跡而有所感，于右任亦精撰詩篇，形於詠歌。面對康心孚之遺墨，遂有「書臻逸品」之推崇。敬題黨國元老之手卷，遂賦章法精嚴之詩篇，且復月旦文藝，追懷故舊，從而體現深厚優雅之藝術精神。其壽陳含光之韻語，則以陳澧之書風相比擬，精準切當，不愧書學之名家。此其二也。

　　于右任復有講說書論之詩若干首。論張樹侯之《書法真詮》而有「射虎屠龍」之懷，題〈百字令〉，而闡論「標準草書」之意義與價值，以激勵國人。若夫「歐褚能事今難論，莫費功夫作藝人」云云，則與其尋訪碑版，勤習《石門銘》、《龍門二十品》之「極費功夫」，或有所扞格。此其三也。

　　熟翫于右任贊詠畫作畫境之詩，則可覘知其詩心文心之精細雅麗。其賦詩也，或意象空靈，品味脫俗；或寥寥數筆，傳神寫照；或翻案用典，寄寓禪理；或通變創新，恢廓沉雄；或短篇小幅，詳贍周備；或浮想聯翩，馳逞神思；或奇思奇言，以贊奇人；或孝思不匱，崇厚綱彝。鄭騫先生謂：「右老詩無論歌行絕律，皆推當代第一。」筆者所述，當可與鄭先生之說相證相彰。此其四也。

　　本文之撰擬也，其所析述之詩篇，皆與書法、繪畫相關，若持較于右任所有之詩作，其所佔比率，為數甚尠，而其精緻、精麗、精雅、精雋，已有《文心雕龍・風骨》所謂「風清骨峻，篇體光華」之觀。然則于右任之詩學，博雅精深，實為當代古典詩學之經典，允宜從事全面之探究與詮釋也。

參考文獻

一、專書

于右任，王陸一箋（1956），《右任詩存》，臺北：國立編譯館《中華叢書編審委員會》。

于右任（1989），《于右任集》，西安：陝西人民出版社。

于媛主編（2006），《于右任詩詞曲全集》，西安：世界圖書出版公司。

成惕軒（1973），《楚望樓駢體文‧外篇》，臺北：臺灣中華書局。

成惕軒（1984），《楚望樓駢體文‧續編》，臺北：臺灣商務印書館。

李光德編（2000），《中華書學大辭典》，北京：團結出版社。

杜甫著，仇兆鰲注（1980），《杜詩詳注》，臺北：里仁書局。

沈映冬（1996），《于右任尋碑記》，臺北：育達高級商業家事職業學校。

柯耀程（2012），《于右任詩書美學與書法藝術之研究》，高雄：國立高雄師範大學。

馬宗霍（1965），《書林藻鑑》，臺北：臺灣商務印書館。

康有為（1982），《廣藝舟雙楫》，臺北：華正書局。

國立歷史博物館編（1906），《千古一草聖——于右任書法展》，臺北：國立歷史博物館。

張壽平釋譯（2007），《于右任詩書編年釋譯》，桃園：紫辰園出版社。

張岩、錢淑萍（2000），《明清名人中國畫題跋》，西安：陝西人民美術出版社。

郭尚先（1989），《芳堅館題跋》，臺北：新文豐圖書公司《叢書集成續編》。

黃庭堅（2003），《黃庭堅詩集注》，北京：中華書局。

楊守敬（1988），《楊守敬集》，武漢：湖北人民出版社。

劉勰著，范文瀾注（1958），《文心雕龍注》，北京：人民文學出版社。

鄭　騫（1988），《清晝堂詩集》，臺北：大安出版社。

蘇軾，王文誥注（1979），《蘇文忠公詩編注集成》，臺北：臺灣學生書局。

二、論文

王世昭（1980），〈論于右任的詩〉，《中外雜誌》28 卷，3 期。

黃秀春（2006），〈至情至性──于右任的詩〉，《千古一草聖──于右任書法展》，
　　臺北：國立歷史博物館。

禇夢庵（1975），〈談于右任先生的詩〉，《中外雜誌》18 卷，6 期。

自然與熟練

西出義心[*]

　　關於書法，于右任曾這樣說道，「我寫字沒有任何禁忌，執筆、展紙、坐法，一切順乎自然。平時我雖也留意別人的字，如何寫就會好看，但是，在動筆的時候，我決不因為遷就美觀而違反自然，因為自然本身就是一種美，你看，窗外的花、鳥、蟲、草，無一不是順乎自然而生，而無一不美，一個人的字，只要自然與熟練，不去故求美觀，也就會自然美觀（麗）的。」（《于右任先生紀念集》，第 286 頁，「悼念于右任先生—— 中央星期雜誌，編者」1965 年刊，台灣）

　　近年，日本已故的村上三島先生曾將老先生的書法比作大自然，如此讚美過。

　　「筆由何處而來，字躍然紙上。天生化成而無人工造作的痕跡。如果做不到這一點，是斷然無法成為名家的。那筆落於紙上彷彿枯葉從樹枝上掉落，遵循著自然的法則，與萬物的流動共生共息。」

　　「論運筆之輕盈，線條之穩健，在中國現代書法界裏，再難找出如于老先生這般自然傳神，韻味深遠的書法家。那流淌在紙上的字便是先生本人的真情流露，是我們這種為寫而寫，刻意為之的作品無論如何也無法表現得出的。先生寫字，好比泉水從泉眼中湧出，無論何時，無論何地，從筆尖滴落到紙上。一般都認為是天賦與後天的勤練，以及其人之本性使他有了如此造詣，但這樣的人物想必是百年難得一遇的。」

[*] 日本于右任書法研究會會長。

　　眾所周知，于老先生在欣賞了懷素的『草書千字文』（臺灣故宮博物院收藏）後，留下了「松風流水天然調，抱得琴來不用彈」這樣一句，讚嘆了懷素的草書。我們東洋人所熟知的美，正是這種自然形態中所獨有的，人工所難以企及，至臻至善的美。

　　日本傳統技藝之一的「上方舞」中有一叫作「媒茂都流」（京都）的流派。作為其訣竅，有三大要事。即「天人合一之體，姿態圓潤，六方之陣」。這三點說的雖然是舞蹈的「神髓，技巧，形體」的要訣，但其中的「天人合一之體」與于老先生口中的自然不約而同。所呈現出的是捨棄了為了自我滿足的美觀，在與自然的美渾然一體，天人合一之體的境界中遨遊的姿態。于老先生書法中的一筆一畫亦是那「天人合一之體」，無不遵循看自然的法則，與萬物的流轉共生共息。素地兒的白紙（餘白）便是那未經雕琢的大自然，在與墨汁融為一體後，描繪出其最美麗的一面。有時，宛若凝結在蓮花瓣上的晨露，經微風吹過，成了滴落到池塘裏的水珠；又宛若被清晨的涼風輕拂時，飄動的柳枝。千變萬化，別具神韻，妙趣橫生。

　　1995 年，在京都文化博物館 900 平方米的會場舉辦了「生於西安的中國近代書法名家‧于右任書法展」。當時，置身於百餘件于老先生的墨寶中，其感慨萬千之情，難以言喻。會場內吹過一縷清風，卻感受不到絲毫涼意，不如說像春天般的溫暖。這般體驗是我人生前所未有的。那兒彷彿迴蕩著天堂傳來的美妙樂聲，使我掙脫了一切世俗的束縛，借著于老先生的書法技藝，遨遊於忘我境界（今年三月，在紀念石川縣書道會成立六十周年書法展之際，一并舉行了「中國近代草聖‧于右任書法展」。

　　由「拙心收藏」向金澤 21 世紀美術館借出展覽的 72 件作品及遺作，博得了巨大的反響。身為筆者的我亦深感幸福之至。

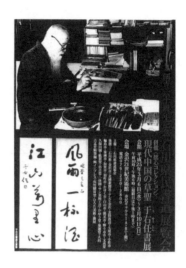

追　記

2011 年，作為大谷大學博物館（京都）的冬季的策劃展「草聖・于右任書法展」，由「拙心收藏」提供出展作品。

2012 年，中日建交 40 周年之際，作為中日友好書畫展的特別策劃，「于右任書法展」，由中日友好會館美術館（東京）和「拙心收藏」共同舉辦。

于老先生曾說過「我不知道除了多寫以外，還有什麼方法能將字寫好。」書法的要訣便是「自然與熟練」接下來，就「熟練」這一點，我查閱了于老先生留下的札記。

這本札記是在于老生前唯一的財產，監察院金庫內的鐵箱裏找到的。由長子望德氏提出申請，與三本日記一同，在于老逝世的當時公開的。札記共計九冊（其餘僅為借據等文件，無分文錢財）

這九冊是，中華民國 41 年（1952 年）1 月 2 日至民國 47 年（1958 年）3 月 2 日，在監察院期間受人所託完成的作品紀錄。其中親筆詳細地記載了每天書寫了幾件作品，以及贈予了誰。

　　1949 年至 1964 年的五年間，于老先生在臺灣度過。這本札記統計了其間 1957 年一年的作品創作紀錄。

　　這一年，從 1 月 1 日至 12 月 27 日的 265 天內所書寫的作品件數如下表所示。

月	書寫日數	委托人	書寫件數	
一（月）	22 日	98（人）	468（件）	一月一日開筆
2	11	36	181	
3	26	104	468	
4	23	99	421	
5	10	38	181	
6	24	114	532	96
7	24	103	341	
8	14	38	196	
9	26	120	495	
10	31	153	550	10 月每天書寫
11	30	208	1030	11 月每天書寫
12	24	207	520	12 月 27 日停筆
合計	265 日	1218（人）（683 人）	5386（件）	

　　委託人數（1218）為人次，同一人多次委託的情況造成重複計算。除此之外委託人共計 683（人）。

　　得到書法作品數最多的為劉氏，共計 27 次，多達 165 件。繼之為張氏，共計 5 次，76 件。劉延濤氏也委託過 5 次，得到作品 24 件。

1 件或 2 件少數的情況可能就贈予了委託者本人，件數多時由委託人作為中介人，再贈予他人。

　　其中還包括來自海外華僑的委託，共計 50 人。委託次數 69 次，作品件數381 件。具體地區有，菲律賓、緬甸、婆羅洲（印尼稱之為加里曼丹島）、馬來西亞、印度尼西亞、新加坡、泰國、韓國、越南、南非（毛里求斯）、加拿大、美國（舊金山）等。

　　來自外籍人士的委託有，日本人（4 次，29 件）、託日本議院（2 次，6 件）、中日合作經濟協會（1 次，15 件）、韓國大使（3 次，4 件）、韓國國家足球隊（1次，6 件）、英國訪問團（3 次，4 件）、英國領事（1 次，3 件）等。

　　僅僅一年間書寫作品多達 5386 件之多，令人驚嘆。而且其中還並未包含于老先生臨時起意當天書寫並贈予別人的作品。以下便是札記中未曾記載，于老先生贈予長子望德氏的作品。

　　言行君子之所以動天地也

　　　　　　　　于右任　　　四十六年三月廿二

望德存之

　　除此之外，在應友人之邀赴宴時，友人們（多人）事先備下筆墨紙硯，選擇一個恰當的時機，請求于老先生寫一兩幅作品，于老也欣然接受。其件數想必不止一件兩件，同席而坐的其他友人們肯定也會請求于老先生寫就一兩幅。而札記中所記錄的件數，從中堂的一幅到對聯以及四聯全作為一件計算如果換算成紙張，可以推測出的就有不下六千餘張之多。

　　于老先生所說的『熟練』指的便是這大量的書寫吧。這與草聖‧張芝「臨池」的典故可謂異曲同工。連日本能劇理論書《風姿花傳》（世阿彌，約 1400年）中也曾這樣記載道，「才忌滿，氣忌躁」

　　于老先生的書法，即使是同一幅作品，日日看、一年、十年，哪怕是一輩子也不會有看膩的時候。每次欣賞都有新的發現。金澤子卿氏（日本群馬縣高崎書道會會長）曾這樣評論道，「先生的書法可謂標準草書，天衣無縫，千變萬化，韻味深遠，無與倫比。即使是同一個字，在先生的筆下呈現出的卻是千姿百態。其得心應手的表現手法將書法提升到了藝術的境界。步人晚年，更是到

了『人書俱老（爐火純青）』的境界，自然傳神，韻味深遠，妙趣橫生」（1985 年 5 月 11 日，《新美術新聞》所載）。

在日本，最早在 1942 年，一名叫後藤朝太郎（早稻田大學教授，已故）的人介紹並稱讚了于老先生的書法。「他的書法是超越了政治、黨派以及愛憎的墨寶，論其字的氣魄及風韻可謂當代第一人。欣賞于右任的字，不論是誰都能感受到其墨跡運筆源于書法，高于書法，天馬行空之勢。筆尖無不可及之處，尤其是那行書與草書的運筆之勢，看了直叫人痛快舒暢。這世上能將楷書寫得端正，行書寫得尚可的大有人在，然而，唯獨擁有自由奔放，筆尖所到之處韻味深遠，所向披靡之絕技的方可推為當代第一人。若要跨越國境尋找其人，非于右任莫屬」（《書之友》臨時增刊，東京雄山閣出版，《支那書道文化史》，「支那人書畫人與于右任」）。

于右任在晚年曾寫過一副「寫字歌」贈予長子望德氏。

寫字歌

起筆不停滯　落筆不作勢　純任自然
自迅速自輕快自美麗
吾有志焉而未逮

于老先生用這首詩將多年來關於書法的心得傳授給了長子望德。在其生前生前留下的日記裏，亦寫道「我的字還不夠理想」一句「吾有志焉而未逮」道出了人生有涯，藝無止境的真諦。

西出義心先生曾發表一篇「于右任書法在日本的評價與展覽」的專文，特選錄作為參考。

于右任書法在日本的評價與展覽

（一）評價方面：關於于右任書法的相關評價，主要會依照時間軸來介紹當時書法家們的評論，並附上筆者的個人見解。

（二）展覽方面：同樣會以時間軸來說明右老的書法作品在日本的公私場合舉辦過哪些書法展，以及如何介紹給一般市民。這些書法展都是由筆者所主辦

或是參與(提供作品)的書法展,很遺憾的是無法得知是否有舉辦過其他右老作品書法展的相關訊息。

最後再添加一些筆者身邊所發生的軼事。

(一) 評價

筆者會詳述蒐集到的日本著名書法家、評論家等相關讚詞、評論之外,當然不可忽略也有許多沒有尊貴頭銜的市井小民對右老書法的深刻洞察及感動。

最早介紹右老書法並給予讚揚的應該是後藤朝太郎(早稻田大學教員、書法家)。一九四二年《書之友》臨時增刊號(東京、雄山閣發行)《中國書法文化史》中,開闢「中國書畫家與于右任」專項,作了以下的介紹。

——拋開政治及黨派的好惡問題,從其墨跡、文字氣勢、風韻等而言,都可謂當代第一人物。……觀賞于右任書法,任何人都可以感受到他的墨跡運筆,始於法卻又能夠跳脫於法,幾乎可以說是有如天馬行空一般。其筆端之妙處處皆是,特別是行草之間的筆尖行走,可以說是流暢無礙。世上有許多人認為楷書要書寫端正,行書要合乎禮儀。但若出現運筆自由奔放,筆觸風韻高雅,能夠擺脫一切規範的神技者,應該就可以推為當代第一人。……超越國境放眼當今世界,于右任堪稱為第一號人物。……依據本人踏破天南地北行腳水村山郭超過四十餘次經驗來看,其間遇到各階層的文人墨客,提到風格高超的正宗運筆者,就屬上述的于右任。理由是他將全人格透過毛筆呈現出來,可以感受到其灌注全身之力的態度令人傾倒的風範。這絕非那些加諸在筆尖技巧或是手腕巧妙的讚美之詞所能媲美。利用小技巧者,即使巧奪天工所臨摹出的作品,也難以令人折服。再怎麼說,若是沒有令人無法理解的牽動人心之處,那一切都是騙人的。……總之,若缺乏凝聚大陸山水風土的氣勢,藉以展現書法精神的話,就稱不上是真正的神品。——

一九七一年在台灣舉辦「中日書法聯合展覽會」時,松本英一(書法家,號芳翠,日本藝術院會員,一八九三~一九七一)提供的文章中提到:

——回想起來,老生於一九三一年三月,與文墨好友十餘人,為了考察書法研究,大約花了一個月時間,遍訪大陸各地,抵達南京的時候,有機會親眼目睹當時詩書兩道皆為中國大陸第一人,聲譽如日中天的于公右任大師妙筆神

蹟。壯年時期的我，被于大師的作品深深打動心弦。殷切提出了希望能夠親自拜會請益，卻始終無法實現，最後是悵然歸國。雖然時過境遷，但至今老生腦海中還是無法袪除這樣的念頭。——

　　一九八二年，村上三島(書法家，日本藝術院會員，一九一二～二〇〇五)在《于右任草書千字文》(同朋舍出版，與李晉同氏共著)書中讚為「天衣無縫、融通無礙的書法」，作了以下的描述。

　　——在所有的藝術領域都處在紛然雜沓的現世中，唯有能夠前往游離現世的次元，才具有可能性……前往一個不被目前事物所困，只有自己沒有別人，不與他人有任何牽連的境地……于右任這位偉大人物，正是這樣生活過來。

　　雖然立場大為不同，但是于右任書法的運筆過程與良寬(僧侶，一八三一年七十四歲辭世)的運筆過程似乎有類似之處。不知筆從何處突然出現，自然落於紙上。

　　輕鬆自如筆落紙面。無法達此境界，稱不上是名人級。毛筆落向紙張，有落葉離枝之趣，與自然的法則、流動相呼應。鮮少有書法會給予觀賞者那樣的感覺。

　　一般而言，中國人比日本人具有理論性及結構性，但卻不像日本人那麼具備抒情要素。……若要認真尋找，大概只有八大山人吧。……言語無法形容的優柔起筆，持續至終筆絲毫不變，這正是名筆的證明。……散發出悠閒的雅趣。這種緩慢移動的線條，卻有如大海，又像大氣層，有一種令人無法掌握的雅趣。……這與八大山人也有共通之處，但是于右任的柔軟率真，更源於自然。由於八大山人似乎有個固定型態，因此顯得有些侷促，于右任卻完全沒有那樣的侷促感。我個人認為那是屬於適合日本人的線條。……在悠久的日本書法史上鮮有的，或是完全不曾出現的日本人喜愛的線條，令人費解的是為什麼至今都還沒有給予應有的高評價呢？——

　　此外，一九八四年，在廣島天滿屋百貨公司舉辦「于右任書展」(五月二日～五月七日)時，村上三島捎來了＜仰慕于右任大師＞一文，盛讚如下。

　　——現代中國的書法家當中，無人能像大師這般運筆輕柔，線條穩重，風格高雅。有如大師的人格躍然紙上，是吾輩的作品所無法比擬。大師的書法有

如溫泉湧出般，無論何時，無論何處，都能從筆尖滴落紙張，完成作品。天賦異稟加上勤練，才會有那樣的人格產生，這樣的人才實屬罕見。……也與許多日本人親密交往，是一位令人尊敬與愛戴的人物。正因為他的書法很容易就展現出其人格，所以遺留的作品受到人們的仰慕，是極為理所當然。……——

同樣地，一九九六年十月在福山美術館舉辦的「讀賣書法展中國四國展」中特別展「于右任書展」時，他以讀賣書法展最高顧問身分，發表文章如下。

—— ……我身為書法家，中國書法家有名的人物幾乎都非常熟悉，若論中國書法家中留下最特殊的作品，且能夠流傳後世者，唯有八大山人與于右任兩人。我認為這兩人的作品有其他名人所沒有味道，堪稱為代表人物。除此之外，還想要增加日本的良寬和尚。這三人的運筆，即使是想要模仿也不可能，唯有他們能夠營造出類拔萃的韻味，留供後人欣賞。……——

日本研究于右任書法者當中，最值得大書特書的就是金澤子卿(書法家，高崎書道會會長)，其長達半世紀對于右任書法的專研，無人可及，筆者也受惠良多。他在一九八五年五月十一日的「新美術新聞」上發表＜于右任的作品與人物＞一文，內容刊載超過兩千字的解說。其中盛讚標準草書的大成：

——……大師的書法，即使是標準草書，也是天衣無縫，千變萬化，韻致高雅無以倫比。文字的外觀雖然相同，但是形態卻呈現出萬種風情。自由自在的揮灑，將書法昇華至藝術境界。及至晚年人書皆達老邁意境，神韻飄渺，妙趣橫生無止盡。……——

真可以說是一語道破。

一九九〇年左右，青山杉雨(書法家，日本藝術院會員，一九一三～一九九三)主宰的「書道俱樂部」出了于右任特輯，其中說道：

——于右任的草書，洋溢著令人喜愛的情趣，其大而化之的運筆及字形的架構，擁有前人所未曾見的獨特性……——

一九九一年十一月，《于右任書法集成》(柳原書店刊，筆者企劃)發行之際的介紹書籤，池田遊子(財團法人天門美術館館長，一九〇九～二〇〇六)特別寫道：

—— ……我對書法是門外漢，但卻注意到書法的造形，努力想要理解書

法的深奧，只要有機會觀賞，一定會愉快地前往。今日，造形這個詞彙，充滿於街頭巷尾，百家爭鳴，面對冠上造形美術的多樣化作品群，不知該如何是好的時候，有幸開始接觸到于右任先生的作品。

　　一字一字都可看到傳神的結構，上下左右，立體性之確立與連動，調和與統一，清澄且堂而皇之，從容不迫，氣韻生動、抑揚自在發揮到極致，銳鋒畢露，大人風格躍然浮現，所謂書如其人，相信指的正是如此。于右任先生到底有過什麼樣的人生歷路，那時的我無從得知，但事實上正因為這樣，透過其明哲的巨跡展現在書法上，即可證明一切。一旦完成的作品，日後也無法再作修正的決定性存在，無論用什麼樣的名言來形容，也只會讓人感受到言語的空洞。

　　日後得知于右任先生的生平履歷，果然不出所料，見性了了，悟道達人，走在行學如一的大道，堪稱為萬世師表。世紀創造出的天降巨星，于右任先生的書法能夠介紹給日本國民，實在是可喜可賀。……——

　　此外，池田方彩(游子的子息，現任天門美術館館長，一九五七～)在其著作《天真爛漫是我師》(新風舍二〇〇三年刊)中，關注到于右任的書法，在書中寫著：

　　——若要舉出于右任的書藝特質，可以分類成以下項目。

一、逸格性(入格不出格)

二、不均齊(歪斜中具調和統一)

三、大　拙(大巧如拙)

四、素　樸(無矯飾真情流露)

五、自　然(追隨造化回歸造化)

六、脫　俗(灑脫、飄逸、無聖)

七、柔軟心(融通無礙、自由自在)

八、遊戲三昧(與認真結合的遊戲心態)

九、包容力(清濁併吞的肚量)

十、情　意(春日之和與秋霜之烈，豁達與慷慨)

此外，其運筆滯留與疾勁(「時間性」)兼具，發揮筆莊的三次元抑揚(「空間性」)之妙。而且內部深藏百鍊千錘的技巧又能放下(「守、破、離」)，將天

地造化之作用視為己之作用，藉由心手合一的精熟筆法，達到出神入化之境界。可謂是獨領風韻「天真爛漫」的書法藝術。——

　　述說于右任之際，對筆者而言，水墨畫家趭月明的存在是不可忽視的。更可以說是讓筆者認識于右任的唯一全面知識來源。

　　我記得是在一九八二年，長久以來處在畫家與畫商關係的趭月明畫伯(一九二九～)與我連袂參觀拜訪台北的故宮博物院。之後，前往市內筆墨店時，在展示室偶然看到右老的「千字文」(帖)真跡一幅，與其他古美術品混在一起裝飾著。站在作品前的趭月，突然有如觸電般屹立不動，凝視良久，然後喃喃說道：

　　「無垢！……純(純真)！」

　　日後，趭月告訴我說：「人生當中，能夠遇到右老這樣高境界的書藝，有一次機會就算是幸運的(鮮少能夠遇見)。」顯示出他對遇見右老書法的感動。

　　趭月是一位遵守「畫家須讀萬卷書」的古訓，精益求精的作家，他的書庫塞滿了《四庫全書》(復刻版)、《大正大藏經》等萬餘冊書籍。漢籍的教養也非常深厚，是最近日本少見的文人畫家。趭月常說(心情上)書法位於繪畫之上。這是對中國的書法有了徹底的理解才會產生出的發言。

　　有人說：「墨與紙，這是人類悠久歷史所發明、發現物品當中，最佳的東西」，基本而言它否定了顏色，應該說是能夠描繪出事物真相，以東洋哲學為背景所發展出來的獨自精神繪畫＝水墨畫，維護了近代所喪失的精神，近代越是荒廢，水墨畫就越顯輝煌。遺憾的是，第二次世界大戰之後，在日本原來是日本繪畫主流的水墨畫被遺忘，開始流行模仿西洋的「塗畫」，不斷喪失「描繪吾心的精神性」。書法更能與人心結合，雖然最單純，但也被認為是最嚴格的藝術。親自收藏右老的書法把玩，藉以作為提升自身藝術的糧食，趭月的存在，實在是太重要了。

　　筆者學過日本舞蹈，在京都有上方舞的一派「楳茂都流」。

　　他們講究的是「三件大事」。指的是「天地人之體」、「圓形之構」、「六方之備」。藉由這些來說明舞蹈呈現時的心、技、體的精隨。趭月說「右老的書法翱翔雲端」，但筆者也認為，宛如看到悠遊於天地人一體清澄無垢桃花源的天人之姿、天女之舞。右老一字一字結構之妙非常端正，具備圓形之構，六方之備，

氣韻生動，引人進入幽明之境，達到忘我。內心解除一切束縛，乘天地自然之妙理，遊融通無礙之境地，這在老莊思想稱為「遊心」(福永光司《中國的哲學、宗教、藝術》)，右老的書法正可以說是遊心之書。那是老莊思想所說的，達到得道真人的境界。

　　在京都有個以西田幾多郎(哲學家一八七〇～一九四五)為宗師的「西田哲學」這樣的流派。其繼承者之一，倉澤行洋(寶塚造形藝術大學大學院教授，文學博士)，針對從中國傳來在日本誕生的「茶道」，作了以下的闡述：「學會了所有的順序、規則，能將其完美呈現的人，稱為達人。雖然學了規則，但最終能夠不為規則所拘泥，自由自在呈現，並且發揮到極致的人，稱為名人」(《藝道的哲學、宗教與藝的即應》東方出版)。右老的書法可說是達到名人境界的極致書法。

　　一見，無稜無角柔軟線條的右老書法，展開心眼觀賞時，其力道隱藏於深處有萬鈞之力，這就像是以前看到名人西川鯉三郎的舞蹈時所頓悟的「拙劣舞者其力道外露，高明舞者則力道內斂」的道理相通。每次觀賞右老的書法，就像是觀看名人之舞、天女之舞，響起究極妙境之樂音。乘著右老的書藝，無意間讓人感到至高無上的幸福，可以讓自己像是在遊心。這樣的感動可以說是無法言喻。

　　以前，在百貨公司畫廊陳列右老書法時，難得有位中年婦女停下了腳步一動也不動。詢問之下她告訴我說：「我以前從來沒有在書法面前停下腳步。可是這幅書法我雖然看不懂，但用眼睛追著墨線時，感覺好像聽到說不出來的曼妙節奏。這是我從來沒有過的經驗。」進一步問她，才知道她是鋼琴家。

　　筆者也有同感，書、畫、舞蹈、音樂雖然各自呈現的手法都不同，但根本上是相通的。或許這就是「一藝極則諸藝通」的道理。舞蹈中一步向前的單純動作、三味線音樂中的一個音符，看似簡單的行為當中，都存在著像是開天闢地似的藝道深淺，書法中的一條短線也是一樣，觀看右老的墨線，就能夠充分體驗。可說是「神、氣、骨、肉、血」都內含在其中。

　　然而，以前對還是一個門外漢的筆者而言，右老的書法非常難解，很難去體會。江戶時代的劍豪宮本武藏(一五八四～一六四五，六十五歲辭世)，據說

生涯參加過六十餘次的決鬥從來沒有輸過，在他的著作《五輪書》中提到：

　　——視物有觀見兩種。見者只是用眼睛去看，觀者則是用心去看，也就是觀智。——

　　更進一步，在同書＜空之卷＞說道：

　　——要磨練心意二心，鍛鍊觀見二眼，讓他們沒有絲毫塵埃，萬里無雲的晴空，才是真正的天空。——

　　這或許是在教我們必須要用心眼觀看，才能見到深遠境界的藝術。在日本有許多人學習書法，但是理解右老書法的人，到現在還不多。

　　右老的書法，特別是擁有能讓筆者樂在其中的獨特一面。原本書法就是集長年修練所培養出的心技實證，所畫出的一條墨線內容充實才是問題關鍵，筆者也知道線質才是最重要的因素。但我甘冒眾人的誤解還是要說，右老的書(字)當中，會讓人感受到一種獨特的歡樂、愉悅。那是透過文字造形所傳遞出來，源於漢字獨有的字源象形性。

　　右老說：「草書就像搭飛機飛行」。余白(空間)的美當然不用說，同一個字也會有千變萬化，有時書法中的一個文字(造形)牽動筆者心弦，喚起各種想像，令人久看不厭。那當然是出於右老的博學，深知漢字文化奧妙的結果。不僅如此，透過文字似乎也傳遞了古代人的自然觀、人生觀等，誘發無限遐思。

追　記

　　在日本為了標記日語讀音，創造出了假名文字，這種獨特的文字是源於漢字草書體變化、獨立出的平假名。有專門書寫假名的書家及書壇的存在。于右任的書法，對日本的漢字作家(書寫漢字的作家)當然不用說，對於假名作家，其輕妙的融通無礙、自由自在的草書體之運筆，也發揮了啟示作用，給予很大的影響。

　　從鑑賞的角度來說，書法可以大別為書家的書法與文人的書法(含名僧、高僧的墨跡)。于右任的書法傲視中國過去所有的書法，並且開花結果發展出獨自的書法，超越了書家的書法，整體上也洋溢著文人書法的風情，這對於固守書家書法的日本書法家們而言，是個難以理解的關卡。

(二) 展覽

記憶中在報紙上讀過，第二次世界大戰後在東京舉辦過「吉田茂、于右任」雙人聯展(書法展)，但現在因為找不到資料，詳細情形不明。

一九八二年的訪台之後，筆者手邊收集到越來越多右老的墨寶，龝月畫伯勸我要公諸於世，但是當時的公共美術館難以溝通，無法實現舉辦書法展。筆者合作的百貨公司也是一樣，好不容易有一家百貨公司說如果是與龝月畫伯雙人聯展的話，就可以接受。當我向龝月畫伯報告此事後，畫伯當下拒絕說：「右老與我，兩人的藝境有如天壤之別。無法與右老在相同地方展出(我的作品)。」那時剛好夫人也在座，她同情筆者的窘境，與我共同說服了畫伯。勉強同意的畫伯提出的條件是：「一定要向來會場的顧客道歉(與右老共同陳列作品一事)。」

就這樣，第一次展出右老書法作品，是在一九八四年五月二日(～七日)於廣島天滿屋百貨公司。從那之後，在東京(銀座松坂屋、松屋、伊勢丹)、橫濱(SOGO)、名古屋(丸榮)、大阪(阪神)、京都(大丸)、岡山(天滿屋)、大分(TOKIHA)等地的百貨公司畫廊，持續舉辦書法展。(一九九六年最後一次在百貨公司展覽後停止)。

百貨公司以外所舉辦的展覽如下：

一九八九年，「右老誕辰一百一十週年紀念展」八月三十日、三十一日兩天。在佛教大學四條中心(京都)舉辦，從台灣邀請李普同先生參加，也舉辦了「演講會」。九月一日，陝西省于右任書法學會的鍾明善、朱飛、劉超等人從西安前來京都，與台灣的李普同先生同門書友及金澤子卿先生等交流，在烏丸京都飯店的會場相會歡談。

一九九六年(十月二十四日～三十日)，讀賣新聞與讀賣書法會在廣島福山美術館舉辦「第十三屆讀賣書法展」，同時協辦中國、四國展的特別展「于右任書法展」，提供作品。引起廣大迴響。

一九九九年(十月七日～十三日)，在京都文化博物館舉辦「西安出身近代中國名筆・于右任先生書法展」。這是筆者畢生的宿願，在九百平方米的會場，展出作品一百十餘幅(含對聯二十五幅、四聯五幅、帖・卷軸六幅)及遺物(日記、使用筆、長衫)等。

　　第一天，在會場附近的飯店，紀念右老誕辰一二〇週年。舉辦「于右任先生紀念書法展祝賀會」，金澤子卿、傅益瑤(畫家，傅抱石女兒)兩位召開「紀念演講會」。

　　傅女士針對當天展覽會的內容，讚不絕口。對筆者說：

　　──我來日本二十多年，只要是有名的展覽會，我都會去觀賞。這次右老的展覽，是我在日本從來沒有見過的最好的展覽內容。──

　　站在被一百多幅右老墨寶環繞的會場，一股無法言喻的清風怡然吹拂，而且感覺就像是完全沒有寒意的暖春。這是在之前所沒有過的體驗，就好像全身包覆著只有在淨土才會存在的清澄溫雅，對筆者而言，是沉浸在終身難忘的巨大感動裡。

　　接著，想要說一個以前在東京百貨公司展覽會場發生的小故事。

　　福田赳夫前首相對於右老的人品及書法非常瞭解，經常說「太了不起了」，筆者得到他的允諾可以自由進出辦公室。前往東京的時候，我會帶右老的作品給首相欣賞。首相總是熱心觀看，他特別喜歡的右老書法「為萬世開太平　乃吾輩之任也」至今仍掛在辦公室的牆上。有勞首相費心，才能一償筆者在銀座百貨公司舉辦右老書法展的宿願。第一天上午，首相前來待了一個小時以上，熱心觀賞作品。事情就是發生在那個時候。開店(上午十點)同時，突然出現一對看似中年夫妻的日本客人，表情嚴肅開口第一句話就問說：

　　──這個展覽會的主辦者是誰？──

　　筆者對他那激烈的神情，嚇得茫然若失。他接著又問：

　　──怎麼這麼無理，竟然將于右任先生的書法標價販售。你們到底知不知道于右任先生是誰？我想要知道主辦者的想法。──

　　他的眼中充滿了怒氣，筆者依舊無言以對。

　　不久從開始聊起右老生平的客人話語當中，筆者本身心中也產生了共鳴，胸中吹起了宜人涼風，對於客人的嚴厲語言反而感到快哉。雖然不知道這位顧客的來歷，外觀也與一般市民無異，是個到處都可見到平民百姓，在市民當中存在著由心底崇敬右老的人，這件事讓我有如晴天霹靂，感受到強烈的衝擊。同時也體驗到右老遺德的偉大。

　　另一方面，從福田前首相那樣身居我國領導者身上，實際感受到透過相同漢字文化所連結的中日文人，超越國境的強烈牽絆。我也以擁有這樣的領導者為榮。與這兩人的相遇，令我終身難忘。這件事深藏在筆者內心深處，經常持續散發出更大的光芒。　　（中川歡美譯）

于右任的人品與書品

陳　維　德[*]

摘　要

　　于右任先生為書法大家，一代草聖，在中華文化的傳承上具有崇高的意義與地位；而其學養之深厚，識見之高卓，加上滿腔的愛國熱忱，對民國的創建、國家的建設與發展，也都有很大的貢獻，再加上胸襟之博大、人品之高卓，在在與書法之成就相互輝映，實為不世出的英傑。茲當其逝世五十週年紀念，特撰為此文，以為後世崇敬與效法之豐標。

　　文分四節：第一節敘其生平事蹟，以為論述之張本；第二節，則自其生平事蹟中，標舉出于右任之所以廣受世人推崇之人格特質與異乎常人的風範，並歸納為四項，以彰顯其人品之卓絕；第三節則論述其學書之經過、書學之理念、書風之形成與特色，以見其所以能成為大家之由，並比較其前後期之差異所在。第四節則就以上之論述，歸結出其人品與書品，確已達到完美與統一。

　　關鍵詞：于右任、人品、書品

[*] 明道大學講座教授。

壹、于右任生平事略

于右任（1879 — 1964）名伯循，字右任，以字行。號騷心，筆名神州救主，晚號髯翁。為愛國志士、革命家、詩豪、開國元勳、一代草聖。一八七九年三月二十日生於陝西省三原縣，一九六四年十一月十日逝於台北，享年八十六歲。

于右任出身寒微，其父新三公為維持生計，遠赴四川謀生；其母因產後體弱，逾年病逝，端賴伯母房太夫人撫育，其間褓抱提攜，視如己出。不久，因三原東關祖屋失火，乃隨伯母寄居房氏外家達九年。

先生七歲入私塾就讀，受第五先生啟蒙。十一歲由房太夫人攜返三原，改入名儒毛香班塾，宣究群籍，兼習書法，奠定紮實之根柢。以家貧，一度說服伯母往任紙炮工，以補貼家用。十七歲在縣城以案首錄取，先後入三原宏道書院、涇陽味經書院、西安關中書院攻讀。以不喜八股文，時懷抑鬱。及至葉爾愷入主陝西學政，閱其所撰詩文，大為激賞，譽為 "西北奇才"，聲名大噪。至25 歲，在鄉試中考上舉人。

廿六歲（西元 1904）時，赴開封欲參加禮部試，適陝甘總督升允得密報謂：于著《半哭半笑樓詩集》有：「太平思想何由見？革命纔能不自囚」、「女權濫用千秋戒，香粉不應再誤人」之句，乃以「逆豎倡言革命，大逆不道」上奏，清廷當即下令革其舉人籍，並下令通緝，就地正法。先生獲知訊息，乃匿其姓名，連夜喬裝，輾轉逃至南京，往拜祭明孝陵，並感賦一詩：

虎口餘生亦自矜，天留鐵漢卜將興。
短衣散髮三千里，亡命南來哭孝陵。

于先生轉赴上海時，大教育家馬相伯久聞先生之名，命先生以 "劉學裕" 之名，入震旦學校為學生兼老師。又聯合同學，先後創設 "復旦公學"、"復旦中學"、"上海大學"，為社會培育人才。並出刊 "神州日報"、"民呼日報"、"民吁日報"，以期喚起國人之覺醒。

一九Ｏ六年，為籌辦 "神州日報"，于先生特東渡日本考察報業，適中山先生抵東京，經康心采之介紹，晉見中山先生，並加入同盟會，成為革命陣營

之要員。民國成立後，先生奉命出任臨時政府交通部次長，後又參加討袁、護法諸役。一九一八年　回陝任靖國軍緹司令。一九二六年赴蘇聯考察，力促馮玉祥歸國，以重整軍事，並策應北伐。一九二八年，任首任審計院長，建立完整之審計制度；一九三一年，監察成立，榮膺首任院長，苦心遴選社會清流賢達擔任監察委員，並確立完整之監察制度，對澄清吏治，貢獻卓着。至一九六四年辭世，於眾望中，任職長達三十三年之久，被尊為"監察之父"。

此外，他另一項重大的貢獻，就是為力圖促進中國文字書寫之便利，以增進工作之效率，節省國人在書寫上所耗費之時間，並避免國字淪入羅馬拼音之噩運，特於一九三一年在上海成立草書社，終於成功地制定了"標準草書"並於一九三六年正式問世，為文化的推展，開創了另一個新的局面。其一生的豐功偉績，敘之者已多，在此謹略舉其概要，以就正於方家而已！

貳、于右任的人品

于先生在極為困苦的環境中力爭上游，因而淬鍊出異乎常人的強韌的生命力，和激越的情感，因而表現在人格特質上，最為顯着者，約有下列諸端：

（一）、忠愛根於性生

于右任自幼即生活在困苦的環境之中，所接觸者，盡皆社會底層的勞苦民眾，在環境的歷鍊下，使他早熟、懂事、富同情心、肯吃苦、善於體諒他人。因而面對房太夫人的辛勞，他除了甘心認分之外，更自行要求去做牧羊兒及紙炮工人，為家庭分憂解勞，另一方面爭取優異的成績以獲取獎銀，減少經濟壓力，讓房太夫感到欣慰。而當其父新三公由川返里，為取得父親的歡欣，面對父親的督導，總是先恭敬作揖，然後與父親相互背誦書篇，每至深夜，必極熟然後已。因而"一燈如豆下苦心，父子相揖背章文"之情景，在三原傳為美談。

而當新三公病重亟思亡命在外之兒時，適逢清廷四處布網通緝，然而先生聞訊，竟冒死潛行返鄉探望，鄉親見之皆驚慌失措，憂其無異自投羅網。新三公見而垂淚曰：「今生得與兒一面，雖死足矣！」促其速離。先生乃拭淚叩別，潛返上海。故有：

目斷庭幃愴客魂，倉皇變姓出關門。不為湯武非人子，付與河山是淚痕。

之句，讀者無不動容。翌年，其父病危，于先生扮女裝潛返，及親送父靈於墓，將麻衣丟入墓穴，立即易服潛逃，不消數刻，而追騎已至。先生再逃一刧之餘，又有詩云：

吾戴吾頭竟入關，關門失檢亦開顏。灞橋兩岸青青柳，曾見亡人幾個還？

非至情至性者，何能全此？至其一生，為國家盡大忠，為民族盡大孝，多盡人皆知者，在此不復贅述。

（二）、激越的民族意識發為對國家的大愛

于右任幼年寄居楊府村時，某日，其表弟問四外祖何以百家姓中無縣官之姓？四外祖答曰：「他們是滿洲人啊！滿洲人打敗了我們的祖先，將中國的江山佔了，所以我們百家姓不要他。」從此，于右任在幼小的心靈中，就「起了一個民族意識的憧憬。」及至 1900 年的義和團反帝愛國運動，讓他的民族思想愈益彰顯。是年 8 月 14 日，八國聯軍攻陷北京，慈禧太后偕光緒帝倉皇出逃，10 月 26 日入陝，陝撫令中學堂學生跪迎聖駕，于右任「愧憤之餘，忽發奇想，欲上書陝西巡撫岑雲階，請其手刃西后，重行新政。」書成，為同學王麟生所阻，始罷。後來他在文章中曾說：

太平天國的失敗，雖然顯示革命途程的艱難，也暴露了清廷政治的腐敗。太平天國的英勇戰績與鮮明的民族意識，更處處刺激着每一熱血的青年。

于先生才華洋溢，熱情奔放。詩集中盡多慷慨激昂之句，流露出激越的愛國情操。其早年所作〈雜詩〉謂：

柳下愛祖國，仲連恥帝秦。子房抱國難，椎秦氣無倫。
報仇俠兒志，報國烈士身。寰宇獨立史，讀之淚盈巾。
逝者如斯夫，哀此亡國民。

面對民族之危亡，年輕的于右任，亟欲法柳下惠之止齊攻魯、魯仲連之義不帝秦、張良之椎秦皇於博浪沙，其豪情壯志，不可遏抑。

　　于右任為了喚起民智，共同拯救危亡，又嘗在照片上題寫「換太平以頸血，愛自由如髮妻。」公開散發，以表明其堅定的意志；而其取字「右任」，實乃「右袵」之諧音，蓋所以宣示其反對「左袵」之意。又其〈從軍樂〉詩謂：

　　中華之魂死不死，中華之危竟至此。同胞同胞為奴何如為國殤，……吾人當自造前程，依賴朝廷時難俟，何況帝國主義相逼來。風潮洶惡廿世紀，大呼四萬萬六千萬同胞，伐鼓撾金齊奮起。他雖早年中舉，卻未曾自謀，而當戊戌變法失敗之後，對清廷乃徹底失望，為拯救民族之危亡，遂興革命之念。其〈和朱佛先生步施州狂客原韻〉云：

　　願力推開老亞洲，夢中歌哭未曾休。人權公對文明敵，世事私懷破壞憂。
　　偶爾題詩思問世，時聞落葉可驚秋。太平思想何由見，革命方能不自囚。

時當國父的革命思想尚未傳抵閉塞的陝西之際，為了追求永久的太平，他就想以自己的願力，推開思想落後的老亞洲，進行徹底的改造，與身在南方的國父，具有相同的灼見，同為革命的先知。而其強烈的民族意識，為國家民族之興亡，不恤個人生死之志節，皆所以見其識見之高遠，與志節之高超。

（三）、有仁民愛物的博大胸襟

　　于右任生於赤貧之家，出生不久即形同孤兒。又遭逢離亂之世，深切體認民生疾苦，也最能瞭解貧苦大眾的需求，而從中蘊育出仁民愛物的胸懷。所以儘管自己一生貧窮，卻時時接濟貧困。其經常為人題寫：「天生豪傑，必有所任。今日者拯斯民於塗炭，為萬世開太平，此吾輩之任也。」正是其胸懷之寫照。例如他二十歲出任三原粥廠廠長時，就恆以賑濟災民為職志。民國成立以後，無論陝甘的乾旱，或江南之水災，他都以恫瘝在抱的心情力促當局妥為賑濟，並協助勸募。他常引孟子之言：「禹思天下有溺者，猶己溺之也；稷思天下有饑者，猶己饑之也。」因而每當說到災民痛苦無告的慘況時，他總是擒着淚水，悽哽不已。所以單就主持靖國軍時期，就曾與胡景翼共同奔走呼號，先後募得賑款七十餘萬，在渭北二十餘縣放賑十二次，讓無數的災民，得以死裡逃生，實為萬家之生佛。

　　此外，他認為 "欲建設新民國，當先建設新教育"，所以一九零五年，在馬相伯的支持下，在上海創辦了 "復旦公學"；是年冬，又聯合友人創辦 "中國公學"。靖國軍時期，又在三原創辦 "民治學校"、"渭北中學"、"地方自治講習所"、"東段教育林"；回到上海後，又創辦了 "上海大學" ……。使大量的青年，有就學的機會，同時獎掖提攜，不遺餘力；對於貧苦的學生，也都極盡所能，設法賙濟。例如他所辦的民治學校，學生除了免繳學費，還設有獎助學金。在學校財務拮据時，仍極力撐持，並致書校長王麟生：「我就是窮得賣字，也要支撐這所學校。

　　曾任陝西師範大學文學研究所所長‧博士生導師的霍松林教授，在接受李延華先生訪談時，回憶當年接受于先生資助的情形：

　　他每個月給我寫一張條子，要我從他的工資中領些錢。他很節儉，案頭旳碎紙用鎮尺壓著，……兩年之間，這種條子為我寫了十幾張，……四八年前後，物價飛漲，工薪人員一領到金圓券，便趕到夫子廟去換袁大頭，于先生最後一次給我寫條子時，不勝感喟，自言自語："這點錢，現在只能換三個袁大頭啊！（《中國書法》1996 年第四期），這種竭其心力以助學的情景，怎不令人動容！

（四）堅守正道、不治私產、兩袖清風

　　于先生雖身居要津，但平生不治私產。在原籍三原縣斗口村設 "農業試驗所"，於興建農場時，就曾預立遺囑，刻於石碑：

　　余為改良農業，增加生產起見，因之設立斗口村農事試驗場。所有田地，除祖遺外，皆用公平價錢購進。余去世後，無論有利無利，概歸公有，國有、省有臨時定之。

　　嗣後于氏子孫有願歸耕者，給以水田六畝，旱地十四畝，不自耕者勿與。于右任親筆《于右任傳》）而擔任長達三十三年的監察院長，除了公忠體國、一介無私之外，一切生活費用和應酬，都是在自己薪奉中開支。同時他一輩子都沒有自己的房子和一片土地。筆者 1962 年赴台北青田街官邸拜謁及祝壽時，看到的只是一幢很普通的日式房子，設備也極為樸實，除木床、普通的桌椅和幾

座一般的書架外，絲毫沒有官邸應有的規格和氣派；客廳的電風扇，聽說還是老總統前幾年來祝壽時，特別送的。

此外，他生平寫了無法計數的作品送人，卻從不收受酬勞，就連當時還就讀高中的我，只是一時間異想天開，上書求教書法及作詩，他竟然派他的機要秘書張振鷲到我家中約我到監察院晤談。在親切的鼓勵之餘，並以墨寶相贈（圖一），還稱我 “仁弟”。此種風範，對我往後的為學和思想行為，都產生了極大的正面效應。

1964 年 8 月于先生因腳腫轉劇，無法行走，加以喉部發炎，幾無法言語，乃住進台北榮總。在病情猶未顯著改善時，就吵着要出院，原因是：「這裡費用太貴了，我住不起！」事實上，要不是政府背地裡替這位開國元勳，又是監察院長，特別籌措，他還確實住不起！給果不到三個月，他就走了，留給國人對這位高風亮節、兩袖清風的國家重臣，致以無限的哀思。

參、于右任的書品

于右任先生自少年即認真學書，自趙孟頫入。十一歲入毛香班塾，始學王羲之行草書；青年以後，醉心於北魏碑誌。靖國軍時期，曾苦心搜求北朝碑誌及造像記等。當時曾有〈耀縣藥王山訪碑〉一首，可略知其事。詩曰：

曳杖尋碑去，城南日往還。水沈千福寺，雲掩五臺山。
洗滌摩崖上，徘徊造像間。愁來且乘興，得失兩開顏。

此時期計購得二百九十餘塊碑石，其中魏墓誌就有八十五種。當中有七種為夫婦之墓誌，故以「鴛鴦七誌齋」以顏其室。在抗戰期間，悉贈西安碑林珍藏。

由於長期摩挲，故此時期之行楷書，多脫胎於北魏碑誌。他也曾建議霍松林：「你寫唐楷有家學淵源，有童子功，根基很深。現在要擴大，寫寫北碑。」「唐楷很重要，但僅止於此，打不出新路子來。」由此亦可見其書學思想。

于先生也喜集聯，曾有詩云：「朝寫石門銘，暮臨二十品。竟夜集為聯，夜夜淚濕枕」，可以見其本時期所致力之方向。所以此一時期的書風，乃取徑於

北碑扁方謹嚴的基本形式，然後適度地融入行草與隸書的筆意，同時點畫舒展，筆短意長──既不刻意追求刀刻所形成的鋒芒和圭角，也不過分追求點畫的含蓄與溫潤；在穿插避就中，時見險巧逸宕之勢；在參差錯落中，蘊含無限的活潑自然之生機。而且去除了北碑中常有的氈裘氣，而代之以雄渾與高雅，正巧妙地體現了其人「威而不猛」和「灑脫自然」的氣局。在中國書法史上，可謂獨樹一幟。（見圖二、圖三）

　　自清末以迄於民初的數十年間，不斷有人對中國之積弱，歸咎於文字書寫之困難。因而有主張全面簡化者、有主張用國音字母者、甚者有主張廢棄漢字而代以羅馬拼音者。于先生則鑒於中國文字，有實用價值、有美術價值，更有團結民族之功能，決不能廢棄，乃思以草書改善書寫緩慢之問題，遂於 1931 年在上海成立「草書社」，廣蒐歷代草書，依據易識、易寫、準確、美麗四大原則，加以整理排比，歸納出一套最合理之草書書寫系統，定名為標準草書。而其自身書寫時，亦率多採用，以期能帶動風潮。其自序有云：

　　余中年學草，每日一字，兩三年間可以執筆。有志竟成，功在不舍，後之學人，當更易易。國事多艱，瞬息難安。因思以未盡之年，致可舉之力。數更寒暑，得獻斯編。當國 運重新之時，知必為進步之國人所接受也。自此以後，以往的激昂蹈厲之氣，隨着年歲的增長，逐漸趨於平和，表現於書法者，顯得外柔而內剛，而無劍拔駑張之態；代之而起的，雖然仍具有雄強奇崛之致，並且在跌宕起伏之間，時有強烈的節奏感和醉人的墨趣與神韻，至於結體之變化，以及線條之遲速、剛柔、潤燥、提按之間，亦自有其千姿百態，但整體言之，較為簡淨明快、冲澹自然，而入於中和之境，顯得更為和諧而自然，允為一代之草聖。（見圖四、圖五）

肆、結　語

　　從以上的論述可以得知：于右任是一位傳統的讀書人，不但學養深厚，具有仁民愛物的博大胸襟，和敏銳的眼光、高遠的見識，也是一位具有真性情的英雄豪傑。

　　因為有深厚的學養，才會有深厚的內涵；有博大的胸襟，才會有宏偉的氣

象；有高遠的見識，才能有獨到的創獲；具有真性情，才不致扭怩作態，因而能觸動人心。然後通過環境的刺激和豐富的生活歷練，使他的學問、涵養、精神、氣度，以及高尚的情操，都能一一形成其思想、行為乃至藝術創作中，隨機而發的有機成分。所以在他的書法作品中，處處可以感受到他所獨有的博大、純樸的氣格和汪洋浩翰的氣象；再加上他師古而不泥古，因而能遺貌取神，並擷取眾長，開拓出嶄新的風貌，並且達到書品與人品統一、和諧的境界。

　　昔劉熙載有言：「書，如也。如其才、如其學、如其志，總之曰：如其人而已。」今仔細觀察並品味于右任之人品與書品，於此益信而有徵。

參考文獻

張雲家編《于右任專集》，台北，長虹出版社，1965 年二月

許有成《于右任傳》湖南，湖南人民出版社，1983 年

劉鳳翰《于右任先生年譜》，台北，傳記文學

于右任《標準草書》，台北，商務印書館，1953 年

《于右任先生詩集》台北　　，國史館

李鍾善編《于右任研究》陝西，于右任研究會，1997 年

附錄：

圖一

圖二

圖三

圖四

圖五

儒道佛思想與于右任書法藝術三境界

祁 碩 森[*]

摘　要

　　本文從歷史的角度闡釋了于右任書法藝術產生的歷史背景和社會背景，並剖析其人生經歷中三次大的變化所導致思想觀念上對中國傳統文化儒、道、佛思想的心理接受，得出他書法藝術取得巨大成就的文化依託。在其人生經歷的過程中，因其經歷和接受的思想文化不同，其書法藝術風格上發生了三次轉變並取得了三種性質不同、意向不同的藝術境界。具體從青壯年時期受儒家文化思想薰陶下碑體楷書藝術所表現的第一境界，和中年受道家文化思想影響下碑體行書所表現的第二藝術境界，以及晚年受佛家文化思想影響下碑體草書藝術所表現的第三藝術境界。

　　關鍵字：帖學、碑學、儒家思想、道家思想、佛家思想、第一境、第二境、第三境

[*] 陝西省于右任書法研究會副會長。

　　溯源中國書法在其各個歷史時期的幾次較大的風格意向轉變，都無不受到歷史的縱線與社會現實的橫線所影響，儒道佛思想及其美學價值觀在各個歷史時期與其特定的社會現實發生碰撞時，對書法藝術所發生的作用也在不同的時代產生了不同的風格走向。由此而出現 "晉人書取韻，唐人書取法，宋人書取意"[1]等不同藝術追求為旨歸的書法現象。

　　中國書法的帖學從魏晉崛起以來以秀美而為其主要特徵，而以六朝為代表的北碑書風以壯美為主要特徵。可以說二者共同構成了中國書法在發展過程中所形成一個系統下的兩大主要書法風格。總括之，可為一柔一剛、一陰一陽、一秀美一壯美的審美趨向。按易經物有兩極的理論，二者應當是互補的、缺一不可的。但由於審美認識，審美話語權，以及社會價值觀等的諸多因素，使碑學在六朝之後基本處於微弱的境地。所以中國書法千年來一直以帖學為正宗，書風走向基本是在帖學的形態下進行的。從元明復古主義思潮的興起、發展、最終走向衰微，由於歷史的發展必然趨勢，碑學才得以重見天日，逐步受到人們的普遍重視，其主要動因是明末清初民族矛盾以及其他社會矛盾的日益尖銳複雜化，人們受追求思想解放，個性自由的影響，許多文人士子受壓抑的心態逐漸轉化為一種反抗情緒。以黃宗羲、顧炎武、王夫子等為代表的思想家主張 "實學"，反對 "執定成局"，宣導自闢途徑，主張學術思想自由。並提倡以陽剛為美的美學觀念也改變了人們過去一貫的審美觀。清統治者為了控制知識份子思想，對不利於他們統治的思想言行進行嚴厲嵌制並加以鎮壓，大興文字獄。而相對於整理關於古典文獻之考訂，能夠轉移人們反清視線的學術活動便給予支持。這就興起了當時脫離社會現實，為考據而考據的學術風氣。這種考據學的興起，帶動了出土日漸增多和研究範圍的進一步擴大。如對周金文、秦漢刻石、六朝墓誌、摩崖、造像題記等各方面的研究風氣。使碑學研究大行其道。在清政府統治的二百多年間出現了以阮元、包世臣、康有為等為代表宣導碑學的理論大家和鄭板橋、何紹基、張裕釗、趙子謙、李瑞清、鄧石如等為代表的諸多碑學實踐大家。他們有以周金文、籀篆為主要研對象的，有以秦漢刻

[1] 董其昌《容台集‧論書》、《明清書法論文選》）。218 頁

石為主要研究物件的，也有以南北朝墓誌、摩崖、造像題記等為主要研究物件
的。難得的是都能在探索與求變中形成自我的碑學面貌。但這種過於"崇碑抑
帖"的尊碑思想導致碑學出現了正如帖學發展到明末清初所出現的"媚弱"之
氣一樣，使碑學則走向另一極端，即"過於剛狠"或過於生澀板刻。以及研究
趨於單一化的局面。

　　過剛則狠，過柔則弱，矯枉則易過正，由此而導致偏頗，也在情理之中。
清以來的這種尊碑風氣，也就對後來碑學的發展提出了新的課題。

　　儒家積極進取、修齊治平，道家陰陽互補、自然歸真，佛家諧和融容、明
心見性等思想，以及儒道佛思想的逐步融合構成了中國文化的核心思想。特別
其美學思想在書法藝術創作中起著非常重要的借鑒作用。

　　碑學發展到清末民國初期，漸漸回歸理性。書法藝術家經過清代早、中、
晚幾代人的努力，發現了自身的問題，他們必須進行反思，"質以代興，妍因
俗易，馳鶩沿革，物理帶然"[2]。就連力倡碑學的理論與實踐的雙重大家康有為
也深深認識到此時碑學的弊端。如他所言："自宋以後千年皆帖學，至近百年
始講北碑。然張廉卿集此碑之大成，鄧完白寫南碑漢隸而無帖，包慎伯全南帖
而無碑。千年以來，未有集北碑南帖之成者，況兼漢分，秦篆、周籀而陶冶哉！
鄙人不敏、謬欲兼之"[3]。

　　于右任作為清末民國以來一位極其代表性的書家，以他深厚的文化積澱及
其敏銳的目光觀察到了清以來碑學在其發展過程中所存在的問題。他在總結前
人經驗的基礎上，追尋與探索碑學的出路。

　　考察于右任一生的書法蹤跡，我們會發現他在碑學實踐上所做出的成功探
索是絕非偶然的。如果我們溯根尋源，從文化深層去考察，可窺得他對碑學的
實踐與改造是建立在中國傳統文化的儒、道、釋思想基礎上展開的，並在這種
思想的關照下將歷代代表不同意象風格的幾大書體，如對篆、隸、草以及帖學
經典等書體與碑學特有的精神風骨加以借鑒和相互融合而形成于右任獨具面貌

[2]　（孫過庭《書譜》句）《歷代書法論文選》上海書畫出版社）

[3]　《廣藝舟雙楫·述學》

的"碑林楷書"、"碑體行書"與"碑體草書"之書法藝術形態。

對於右任一生的書法作品和其談論書法的吉光片羽，我們進行一個大概的梳理會發現其書法風格形成基本有三個發展階段。而每一個階段的形成與其人生志趣和思想觀念都密切相關。這三個階段在形成過程中是前後承接與融合的，而且每種風格的形成之前，其前期思想的孕育早已做好了準備。並逐步昇華為他書法在意向上所表現出的三種境界。

壹、儒家思想影響的碑體楷書

明代學者王陽明言："關中自古多豪傑，其忠信沉毅之質，明達英偉之器，四方之大，吾見亦多矣，未有關中之盛者也"。

北宋時期，統治階級為了加強加中央集權，除對政治加強統治之外，更注重思想上的統治，封建士大夫階層為了適應這一思想，他們經過長期醞釀之後終於創建了一種以儒家學說為中心的新的思想體系，這就是"道學"，也叫做"理學"。在關中地區形成的關學是宋明理學的一個學術流派，由北宋時期陝西鄠縣人張載所創立，有《正蒙》、《西銘》等著作，關學實際上同樣是以儒家學說為中心，在宋代發展而成的一種新的思想體系，他們反對佛老的虛無主義唯心論觀點，但也將佛家與道家許多哲學觀點融入自己的思想體系之中。

《嗚呼宋教仁先生之墓》選頁

關學注重國計民生的現實問題，研究自然現象，提倡學以致用。張載提出"氣一元論"的樸素唯物主義思想。這一學說從開創以來代有傳人，明代有王廷相、馮從吾，明清之際有王夫之加以發展和繼承。甚至崇尚二程理學的朱熹以及南宋以後的理學也都不同程度地受到他的思想影響。直至清末民國初關學在關中地區的影響仍然非常廣大，有宋伯魯、李二曲、牛藍川等人，而對于右任直接影響的有當時關學大儒朱佛光、賀複齋、劉古愚等人。他們紛紛辦學，以授關中學子。青年時期的于右任曾受教于經陽味經書院、三原宏道書院和西安關中書院。

　　朱佛光先生"以新學授徒"，賀複齋先生"篤信力行"，劉古愚先生"以經世之學教士"。其中貢獻最為卓著者是劉古愚先生，戊戌變法時期，與北京的康有為、梁啟超義氣相投，成為陝西改良派的精神領袖。時與康有為並稱"南康北劉"戊戌十月"謠言朋興"時，"于右任還專程拜見劉古愚先生，劉先生十分驚異。劉先生慷慨論時局艱然則淚涔涔下，淚痕酒痕，狼藉衣袂間的俠士風貌與精神影響於于右任便是自然之理。應當說于右任是關學在近代的優秀傳人、傑出代表"[4]。

　　"修身、齊家、治國平天下"的儒家入世思想與後繼而成的關學"民胞物與"的大愛思想，在于右任一生中產生了非常大的影響。他一生多次以書法形式書寫的"為天地立心，為生民立命，為往聖繼絕學，為萬世開太平"[5]。可謂其一生之人生理想與追求的總旨。

　　《贈大將軍鄒君墓表》選頁在關學近代多位傳人的薰陶下，使置身于當時外強內患，民族危亡的清政府統治時期的于右任義無反顧地投入到了反帝、反封建革命浪潮之中。"捨生取義，見利思義，見危受命，士不可以不弘毅，任重而道遠"的儒家思想，使心懷"平天下"之志的于右任，其書法自然崇尚雄強博大，具有"尚武精神"的碑學一脈。在民族危亡，人民啼饑號寒的年代，他沒有循例走科舉應試的道路，博一官半職，以求榮華富貴，也沒有避亂世之險惡而遁跡山林，或侍佛頌經。所以書法自然不會一味鍾情世傳之所謂正統的"一暢一詠"之玄學主義色彩的"魏晉書風"。

　　從早年致力於碑學研究開始，到 1929 年書《秋先烈紀念碑記》的碑體楷書期間。于右任對碑學進行了大膽揚棄。他持客觀的態度學習碑學，"變則化，由粗入精也，化而裁之謂之變，以著顯微也"[6]。因為碑學尤其南北朝時期的刻

[4] 鐘明善《于右任民主革命思想尋繹》
[5] 《張子全書·西銘》商務印書館
[6] 《張子全書·正蒙》商務印書館

石，雖有其正大、雄強之氣，但其書體剝雜、良莠不齊，存在許多問題，于右任衰多益寡、"化而裁之"，

　　取碑之正大，去碑之刻板。

　　取碑之氣骨，去碑之粗疏。

　　取碑之沉厚，去碑之生剛。

　　取碑之豪放，去碑之侷促。

　　取碑之樸拙，去碑之燥陋。

　　取碑之險絕，去碑之怪誕。

　　我們抽取大約十年間于右任較有代表性的幾幅楷書作品，分析他在碑學實踐過程中表現出的不同特點，以觀他在儒家思想影響下的書法實踐。以及對碑學的改造精神。

　　1913 年 12 月所書《贈大將軍鄒君墓表》

　　1914 年 3 月所書《嗚呼宋教仁先生之墓》1925 年 9 月所書《胡勵生墓誌銘》

　　1930 年三月所書《秋先烈紀念碑記》在這些作品中我們可以看到，他對諸多碑體書法的研究，特別如《張黑女墓誌》遒厚精古之氣在其作品中的吸納；《嵩高靈廟碑》之天真、奇趣、野逸等意味的師法，尤其將此碑中撇和捺挺而直的質感發揮的生動而爽利。他化篆分入楷法，對秦大篆《散氏盤》等圓筆藏鋒的運用；對漢《石門頌》左右舒展、收放逸宕結字的取法，以及《始平公造像》等二十品中厚實，朴茂、陽剛之氣的繼承，對《姚伯多造像》中富於變化而險絕脫俗之氣在作品中恰如其分的把握。于右任對碑學研究不只在書齋案牘間的臨與摹上下功夫，他"篤信力行"，為搜碑、尋碑、訪碑、護碑曾涉足豫、陝、魯等許多地方，有《廣武將軍碑複出土歌贈李君春堂》、《紀廣武將軍碑》、《尋碑》、《游龍門觀造像》等詩記之。並將自己所購北魏墓誌、造像題記為主的三百餘方原碑石於 1940 年為避日禍而托楊虎城將軍派專人將

這批珍貴文物護送於西安碑林。由此也可見他對碑學的研究與摯愛，以及所付出的艱辛和無私的奉獻精神。

　　我們在欣賞與解讀他的這些碑體楷書作品時會發現他取法範圍不只侷限於對六朝時期各種風格的學習。同時還發現他上溯到漢分、秦篆、周籀，特別對漢代之摩崖下過功夫。

　　這在他三十年代的楷書作品中表現的尤為顯著。于右任對各種造型不同，風格迥異的碑學進行了改造和融合。他對碑學技法上的這些努力，皆源於儒家思想影響的理念並結合當時社會現狀的思考下進行的。我們從以上幾幅作品可以感受到他書法藝術所寄於的精神指向。"夫質以代興，妍因俗易。雖書契之作，適以記言；而淳醨一遷、質文三變，馳騖沿革，物理常然，貴古不乖時，今不同弊"[7]。這種不隨時俗的求新求變意識，在他楷書日益成熟的各個時期表現的尤為突出。《馬平曾孟鳴碑》柔中寓剛；《王太夫人墓表》骨血洞達；《大將軍鄒君墓表》大戟長戈；《嗚呼宋教仁先生之墓》冷峻森嚴；《秋先烈紀念碑記》神閒氣定、沉靜豪邁。深

書《劉行簡詩》

受儒家思想與關學精神浸染的于右任，與時俱進的精神，在這些作品中顯而易見，他的書法藝術觀與其革命思想正相契合，他敢於打破常規，將清代以來尚須整合的碑學進行了大膽的揚棄，給予了較為徹底的改造，使之推向更高的思想化、情感化、文人化與藝術化。大約 1930 年前後，他楷書方面的探索基本完成。于右任碑體楷書所表現出的閎碩英偉之氣魄，此乃書法藝術之第一境也。

貳、道家思想影響的碑體行書

　　也就在五十歲前後他碑學思想與碑學實踐在其楷書藝術創作中趨於成熟的時期，也同時為碑體行書創作積累了較為完善的準備。在楷書行書化的轉換

7　《歷代書法論文選》124 頁《孫過庭書譜》上海書畫出版社。

中，我們發現他並不是機械硬性的轉化，透露出一種與前代碑學諸家在書法氣息上不同的"逸宕"之氣。這是作為碑學創作最為難以實現的境界，也是清以來趙之謙、康有為等人渴望達到的境界，因為碑體書風的自身特質幾乎都是堅實剛狠有餘，而蕭疏逸散不足。能將碑學使之透射"逸宕"氣，時至今天仍然是眾多碑學實踐者都難以解決的課題。剖析于右任在行書上的這一成功，我想並不單在其書法本身，觀其五十歲之後的大量行書作品均有此特徵。從于右任許多思想言論上我們便可窺見其對中國文化的又一重要思想組成部分道家思想及其美學觀情有獨衷。

　　我們知道老莊思想的核心是"道"，道的一個重要含義便是順應自然之理，以超越現實的"無為"之境。具體講即不為成法所囿，不為名祿所困，以實現我之自由之境。這一時期于右任對聯作品"俯仰遂真性，逍遙舒道心"、"經刊泰山石，道在洛水中"、"高尋白雲逸，秀奪五嶽雄"、"願持山作壽，常與鶴為群"，條幅作品"綠樹新廻合，斜窗舊邃深，壺觴如栗裏，歲月似山陰，半世懷清隱，何年得此心，借床眠不熟，酒力橫相侵"。"……閑隨白鷗去，洲上自為群"等均透露出他心隨天籟、超然物外的心境。同時與他這一時期吸收碑學中具有這種氣息特徵的道教碑刻《姚伯多造像》等作品也有一定關係。"遁跡鄉村不忍回，唐園有路足

高尋秀奪聯

周廻……"、"北山白雲視，隱者自怡悅，相望試登高，心隨雁飛天"、"以戰則勝、以守則固，大成若缺、大盈若沖"。（集道德經）聯。"人似春風去又來，香憐柏子落仍開"。有人問他寫字的秘訣，他直率而簡樸地說："起筆不停，落筆不作勢，自迅速，白美麗，一切順乎自然"。此雖晚年之言，但這種物我俱忘的心境，理應中年就已存在。

　　早年尊崇儒學，尤其在關學精神思想影響下的書風多呈雄強氣，進入中年由於世事風雲變幻，人生理想受礙，老莊出世思想自然是其心靈棲息最好的精神家園。書法又是他心靈的最好寄託。他藉書法釋放自己的理想，表達自己骨

子裏的無畏與豪邁之胸襟。

　　于右任一生，為推翻封建帝制、民主革命，席不暇暖，興亡有肩。從 1918 年到 1922 年主政陝西靖國軍期間，他作為一個文人本無戰爭經驗又敵我實力懸殊，致戰事不利，屢遭挫敗。加之愛將陣亡沙場，主將受編他軍，無奈和逼迫之下，要麼避居三原 "民治園" 獨坐危樓；要麼藏身城北 "半耕園" 淚灑戎衣。或逃往淳化 "方裏鎮" 孤燈相伴。從避居三原民治園和半耕園等處所作的書信和詩作可窺見其當時失落的心情。曾給留日學生段兆麟的信中言 "我現在的事業已失敗，昔年回陝整理陝西的志願，此刻已陷在萬難的地位，出關對不起人，並對不起良心，在陝又無一片地自容，真是難言" [8]。

　　在 "唐園和李子逸韻" 的詩中寫到："兵革凶荒酒一杯，萬花如錦淚頻催"。

人生理想渺茫與接受道家思想的心態是此時期書法風格形成的關鍵。這種出世的精神正是藝術創作最難以衝破的 "牢籠"。他身 "雖在廟堂之上，然其心無異于山林"。當然這一時期也有許多較為入世內容的作品，但作品創作的意境與風格總能體現出 "超乎物外" 的意象。

《清故甯陽縣知縣張君墓表》
選頁

行書作品無論抄錄古賢詞章，還是自作詩文，都透露出這種 "逸邁" 之氣。這是于右任在吸收道家思想與儒家思想合二而一的又一次提升。此乃書法藝術之第二境也。

參、佛家思想影響的碑體草書

　　于右任致力於草書研究，應當在他 1931 年創辦的標準草書社之前，因為從理論上講既然有志於將草書標準化，並成立草書社。即必然對草書藝術有一

8 《陝西文史資料》第 16 輯

定研究與實踐的能力，另外在此之前的許多行書作品中已有草法、草書字體巧
妙地用運于行書作品中了。但他真正的純草書作品我們看到比較早的即是 1932
年 12 月所書《陸軍上將岳公西峰墓誌銘》。自 1931 年後于右任基本致力於草書
研究，作品也多以草書形式出現但也有楷、草並用，楷、行、草並用的，或也
有章草為主要形式出現的。從 1931 年算起一直到 1964 年卒，在這三十多年的
歲月中他書法的主要精力大多用於草書創作、研究以及標準草書的推廣之中。
從他三十多年對草書的創作與研究過程作分析，可觀其發展脈絡大致又可分為
三個階段。

即：

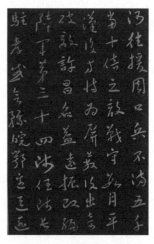

　　1931—1939 年為集字整合階段

　　1940—1949 年為探索突破階段

　　1950—1964 年為自然昇華階段

　　在第一階段中于右任一方面在

創制草書標準化的工作，另一方面他也對歷代
草書的學習與把握上使古人為我所用，從 1932 年
12 月書《陸軍上將岳西峰墓誌銘》，尤其與民國章
草大家王世鏜的接觸使他將章草融入今草之中，使
其今草更富有古雅之氣。1933 所書《新安王君墓

《陸軍上將岳西峰墓誌銘》選頁

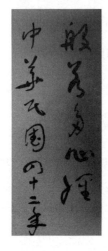

誌銘》，1934 年所書《清故甯陽縣知縣張君墓表》，都帶有
明顯的章草意趣。到 1939 年所書的《三原李雨田先生墓
表》，這大約十年的時間于右任草書的風格基本在歷代諸賢
的草法上能達到駕輕就熟的能力。故爾此階段為學習與整
合階段。從其藝術境界講仍未達到他理想的境界。從 1940
所書《楊仁天先生墓誌銘》，1943 年所書《無名英烈紀念
碑》，1945 年所書《天水鄧大翁友齋墓表》，1948 年所書《蟻
光炎先生墓表》等時期的草書作品與前期有很大不同的
是，于右任將魏體楷書的風骨與章草的古質樸茂，以及二
王、懷素、孫過庭等人草書的清新秀美遊刃有餘地熔於一

爐，化為成熟的被世人廣泛接受的"于體草書"，此期當是于右任對草書的探索即將突破並基本形成自我的時期。從 1950 年後于右任草書漸趨一種超然之態，逾是晚年逾為卓然。這種超然既是入世的又是出世的。既有碑學楷書時期撼人心魄的英偉之氣，又有碑學行書時期跌宕超拔的逸邁之氣，同時寄寓了一種潔淨虛空，圓融諧和的回環之氣。中國佛學心性論繼承印度佛教對心靈淨化的基本追求，發展了印度佛教智慧解脫的特徵。並在這一基礎上吸收融合了中國傳統儒家、道家思想，它以心性和諧思想為核心，關注人與自然萬物的諧和。南北朝時期的涅槃佛性論諸家學說大都從心神、心識角度詮釋佛性。一方面中國佛學心性論繼承並發展了印度佛教智慧解脫的思想。另一方面中國佛教心性論又通過吸收融合儒道文化精神，形成了自己的特徵。佛學是一種以實現解脫為根本目標的宗教哲學。在對待解脫的理解以及如何解脫的問題上，即是要求自身能夠"心靈淨化"與"智慧解脫"。佛教認為人

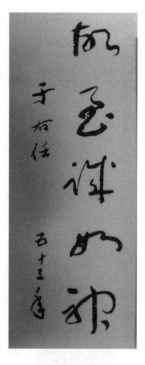

故至誠如神軸

生痛苦煩惱的根源在於無明、造作、愛慾、執取。要使人們從中解脫出來，就必須覺悟。祛除貪慾，從而實現心靈的淨化，大覺大悟，才能可謂智慧解脫。在于右任晚年特別最後幾年的作品中，我看到他書法在用筆上漸漸地發生了一個大的變化。即由青壯年楷書、中年行書和晚年早期草書在用筆上採用的外拓法，到晚年轉而為內擫法。康有為講"書法之妙，全在用筆。該舉其要盡于方圓……方用頓筆，圓用提筆；提筆中含，頓筆外拓；中含者渾勁，外拓者雄強；中含者篆法也，外拓者隸法也"[9]。沈尹默認為"內擫是骨勝之書，外拓是筋勝之書"[10]。這一用筆特徵的轉化道出了此時期于右任書法內心世界的轉化問題。即客觀意向與主觀意向發生了變化。我們知道，當客觀意向起主導作用時

[9]　《廣藝舟雙楫·綴法第二十一》《歷代書法論文選》上海書畫出版社
[10]　《書法論叢·二王法書管窺》81 頁，上海教育出版社

用筆的力會以中行的方式走線上的中央位置上，產生之力盡線上之中央。而當人的主觀意向起主導作用時，用筆的力向則以中軸為軌跡發生外拓與內擫兩種力量交互作用，筆毫會或上、或下、或左、或右，產生力量上的虛實等多樣性的變化，此時期於右任書法的用筆從複雜性向簡單性的轉化其實是一種線條高度的凝煉與昇華。

　　結字上，將原來離心力轉而為向心力、即由內緊外鬆轉為外緊內鬆的變化。前者產生行書期左延右伸的逸邁之氣，後者產生草書期一種閎闊與虛靜，有容海之量、吞吐大荒的虛涵之氣。陸九淵講"宇宙便是吾心，吾心便是宇宙"[11]，晚年的于右任並未步入佛門，但他思念故土心切，受佛家思想影響自在情理之中，佛學中"禪"梵語為禪那，意思是靜思打坐，佛教把坐禪作為修行的方法。這種方法是打坐靜慮，使心中任何念頭都不發作，最後進入一種絕對虛靜的境界。佛教認為達到這種精神境界，死後便能超脫生死輪回"[12]。

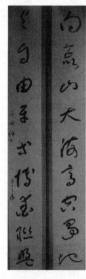

向荒山與自由聯

　　明知望大陸不可及、葬故鄉更不可能的于右任只能寄於這種禪宗的幻想以圓自己"回鄉回國"之夢，以使其苦痛得以解脫。早年憂民憂國的他可以"夜夜哭濕枕"地"朝臨石門銘、暮寫二十品"將這種憤怒化入書法之中而表現出雄強具有"尚武精神"的碑體楷書氣象；東晉時期著名佛教學者僧肇雲："聖人空洞其懷，無認無知。然居動用之域，或止無為之境，處有名之內，而宅絕言之鄉"[13]，晚年身處孤島的于右任思鄉思國之情，由"望大陸"詩"葬我于高山之上兮，望我大陸；大陸不可見兮，只有痛哭！葬我于高山之上兮，望我故鄉；故鄉不可見兮，永不能忘！天蒼蒼，野茫茫；山之上，國有殤！"可見一斑。同樣藉其書法以實現"無念、無想"、"無認無知"之"絕對虛靜"之超脫凡塵的"無我"境界。此所謂"書，如也"。真正的藝術家之藝術必然是其內在心靈的

[11]　《中國哲學史》P297頁，北京大學出版社

[12]　《中國哲學史》P226頁，北京大學出版社

[13]　《中國哲學史》P188頁，北京大學出版社

表達，否則便是偽藝術。也就是說，藝術一定是藝術家內心世界的物化形態。晚年受佛家思想的影響，曾多次寫"波羅密多心經"、"南無阿彌陀佛"、"佛"、"壽如天量佛、心似大羅仙"、"南無大悲觀世音菩薩"等佛家經典語錄等。尤其晚年絕筆對聯"向荒山大海高空尋地，與自由平等博愛聯盟"中的"向、海、尋、地、自、博"等字，其用筆純用內擫法，結字內中閎闊虛涵，真可謂"其大無外，其微無內"之涵量也。于右任晚年書法所達到的這種"虛、空、涵、靜"的藝術氣量、此乃書法藝術之第三境也。

　　由此可見，一位在歷史上有影響的書法藝術家，決不是僅侷限於對待傳統書法藝術本身的研究上。對歷史的繼承與研究只是基礎工作的一個部分。我們通過對于右任一生書法藝術實踐及其社會活動進行剖析。發現書法藝術一定是書法家思想、情感、甚至靈魂深處的審美表達。它是藝術家人生觀與價值觀的物化形態。而這一切又必須與現實社會和時代精神緊緊相扣。這種藝術價值的深度與廣度又必須建立在對中國傳統文化儒道佛等哲學思想所接受的深度與廣度之上。

參考文獻

馮友蘭著《中國哲學簡史》

華東師範大學古籍整理研究室編《歷代書法論文選》

鐘明善編《長安學·于右任卷》

鐘明善著《于右任書法藝術管窺》

鐘明善主編《于右任書法全集·年譜卷》

北京大學哲學系中國哲學教研室著《中國哲學史》

王雲五主編《張子全書》

許有成著《于右任傳》

劉濤著《中國書法史》清代卷

朱奕龍·田衛華主編《中國碑刻遺珍叢書》

陝西地方誌編纂委員會編《于右任書法選輯》

祝嘉著《書學論集》

臺北地區于右任先生題署書法考察

黃　智　陽*

摘　要

　　于右任先生是臺灣近現代書法發展中最為重要的代表性人物，他的成就不僅僅建立在書法的高度，更因其崇高的政治地位，重視以文化的力量以啟發民心，推動詩學、護持宗教等，成為書法文化發展史的典範人物。于右任先生性格平易近民，當時的公私機構爭相邀請為其題寫招牌、匾額，於是留下了大量的題署書法，散見於臺灣各地。他的高知名度更因為大字題署的展示，而確立了不可取代的地位。

　　先生寓臺十五年間的書法是學界公認為人書俱老的階段，所以這時期在臺灣留下的題署，不僅代表其一生的書風高度，同時其特殊的時代背景，更使于右任這些未出版的重要作品具有考察研究的價值。于右任先生逝世至今已五十週年，經調查發現在臺灣經濟快速成長與城市變遷的過程中，他的題署書跡也快速的消失，實在至為可惜，其實，幾十年來因為臺灣社會變遷與經濟改變，正不知不覺且快速的流失了藝術與文化的資源。

　　本論文希望透過考察臺北地區于右任先生題署書法來闡釋書法的多元性，其中包括了歷史文化意義與空間價值，而保留臺灣獨特的文化記憶與圖像，紀錄漸漸失去的重要史蹟，更希望能作為未來研究臺灣近現代書法文化的重要參考。

* 華梵大學美術與文創學系教授。

關鍵字：于右任、題署書法、歷史記憶、標準草書

壹、傳統招幌（市招）簡介

署書是中國書法書體的一種，署書亦稱「榜書」。東漢許慎《說文解字‧敘》：「秦書有八體，六曰署書」。清代段玉裁《說文解字注》：「檢者，書署也，凡一切封檢題字，皆曰署，題榜曰署。」康有為 《廣藝舟雙楫‧榜書》：「榜書，古曰署書， 蕭何用以題『蒼龍』、『白虎』二闕者也；今又稱為擘窠大字。」古代稱匾為署，署書是題在宮闕門額、園林景觀、名山大川上的大字，後來發展至一般百姓的店家以此書體大字易識的特質書寫店名招幌。

曲彥彬主編《中國招幌辭典》：「招幌，是『招牌』與『幌子』的複合式通稱，是工商等諸行業用以廣告宣傳所經營的內容、特點、檔次等招徠性資訊的視覺標識。」與「招牌，主要是以懸掛、鑲嵌或砌築等方式固定於門市的匾、額、牌、聯、壁等書有特定廣告文字或繪有相應圖案的招徠標識。」[1]最早出現記載中的「幌子」為「酒旗」，是一種三角形的布幔。唐代酒旗為當時酒店市招的普遍現象，如張籍《江南行》：「長干午日沽春酒，高高酒旗懸江口。」宋代之後，招幌的運用更加廣泛，人們也更重視店家名號所代表的意義，因此從選取商號名稱到店名牌匾題字都格外留心，除了邀請名人題字之外，招牌裝飾也極重視。

過去店家請書法家書寫店名招牌，不僅藉由名人效應為自身的商號提高知名度，同時也能藉此體現出深刻的文化內涵。如長沙街的「台北國軍英雄館」由于右任題署，其書法字體顯示出 60 年代「台北國軍英雄館」成立的時代特色、歷史與文化內涵。

[1] 曲彥彬主編《中國招幌辭典》，上海辭書出版社，2001 年 08 月。

貳、感懷名家題寫「招牌」風氣

　　民國三十八年國民政府播遷來臺，大陸許多深具國學涵養的書家與重要文物也渡海來臺，這些渡臺書家以紮實的書法根基與深厚的文化素養影響臺灣書壇。50 年代臺灣經濟開始轉型，60 年代的臺灣在 50 年代的經濟基礎之下，經濟採取「工業取代農業」、「低廉工資代工」等措施，使得經濟穩定成長，同時因政府推行「中華文化復興運動」，倡導具備民族文化的精神和特性的新文藝運動，書法為傳統國粹之一，自然也受到相當的重視。當時一般人認為邀請書法名家題寫招牌、匾額，如同名人加以背書，可以彰顯其信用度與文化感，具有積極的的正面效益。因此許多學術界、商界、企業界等，以能夠延請當時有名的書法家，例如于右任、張大千、溥心畬、王壯為…等人為其店家或建築題字而感到榮耀。

　　早年臺北市的街頭便可以看到許多名家書寫的招牌，如于右任先生題寫長沙街「台北國軍英雄館」的字體、民權東路「行天宮」匾額、信義路「鼎泰豐」的招牌等等；王壯為先生題寫位於重慶南路「土地銀行」、「臺灣銀行」、「中華書局」的招牌，溥心畬先生題寫位於博愛路「中國眼鏡公司」、衡陽路的「九綸綢緞百貨公司」與重慶南路的「三民書局」招牌；傅斯年先生題寫位於衡陽路「大陸書店」的招牌。老一輩的人也常提起幾十年前日本友人來到臺北必定會預留一些時間瀏覽街道上書法名家題寫的招牌，可知 50、60 年代的臺北，延請名家題寫商家招牌是當時特有的文化現象。尤其于右任先生當時貴為監察院院長，其書法風格已成熟圓融，加上其人性格平易近民，所以當時的藝文界、學校、商家、廟宇等機構爭相邀請為其題寫招牌、匾額。

　　招牌不僅是商店機構作為標識及宣傳的載體，在不同時代演變的過程中，表現出城市街道的時代特色，也在其標示店名的實用功能之外，象徵店家的品味與藝術涵養；不同時代招牌的樣貌與建築、街道等地景，是城市變遷和發展中具有價值的文化記憶。

　　經由名人題署的老招牌，由於與常民的生活直接相關，屬於集體城市記憶中的一個片段，更是臺灣珍貴的歷史文化遺跡。

參、于右任題署書法之重要性

　　于右任先生到臺灣時已是晚年，寓臺十五年間的書法是學界公認為人書俱老的代表風格；近年來更成為書法收藏的主流。于右任先生在臺灣留下的題署，不僅代表其一生的書風高度，同時其特殊的時代背景，使他這些未出版的重要作品更具有考察的價值。而在民間廣泛流傳于右任先生之題署書法，多被公私單位製作成牌匾懸掛於室內或施作於建築外部當作招牌，因此除了店家以外，包括來往中的行人在日常生活中便能感染右老書法的美感，對於當時的民眾而言，于右任先生題署書法的影響力可能大過於他的書法展出。

　　近來，個人與耆老的訪談中確知臺灣大量于右任先生所題署的市招及題寫真跡已快速消失，靜心反思，幾十年臺灣社會變遷與經濟改變，正不知不覺且快速的流失了藝術與文化的資源。

肆、于右任先生的生平簡介

　　于右任先生（1879–1964），陝西三原人，原名伯循，字右任，後以字行，別號「髯翁」、「太平老人」。晚年因其德高望重，文化界亦尊稱為「右老」。于右任出生時家道中落，未滿兩歲母趙太夫人病歿，父親至四川經商未歸，而寄居伯母房太夫人家，長達九年。十一歲受地方碩彥毛班香先生教導，開始學作古近體詩，打下厚實的國學基礎。民國前十四年（1898）陝西學政葉爾愷先生入關督學，對先生文章相當賞識，譽為西北奇才。民國前九年，先生二十五歲受任商州中學堂監督，並以第十八名中舉。二十六歲時因刊行《半哭半笑樓詩草》諷議當時政局，遭清廷通緝，幸得李雨田先生救助，始能脫險而潛往上海，改名劉學裕，於震旦公學持續學業。民國前六年，先生於日本東京得識孫中山先生，並加入中國革命同盟會。回到中國之後，先生在上海創辦「神州日報」、「民呼報」、「民吁報」、「民立報」，宣傳革命、評論時政。民國肇建後（1912），在南京臨時政府擔任交通部次長，後因南北議和，袁世凱稱帝，討袁北伐，民國七年，回陝西三原就任陝西靖國軍總司令，主持西北革命大計。率軍北伐段祺瑞與北洋軍閥苦戰五年。民國十一年，創辦上海大學。民國十九年，任監察

院院長，因其性格彌滿民族氣節、為人耿介不阿，前後擔任監察院長達三十四年，對於現代監察制度的奠定與監察權的行使有極大的貢獻，在民國五十三年十月六日監察院舉行的院會中，受監察院正式授稱「監察之父」，以此稱為監察院史「空前絕後」之成就，實不為過。

于右任先生於民國三十八年隨國民政府遷居臺灣，官邸設於臺北市青田街之原日式宿舍。于先生在青田街招待過許多政客名流，包括蔣中正總統、知名書家與藝術界人士等，使青田街留下豐富的歷史、文化事蹟。

于右任先生一生心繫民族國家之發展，重視以文化的力量啟發民心、喚醒群眾，早年即以辦報、詩學等方式，鼓吹革命。晚年居住在臺灣的于先生發起臺灣詩會，如民國三十九年陽明山重陽節詩會，先生云：「**三十九年重陽、陽明山登高，敬望與會羣公，咸以康濟之懷抱，發為時代之歌聲，為詩學開闢新的道路，為生民肩負新的使命。[2]**」先生亦積極推動書法的發展，如民國四十七年「中日文化交流書法展」，即是由於于右任先生的多方支持，方能圓滿順利。民國五十一年李超哉[3]先生、李普同先生前往監察院會同胡恆[4]秘書，敦請于院長領導臺灣書壇成立全國性的書法團體，經由于院長首肯支持，即邀請臺灣書壇四十二位代表書家於九月二十八日正式成立「中國書法學會」，推動國內外書法交流與書法教育的工作。是年十月，第一屆書法訪日代表團訪問日本，團長程滄波[5]，副團長王壯為[6]，團員有彭醇士[7]、莊嚴[8]等十人[9]。

[2] 于右任先生百年誕辰紀念籌備委員會 編輯，《于右任先生年譜》（臺北：國史館、監察院、中國國民黨中央黨史委員會出版，1978 年 4 月），146 頁。

[3] 李超哉（1906－2003），本名驊括，字減齋，江西新淦人。1949 年來臺，精研書法兼及繪畫，曾向于右任先生學習書法。初任公職，歷任書法學會常務理事及秘書長、標準草書研究會總幹事、中國文化學院、世界新聞專科學校教授，一生致力於書法的研究與推動。

[4] 胡恆，字天健，1919 年生於陝西乾縣。1948 年至監察院任專門委員、簡任秘書等職達四十多年，監察院工作期間，獲得于右任先生賞識，長年追隨之。公務之暇，以書法研究與書法教育推廣為樂，並在大學授課。

[5] 程滄波（1903－1990），江蘇武進人，原名中行，以滄波行世，晚署滄波居士。好詩文，擅書法。曾任上海《時事新報》主筆、《中央日報》社長、臺灣書法協會理事長等職並在大學任教。

[6] 王壯為（1909－1998）河北省易縣人，本名沅禮，字景闓。1943 年，以「壯為」作筆名，晚

　　民國五十二年于右任先生提議，邀請劉延濤[10]、劉行之[11]、王枕華[12]、胡恆、李超哉、李普同[13]等六位共同發起籌組「臺灣標準草書研討會」，由于右任先生主持成立。

　　戰後許多大陸僧侶隨著政府遷臺亦相繼來臺，臺灣佛教文化的發展漸受到大陸來臺法師之影響，同時亦得到部分政府官員支持，如于右任院長便與佛教人士互動頻繁、時有往來。

　　此時臺灣各方面百廢待舉，佛教文化亦亟待發展，1949 年東初老人創辦《人生》雜誌是當年大陸法師來到臺灣後，創辦的第一份佛教雜誌，初期《人生》雜誌由于右任先生為刊名題字。1951 年二月于右任先生患腦部微血管阻塞，有中風症狀，經名醫診治後，仍臥床一個月，其間汐止彌勒內院住持慈航法師得知于右任先生政躬違和，於是自二月二十日起，連續數日在彌勒內院帶領圓明法師與該院學僧二十餘人虔誠祈禱，祈求佛菩薩庇佑于老早日康復，政躬康泰。

　　50 年代臺灣尚找不到一部完整的《大藏經》，民國四十四年東初老人組織

　　年自署漸齋，又號忘漸老人等，別號甚多。歷任軍、政、銀行、教育等部門職務。善書法篆刻，為著名書法家、篆刻家，曾為臺灣師範大學教授、文化大學藝術研究所教授。

[7]　彭醇士（1896－1976）江西高安人，譜名康祺，後更名粹中，字醇士，號素庵，又署素翁，以字行。為詩人、書畫家。歷任公職，兼任大專院校教授及文學系主任。

[8]　莊嚴（1899－1980），字尚嚴，號慕陵，晚年自號六一翁，籍貫江蘇，出生於吉林省長春市。莊嚴精書法，尤擅「瘦金體」。歷任故宮博物院相關職務，1948 年護送首批故宮文物來臺，1969 年於臺北故宮博物院副院長職位退休。

[9]　參考 黃智陽，〈基隆地區于右任題署書法考察〉，《繼往開來—2014 基隆「書法之都」于右任詩書國際學術論壇文集》，基隆市文化局發行，2014 年 8 月，52－54 頁。

[10]　劉延濤（1908－1998），河南鞏縣人，別號慕黃，曾任中華民國監察委員，書畫兼擅。30 年代，因擔任于右任監察院秘書，跟隨于右任研究書法，創立「標準草書社」，並協助于右任編修「標準草書」，著有《草書通論》。50 年代曾與好友組成「七友畫會」。

[11]　劉行之，1903 年生於安徽宿縣，曾任《神州日報》總編輯、第 1 屆監察院委員等職務。

[12]　王枕華，1905 年生於遼寧喀喇沁。曾任第 1 屆監察院委員、阿拉善旗特別黨部委員兼書記長等職務。

[13]　李普同（1918－1998)，本名天慶，字普同，別號光前，以字行。臺灣桃園縣人，書法家。1958 年於北投正式拜于右任先生為師，被收為入室弟子。一生致力於書法教育與國際書法交流。

「印藏委員會」，敦請副總統陳誠、監察院院長于右任等政要與章嘉活佛、印順法師等為委員，邀請國內政要賢達約四百餘人支持，著手進行影印《大正新修大藏經》（簡稱大正藏），並於各地演講，推展佛教文化[14]。同年在臺灣的中國佛教會與日本商談，迎請部分玄奘靈骨到臺灣供養，於十一月二十六日迎請唐僧玄奘大師靈骨來臺，當時監察院長于右任與民眾前往松山機場迎接，在臺北市善導寺舉行交接典禮，之後於日月潭建玄奘寺將玄奘靈骨遷迎安放。民國五十一年釋廣元法師承蒙于右任先生、王雲五先生等大老倡導，於臺北市中山堂舉行首次書法個展，並承右老題署「廣元法師書法展覽」[15]。由於與臺灣佛教界因緣，諸多廟宇保留了于右任院長題署的遺跡，成為緬懷其書家風範的重要依據。

　　于右任先生於民國五十三年十一月十日不幸因病逝於臺北榮民總醫院，享壽八十六。民國五十四年七月十七日安葬於臺北七星山巴拉卡墓園。至今，于右任先生依然聲名遠播，為臺灣近現代書法發展中最為重要的代表人物。

伍、臺北地區于右任題署書法

　　于右任先生在臺灣的題署書法流傳甚廣，因此本文以臺北地區于右任先生之題署為基礎，介紹相關背景與風格特徵，並於文末附一于右任先生在臺北地區題署之調查簡表 **(附錄一)**，以窺其整體影響。

　　右老題署書法以書風約可區分為楷書、行草、標草三類；如果以題署對象則可概分為公立單位、廟宇佛寺、學術性單位、民間商號、風景休閒區、集字現象六類。不過，由於于右任題署甚多，無法一一詳述，各類僅擇代表略述之：

[14] 參考東初老人　佛教高僧

　http://www.toplulu.com/buddhism/monk6.htm（last visited at 2014.10.09）

[15] 參考　台灣佛教數位博物館-佛教人物《廣元法師》

　http://www.chibs.edu.tw/ch_html/projects/taiwan/formosa/people/1-guang-yuan.html（last visited at 2014.10.09）

（一）、公立單位的題署

1.國立歷史博物館與國家藝廊（1961）

國立歷史博物館位於臺北市中正區南海路南海學園內，簡稱史博館，是國民政府遷臺之後成立的第一所公共博物館，也是臺灣除國立故宮博物院外另一個以展示中國歷史文物為主的博物館。

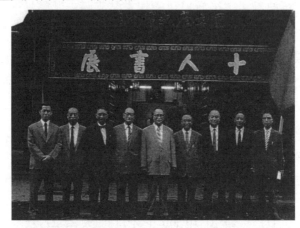

圖 1：十人書會成員於國立歷史博物館前合照。由左至右：丁翼、陳子和、李超哉、曾紹杰、陳定山、丁念先、王壯為、張隆延、傅狷夫[16]。

圖 2：以 Phopshop 處理，增加照片中匾額中文字的對比。

1955 年冬，依據前教育部部長張其昀的構想，政府開始籌議建立文物美術館；1956 年春，「文物美術館」正式開館。美術館建築時沿用日治時代遺留下來的木造大樓（即總督府殖產局之「商品陳列館」）。同年，教育部正式頒令，

[16] 圖版出處：國立歷史博物館編輯委員會 編輯 ，《傅狷夫的藝術世界 論文集—傅狷夫文存 評介文錄》（臺北：國立歷史博物館出版，1999 年），92 頁。

將原河南博物館託國立故宮中央博物院聯合管理處代管運抵臺灣的文物三十八箱及歸還日本於侵華戰爭期間劫掠的文物五十一箱，調撥發給「文物美術館」典藏。1956 年 7 月至 1957 年春，文物美術館接收原河南省立博物館與戰後日本歸還之文物。1957 年故總統蔣中正先生蒞臨文物美術館參觀，指示文物美術館定名為「國立歷史博物館」，於是文物美術館正式定名為「國立歷史博物館」。1960 年「國立歷史博物館」揉合明清風格的古典式建築風格大樓完工[17]。

圖 4：于右任題「國家畫廊」匾額

圖 3：于右任〈國立歷史博物館〉
　　　120.5×29cm

　　「國立歷史博物館」之館名是館方敦請于右任先生所題，此書作是以直式書寫（圖 3），其字體介於行草之間、結體寬博，館方將其書跡製作橫式館牌（圖 1、2），並將筆畫略微加粗，以增加字形的份量。不過 60 年代「國立歷史博物館」改建之後，大樓的新館銜是集蔣中正先生的書跡製成，此顯然有其當時迎合官場文化的背景需求，今日歷史博物館如果能將于右任院長原題寫之館名長期展示於重要明顯處，才是面對歷史文化的專業作為。

17　參考國立歷史博物館全球資訊網/史博館沿革
　　http://www.nmh.gov.tw/zh-tw/Evolution/Content.aspx?unkey=3（last visited at 2014.10.09）

　　于右任先生後來又題寫位於國立歷史博物館二樓的「國家畫廊」匾額（圖4）。「國家畫廊」於 1961 年啟用，主要是以展出近代書畫作品為主，是臺灣當時重要的展覽場地，于右任先生以標草書寫此匾，表現出此展覽空間的藝術性。

2.國立臺灣藝術教育館

　　1956 年教育部張前部長其昀先生有感於教育建設對於國家發展之重要，於是在臺北市南海路植物園，創立「國立藝術館」。1957 年 3 月 29 日國立藝術館正式成立。1985 年 10 月 23 日「國立藝術館」改制並更名為「國立臺灣藝術教育館」，是臺灣地區唯一以藝術教育推廣為為主要職務之文教機構[18]。

　　據視覺藝術教育組美育雙月刊編輯陳怡蓉表示早期「國立臺灣藝術館」的館銜為于右任題字（圖 5），但精確時間不詳，館方目前並無留存當時于右任先生墨跡。1985 年「國立臺灣藝術館」改制更名為「國立臺灣藝術教育館」，當時的新館牌是加上集字技術製作而成[19]。（圖 6）2006 年的新館牌字體（圖 7）亦應用製作為館外佈告欄上之字跡（圖 8），然而電子化的版本卻與館牌不同（圖9）。2012 年配合教育部政策「臺灣」須修正為「臺灣」[20]，因此延請張光賓教授為館牌重新題字，即是目前國立臺灣藝術館行政大樓使用的館牌（圖 10）。

| 圖 5：于右任題「國立台灣藝術館」匾額 | 圖 6：1985 年「國立臺灣藝術教育館」新館牌 |

[18] 參考 國立臺灣藝術教育館全球資訊網/關於本館/歷史回顧
　　 http://www.arte.gov.tw/abo_histioy.asp（last visited at 2014.10.09）

[19] 國科會專題研究計畫訪談記錄：2014.10.09

[20] 教育部今天指出，考據字源結果後定調，以後部內公文一律須用「臺灣」用字，並通函各級學校及國立編譯館，盼教科書中不要再看到「台灣」的用字。
　　 引述自 中央社記者林思宇，〈臺灣非台灣 教部要正體字〉，中央社即時新聞，2010 年 12 月 12日。http://www.cna.com.tw/news/firstnews/201012120030-1.aspx

圖 7：國立臺灣藝術教育館 2006 年製作之館牌，目前懸掛於南海劇場。	圖 8：國立臺灣藝術教育館館外佈告欄上之字跡
	國立臺灣藝術教育館
圖 9：藝教館橫式中英文標識（LOGO）	圖 10：國立臺灣藝術館目前使用的館牌，張光賓所題。

　　藉由比較歷年「國立臺灣藝術教育館」于右任書風之館牌字跡，從「國立台灣藝術館」五個字的字形大小與特徵相近之特點，可以歸納出 1985 年「國立台灣藝術教育館」新館牌應是在于右任先生當年題字的基礎上，重新製作、集字而成，因此 1985 年的新館牌字形的筆畫較粗、粗細漸趨一致。再從藝教館 2006 年重新製作館牌的字形與 1985 年的館牌字形變化相當相似之特點，可以看出 2006 年藝教館館牌中字形筆畫直挺，較無右老書風圓厚、遒勁之特色。另外藝教館橫式中英文標識其實與 2006 年藝教館館牌中字形差異甚多，較為不妥，此橫式中文標識應是集于右任書體而成，如能根據舊照片修復而成，護持歷史原樣，應較為妥適。（參閱 表(1)：歷年「國立臺灣藝術教育館」于右任書風之館牌字跡比較）

表 (1)：歷年「國立臺灣藝術教育館」于右任書風之館牌字跡比較									
1	于右任題「國立臺灣藝術館」匾額	國	立	台	灣	藝	術		館
2	1985 年「國立臺灣藝術教育館」新館牌	國	立	台	灣	藝	術	考 方	館
3	2006 年製作之館牌，目前懸掛於南海劇場	國	立	台	灣	藝	術	考 方	館
4	藝教館橫式中英文標識（LOGO）	國	立	台	灣	藝	術	考 育	館
表(1)說明	第 2 式比第 1 式增加于體「教育」二字。 第 3 式顯然較第 1、2 式瘦硬。 第 4 式顯然與第 1、2 式字跡不同。								

3.孔孟學會（1960）

　　故總統蔣中正先生為維護與宏揚孔孟聖學為立國建國、匡時濟世的核心思想，於是諭令成立中華民國孔孟學會，1960 年 4 月 10 日於內政部立案。孔孟學會依法設立，為非以營利為目的之社會團體，以發揚孔孟學說，恢弘傳統文化、倫理道德，增進海內外孔學及漢學團體交流為主要工作目標。館址位於南海路的歷史建築「獻堂館」內。歷年來孔孟學會曾出版孔孟思想叢書、孔孟月刊、孔孟學報等刊物，並舉辦演講會、研討會、青年論文競賽、經典研讀、少年讀經班等活動[21]。

[21] 參考 臺北市立教育大學儒學中心，〈臺北儒學古蹟－孔孟學會簡介〉，《儒學中心電子報》，

　　孔孟學會王秘書表示「孔孟學會」之館牌（圖 11）
約是于右任先生於 1960 年所書，不過因民國八十幾
年時學會有大批資料由於蟲蛀而銷毀，60 年代的資料
因此幾乎都沒有保存下來，當時于右任先生書寫的原
跡也已散佚[22]。1961 年 4 月「孔孟學報」開始刊行，
其封面亦是右老所題。「孔孟學會」匾額字形開展，
但仔細觀之其線質有鐫刻的生硬感，較缺乏墨跡書寫
自然流暢的筆意。

圖 11：「孔孟學會」匾額

4.林業試驗所與林業試驗所植物園

　　1896 年日治時期在臺北南門町成立的臺北苗
圃，為「林業試驗所」所創設之始。1911 年（宣統三
年，明治四十四年）將臺北苗圃之基地創建為「林業試驗場」，1921 年林業試
驗場改隸「中央研究所」而稱「中央研究所林業部」；臺北苗圃設置為「臺北植
物園」。1939 年（民國二十八年，昭和十四年）「中央研究所林業部」改組為「林
業試驗所」，1945 年臺灣光復，改稱「臺灣省林業試驗所」；1999 年臺灣省政府
組織精簡，林業試驗所改隸行政院農業委員會，改稱為「行政院農業委員會林
業試驗所」，成為中央級林業研究機關[23]。

　　于右任先生所題的「臺灣省林業試驗所」（圖 12）、「臺灣省林業試驗所植
物園」（圖 13）位於臺北市博愛路底的植物園大門石柱兩側，早年這兩件石刻
的字上有金漆，外觀顯眼，目前字跡上的顏色都已褪去，使石造後門呈現出缺
乏照顧的現況。由於時間久遠，園方已無從查考于右任先生題寫的時間與原跡

2009 年 11 月，第十五期。

http://webcache.googleusercontent.com/search?q=cache:6oMsa5Xd0jQJ:mail.tmue.edu.tw/~confuci anism/post/015/new_page_3.htm+&cd=4&hl=zh-TW&ct=clnk&gl=tw（last visited at 2014.10.05）

[22] 國科會專題研究計畫訪談記錄：2014.10.08

[23] 林業試驗所(農委會)-行政院農業委員會/關於本所/大事紀

http://www.tfri.gov.tw/main/page_view.aspx?siteid=&ver=&usid=&mnuid=5093&modid=1314&m ode=（last visited at 2014.10.06）

是否留存[24]。這兩件石刻為行草書，從書法風格與落款觀之，應是于右任先生同時期的作品，約為民國四十年左右所題寫，加上這兩個單位所在的地點相當接近，所以于右任先生同時題寫這兩個單位名稱的可能性很高。

5. 國家圖書館

國立中央圖書館，1933 年籌設於南京，因戰爭而輾轉播遷，1954 年在臺北市南海路復館，1986 年新館落成，館址遷至中山南路，1996 年改稱國家圖書館[25]。

1960 年于右老任監察院長時題對聯「文化五千年，匯群流而歸大海；圖史十萬軸，開寶藏以利後人」（圖 14）贈與國家圖書館，對聯中可看出對於公共

			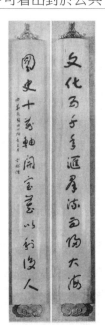
圖 12：于右任題「臺灣省林業試驗所」	圖 13：于右任題「臺灣省林業試驗所植物園」	圖 14：于右任題贈國圖對聯 273×33cm×2	圖 15：于右任對聯摹刻木質楹聯

[24] 國科會專題研究計畫訪談記錄：2014.10.07

[25] 參考 國家圖書館全球資訊網/關於本館/本館簡史
　　http://www.ncl.edu.tw/ct.asp?xItem=16965&CtNode=1211&mp=2（last visited at 2014.10.06）

圖書館之期許，豐富館藏，保存珍貴的文獻以提供研究者與愛好者各種知識及資訊，於是利益廣被後人。此對聯於 1986 年摹刻為木質楹聯（圖 15），目前懸掛在國家圖書館中山南路本館四樓「善本書室」內的一對圓柱上。

　　比較紙本對聯與木質楹聯，可以發現 1986 年摹刻的木刻楹聯並沒有將原上款刻出，並將下款的位置調高，同時「于右任」之名也與其他落款的文字拉開距離，或許館方認為這樣的製作方式可以方便一般人辨識，視覺上會比較醒目；不過，作為一個文化單位為了保護文物，選擇以複製的方式增加一般人觀賞與接觸文物的機會時，應該按照文物最原始的樣貌進行，才是最理想的文物資產複製。

6.臺灣電力公司

　　1945 年臺灣光復後，中華民國政府接收日治時期的「臺灣電力株式會社」，於 1946 年 5 月 1 日將其改組為「臺灣電力公司」，為國營事業單位[26]，以于右任先生的題字作為公司名稱招牌的用字（圖 16），其中除了「灣」字是草書外，其他均為行書。目前在臺灣各地的台電公司外部招牌、文書印刷、網路，都可看到于右任先生題署的字，只是模式改由左至右排列，或是直式排列。大量的「臺灣電力公司」字樣在全國各地都容易被看到，可是大多群眾並不知其為于右任先生所書，於是企業形象缺乏了文化的感染力，甚是可惜。尤其右老很好的行草書法被複製的十分粗率生硬，顯示出台電中缺乏文字藝術的辨識專業，也是值得檢討的地方。

圖 16：于右任題「臺灣電力公司」

[26] 參考 台灣電力公司- 維基百科，自由的百科全書 - Wikipedia
http://zh.wikipedia.org/wiki/%E5%8F%B0%E7%81%A3%E9%9B%BB%E5%8A%9B%E5%85%AC%E5%8F%B8

7.台北國軍英雄館

國軍英雄館為中華民國軍人之友社所經營。中華民國軍人之友社是全國性的人民團體，屬非營利公益性社團法人，目的事業主管機關為國防部。此社團匯聚了工商團體與相關公益人士等的力量共同組成，於 1951 年 10 月 31 日成立，1974 年 6 月 1 日立案。其主要宗旨為「效忠國家，服務三軍」，因此推廣敬軍勞軍及國軍官兵有關之社會公益活動，加強軍民共同合作，並增進軍人及眷屬福利，提升精神戰力，鼓舞官兵士氣為主要工作目標。中華民國軍人之友社在此宗旨下參與許多勞軍等服務工作，並於臺、澎、金、馬各縣市設置國軍英雄館與金門招待所，以提供現役軍官、士官、士兵及與國防有關之人員平價舒適的住宿服務[27]。

「台北國軍英雄館」原是磚造三層樓房，於 1960 年元月落成。歷年參加獎勵表揚大會之國軍英雄、政士、楷模，均曾在此住宿。由於官兵入住需求增加，原大樓不敷使用，因而拆除重建，新館於 1981 年 9 月 3 日軍人節啟用，為地下一樓至七樓之建築，即今日外觀所見。

臺北市中正區長沙街「台北國軍英雄館」的館名（圖 17），由中華路路過所見則館名書法氣勢十分鮮明，于右任先生書寫之字體介於行草之間、結體寬展、用筆沈著、氣格宏大，彰顯出建築物的歷史文化性質，與一般店招的書寫或製作顯有差別。

圖 17：于右任題「台北國軍英雄館」

27 參考 中華民國軍人之友社/各地英雄館/台北英雄館/關於本館
 http://www.fafaroc.org.tw/fafaroc.asp?menuid=19（last visited at 2014.10.07）

二戰時臺灣地區受到戰火摧殘，國內百廢待舉，戰後政府接收了日本在臺遺留的公私有產業，包括工礦業、電業、設備、房屋廠房、土地、股權等項目，雖然許多產業已遭受戰爭破壞，在經過修復與重建設備的過程中，建立臺灣發展的初步規模。其中電力工程在當時是集各種工程之大成的重要技術，電力建設的發展更是日後臺灣工業轉型的重要憑藉。

國民政府遷臺後，故總統蔣中正先生認為應增加臺北市的文教設施，並推動文化建設，於是指示當時的教育部長張其昀，自 1950 年代始，在南海路籌畫創建五個社教機構[28]，包括：國立中央圖書館、國立歷史博物館、國立教育資料館、國立臺灣科學教育館、國立臺灣藝術館。並於台北植物園劃出部分土地成立「南海學園」。

從戰後影響國計民生重要的公營單位「臺灣電力公司」之名與為了增加臺北地區文化建設而興建的南海學園中五大社教教機構的「國立歷史博物館」、「國立臺灣藝術館」、國立歷史博物館的「國家畫廊」、國立臺灣藝術教育館附近的「孔孟學會」、臺北植物園中的「林業試驗所」、「林業試驗所植物園」的名稱皆由于右任先生所題，可知于右任先生在當時政治界倍受尊崇，其書法的崇高性也倍受肯定。

8.臺灣新生報（1945）

1944 年（民國三十三年）日本為了控制臺灣的社會輿論，臺灣總督府下令合併當時臺灣主要的六家報紙，成立《臺灣新報》，於同年四月一日開始發行。1945 年國民政府接管日治時期的《臺灣新報》改制並更名為《臺灣新生報》，同年十月二十五日創刊發行，報名題字由于右任先生親筆所書，這是臺灣發行最早、歷史最久的報紙。創刊後，《臺灣新生報》成為臺灣省政府出版的報紙，1999 年「精省」後，新生報改隸於行政院新聞局；2001 年，新生報結束五十五

[28] 五個社教機構中，「臺灣教育資料館」1956 年 4 月更名為「國立教育資料館」，為臺灣地區最重要之教育資源中心。1958 年奉教育部令籌設教育廣播電台，1960 年正式開播。1959 年館舍遷於南海學園。2002 年館舍遷移至和平東路新館。目前教育廣播電台仍位於南海學園。
國立臺灣科學教育館成立於 1956 年，是臺灣地區唯一國立科學教育中心，原館舍位於南海路「南海學園」內，2003 年間館舍搬遷至士林新館。

年公營體制，奉令宣布民營化，轉型經營[29]。至今報名仍沿用于右任先生的題字。

董益慶於〈于右老與臺灣新生報〉[30]一文中曾記述戰後 1945 年中國國民黨在重慶召開第六次全國代表大會中，臺灣省籍的謝東閔先生被選為唯一臺灣籍的代表。當謝東閔先生前往重慶之後，時常與臺籍同鄉如李萬居、連震東、林忠等人，談論回到臺灣之後的抱負。熱衷於新聞事業的李萬居[31]先生認為國民政府接收《臺灣新報》後，作為臺灣光復後的第一家報紙應肩負啟迪民眾、推動革新、發揚中華文化之使命，需要為報刊另定一意義深遠的報名，因此請教於謝東閔先生。謝先生取名「新生報」期許臺灣光復，重獲新生，未來將開展嶄新之局面。「新生報」之名經眾人同意，大家便一同敦請右老為報名題字，右老亦相當欣喜，便題寫「臺灣新生報」五個字，讓李萬居先生將這張題字帶回臺灣，1945 年 10 月 25 日《臺灣新生報》創刊發行。

「臺灣新生報」除了「灣」字是草書外，其他均為行書，不過由於早期印刷技術並非十分優良，因此「臺灣新生報」五字書法書寫的意趣已被削減，隨著時間的推移，于右任先生書寫字跡的美感已消失殆盡，「臺灣新生報」報頭文字誤差更多，甚至有描補的痕跡，尤其「臺灣」二字與 1945 年的版本相較，其筆畫特徵已完全不同。1945 年的字形，還可以看出毛筆書寫的彈性及映帶之間的提按；到了 2007 年的字形已差異甚多；2009 年落差最大；2011 年的字形排列較好，但與原來書寫的感覺已相差許多。（參閱 表(2)：歷年臺灣新生報刊頭字形比較）

董益慶曾言：

[29] 參考 台灣新生報/關於台灣新生報
　　http://1059044.wiwe.com.tw/（last visited at 2014.10.07）

[30] 董益慶，〈于右老與台灣新生報〉，《景行行止－于右任逝世四十週年紀念集》，中華粥會印行，2005 年 1 月 15 日，94－95 頁。

[31] 李萬居（1901－1966），字孟南，雲林縣口湖鄉梧北村人，法國巴黎大學文學院畢業，為知名的報人與政治家。1947 年時任《台灣新生報》董事長的李萬居創辦《公論報》。1960 年與雷震、高玉樹等人，籌組「中國民主黨」，對於臺灣的民主政治的發展有很大的貢獻。

新生報的報頭雖然絕大部分時間用的都是于右老的法書，但有「胖」、「瘦」兩種版本；前者為當前所使用者，係經描繪過的「加胖」字體；「加胖」的原因，據說是為了「加重份量」所致；而後者的字體，則是于右老的真跡，始用於臺灣光復之初，也是新生報所採用最久的字體[32]。

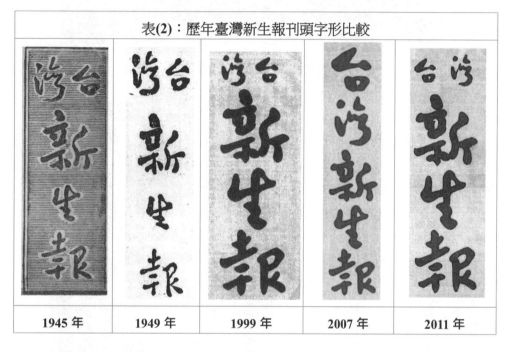

表(2)：歷年臺灣新生報刊頭字形比較

1945 年	1949 年	1999 年	2007 年	2011 年

臺灣新生報社囿於一般的視覺習慣，認為將字體加粗就能增加視覺張力，使報名更加醒目，而在前後刊頭字形的比較中，可以感受到字形經過描補反而犧牲書法的書寫意趣，同時字形的美感、線質的力度也已消失，這些無形美感的喪失，反應出媒體單位審美、文化意識不足的現象與臺灣民眾整體文化素養須再提升的思考。

（二）、廟宇佛寺的題署

1. 艋舺龍山寺「光明淨域」匾（1948）與正殿楹聯（1955）

32　董益慶，〈于右老與台灣新生報〉，《景行行止－于右任逝世四十週年紀念集》，95 頁。

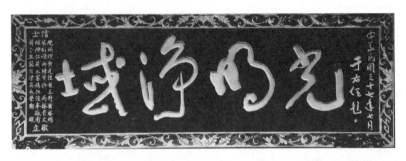

圖 18：于右任題龍山寺「光明淨域」匾

艋舺龍山寺，亦稱萬華龍山寺，簡稱龍山寺，位於臺北市萬華區。清代前來臺灣墾植移民的漢人漸增，1738 年（乾隆三年）泉州三邑移民，迎請福建泉州府晉江龍山寺觀世音菩薩分靈至臺灣，合資興建龍山寺。1815 年（嘉慶二十年）龍山寺因地震毀損嚴重，曾進行重修。1919 年（民國八年）龍山寺棟樑遭白蟻蛀蝕，當時住持福智法師進行募款重建，奠定今日龍山寺三進四合院之中國宮殿式建築物之規模。1945 年（民國卅四年）龍山寺中殿因空襲破壞而全毀，之後中殿陸續重修、重建。1985 年內政部公告龍山寺為國家二級古蹟[33]。

圖 19：于右任題龍山寺正殿楹聯紙本　　圖 20：于右任題龍山寺正殿楹聯（局部）

[33] 參考 艋舺龍山寺網站/龍山寺簡介
http://www.lungshan.org.tw/tw/index.php（last visited at 2014.10.07）

龍山寺祭祀佛、道、儒三教重要神祇，主要可分為正殿、後殿。其整體的建築包括石雕、木雕、彩繪、藻井等都相當精緻，呈現出臺灣傳統寺廟之美。寺內的樑柱和壁間題書寫著許多美不勝收的對聯和詩文，另有殿堂內懸掛之匾額，為當時顯貴及文人，為表示對寺廟的重視而題贈之。從這些匾額、對聯、詩文中，可領略文學、書法之美，同時也見證龍山寺的歷史。不過，由於二戰期間龍山寺正殿遭空襲炸毀，因此原在正殿中的刻柱聯文也隨之不存。

于右任先生曾為龍山寺題寫「光明淨域」匾（圖 18）與正殿楹聯（圖 19、20）。「光明淨域」匾，1948 年題，1964 年由眾信士捐立而成，「光明淨域」四字用筆圓轉、變化自然，體現出于右任先生寫字「純任自然」的藝術追求。1948年時當于右任先生積極推展標準草書，同時又因「光明淨域」匾並非寺廟的招牌，右老以草書書之，有別龍山寺招牌的楷書體，在寺中觀看不易懂的草書符號，或許能自然產生神秘的宗教情操。

正殿楹聯「菩提為樹，般若為航，象教導人為善；梵宇自莊，源流自古，龍山得地自高。」則是于右任先生 1955 年所題，以標準草書書寫，由書法原跡與寺廟樑柱石刻相較，可以發現刻本加粗字形的筆劃，或許是為了讓石刻的效果更加明顯。

1948 年于右任先生尚未來到臺灣，此時書風較為跌宕、字形較瘦長、用筆略為放縱，而到臺灣之後的晚年時期，字形較為開張外拓、用筆較為緩慢，線質遒柔深勁，進入一種虛渾的美感境界，達到人書俱老的高度。

2.行天宮與行修宮

行天宮，又稱恩主公廟或是恩主宮。其廟址位於臺北市中山區，奉祀主要神祇為五聖恩主[34]與關聖帝君兩旁的周倉、關平。是北臺灣重要的民間信仰廟宇。除了臺北本宮之外，尚有分別座落於北投（行天宮分宮）與三峽（行修宮），併稱「行天三宮」。

[34]　五恩主：一、關雲長為首，又名關聖帝君。二、呂洞賓，中國神話傳說八仙之一。三、張單，灶神。四、王善，護法神。五、岳飛，即精忠武穆王。

圖 21：于右任題「行天宮」廟匾

圖 22：于右任題「行修宮」廟匾

　　1949年玄空師父於當時臺北市九台街建立了「關帝廟行天宮」(原址本為慶善堂)。同年，由於信眾日益增多，玄空師父因而於今三峽自建「關帝廟行修宮」。三峽行修宮於 1962 年動土，於 1965 年 12 月 6 日慶成。

　　臺北市「關帝廟行天宮」香火鼎盛，玄空師父原計畫將「關帝廟行天宮」擴建，但因廟地被劃歸為學校用地，於是另覓廟址至北投忠義山，前監察院院長于右任先生於落成前曾親臨參訪，「行天宮分宮」1965 年 5 月 31 日舉行慶成典禮，「行天宮分宮」之建築展現出三殿式的大廟格局。

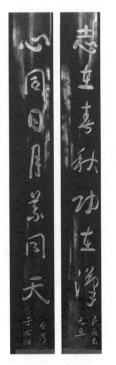

圖 23：于右任題行天宮正殿神龕前楹聯

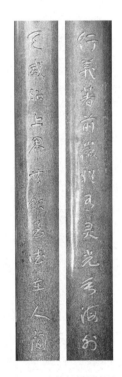

圖 24：于右任題行天宮正殿外楹聯

　　1964 年北投「行天宮分宮」和三峽分宮「行修宮」接近完工時，玄空師父認為臺北的恩主公信徒眾多，同時為了渡化更多有緣人，所以玄空師父捐資購

地在中山區民權東路興建臺北本宮，1968 年 1 月 25 日慶成[35]。

　　于右任先生約於民國五十三年以行書分別題了「行天宮[36]」（圖 21）、「行修宮」（圖 22）榜書與兩幅楹聯書法贈與廟方。1968 年落成的行天宮臺北本宮，將「行天宮」匾額慎重懸上，懸置於臺北本宮前殿中門上方。此匾于右任先生以行書書寫，字形自然有變化、結體外拓、鋪毫大方、圓厚遒勁。「志在春秋功在漢，心同日月義同天。」楹聯（圖 23）刻於臺北本宮正殿神龕前，為右老 1964年書，這幅楹聯也被複製於行修宮正殿大門；而「行義著前徽，猶有靈光垂海外；天威昭上界，共欽至德在人間。」楹聯（圖 24）刻製於臺北本宮正殿外柱，為于右任先生 1960 年所書。

　　關於「行天宮」廟匾，書壇中曾有流傳為胡恆先生代筆題寫，筆者亦曾經訪問書壇耆老廖禎祥先生，廖先生曾言「行天宮」廟匾並非于右任所書，而是經由代筆的。於是筆者從《于右任書法字典[37]》及于右任在臺灣題署年代相近之書跡進行比對，在不同字形的比較中可以發現于右任先生書寫的「行」字有類似之處，如「行」字左邊「彳」部兩撇較長，豎畫較短的特色以及右邊「亍」部的第二筆橫畫，起筆較低的基本特徵也相互符合。另觀胡恆先生書寫「行」字的字形略長、結構較鬆、筆畫橫平豎直略顯板滯與于右任先生書寫的「行」字中兩筆的豎畫傾斜，字形略具姿態的特徵並不相同。（**參閱　表(3)：行天宮字跡比較（一）**）

[35] 行天宮相關歷史參考 宗教志業-行天宮-行天宮五大志業網：
　　 http://www.ht.org.tw/re1.html（last visited at 2014.10.07）

[36] 于右任先生所書「行天宮」三字的匾額曾刻製兩件，目前一件在懸置於臺北本宮的前殿中門上方，另一件懸於在北投分宮的後殿中門上方。

[37] 鄭聰明 編，《于右任書法字典》（臺北：蕙風堂筆墨有限公司），2006 年。

表(3)：行天宮字跡比較（一）（行字）						
行字圖檔						
出處	行天宮廟匾	行修宮廟匾	于右任書法字典	春元行匾額	「鼎泰豐油行」墨跡橫幅	胡恆〈百行孝為先〉
年代					1958	1987

　　「天」字在《于右任書法字典》中亦能找到相近的字形，另外與承天禪寺碑石、〈心積和平氣，手成天地功〉草書對聯中的「天」字相較，其左撇偏短、右捺長與向上挑起之用筆特徵亦相似。胡恆「天」字書寫的特徵為字形偏長、結體較鬆，尤其是「天」字的最後兩筆，筆畫都是分開且線條較直硬與于右任先生書寫「天」字的最後兩筆皆相連，線條有弧度的書寫習慣，差距更大。（**參閱 表(4)：行天宮字跡比較（二）**）

　　若將臺北「行天宮」廟匾與于右任所題之屏東「三教寶宮」門牌的「宮」字相較，雖然「三教寶宮」門牌的「宮」字寫的較為傾側，而兩者「宀」部第二筆點的位置較低的特徵類似。「宮」字中的「口」部，于右任先生書寫的字形筆畫較厚重且口部的第一與第二筆相連；胡恆書寫的「口」部在第二筆的用筆通常細弱，甚至有斷開的特徵，兩者的書寫習慣並不一致，其書寫特徵也大不相同。（**參閱 表(5)：行天宮字跡比較（三）**）

表(4)：行天宮字跡比較（二）（天字）						
天字圖檔						
出處	行天宮廟匾	于右任書法字典	承天禪寺碑石	于右任〈心積和平氣，手成天地功〉草書對聯	胡恆〈養天地正氣法古今完人〉	胡恆〈一勤天下無難事，百忍堂中有太和〉
年代			1960		1978	1979

表(5)：行天宮字跡比較（三）（宮字、口部偏旁）								
宮字圖檔	宮	宮	宮	口部偏旁	古	和	名	古
出處	行天宮廟匾	行修宮廟匾	三教寶宮門牌	出處	胡恆〈養天地正氣 法古今完人〉	胡恆〈家居白日青天下，春在和平博愛中〉	胡恆〈掃除身外聞名利，詩友書中古聖賢〉	
年代			1964	年代			1978	

(註：表格第五列「古 / 和 / 名 / 古」四字對應口部偏旁欄，出處及年代如上。)

表(6)：于右任先生題署落款字跡比較					
圖檔	于右任	于右任	于右任	于右任	于右任
出處	行天宮廟匾	行修宮廟匾	三教寶宮牌樓 1964	妙雲蘭若匾 1964	「海軍九二台海勝利紀念碑 1964

　　於是經過比較于右任先生、胡恆先生的書寫習慣與特徵，筆者認為「行天宮」廟匾應為于右任先生所書寫。另外由「行天宮」廟匾與「三教寶宮」門牌落款樣式接近之特點推測，兩個題署書寫的年代相近；同時此落款與于右任先生同為 1964 年所題之嘉義「妙雲蘭若」匾、高雄「海軍九二台海勝利紀念碑」的落款樣式亦相當接近，由此可推測「行天宮」約是于右任先生在 1964 年所書；由此「行修宮」也可以歸納約是于右任在 1964 年所題。（參閱 表(6)：于右任先生題署落款字跡比較）

3. 汐止彌勒內院（1950）

　　彌勒內院位於新北市汐止區，是臺灣第一尊肉身菩薩慈航大師，廣弘佛法

的聖地，也是臺灣早年最有規模的佛教學院，當年並為從大陸逃難至臺灣的僧人提供庇護與教育之所。

　　慈航法師（1895－1954），福建省建寧縣人。1948 年，應臺灣中壢圓光寺邀請，由南洋來臺，主持臺灣佛學院，1949 年 6 月佛學院試辦結束，1950 年駐錫汐止靜修院，並於禪院後山秀峰山上籌建彌勒內院[38]。1950 年于右任先生以標準草書題寫「彌勒內院」廟匾（圖 25），其字形真草相間，用筆厚拙、結體茂密，真力彌滿，雖刻製與原跡必有所失，或因款題位置如實刻出所以其精能和諧之氣從此匾中仍可深深感悟到。

　　1954 年慈航法師圓寂於彌勒內院，道成肉身，成為臺灣首尊全身舍利菩薩，人稱「慈航菩薩」。

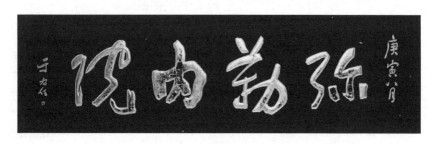

圖 25：于右任題「彌勒內院」廟匾（前院）

4.北投普濟寺

　　普濟寺位於北投區溫泉路，建築採用日式風格，是臺灣少見的日本真言宗佛寺，初建於 1905 年（明治三十八年），1934 年重建，又名為「鐵真院」，為日治時期的重要宗教建築。寺中供奉湯守觀音，寺外供奉的地藏佛像一尊。1949年藏傳佛教格魯派第十七世甘珠活佛於鐵真院居留，鐵真院於是更名為「普濟寺」[39]。

[38] 參考 彌勒內院：http://www.reocities.com/putisato/4-31.htm（last visited at 2014.10.07）

[39] 台北圓山臨濟宗護國禪寺/護國禪寺的歷史 ― 創建緣起與目的/備註
　　 http://www.odie.tw/Rinzai_Temple/history.html（last visited at 2014.10.07）

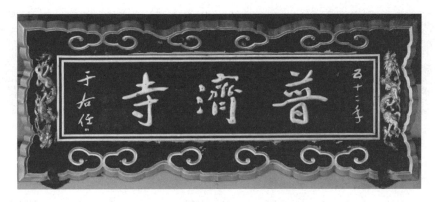

圖 26：于右任題「普濟寺」廟匾

寺方表示早年由於于右任先生常到梅庭避暑，故也常至普濟寺休息，于右任先生約是 1963 年為普濟寺題寫此匾[40]（圖 26）。

　　「普濟寺」橫匾的字體在行楷之間，用筆遲慢厚拙，章法典正莊嚴，呈現出右老晚年書法內斂圓熟的美感特徵。1998 年 3 月 25 日臺北市政府公告普濟寺為臺北市定古蹟。

　　5.臨濟護國禪寺（1963）

　　臨濟護國禪寺就廟宇組織言，全名為「財團法人台北市臨濟護國禪寺」，主祀釋迦牟尼佛。日治時期初期，日本僧人梅山玄秀（梅山得庵）禪師來臺弘法，他於 1900 年開始興建禪寺，1911 年完工，1912 年 6 月 21 日舉行落成大典，為日治時期的重要宗教建築。臨濟護國禪寺是日本佛教於臺灣宣教的重要場地，也是臺灣唯一以「護國」之名的佛寺並為臺北市市定古蹟[41]。于右任先生於民國五十二年題贈「臨濟護國禪寺」橫幅榜書以製匾（圖 27），書法線質圓厚內斂而粗細變化靈動，為難得的多字題署橫幅作品，觀此匾可以體悟其題署書法的專業與高度，時人是難以企及的。

[40] 國科會專題研究計畫訪談記錄：2013.08.08

[41] 台北圓山臨濟宗護國禪寺/護國禪寺的歷史 ─ 創建緣起與目的
　　http://www.odie.tw/Rinzai_Temple/history.html（last visited at 2014.10.07）

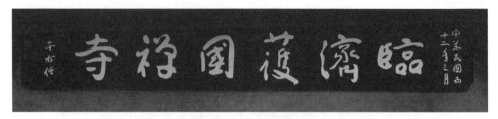

圖27：于右任題 「臨濟護國禪寺」

6.金龍禪寺「放大光明」匾

　　金龍禪寺位於臺北市內湖區，1940 年創辦人玄信法師自日本研習佛學歸國，深感民眾無心靈之寄託，於是在內湖碧湖山購地，創建金龍禪寺，禪寺於1942 年 4 月破土，1953 年竣工。大雄寶殿內奉祀三寶佛：釋迦牟尼佛、阿彌陀佛與藥師佛等[42]。寺內環境清幽，碑亭、書刻，均出自名家之手，如大雄寶殿旁高懸于右任先生所題的「放大光明」橫匾（圖28）。「放大光明」匾，「放大」是行書，「光明」是草書，此匾因置於廟宇內殿，右老以較具藝術性的草書意趣統攝之，結字簡單於是鋪毫大方。橫匾刻工優良，書法飛白鮮明的表現出來，可窺見于右任先生書寫此匾時的縱橫自在之勢，而能得燥潤相生、柔健相合之妙，極為精彩可觀，此匾允為其題署書法表現與精刻複製的代表作。由落款「金龍寺大殿落成」可推知于右任書寫此匾的時間約是 1953 年。

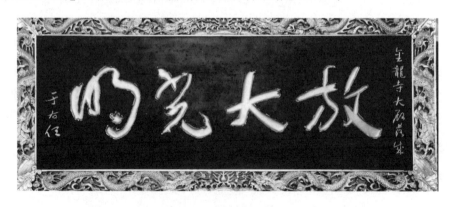

圖 28：于右任題 金龍禪寺「放大光明」匾

[42] 參考 金龍禪寺/關於我們/歷史沿革：http://www.jinlungyun.org.tw/（last visited at 2014.08.30）

　　于右任先生與佛教淵源頗深，除了著名藏傳佛教學者張澄基為其女婿之外，于右任先生也以黨國元老之身份支持佛教的發展並與佛教界人士友善往來，因此右老幫佛寺廟宇題署甚多，足以見證于右任先生護持臺灣佛教發展的用心。

（三）、學術性單位題署

　　1. 淡江大學校訓「樸實剛毅」與「國祥亭」、「先覺亭」、「瀛苑」、「學生活動中心」

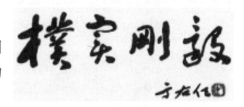

圖 29：于右任題 「樸實剛毅」（複製品）

　　于右任先生與淡江大學的淵源可追溯到他與淡江大學（前身為淡江英專）第一任董事長居正[43]（字覺生）（1876－1951）的情誼，由於兩人同為黨國元老，友誼深厚。早年居正先生制定淡江大學校訓為「樸實剛毅[44]」四字之後，即請于右任先生題字（圖 29）。1951 年 11 月居正先生逝世，1955 年 5 月「覺生紀念圖書館」落成，于右任先生亦親臨觀禮。1960 年于右任先生為宮燈教室附近的涼亭題「國祥亭」之名。（圖 30）1961 年于右任先生為瀛苑附近的小涼亭題「先覺亭」之名。（圖 31）

　　早期淡江大學地處偏遠，各方面發展尚未完備，缺乏招待外校來賓與適合集會的場所，因此 1961 年在宮燈教室南側興建雅致的兩層樓房，附近並栽植花卉，構築涼亭，並以「瀛苑」之名來表示對當時董事長張居瀛玖女士統領校務之推崇，建築大門旁的「瀛苑」（圖 32）二字為于右任先生親題後鐫石而成[45]。

[43] 居正任職董事長的時間為 1950 年－1951 年 11 月 23 日。

[44] 淡江大學校訓為「樸實剛毅」，「樸」是樸儉無華、存誠抱樸；「實」是實踐力行、守法務實；「剛」是剛柔相濟、無欲則剛；「毅」是毅然果敢、志道弘毅。

[45] 參考 淡江時報>>第 606 期 >> 專題報導（2005/04/25）
　　http://tkutimes.tku.edu.tw/dtl.aspx?no=12205（last visited at 2014.10.06）

圖 30：于右任先生題「國祥亭」

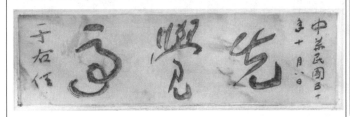

圖 31：于右任先生題「先覺亭」

圖 32：于右任題「瀛苑」

　　早年校方為了讓淡江大學能有長遠發展，即使經費拮据仍排除萬難籌建學生活動中心，1961 年 9 月建築開始動工，於 1962 年 11 月 8 日校慶日完工並舉行落成典禮[46]，在建築白色外牆上的「學生活動中心」（圖 33）五個大字，即為于右任先生於 1962 年所題。

　　「國祥亭」匾額中「祥」的「羊」部豎劃過細，或許是因為小字放大與刻工認知誤差所致，因此線質看起來比較圓滑。「瀛苑」與「學生活動中心」的落款都刻意移到左下方，「學生活動中心」落款位置往下移動的更多；「國祥亭」、「先覺亭」的落款比例被放大太多，應

圖 33：于右任題「學生活動中心」

[46] 參考　淡江校友通訊 第 115 期 >> 第 7 版 (2006 年 2 月)
http://www.fl.tku.edu.tw:8080/news/index.php?period_id=115&memo_no=7 （ last visited at 2014.10.06）

該是後製所產生出來的誤差，以上都是與于右任一般書寫的落款習慣不同之處，如此一定程度的減損原始書跡之諧和性與藝術性，這也是欣賞于右任題署書跡時須加以留意之處。

　　早年淡江大學為了感念右老對於淡江大學的護持，將校園中古典雅致的宮燈路，命名為「右任路」。1963 年的淡江畢業生，為景仰于右任先生少小牧羊仍刻苦自勵的精神，即使右老後來書法成就蜚然，貴為監察院院長，仍自稱「牧羊兒」以此自我激勵，於是畢業生們在學生活動中心的右側，右任路的盡頭，捐獻資金建立一座「牧羊橋」，落成典禮時並請于右任先生親臨剪綵。在牧羊橋下，以前原是一個水池，名為「牧羊池」，後來由於安全的考量，於是將水放掉，改為目前的「鳳凰噴水池」與一處地勢凹陷的花園。經過石板小徑，為碧綠的草坪，名為「牧羊草坪」，以記其緬懷右老之情思[47]。

　　淡江大學學生活動中心與文理館二樓牆面四個立體金屬大字即是根據當年于右任先生為淡江大學所題之校訓「樸實剛毅」書法所製作；這四個字如今亦廣泛應用在淡江大學之校徽（圖 34）與授權紀念商品之 LOGO，如帆布側背書包、迷你書包（圖 35）、棒球帽（圖 36）、行動電源等。由校內景觀與于右任先生題字之應用可感受到淡江大學與右老深厚的淵源與對其高度尊崇之情。

| 圖 34：淡大校徽與局部 | 圖 35：尼龍布迷你書包 | 圖 36：棒球帽 |

2.政大新聞館（1961）

　　早年由於政治大學新聞系學生日益增加，為了促進新聞學系的長久發展，

[47] 參考 淡江時報>>第 606 期 >> 專題報導（2005/04/25）

於是 1959 年政治大學校長劉季洪宣布籌設新聞館。1961 年動土建造，同年「政大新聞館」完工，並恭請于右任先生為新聞館題寫館名（圖 37）。1962 年 3 月9 日社資中心與新聞館同時舉行落成典禮。「政大新聞館」落成時有中外賀電，並由當時監察院長于右任啟鑰，是當時的受到各方矚目的社會大事[48]。

由於建築體的設計關係，「新聞館」三字的字距被拉的很寬，與書法原題字必然有較大差異，同時也削弱了名人書法的重要性，在設計上如果要考慮各種文化性與品牌效應，這種保守且不理想的文字表現樣式，值得再思考改善。

圖 37：于右任題 「新聞館」

3.中國書法學會

1962 年李超哉[49]先生因工作訪日考察與舉辦書法個展，認為臺灣也應成立全國性的書法團體以提倡書法，於是李超哉先生、李普同先生前往監察院會同胡恆[50]秘書謁訪于右任院長，敦請于院長領導臺灣書壇成立全國性的書法團體，得到于院長首肯支持，隨即邀請丁念先、程滄波、李普同、曹秋圃等四十

[48] 參考 新聞館－政大校史 National Chengchi University Archives
http://archive.nccu.edu.tw/building2/building50_1.htm（last visited at 2014.09.25）

[49] 李超哉（1906－2003），本名驊括，字減齋，江西新淦人。1949 年來臺，精研書法兼及繪畫，曾向于右任先生學習書法。初任公職，歷任書法學會常務理事及秘書長、標準草書研究會總幹事、中國文化學院、世界新聞專科學校教授，一生致力於書法的研究與推動。

[50] 胡恆，字天健，1919 年生於陝西乾縣。1948 年至監察院任專門委員、簡任秘書等職達四十多年，監察院工作期間，獲于右任先生賞識，長年追隨之。公務之暇，以書法研究與書法教育推廣為樂，並在大學授課。

二位書家共同發起、進行籌組，九月二十八日成立「中國書法學會」，以推動國內外書法交流及普及書法教育之工作。「中國書法學會」同時為臺灣當時第一個全國性的的書法社團[51]。

　　「中國書法學會」自成立以來舉辦過許多國際書法交流會議、展覽，也出版各種碑帖、書法專輯、學術研討會論文集等刊物。目前「中國書法學會」出版《中國書法學會》季刊（圖 38）與網頁的 LOGO 即是于右任先生所題之會名。

　　「北京誠軒拍賣有限公司－2013 年春季拍賣會」的拍品中曾有于右任所題〈中國書法學會〉（圖 39）的書法作品流出。學會理事長沈榮槐先生曾確認 2013 年的這件拍品的確是于右任先生 1962 年為「中國書法學會」所題之作，不過由於會址搬遷多次，因此于右任先生題寫「中國書法學會」條幅已不知去向，至於為何作品會流入拍賣市場的原因也不明。「中國書法學會」早年製作之匾額，最初是懸掛於李超哉先生家中，後來因學會多次搬遷而亡佚[52]。中國書法學會在右老離世多年後，漸漸呈現出諸多管理問題，會名真跡與牌匾的流失恐怕難以彌補，以臺灣之文化資產保護的觀點而言此當事極為遺憾之事。如書法學會能及時提出法律追訴，拍賣會必然因疑義而

圖 38：2014《中國書法學會》季刊封面 LOGO

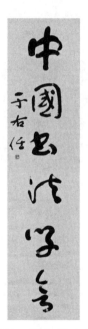

圖 39：于右任〈中國書法學會〉136.5 × 34.5cm 1962 年

[51]　參考 黃智陽，〈基隆地區于右任題署書法考察〉，《繼往開來—2014 基隆「書法之都」于右任詩書國際學術論壇文集》，53 頁

[52]　國科會專題研究計畫訪談記錄：2014.10.06

撤拍，並且將極有可能透過有效管道追回失物，為臺灣保留此珍貴歷史性書蹟。

4.心太平室（1957）

李普同（1918－1998)，本名天慶，字普同，別號光前，以字行。臺灣桃園縣人，1962 年孔子誕辰紀念日李普同與李超哉、胡恆等四十二人發起成立臺灣第一個全國性書法團體「中國書法學會」，1963 年受于右任先生所託，邀請劉延濤、劉行之、王枕華、胡恆、李超哉等六人發起組織「臺灣標準草書研討會」，1992 年，李普同先生為實踐右老的理想，邀集「臺灣標準草書研討會」成員與其門生成立「中國標準草書學會」。其一生致力於書法教育，為知名書法家。

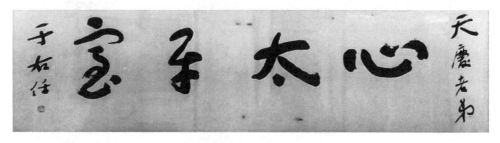

圖 40：于右任〈心太平室〉1957 年

李普同於 1938 年加入「東壁書畫會」。1942 年日本雄山閣發行的「書之友」雜誌中有一篇日本早稻田大學後藤朝太郎教授發表〈中國書法的特質與將來性〉一文中對於于右任先生的推介，文中提及「本人遊歷中國十四年，最佩服于右任先生，即使日本任何一個名家都無法相比。于書運筆神妙，雄偉沈著，充分表現偉大的人格，這可證明泱泱大國培育出超越時代的大書家，不是位居高官的政治條件所致[53]。」此文讓李普同對於于右任先生之書藝十分傾慕。1957 年李普同有機會能夠時常拜訪于右任先生，並得右老賞識，同年右老為李普同題署「心太平室」齋號（圖 40）。李普同曾自述：「我本名天慶，又名普同，別號殿軍、光前，齋名砥柱窩；即取光復將至眼前，吾輩當為砥柱，他日必可普天

[53] 李普同，〈三原于右任紀念館開館典禮致詞〉，《書友》（臺北：書友月刊社，1998 年 1 月），61頁。

同慶，所以名齋

　　曰『心太平室』於四十六年經蒙于師揮毫匾額[54]。」1958 年李普同於北投正式拜于右任先生為師。1968 年，他於台北自宅成立書法教室，仍命名「心太平室」，以培育臺灣書壇中的後輩學生。

目前「心太平室」橫幅仍懸掛在金山南路的書法教室中。關於書法教室外面懸掛的「心太平室」與「中國標準草書學會」匾額，據李普同後人所述，金山南路教室外所懸掛「心太平室」招牌（圖 41）也是于右任先生所題，不過目前原跡已散佚[55]。「中國標準草書學會」蔡錦沂秘書長說明由於「臺灣標準草書研討會」與「中國標準草書學會」是不同的組織，因此並不清楚 60 年代于右任先生是否曾為「臺灣標準草書研討會」題署，不過「中國標準草書學會」的匾額（圖 42）為李普同先生當年所題[56]。

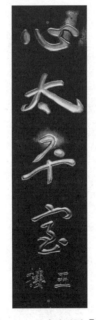
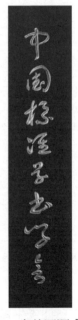

圖 41：于右任題「心太平室」

圖 42：李普同題「中國標準草書學會」

（四）、民間商號的題署

1.林三益筆墨專家

　　「林三益筆墨專家」創立於 1917 年原號三益筆齋，製造各種毛筆，店號最初是在大陸福州市，據說店名是出自《論語‧季氏篇》「益者三友章」云：「孔子曰：益者三友，損者三友。友直，友諒，友多

[54] 李普同 自述、吳振巽 紀錄、劉瑩 整理，〈學書經歷〉，《書友》（臺北：書友月刊社，1993 年 10 月），72 頁。

[55] 國科會專題研究計畫訪談記錄：2014.10.16

[56] 國科會專題研究計畫訪談記錄：2014.10.06

聞，益矣。友便辟，友善柔，友便佞，損矣。」1946 年店家因戰禍來到臺北大
稻埕，經營三十多年後遷移店址至重慶北路營運至今。除了製作毛筆的本業之
外，2008 年起研發彩妝刷具，以 LSY 品牌跨足彩妝市場[57]。

　　「林三益筆墨專家」黃副理說明早年于右任先生書寫之原跡已於店址搬遷
時散佚。據聞當年于右任先生曾至店內購買文具，第一代老闆請其題寫招牌，
目前「林三益」已傳承至第四代了。不過由於原跡早年遺失，因此後來招牌再
製時，是將刻在筆盒上于右任所題的「林三益筆墨專家」字跡拓印後，再請人
臨寫，並製作新招牌[58]。

表(7)：「林三益筆墨專家」目前的招牌與早年照片的對照	
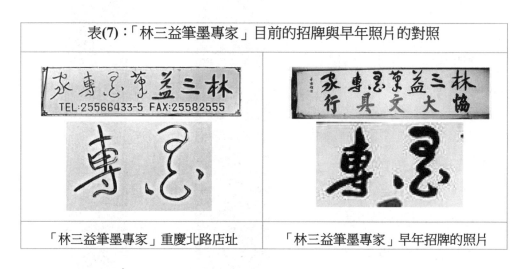	
「林三益筆墨專家」重慶北路店址	「林三益筆墨專家」早年招牌的照片

　　于右任先生書寫之「林三益筆墨專家」，其字體介於行草之間，從早年的
照片觀之，可以發現早期招牌製作放大的方法較草率，照片中招牌的文字在結
構變化與筆畫粗細上應與原來的書跡有所誤差，但仍可揣想右老當時題寫招牌
文字之樣貌；不過，目前店家的招牌「筆墨專家」筆畫線條粗細相似，已全無
書法書寫的神采，更遑論右老書法樸厚遒勁的風格與用筆靈活、一波三折之特

[57] 百年工藝四代傳承林三益筆墨專家| 漫遊台灣| 旅旅台北
　　http://www.lulutaipei.com/more/2012/1025/index.php（last visited at 2014.09.25）
[58] 國科會專題研究計畫訪談記錄：2014.04.09

點，究其根本原因在於原跡散佚，而招牌卻一再重製，使得招牌上的字體與書法差距越來越大。(參閱　表(7)：「林三益筆墨專家」目前的招牌與早年照片的對照)

2.萬有全（1952）

1945 年臺灣剛光復不久，上海「萬有全」火腿店老闆派店員徐三竹，帶兩千隻火腿來臺灣做生意，由於銷路極好，火腿很快便搶購一空，徐三竹立刻拍電報回上海請老闆加送一批火腿到臺灣。結果第二批火腿送到臺灣之後，由於時局驟變，徐三竹無法回去上海，於是他登報徵求金華火腿師傅，當時應徵的人就是目前老闆田種禾的父親田紹聖與叔叔趙天裕。這兩位師傅在浙江東陽老家即是生產火腿之世家，店名為「芝山火腿行」。經過一段時間的研發，1952年臺灣「萬有全」於臺北市中山北路開張，生意興隆。1961 年「萬有全」老闆，以兩隻火腿為潤筆，商請當時的監察院長于右任先生親筆題寫「萬有全」招牌[59]（圖 43）。

圖 43：于右任題「萬有全」招牌

1980 年羅斯福路的南門市場內萬有全新店開張，並經營至今。根據現在的老闆田種禾所述，萬有全招牌徐家已讓渡給田家繼續經營使用，于右任所題的原跡並不在他們手上，于右任先生題寫的招牌，因經過店家長時間使用，也形成一種特色，因此便繼續沿用[60]。

[59] 『萬有全』金華火腿/沿革

http://eham.com.tw:7080/eham/pages/history/historyLink.action（last visited at 2014.09.25）

[60] 國科會專題研究計畫訪談記錄：2014.04.09

由於「萬有全」招牌名稱的只有三個字，于右任先生應是為了章法的穩定與方便一般民眾的辨識，而以端整的魏碑題寫招牌。

3.利百代文具公司

1948 年，王松振至臺灣成立「利華文具行」從事文具進口批發，這是利百代創業的開始。1952 年「利華文具行」改組為「利百代文具公司」，經營內銷文具批發，「利百代」中文品牌名稱因而啟用[61]。

根據企劃部林石楠經理所述，由於當時于右任先生是德高望重的黨國元老，因此擁有于右任先生的作品或題署代表著政商關係良好，聯想品質也有一定的保證，因此商請右老為其題署，由此亦足見當時于右任先生的字在當時頗為流行。于右任先生題署的招牌（圖 44）後來因公司改名而重新製作，原招牌則留在公司五樓入口處[62]。

圖 44：于右任題「利百代文具公司」招牌

4.鼎泰豐（1958）

「鼎泰豐」（圖 45）為目前為知名小籠包連鎖店品牌，早年原為賣油起家，其創辦人楊秉彝為山西人，1948 年來到臺灣尋求發展，一開始他經由親戚的協助在「恆泰豐」油行任職送貨員，數年後「恆泰豐」油行老闆因轉投資失利，

[61] 利百代國際實業股份有限公司官方網站-公司簡介
http://www.liberty.com.tw/ly/index.php?option=com_content&task=view&id=47&Itemid=90 （last visited at 2014.09.26）

[62] 國科會專題研究計畫訪談記錄：2013.08.14

將油行解散。1958 年楊秉彝決定自行創業建立油行，由於他是從「鼎美油行」批貨，因此新商號名稱結合「鼎美油行」與老東家「恆泰豐」之名，取名為「鼎泰豐」。早年由於電話號碼很不容易申請，因此商號的電話是楊秉彝向同鄉的監察委員所購買，目前這支電話號碼仍由信義店使用；藉由購買電話之機緣，楊秉彝同時拜託同鄉監委向于右任先生求寫「鼎泰豐油行」（圖 46）當作招牌，多年來這幅字仍懸掛在鼎泰豐信義店的入口處。

圖 45：「鼎泰豐」小籠包連鎖店招牌　　　圖 46：于右任題「鼎泰豐油行」

楊秉彝因之前在油行工作的良好基礎，「鼎泰豐油行」的生意也推展的相當順利，於是他在信義路買下新店面，並將油行遷入。1972 年因罐裝沙拉油問世，使得「鼎泰豐油行」因不敵同業競爭，生意陷入困境，經過友人建議將原本的店面改成一半賣油，一半賣小籠包的模式，沒想到小籠包生意大受好評，而讓「鼎泰豐」由原來的食用油行，成功轉型經營小籠包與麵點產品[63]。

1958 年于右任先生所題「鼎泰豐油行」五字介於楷行之間，用筆沈著，結體寬博但略顯拘謹，「鼎」字略帶篆隸筆趣，有稚拙趣味，甚為特殊。鼎泰豐各分店都能適當介紹于右任先生的書法背景與店號歷史，並以此書跡延伸出諸多書法文創意象而達到極佳的品牌效應，長時間的經營也積澱了不可取代的文化歷史印象，這是由於經營者的文化素養與高明的文創能力配合，才能成為商號中最懂得應用于右任書蹟的成功案例。

5.春元行

春元行位於臺北市大同區，主要是經營中藥之製造及買賣業務。根據春元

[63] 鼎泰豐/關於我們/緣起：http://www.dintaifung.com.tw/tw/default.htm（last visited at 2014.10.01）

行老闆自述，當年父親透過關係請于右任先生題署招牌，
但由於父親已經過世，故不清楚原跡留存何處，也不清楚
是當時透過何人請右老題字[64]（圖47）。以字體縱長與落款
形式推估此書蹟可能書寫於民國四十年初。此例亦可知于
右任先生因名望高，在臺灣時期曾為很多不相識的商號題
署店招，由於沒有具體交往歷史，後繼者則往往因陌生而
輕忽，甚至無從記憶追溯了。

6.旭光攝影社

　　旭光攝影社位於臺北市大安區杭州南路，為早期的攝
影店，專營攝影器材買賣、照像、沖洗照片等業務。根據
第二代老闆自述，當年由於父親常幫于右任先生照像，故
請于右任先生題署店名（圖48），因父親已過世，不清楚是

圖47：于右任題「春
元行」

否有原跡留存[65]。由於攝影社已經營業相當長的時間，因此招牌相當暗沈，佈
滿灰塵。

圖48：于右任題「旭光攝影社」招牌

　　于右任先生所題的「旭光攝影社」寫得很好，從落款推測應該是右老八十
多歲的作品，應是 1963、64 年所書，字形雄渾圓厚。筆者調查認為于右任先生
書寫時是按照傳統方式由右至左書寫，但店家授意或招牌製作之建議，將字體
改為由左至右，於是招牌上的章法就會與原書蹟有所差別。此店招屬於即將消

[64] 國科會專題研究計畫訪談記錄：2013.08.14
[65] 國科會專題研究計畫訪談記錄：2013.08.13

失的案例，由此可以聯想那些于右任先生題署字蹟因私
人店家的經營變動，快速在現代社會中消失的困境，將
成為資料記錄最為迫切的對象與議題。

7.陳伯英律師（約 1962）

　　「陳伯英律師」事務所位於臺北市中正區衡陽路，
為專業的律師事務所，目前陳伯英律師已八十多歲。據
陳律師口述，右老喜歡替律師、會計師、醫生題字。陳
伯英律師回憶民國五十多年時他和長輩張老先生(右老
的部屬）一同去右老監察院辦公室辦訪，當天右老上午
有會議，中午休息過後，右老下午就在辦公室的寫字區
題署「陳伯英律師」（圖 49）送給他，之後他們相談甚
歡，右老還另送陳律師一幅字[66]。「陳伯英律師」店招以
黑白直式表現保留書法原始意象，在五彩繽紛的商店街
中雖裝置於樓上，仍是鮮明特別。不過，其章法仍從俗
的將于右任題字置於角落，則招牌下方顯得壅擠不和
諧，此則少了利用妥善的章法布置以表現大方的經營理
念，是略感可惜之處。

圖 49：于右任題「陳伯英律師」招牌

　　根據鄭善禧老師追憶，衡陽路在 50 年代有非常多右老所書市招，是令人
稱羨的街景文化景緻。如今筆者實際調查衡陽路之右老題署書蹟，只剩「陳伯
英律師」一家了，此現象不禁令人感觸良多，體認到臺灣經濟發展帶來的文化
素養低落，將繼續成為老輩者嗟嘆，年輕者不知所云的窘境。

8. 慧炬機構

　　60 年代周宣德居士為弘揚佛法，鼓勵大專院校學生學習佛法，在各界人士
的贊助下自 1961 年起陸續成立財團法人「慧炬雜誌社」、「慧炬出版社」、「中華
慧炬佛學會」等文教公益團體，這些單位合稱為「慧炬機構」。慧炬機構自創建
以來，發行《慧炬雜誌》、出版佛學書籍，舉辦各種推廣佛法活動。其中《慧炬

[66] 國科會專題研究計畫訪談記錄：2014.04.09

雜誌》為 1961 年周宣德居士為消除當時民眾迷信的思維，培育青年正知見及通達佛理，於是創辦《慧炬月刊》（圖 50）（《慧炬雜誌》前身），並敦請于右任先生為其刊名題字[67]。至今「慧炬機構」中的《慧炬雜誌》（圖 51）、「慧炬出版社」LOGO、「中華慧炬佛學會」LOGO（圖 52）及建國南路「慧炬書坊」的招牌（圖 53），均沿用于右任先生所題「慧炬」二字。不過，「慧炬」二字沒有適當的將于右任款字展現出來，少了名人加持的品牌效應，亦為可惜之處。

		圖 52：「慧炬」書坊招牌
圖 50：1961 年慧炬月刊創刊號刊頭	圖 51：2011 年 11 月慧炬雜誌	圖 53：慧炬佛學會 LOGO

（五）、風景休閒區

1.于右任的石刻與「帕米爾齧雪精神堡」

　　1949 年國共內戰間，中國大陸西北各省為數約三百餘人，不願屈降共產黨，而冒險突圍，分批自新疆帕米爾高原出走、輾轉到巴基斯坦、印度、東南亞，過港來臺。1950 年 4 月 16 日「帕米爾齧雪同志會」成立時（圖 54），于右任先生親臨致詞，並擔任榮譽理事長多年，「齧雪」為二字于右任先生所起，取意於漢代蘇武牧羊，渴飲雪飢吞氈堅決不屈之志節。

[67] 盧又榕、周寶珠，〈《慧炬雜誌》的過去、現在與未來〉，《佛教圖書館館刊》，第 56 期，2013 年 6 月。http://www.gaya.org.tw/journal/m56/56-main3.htm（last visited at 2014.10.15）

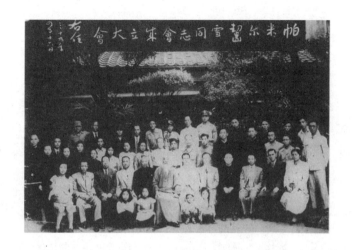

圖 54：1950 年 4 月 16 日「帕米爾齧雪同志會」成立

　　「帕米爾齧雪同志會」的李健中於臺北市士林溪山里創辦圖書館、帕米爾齧雪精神堡（圖 55）、聖人廟、帕米爾文化公園，其中文化公園園區中有于右任摩崖書法的石刻群。摩崖刻石的工程，幾乎都是由帕會創始人之一李健中先生在 1980 年前後開始獨力完成[68]。園中所刻于右任先生之遺墨，均是與「帕米爾齧雪同志會」有關之文字（圖 55－58）。雖然石刻文字放大後容易失真，加上風化雨蝕現象，字口將漸趨模糊，不過帕米爾公園是臺灣最多于右任題署書蹟的觀賞區，彰顯了那不可取代的歷史意義與文化價值。

2.新蘭亭（1950）、「新蘭亭記」題額（1950）

　　臺北市士林區「士林官邸」的新蘭亭建於 1950 年，是一處中國式的四角亭，上有于右任先生以標準草書親筆題署「新蘭亭」三字（圖 59），由於新蘭亭過去每年為蔣中正前總統作壽設堂之地點，故又名「壽亭」。民國三十九年十月于右任等百餘人於新蘭亭，仿東晉王羲之「蘭亭集序」的典故，修禊於此，共得詩詞一百五十餘首，由黃純清撰文、賈景德書寫、于右任題額「新蘭亭記」

[68]　參考 傅申，〈于右老在台摩崖石刻〉，《千古一草聖：于右任書法展》（臺北：國立歷史博物館出版，2006 年 6 月），15 頁。

（圖 60），會後眾人出資刻碑立於亭旁[69]。「新蘭亭」三字以標準草書書寫，彰顯了現代草聖心繫文字教育的使命感，寫來跌宕遒健，此與羲之書聖對後世的影響現象，似乎隱然遙相呼應。

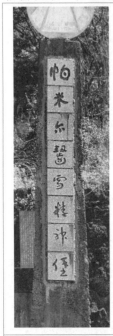

圖 55：帕米爾齧雪
精神堡

圖 56：齧雪

圖 57：風雪江山　94 x 145 cm

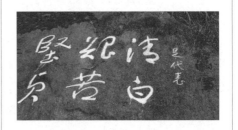

圖 58：齧雪是代表清白、艱苦、堅貞
163 x 387 cm

圖 59：于右任題「新蘭亭」匾

圖 60：于右任題額之「新蘭亭記」

[69] 參考 臺北市政府工務局公園路燈工程管理處/公園之美/士林官邸公園
http://pkl.taipei.gov.tw/ct.asp?xItem=140236&CtNode=46925&mp=106011 （ last visited at 2014.10.07）

3.梅庭

「梅庭」（圖 61）是位於臺北市北投
公園內一處典雅靜謐的人文空間，上層建
築是日式木造風格，屋內設有木造落地
窗，古典雅淨；地下層是防空避難室，採
用西方鋼筋混凝土結構，其空間可與後院
相通，並與對面大型防空壕相呼應，此為
二戰時期的建築特點之一，經歷日治承平
時期、中日戰爭時期、國民政府接管時期、
文人雅集時期、閒置荒蕪時期與修復再造時期，
具有濃厚的建築美學價值與深度的歷史人文意
涵。「梅庭」總面積二百五十平方公尺，庭園周邊
面積達八百平方公尺。

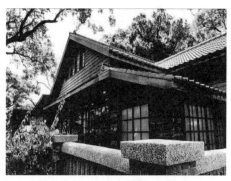

圖 61：「梅庭」建築外觀

　　「梅庭」建於日治時代昭和時期（1930 年
代），此處本為日本在臺人員之宿舍，日本人將原
有日式住宅形式改良以順應臺灣多雨潮濕的氣候
及北投含有硫磺的溫泉特性，成為和洋混合的建
築風格。于右任先生隨國民政府遷居臺北青田街
後，自 1952 年起常來此地避暑。右老時任監察院
院長，於是受邀題寫「梅庭」二字。（圖 62）依此
書體風格約可推定右老題寫時應已八十歲左右，
著實進入「人書俱老」的圓熟境界。

圖 62：于右任所題「梅庭」

　　「梅庭」於右老離世後被閒置了四十年，
2006 年 7 月 10 日臺北市政府文化局公告具有八十年的「梅庭」為臺北市歷史
建築，並耗資一千八百萬元整修以恢復舊觀，2010 年 1 月正式對外開放參觀[70]。

[70] 參考 黃智陽，〈梅庭‧草聖‧于右任〉，《書道樂無邊》，何創時書法藝術基金會，2013 年 11
月。

（六）、集字現象

　　這類是于右任先生沒有為其題署過真跡，而應用之商家、單位也許是基於對於于右任先生的崇敬或是對於于右任先生書法的喜好，從右老書跡資料中集字應用而來。

1.中國時報

　　1950 年，余紀忠創辦《徵信新聞》，物價指數為主要的報導內容。1960 年1 月 1 日，《徵信新聞》更名為《徵信新聞報》，成為綜合性報紙。1968 年 3 月29 日開始彩色印刷，成為亞洲第一份彩色報紙。1968 年 9 月 1 日，《徵信新聞報》改名為《中國時報》。中時董事長余建新收購中天電視台和中視電視台於2007 年 3 月 2 日正式宣布成立「中時媒體集團」（China Times Media Group），中國時報集團的官方名稱自此確立。2008 年 11 月，旺旺集團總裁蔡衍明以個人名義入主中國時報集團。2009 年，中時集團與旺旺集團正式整合為「旺旺中時媒體集團」，「中時媒體集團」從此改名為「旺旺中時媒體集團」[71]。

　　「中國時報」刊頭上的字體（圖 63）為于右任先生的書跡，以「中國時報」更名的年代觀之，不可能是由右老所題；再以「中國時報」四個字的風格分析，此為于右任先生早年的楷書風格，尤其「中」、「國」字形與於右任先生早年所書〈王太夫人事略〉（圖 64）中的字形高度相似，因此「中國時報」刊頭上的字體實為後人集字而成。

2. 臺北書畫院

　　「臺北書畫院」於 2013 年設立，位在臺北市齊東老街日式宿舍古蹟裡，「臺北書畫院」是定位為臺北市推廣書畫藝術的特色場域標誌，期許這裡成為書畫藝術並重的的交流平台，為長期推動書畫藝術與活動的固定場域。

　　「臺北書畫院」之門外招牌與門前懸掛之橫幅（圖 65），為張炳煌先生 2014年以數位 e 筆系統集字而成。雖然由左至右非傳統橫匾形式，但是字體大小變

[71] 參考 中國時報- 維基百科，自由的百科全書 - Wikipedia
http://zh.wikipedia.org/wiki/%E4%B8%AD%E5%9C%8B%E6%99%82%E5%A0%B1（last visited at 2014.10.07）

化和諧能充分表現于右任先生書體的風格魅力。

圖 63：早期中國時報直式字樣　　　　**圖 64：于右任〈書王太夫人事略〉局部**

圖 65：「臺北書畫院」門前懸掛之橫幅

　　各個私家從崇敬書家中的字跡中集字作為單位或商號之招牌，是重視文化遺產的現象，甚至可以藉此推展書法文化，為人所樂道。不過，站在尊重文化真實的立場，此類集字而成的作品，應避免標上作者之落款，除了尊重原作者，同時也避免觀者誤讀，而造成研究上的混淆，此或為有心發揚書法文化之人應留意之處。

陸、結　語

　　于右任先生的書法援碑入帖、融真於草，領導「標準草書」研究並長期倡導之、晚年書風融魏碑、懷素小草與章草筆意，化方為圓，用筆遒厚流宕，風格柔勁渾穆，開張疏拓，自成一家。因此如果不是為店家實用需求所題寫的招牌，右老往往以自己推行的「標準草書」書之，如艋舺龍山寺的「光明淨域」匾、國立歷史博物館二樓的「國家畫廊」匾額、「士林官邸」的「新蘭亭」匾、汐止「彌勒內院」匾、政大「新聞館」等。

　　不過，為了方便一般人辨識，因此他最常題署行草相間的書體，如「國立歷史博物館」、「臺灣電力公司」、「台北國軍英雄館」、「行天宮」與「行修宮」廟匾、「普濟寺」廟匾、「臨濟護國禪寺」、金龍禪寺「放大光明」匾、「臺灣新生報」、「林三益筆墨專家」、「利百代文具公司」、「陳伯英律師」、「帕米爾齧雪精神堡」等。整體說來于右任先生以楷書題寫的招牌不多，有時為了符合機構性質或是店名，才會以楷書題寫，如「萬有全」、「春元行」等。可見于右任先生當時對於題署之用心，兼顧實用與審美的需求。

　　經由摹刻、再製的牌匾無法表現出墨跡書寫細部的靈動，如線條飛白、用筆輕重與濃淡墨之間的層次感等，這是牌匾與原始書跡最根本的差別。再者傳統書法作品的書寫習慣一般是由右至左，通常廟宇與公家單位製作的匾額仍會維持此書寫習慣；不過，具有商業性質的招牌，或許是為了符合一般人的閱讀習慣，則會將招牌字體更動為由左至右的排列方式，因此在章法上也與原來的書跡不同，這也是欣賞牌匾上的題署書跡時應留意之處。

　　由於早年名人書法的招牌製作，都是經由手工放大製作而成，當時放大的方法不夠精良，往往造成招牌字體在點劃、結構上產生誤差，況且招牌製作以實用功能考量，名家手跡通常未能留存。商家在經歷時代變遷，人事改變之後，如仍持續經營，且又保留當時名家題署，再重新製作的招牌與原書跡的誤差會大幅降低，如「鼎泰豐」即是如此；反之，名家手跡若已散佚，即使有現代技術的輔助，重新製作招牌、文宣上的字體只會與原書跡的形貌相距更遠，如「林三益筆墨專家」，早年由于右任書寫招牌，不過歷經時間的變遷，經由重製後的

招牌、網頁上 LOGO 套用的字體與其早年的照片相比，可以發現字體的筆畫粗細與用筆變化誤差甚多，已明顯不同。（參閱 表(8)：「鼎泰豐」與「林三益筆墨專家」招牌比較）因此關注招牌字形與原跡的差異性，除了還原書法原本的藝術高度之外，也可以協助一般民眾的美感提升。

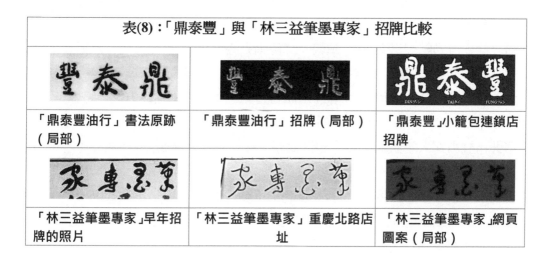

表(8)：「鼎泰豐」與「林三益筆墨專家」招牌比較		
「鼎泰豐油行」書法原跡（局部）	「鼎泰豐油行」招牌（局部）	「鼎泰豐」小籠包連鎖店招牌
「林三益筆墨專家」早年招牌的照片	「林三益筆墨專家」重慶北路店址	「林三益筆墨專家」網頁圖案（局部）

　　於是不同時代招牌的樣貌與建築、街道等地景，是城市變遷和發展中具有價值的文化記憶，其中由名人所題署的招牌、牌匾通常都是書家因應個人或團體的需求請託，有特殊的人、事、時、地的因緣，具有詮釋時代的意義，因此當時過境遷、人事改變，包括最初題寫的書家也不在人世時，其所遺留下的名人手跡便以豐富的文化意涵默默的載負了城市生活的軌跡，這是珍貴的歷史文化遺產。

　　于右任為近現代重要的書法家；同時因為右老個性親民，為深入書法文化的推廣，不吝惜為各單位及個人題寫牌匾，所以也是臺灣名人題署書法中的代表人物；名家題署書法具有當時特殊的文化意義，應加以重視且保存，才能積極保護臺灣漢字文化的歷史價值。

　　本文作者為行政院國家科學委員會專題研究計畫「現存臺灣之于右任題署書法調查研究」主持人，計畫編號：NSC102－2410－H－211－004－

參考文獻

曲彥彬主編《中國招幌辭典》，上海辭書出版社，2001 年 08 月。

黃智陽，〈基隆地區于右任題署書法考察〉，《繼往開來—2014 基隆「書法之都」
　　于右任詩書國際學術論壇文集》，基隆市文化局發行，2014 年 8 月，52－
　　54 頁。

國立歷史博物館編輯委員會 編輯 ，《傅狷夫的藝術世界 論文集—傅狷夫文存
　　評介文錄》（臺北：國立歷史博物館出版，1999 年），92 頁。

董益慶，〈于右老與臺灣新生報〉，《景行行止－于右任逝世四十週年紀念集》，
　　中華粥會印行，2005 年 1 月 15 日，94－95 頁。

臺北市立教育大學儒學中心，〈臺北儒學古蹟－孔孟學會簡介〉，《儒學中心電子
　　報》，2009 年 11 月，第十五期。

鄭聰明 編，《于右任書法字典》（臺北：蕙風堂筆墨有限公司），2006 年。

李普同，〈三原于右任紀念館開館典禮致詞〉，《書友》（臺北：書友月刊社，1998
　　年 1 月），61 頁。

李普同 自述、吳振巔 紀錄、劉瑩 整理，〈學書經歷〉，《書友》（臺北：書友月
　　刊社，1993 年 10 月），72 頁。

傅申，〈于右老在台摩崖石刻〉，《千古一草聖：于右任書法展》（臺北：國立歷
　　史博物館出版，2006 年 6 月），15 頁。

黃智陽，〈梅庭‧草聖‧于右任〉，《書道樂無邊》，何創時書法藝術基金會，2013
　　年 11 月。

東初老人 佛教高僧
　　http://www.toplulu.com/buddhism/monk6.htm（last visited at 2014.10.09）

臺灣佛教數位博物館-佛教人物《廣元法師》
　　http://www.chibs.edu.tw/ch_html/projects/taiwan/formosa/people/1-guang-yua
　　n.html（last visited at 2014.10.09）

國立歷史博物館全球資訊網/史博館沿革
　　http://www.nmh.gov.tw/zh-tw/Evolution/Content.aspx?unkey=3（last visited at

2014.10.09）

國立臺灣藝術教育館全球資訊網/關於本館/歷史回顧

　　http://www.arte.gov.tw/abo_histioy.asp（last visited at 2014.10.09）

中央社記者林思宇，〈臺灣非臺灣 教部要正體字〉，中央社即時新聞，2010 年 12
　　月 12 日。

　　http://www.cna.com.tw/news/firstnews/201012120030-1.aspx

臺北市立教育大學儒學中心，〈臺北儒學古蹟－孔孟學會簡介〉，《儒學中心電子
　　報》，2009 年 11 月，第十五期。

　　http://webcache.googleusercontent.com/search?q=cache:6oMsa5Xd0jQJ:mail.tmue.e

　　du.tw/~confucianism/post/015/new_page_3.htm+&cd=4&hl=zh-TW&ct=clnk&gl=tw

　　（last visited at 2014.10.05）

林業試驗所(農委會) -行政院農業委員會/關於本所/大事紀

　　http://www.tfri.gov.tw/main/page_view.aspx?siteid=&ver=&usid=&mnuid=509

　　3&modid=1314&mode=（last visited at 2014.10.06）

國家圖書館全球資訊網/關於本館/本館簡史

　　http://www.ncl.edu.tw/ct.asp?xItem=16965&CtNode=1211&mp=2（last visited at

　　2014.10.06）

臺灣電力公司- 維基百科，自由的百科全書 - Wikipedia

　　http://zh.wikipedia.org/wiki/%E5%8F%B0%E7%81%A3%E9%9B%BB%E5%

　　8A%9B%E5%85%AC%E5%8F%B8

中華民國軍人之友社/各地英雄館/台北英雄館/關於本館

　　http://www.fafaroc.org.tw/fafaroc.asp?menuid=19（last visited at 2014.10.07）

臺灣新生報/關於臺灣新生報

　　http://1059044.wiwe.com.tw/（last visited at 2014.10.07）

董益慶，〈于右老與臺灣新生報〉，《景行行止－于右任逝世四十週年紀念集》，
　　中華粥會印行，2005 年 1 月 15 日，94－95 頁。

艋舺龍山寺網站/龍山寺簡介

　　http://www.lungshan.org.tw/tw/index.php（last visited at 2014.10.07）

行天宮相關歷史參考 宗教志業-行天宮-行天宮五大志業網：

http://www.ht.org.tw/re1.html（last visited at 2014.10.07）

彌勒內院：http://www.reocities.com/putisato/4-31.htm（last visited at 2014.10.07）

台北圓山臨濟宗護國禪寺/護國禪寺的歷史 ─ 創建緣起與目的/備註

http://www.odie.tw/Rinzai_Temple/history.html（last visited at 2014.10.07）

金龍禪寺/關於我們/歷史沿革：http://www.jinlungyun.org.tw/（last visited at 2014.08.30）

淡江時報>>第 606 期 >> 專題報導（2005/04/25）

http://tkutimes.tku.edu.tw/dtl.aspx?no=12205（last visited at 2014.10.06）

淡江校友通訊 第 115 期 >> 第 7 版 (2006 年 2 月)

http://www.fl.tku.edu.tw:8080/news/index.php?period_id=115&memo_no=7
（last visited at 2014.10.06）

淡江時報>>第 606 期 >> 專題報導（2005/04/25）

http://tkutimes.tku.edu.tw/dtl.aspx?no=12205（last visited at 2014.10.06）

新聞館 - 政大校史 National Chengchi University Archives

http://archive.nccu.edu.tw/building2/building50_1.htm（last visited at 2014.09.25）

『萬有全』金華火腿/沿革

http://eham.com.tw:7080/eham/pages/history/historyLink.action（last visited at 2014.09.25）

利百代國際實業股份有限公司官方網站-公司簡介

http://www.liberty.com.tw/ly/index.php?option=com_content&task=view&id=47&
Itemid=90（last visited at 2014.09.26）

鼎泰豐/關於我們/緣起：

http://www.dintaifung.com.tw/tw/default.htm（last visited at 2014.10.01）

盧又榕、周寶珠,〈《慧炬雜誌》的過去、現在與未來〉,《佛教圖書館館刊》,第
56 期,2013 年 6 月。

http://www.gaya.org.tw/journal/m56/56-main3.htm（last visited at 2014.10.15）

臺北市政府工務局公園路燈工程管理處/公園之美/士林官邸公園

http://pkl.taipei.gov.tw/ct.asp?xItem=140236&CtNode=46925&mp=106011

（last visited at 2014.10.07）

中國時報- 維基百科，自由的百科全書 - Wikipedia

http://zh.wikipedia.org/wiki/%E4%B8%AD%E5%9C%8B%E6%99%82%E5%
A0%B1（last visited at 2014.10.07）

附錄一：

于右任先生在臺北地區題署之調查簡表

分類	年 代	題署名	地 點
公立單位	1945	臺灣新生報	臺北市復興北路 2001 年臺灣新生報民營化，開始轉型經營。
		臺灣電力公司 LOGO	
		臺灣省林業試驗所植物園	臺北市南海路
	約 1960	孔孟學會	臺北市南海路
	約 1960	國立歷史博物館	臺北市南海路—國立歷史博物館
	約 1961	國家畫廊	
		國立臺灣藝術教育館	臺北市南海路
		台北國軍英雄館	臺北市中正區長沙街
		「文化五千年，匯群流而歸大海；圖史十萬軸，開寶藏以利後人」	臺北市中山南路--國家圖書館
		深澳發電廠	新北市瑞芳區 (目前停止運轉)
		國父造像	立法院中的國父半身銅像下方之「國父造像」四字
廟宇佛寺	1935	保境安民	新北市蘆洲區得勝街--湧蓮寺
	1948	光明淨域	臺北市萬華區廣州街--龍山寺

1955	「菩提為樹，般若為航，象教導人為善；梵宇自莊，源流自古，龍山得地自高。」	臺北市萬華區--龍山寺正殿楹聯
1948	德林寺	新北市三重市三和路--德林寺
1950	彌勒內院	新北市汐止區秀峰路--慈航堂
1950	光明自在	新北市林口區竹林路--竹林山觀音寺
約 1953	放大光明	臺北市內湖區--金龍禪寺
1954	仙跡岩	臺北市文山區「仙岩廟」
1960	承天禪寺	新北市土城區--承天禪寺
1960	承天禪寺	承天禪寺碑石
1962	廣照寺、日月洞	新北市三峽鎮安坑里
1963	臨濟護國禪寺	臺北市中山區玉門街--臨濟護國禪寺
約 1963	普濟寺	臺北市北投區溫泉路--普濟寺
約 1963	普濟寺	刻於「普濟寺」碑石
約 1964	行天宮	臺北市中山區民權東路--行天宮 1968 年落成，此區刻製 2 件。
1964	「志在春秋功在漢，心同日月義同天。」	行天宮正殿神龕前楹聯
1960	「行義著前徽，猶有靈光垂海外；天威昭上界，共欽至德在人間。」	行天宮正殿外楹聯
約 1964	行修宮	新北市三峽區白雞路--行修宮
1964	「志在春秋功在漢，心同日月義同天。」	新北市三峽區白雞路--行修宮正殿
	善導羣生	臺北市中正區忠孝東路--善導寺之牌樓背面
	義門永昌	陳德星堂為台北地區陳氏宗親的祠廟，現址位於台北市大同區。
	于右任書寫的楹聯：「長江湧萬頃波濤拯渡不驚水鳥 福星照十方世界燈傳想自天龍」	新北市三峽區--三峽祖師廟中殿花崗石石柱

		劉氏家廟	新北市新店十四張（已被拆除）
學術性單位	約 1951	淡江大學校訓「樸實剛毅」	新北市淡水區--淡江大學
	1960	國祥亭	
	1961	先覺亭	
	1961	瀛苑	
	1962	學生活動中心	
	1956	「開南青年」、「開南校友通訊」	臺北市中正區濟南路--開南商工
	1961	政大新聞館	臺北市文山區--政治大學
	1962	寵會堂	臺北市士林區--東吳大學
	1962	中國書法學會	臺北市大同區歸綏街
		澹廬	新北市三重區--澹廬文教基金會
		台北市大安區古亭國民小學	臺北市大安區--古亭國民小學
		復興崗	臺北市北投區--國防大學管理學院(北投復興崗) 校門。
		華岡	臺北市士林區--中國文化大學大義館入口處
民間商號		利百代文具公司	臺北市中山區中山北路
	1952	萬有全	臺北市中正區--南門市場
	1957	心太平室	臺北市金山南路
	1958	鼎泰豐	臺北市大安區信義路
	1961	慧炬	臺北市建國南路
	約 1962	陳伯英律師	臺北市中正區衡陽路
		林三益筆墨專家	臺北市重慶北路
	約 1951 年前後	春元行	臺北市大同區迪化街
		旭光攝影社	臺北市大安區杭州南路
		珍仁堂中醫診所	臺北市中正區新生南路
		李可梅國畫研究院	臺北市中正區新生南路
		自由新聞報	臺北市中正區羅斯福路
		小花園鞋莊	臺北市西寧南路（目前店家並沒有使用

			于右任先生題字的招牌）
		悅賓樓餐廳	臺北市忠孝東路，餐廳現在不在了。
		蔡代書事務所	中正區寧波西街（民國 48 年成立）
		彬彬幼稚園	板橋區館前西路　彬彬幼稚園
		碧潭	于右任先生書贈台北粥會
		碧廬	新北市新店區太平路，建築、石碑現已不存。
		「江山如畫」石碑	
風景休閒區	1950	新蘭亭、「新蘭亭記」題額	臺北市士林區「士林官邸」
	1950	天地正氣	臺北市圓山飯店前方的圓山太原五百完人招魂塚牌坊
	約 1958	梅庭	臺北市北投區
	1959	陳濟棠墓園 于右任手書的權厝誌	北投奇岩路
	1961	劍潭勝跡	臺北圓山大飯店
	1963	倉海亭	臺北市中正區二二八公園
	1963	中國公學校友為胡適立的銅像，于右任先生題寫銅像碑文	胡適公園，台北市南港區研究院路
	1961	賈景德先生之墓--于右任題	新北市五股區
	1961	宋淵源挽聯：相契在民元極欽風範；大功成憲政皆作前鋒。	六張犁臺北市示範公墓
	1964	添禎樓	新北市萬里區
		于右任的石刻與「帕米爾齧雪精神堡」	臺北市萬溪產業道路旁的帕米爾公園
		渾水抽水站	臺北自來水博物館外側，由于右任先生題字的渾水抽水站
		觀瀑	陽明公園瀑布峽谷區大屯瀑前
集字現象		中國時報	總部位於臺北市萬華區大理街
	2014	臺北書畫院	臺北市齊東老街日式宿舍古蹟

革命之風：

于右任與其弟子劉延濤的藝術實踐

邱　琳　婷[*]

摘　要

　　本文擬從思想與藝術兩個層面，討論于右任對孫中山革命思想的闡釋與實踐。有關于右任對於孫中山革命思想的解釋，主要著重在其對「中國道統」的繼承。值得注意的是，于右任對於「中國道統」的闡釋，特別強調「湯武革命，順乎天而應乎人」。此見解，一方面突顯出周武王因其功德之故，得以成功滅商；另一方面，也呼應了二十世紀初葉，孫中山革命的正當性。此外，于右任也指出，相較於日本明治維新「征服世界」的思維，孫中山的革命思想，更強調「救世界」的終極關懷，此關懷即以實現「大同世界」為理想。

　　其次，就藝術的層面而言，本文亦將分析于右任對孫中山革命思想的藝術實踐；如于右任充滿民族改革的文章與憂國憂民的詩作，甚至是向普羅大眾推廣標準草書的用心等。其中，值得注意的是，協助于右任編輯標準草書的劉延濤，1949 年來台後，以傳統文人畫的形式，將于右任的詩作圖像化，進而彰顯出文人傳統對於世變的因應之道，亦可謂是二十世紀初葉，孫中山「革命之風」的延續。

　　關鍵詞：孫中山、于右任、劉延濤、革命思想、文人畫

[*] 東吳大學歷史系兼任助理教授。

壹、「風」的啟發：從「西學之風」到「革命之風」

　　有關「風」與「史學」的討論，王汎森先生曾在＜「風」－－一種被忽略的史學觀念＞中，有深刻的闡述。他援引清末龔自珍所言，視「風」為一種「萬狀而無狀，萬形而無形」的東西；而王先生認為「史學」即是一種觀察「風」的學問。[1]本文受到此概念的啟發，因此，將試著從「風」的角度，以于右任為例，掘發十九世紀後半葉到二十世紀初葉，從「西學之風」到「革命之風」的轉變。

　　于右任雖未曾留學國外，但仍透過幾個管道，一窺西方世界的樣貌。如于右任年輕時，曾從葉爾愷那裡看到薛福成《出使英法義比四國日記》一書。薛福成，字叔耘，江蘇無錫人。曾受曾國藩、李鴻章的看重，1884 年出任浙江寧紹台道，負責海防重任。1890 年至 1894 年出使歐洲，《出使英法義比四國日記》即是此段出訪期間的見聞紀錄。其中對於西方的政治制度，多有著墨。如議院的部分有「西洋各邦立國規模，以議院為最良。然如美國則民權過重，法國則叫囂之氣過重；其斟酌適中者，惟英、德兩國之制頗稱盡善。」[2]政黨的部分則為「英國有公保兩黨，公黨退，則保黨之魁起為宰相；保黨退，則公黨之魁起為宰相。兩黨互為進退，而國政張弛之道以成。然其人性情稍靜，其議論亦較持平，所以兩黨攻訐傾軋之風，尚不甚熾，而任事者亦稍能久於其位。法國有左右中三黨，而三黨之中，所分小黨甚多。又有君黨民黨之別。其人皆負氣好爭，往往囂然不靖。」[3]

　　于右任接觸西學的另一個重要管道，則為朱佛光。于右任曾在＜我的青年時期＞一文中提到：

　　朱先生本是一個小學家，其治經由小學入手，其治西學則從自然科學入

[1] 王汎森（2014），＜「風」－－一種被忽略的史學觀念＞，《執拗的低音：一些歷史思考方式的反思》（臺北：允晨出版），頁 140。

[2] 薛福成，《出使英法義比四國日記》，收錄於鍾叔河（2008）編，《走向世界叢書》（湖南：岳麓書社出版），冊八，頁 41。

[3] 薛福成，《出使英法義比四國日記》，頁 515。

手，在當時都是第一等手眼。……朱先生曾與孫芷沅先生發起天足會，又創設勵學齋，集資購買新書，以開風氣。那時交通阻塞，新書極不易得。適莫安仁、敦崇禮兩名牧師在三原傳教，先嚴向之借讀萬國公報、萬國通鑑等書，我亦藉此略知世界大勢。及聞朱先生以新學授徒，嚮往甚殷，遂以師禮事之，朱先生亦置我於弟子之列。[4]

年輕時的于右任，對於當時中國的局勢與世界的風潮，自有一番見的。在＜從軍樂＞中，于右任提到：「吾人當自造前程。依賴朝廷時難俟。何況列強帝國主義相逼來。風潮洶惡廿世紀。大呼四萬萬六千萬同胞。伐鼓縱金齊奮起。」此外，他也在＜和朱佛光先生步施州狂客原韻＞中，再次提到「太平思想何由見。革命才能不自囚。」[5]

西學雖是當時大時代的風尚，而于右任早年也曾間接地觸及此風；然而，不同於挾西學以自重者，于右任反而對孫中山以人民為主的見地，更為認同。故，孫中山的主義學說，可視為是于右任從「西學之風」到「革命之風」的轉變關鍵。因此，當他看到西方政治制度被援引至清廷而為其循私之用時，仍不免站在人民的立場，抨擊其弊。如他在＜論今日朝政之顛倒＞一文中，提到「新內閣制之不饜人意」、「此極端專制之命令不頒布於前日之舊軍機，而發表於今日之新內閣」，于右任更以當時的時事為例，指出「乃朝廷於此，偏若有無窮之顧忌，而不肯遽用其威靈，某某賣國之行為，某某媚外之罪狀，既一再見於言官之劾奏，而皆不加損毫末於其身，固已失好惡同民之意矣」。[6]

此外，面對當時流行於中國的各種主義學說，于右任也有其一番認識。他說：

民國初建之時，亦曾有多數政黨蠢起。然而袁氏專政以後，彼既惡在野之人有政治之結合，以妨害其野心；而一般政客學士，亦居然借君子不黨之說，以為逢迎之具。民六（年）以來，政客三三五五，肯結為無主義無目

[4] 于右任（1963），＜我的青年時期＞，《右任詩文集》（臺北：正中書局），第三集，頁11。

[5] 于右任（1963）撰，王成聖編，《于右任先生詩文選集》，臺北：天聲出版社，頁146。

[6] 張佐鵬（2010）主編，于媛審印，《于右任先生及其詩文集》，臺北：宋氏照遠，頁52-53。

的之某會某社，以為彼等私人爭求權利之機關，……社會黨乃吾國新起為
政治活動之黨，吾聞其黨多青年，有主張，能奮鬥之士，吾不能不有厚望
於彼等。然吾以為社會黨在今日之中國，亦未能於國民黨之主張以外，有
方法以解決國事也。[7]

　　于右任十分認同國民黨以革命剷除武人政治、推動孫中山三民主義的道
路。因此，他直接地指出，「三民主義實際上就是打不平主義，就是革命主義」。
于右任在＜國父之偉大精神與時代＞（民國二十九年十一月）一文中，如此說
到：

國父生在一個極端不和平不自由不平等的時代裏，尤其在不和平不自由不
平等的中國，……他看見中國民族的被壓迫被欺陵，於是喊出了對外爭平
等的民族主義，他看見國內人民權利被剝削，遭歧視，於是喊出了爭政治
平等的民權主義，他更深感中國大多數人的窮困，貧富不均，於是再喊出
了爭經濟上平等的民生主義。[8]

　　值得注意的是，相較於稍早日本的明治維新，于右任認為中山主義，更具
有遠大的理想。因為，于右任認為不同於日本明治維新對「征服世界」的追求，
孫中山的三民主義，乃是以「救世界」為核心關懷。他提到：

國父畢生致力革命，目的在救中國，同時救世界，救中國可說是他救世界
的起點，救世界才是他救中國的終點。……反之，日本在明治維新後，卻
走的是帝國主義侵略的道路，它的目的，是征服全世界，「因為要征服世
界就必先征服支那」，這與國父的救中國救世界正成個對照。……如果我
們將明治遺策代表了瘋狂的侵略主義，中山主義代表了抵抗侵略爭自由平
等的革命主義，自然就有充足理由，承認我們這個時代為「中山主義對抗

[7] 于右任（1924），＜國民黨與社會黨＞，收錄於張佐鵬（2010）主編，于媛審印，《于右任先
生及其詩文集》，臺北：宋氏照遠，頁 70- 72。

[8] 張佐鵬（2010）主編，于媛審印，《于右任先生及其詩文集》，臺北：宋氏照遠，頁 75。

明治遺策」的時代。[9]

　　于右任此文，反映出當時中國知識分子對日抗戰時的心情。而對日抗戰事件，的確也成為近代中國知識分子，重新思考「日本資源」對於近代中國歷史的意義。回顧十九世紀中葉以來，許多來到中國的新思潮，多數是透過日本的管道傳來的，它們或以譯書的形式，或藉由留日學者被介紹到中國來。因此，當我們在探索十九世紀末至二十世紀初的中國思想的變化時，便不能忽視「日本資源」的引路人角色。然而，隨著中國民族自信心的逐漸形成，與對日抗戰的情緒，中國知識分子亦有機會走出一條自己的道路，孫中山所提出的主義，因為其有「中國道統」的特徵，故被于右任視為是救中國甚至救世界的靈丹妙藥。

貳、中國道統的繼承

　　于右任對於「中國道統」的解釋，除了肯定傳統的價值之外，亦可見於西學相互應證之處。如他在＜古代聖人之修養與民族改造＞（民國二十五年二月二十四日演講稿）一文中，對於傳統價值肯定的部分為：「中國立國數千年，……其偉大悠久當為世界任何國家民族所不及，而古代聖人能擔富此種責任，完成此種使命者，其自身之修養與努力，自當為萬世萬類所取法。」而與西學相應證之處為：「政治上需要一種組織以治理眾人之事，則有國家之建立，道德上需要一種範疇以規制群眾的行為，則有名分倫理之確定。」又如，于右任對周朝政治文化的闡發，亦頗具近代西方政治思想的意味，他說：「周公創開國之弘規，……其政治思想在周官，見組織之精神，其社會建設思想在周禮，以禮教建立社會基礎。」[10]此種交融中國傳統與近代西學的見地，亦可在＜名士與政黨＞（民國前二年十一月十八日）一篇中看到。如該文提到：「非有清新高尚之元氣，忠厚仁恕之道德，堅固不拔之意志，縱橫萬變之手段，不能組織強固完

[9] 張佐鵬（2010）主編，于媛審印，《于右任先生及其詩文集》，臺北：宋氏照遠，頁 75- 76。

[10] 張佐鵬（2010）主編，于媛審印，《于右任先生及其詩文集》，臺北：宋氏照遠，頁 81。

全之政黨。」[11]

　　值得注意的是，在＜古代聖人之修養與民族改造＞這篇文章中，于右任雖未提到孫中山的名字，但字裡行間，卻處處可見孫中山與其所倡三民主義的影子。如于右任說：「一個民族中的聖人，他以先知先覺的地位，為這一個民族來創造來建設，並採取他族的長處，以為本民族享用。」其中的民族聖人，即意指孫中山。此外，于右任在此文中，也不只一次地肯定為中國政治開一新局的「湯武革命」：如他說到，「湯武革命，順乎天而應乎人」、「武王革命，一戎衣而天下服」等，而這明顯與孫中山的革命有關連。因為，他在另一篇文章中，即說到：「中山主義乃是順乎天應乎人的救國家救世界主義，正如國父自己所說，是集合中外學說，順應世界潮流，在政治上所得的一個結晶品」。[12]

　　再者，于右任指出，湯武革命的成功，關鍵在其修養。于右任更明白強調：「修養之功，即為改造時代社會國家民族之本。」他說：「我述古聖賢修養，由明明德以新民，以止於至善，由一己以推於齊家治國平天下，由舊時代舊社會以改進於新時代新社會，由舊的個人生活，以改進於新的個人生活，由舊的國家民族，以推進於新的國家民族，故舉往聖之修養，以為今世之效法。」[13]

　　本文中，處處可見古與今、聖賢與孫中山的層層疊影。于右任在文中，特別強調「新修養」的重要性，而他認為孫中山的三民主義，因為在精神上繼承了古代聖賢的為「天地立心，為生民立命」；故可視為二十世紀中國民族改造的「新修養」，進而使得中國得以自立自存。

參、革命思想與文藝實踐

　　孫中山的革命思想，透過知識分子產生了深遠的影響。張玉法曾如此分析道：「在孫中山領導革命的時代，知識分子作為社會的領導階層，在 1885- 1905 的二十年以獲有功名的士紳影響力最大，在 1905- 1925 的二十年（1905 年廢

[11] 張佐鵬（2010）主編，于媛審印，《于右任先生及其詩文集》，臺北：宋氏照遠，頁 59。

[12] 張佐鵬（2010）主編，于媛審印，《于右任先生及其詩文集》，臺北：宋氏照遠，頁 75- 76。

[13] 張佐鵬（2010）主編，于媛審印，《于右任先生及其詩文集》，臺北：宋氏照遠，頁 83。

科舉）以留學生和在新式學堂受高等教育者影響力最大。」[14]此外，此處的知識分子，包括了教師、學生、編輯、記者和其他文化界人士。[15]

因此可說，作為知識分子的于右任，其創辦《民呼報》、《民吁報》等報刊的目的，乃是以具體的行動，實踐孫中山的三民主義。于右任如此說：

> 「民呼」兩個字，即「人民的呼聲」之簡稱，于革命運動上為一鮮明的標幟于文學技術上亦為大膽的創作。因為那時我們所代表的，已不僅是復古的民族運動，而是總理的三民主義了。至「民吁」之名所由來，則以吁之與呼，字形相近，用以表示人民愁苦陰慘之聲；而分析「吁」字，又適為「于某之口」，于沉痛中，尤含有幽默的意味。……民呼、民吁的創刊，已在國民革命發動時期，我們的社評，自應較啟蒙時代更為大眾化。……《民立報》時代，可算是同盟會革命運動的急進時代。我們的任務：一面揭發清政府之酖毒，喚起民眾；一面在研討實際問題，作為建國的准備。[16]

劉延濤以「元老記者」稱呼于右任，頗得于右任認同。劉延濤指出，記者生活在于右任回憶中，佔有極重要的位置；尤其當時的報社同仁，如楊篤生、宋教仁、范鴻仙、陳英士等人，多為後來參與革命的壯烈鬥士。劉延濤針對此點，特別強調記者在當時所負有的使命感，實與今日的記者有所不同。劉延濤如此說到：

> 當時的記者，是革命而穿上記者的衣服的；與後來的職業記者，為了生活而穿上記者衣服的，自然是不相同了。[17]

[14] 張玉法（1994），＜革命與認同：知識青年對孫中山革命運動的反應＞，《認同與國家：近代中西歷史的比較論文集》（臺北：中央研究院近代史研究所），頁 133。

[15] 同前註。

[16] 于右任，＜本人從前辦報的經過＞，收錄於傅德華（1986）編，《于右任辛亥文集》，上海：復旦大學出版社，，頁 259- 260。

[17] 劉延濤，＜序＞，收錄於陳祖華，《于右任先生創辦革命報刊之經過及其影響》，國立政治大學新聞研究所碩士論文，1967 年，頁 1。

　　總之，于右任對於這段辦報的經歷及記者的貢獻，以「大眾化、革命化、時代化」作為結語。其中值得特別指出的是，由「大眾化」衍申而出，對於歷史發展中「風潮」的討論。

　　于右任曾在＜上海之鼠與滿洲之鼠＞（1911年1月18日）一文中，對當時幾個不同地區的「風潮」如此描述：

> 近數月來，讀廣東新聞，則賭客風潮也，而或者目之為狐狸。讀北京新聞，則議員風潮也，而或者目之為肥狗瘠狗。讀東三省新聞，則暴客風潮也，而或者目之為虎狼。讀上海新聞，則破產風潮、捕鼠風潮、爭租風潮，而風潮事獨多。[18]

　　當然，相較於本文一開始提及，王先生從「史學」的視角，分析「風」的內涵，于右任此文中的「風潮」，明顯地與現實的社會及政治情境有關。十分有意思的是，于右任在提到各地不同的「風潮」時，更加以「動物的形象」比喻之。此舉一方面可以看出其幽默之心，另一方面，也可見出其文藝創作中形象化思維之特徵。

　　從政治與藝術的角度，討論孫中山革命思想的影響時，尚可注意到廣東嶺南畫派的例子。高劍父曾在＜我的現代國畫觀＞一文中直接點出：「兄弟追隨總理做政治革命以後，就感覺到我國國畫，實有革命之必要。」[19]而由高劍父、高奇峰、陳樹人等人領導的「嶺南畫派」，不僅在民國初年，提倡「國畫改革」與「新國畫」的主張；該畫派更透過層層的組織運作，仿照政治革命的操作模式，建構出一個頗具凝聚力的網絡版圖。例如，藉由辦學培養幹部、以在各地結社繁衍組織、再以展覽開拓網絡等。[20]

　　于右任曾為嶺南畫派的高奇峰作了一首題畫詩（1930年），其詩如下：

> 　　筆有奇峰人似之，奇峰無處不稱奇。

[18] 傅德華（1986）編，《于右任辛亥文集》，上海：復旦大學出版社，頁119。

[19] 李偉銘（1999）輯錄整理，《高劍父詩文初編》，廣東：廣東高等教育出版社，頁250。

[20] 傅立萃（2001），＜網絡與認同－－嶺南畫派的傳播與延續＞，《區域與網絡：近千年來中國美術史研究國際學術研討會論文集》（臺灣大學藝術史研究所），頁701－724。

蒼梧哭罷先元帥，心血都捐為義師。[21]

　　其中的先元帥指的即是孫中山，其中的「心血都捐為義師」，反映出嶺南畫派積極的行動力。廣東與孫中山的地緣關係，使得此地的革命色彩更形濃烈。高劍父自己即曾說過：「吾粵為革命策源地，也應為藝術革命的策源地。」[22]然而，相較於嶺南畫派的「外王」作法，于右任選擇的是一種強調修養的「內聖」取徑。而這種「內聖」的取徑，也使得于右任的文人形象，更深植人心。

　　以下節錄幾首于右任對藝友們畫作的題詩，其中，即流露著文人感時憂國的情緒。

于右任題《何香凝、王一亭（王震）合作山水瀑布畫》1934 年

　　能為青山助，不是界青山。
　　出山有何意？聲留大地間。[23]

于右任題《張靜江、李石曾兩先生山水畫冊》1954 年

　　一
　　臥禪東行竟不還，石翁放筆寫溪山。
　　開國多難悲元老，餘事支撐天地間。

　　二
　　用筆不同用意同，傳神各有古人風。
　　吳興博大沉雄氣，盡在高陽友誼中。[24]

　　于右任題《榆林王軍餘（陝西榆林人）抗戰時所作《國難漫畫集》》1955 年

21　楊中州（2011）選注，《于右任詩詞選》，河南人民出版社，頁 193。
22　李偉銘（1999）輯錄整理，《高劍父詩文初編》，廣東：廣東高等教育出版社，頁 303。
23　楊中州（2011）選注，《于右任詩詞選》，河南：河南人民出版社，頁 209。王震與黃興等革命友人過從甚密，曾加入寒之友。
24　楊中州（2011）選注，《于右任詩詞選》，河南：河南人民出版社，頁 325。

致敬吾鄉圖畫王，曾揮彩筆救危亡。

熱情漫畫人人愛，通俗新詩字字香。

（君在西安執教時，學生稱之曰「圖畫王」。）[25]

以下幾首則是來臺後，于右任回顧自己記者生活的感嘆。

于右任題《延濤敍我創辦神州報諸事酬之以詩》1957 年

出亡戮力幾春秋，當日青年今白頭。

一夜驚心眠不得，神州舊主器神州。[26]

于右任題《黨史展覽中見神州、民呼、民吁、民立四報》1962 年

淚落神州四報前，閨中珍重憶當年。

艱難定有成功日，勞苦應知可格天。

血淚文章元有價，英雄事業豈無傳？

栖栖一代須髮白，老矣于郎見舊編。

（內子黃紉艾存有神州四報，死時遺言送黨部）[27]

除了以辦報、寫詩，作為「文章報國」的途徑之外，于右任推廣「標準草書」也可視為是文人革命思想的實踐。而對於曾經協助其推廣工作的劉延濤，于右任來臺後，也在以下幾首詩作中，表達出對劉延濤的期許之情。

于右任題《贈劉延濤－－望其以《標準草書》之利益再告國人》1957 年

一

《標準草書》行，文字自改造。

子與我合作，舉世稱美好。

文化之精神，草書順其道。

[25] 楊中州（2011）選注，《于右任詩詞選》，河南：河南人民出版社，頁 330。

[26] 楊中州（2011）選注，《于右任詩詞選》，河南：河南人民出版社，頁 342。此處的神州為雙關語，因為于右任曾是《神州日報》的主人。

[27] 楊中州（2011）選注，《于右任詩詞選》，河南：河南人民出版社，頁 375。

我且大聲呼，望子舒懷抱。

二

方法果若何？每課識一字。

中學倘畢業，不教可自致。

古籍既易通，民眾亦易使。

一字可醫國，醫國有利器。[28]

于右任題《劉延濤《草書通論》》1955 年

草聖聯輝事已奇，多君十載共艱危。

春風海上仇書日，夜雨渝中避亂時。

理有相通期必至，史無前例費深思。

定知再造河山后，珍重光陰或賴之。[29]

以下，將進一步從于右任的詩作與劉延濤的畫作，討論其如何藉由藝術創作實踐孫中山的思想學說。

肆、于右任的詩與劉延濤的畫

劉延濤在《恭讀于右任先生全集獻辭》一詩中，[30]以「振臂舉義旗」、「餘事推草聖」、「詩篇益蒼茫」等詩句，深刻地勾勒出于右任的形象輪廓。[31]此外，劉延濤如何將于右任充滿震憾力的詩作，以水墨形式圖像化，亦可在以下的記述得，知其一二：

[28] 楊中州（2011）選注，《于右任詩詞選》，河南：河南人民出版社，頁 349。

[29] 楊中州（2011）選注，《于右任詩詞選》，河南：河南人民出版社，頁 330。

[30] 劉延濤（2013），《劉延濤詩畫集》，臺北：黎明文化出版社，頁 45。

[31] 于右任與劉延濤，來臺後的往來十分頻繁。劉延濤的女兒劉彬彬女士即曾提到，父親與右老不僅平日從早到晚商議諸事，即使是假日，右老亦會以信箋的方式交辦要事。麥青龕（2011），＜于右老與劉延濤三十年師生情誼記述＞，《書畫藝術在臺灣專題研究》（臺北：麥氏文化），頁 164。

　　　　劉延濤作《右公社長七十晉八華誕》

　　　　右公新詩雞鳴曲，命我作圖以寫之。

　　　　天人懷抱海月寒，如此意境真難為。

　　　　一昨執筆忽有悟，腕底頗得雲烟趣。

　　　　隱隱似聞擊楫聲，我欲同舟賦歸去。

　　　　再造河山拯吾民，神州奉還舊主人，人人供養自由神。[32]

　　其實，于右任與劉延濤對於孫中山革命思想的實踐，可從文人畫在二十世紀初葉的脈絡中，找尋其發展軌跡。1920 年代，陳師曾受到日人大村西崖所著＜文人畫之復興＞一書啟發，撰寫了＜文人畫之價值＞一文。陳師曾在此文中指出，文人畫的特徵為人品、學問、才情、思想等四個要素。相較於徐悲鴻等人，認為追求寫實才是繪畫進步的看法，陳師曾則提出「文人畫不求形似，正是畫之進步」的主張。[33]他認為徐悲鴻等人強調的西方寫實主義，實為十九世紀過時的產物；因為二十世紀的西方畫派，如主體派、未來派、表現派等，已經著重畫家主觀情感的描繪。故陳師曾認為，畫作須具有「象徵」（symbol）（即寓意），才是近代西畫與中國「文人畫」的重要特徵。[34]陳師曾對於中國傳統文人畫的自信，亦反映在于右任與劉延濤的藝術實踐中。因此，我們可以看到兩人作品中，充滿「寓意」的抒發。

　　此外，值得注意的是，王國維在＜孔子之美育主義＞中，也使用了當時流行的「主義」字眼，來闡釋儒家代表人物－－孔子的美育主張。此文中，王國維援引了康德的「以美之快樂為不關利害之快樂（Disinterested Pleasure）」、叔本華的「純粹無欲之我」及德國詩人希爾列爾的「美麗之心」（Beautiful Soul）等西方的學說；並將其與孔子的理念相比較，最後再以不論是希爾列爾或者是

[32] 劉延濤（2013），《劉延濤詩畫集》，臺北：黎明文化出版社，頁 89。

[33] 陳師曾（1921），〈文人畫之價值〉，收入黃賓虹、鄧實合編，嚴一萍（1975）續編，《美術叢書》，臺北：藝文印書館，二十一冊，頁 96。

[34] 邱琳婷（2011），＜「七友畫會」與臺灣畫壇（1950s- 1970s）＞，臺北：國立臺灣大學藝術史研究所博士論文，頁 36-42。

孔子，皆認為美育與道德是不可相背而行的。[35]而于右任與劉延濤，可謂是將美育與道德相結合的實踐者。

如此一來，我們便不難理解，在回顧中國傳統知識分子的身影時，曾遭流放卻仍寫出令人動容之作的《離騷》作者屈原，何以會受到于右任及劉延濤的青睞。

1910 年 10 月到 1913 年 4 月《民立報》時，于右任即以「騷心」為筆名。可見其自比《離騷》作者屈原的心情。劉延濤為數甚少的人物畫中，亦多可見以屈原和其象徵物「蘭花」為題的作品。

然而，值得注意的是，于右任與屈原畢竟有著不同的現實際遇。相較於屈原「士不遇」的悲哀，于右任所面對的則是「時不遇」的困境。因此，當屈原只能消極地以「香草美人」著書自況，于右任則能更積極地透過辦報與革命，發揮其影響力，並以積極的行動，實踐其身為讀書人「齊家治國平天下」的使命感。以下則為幾首于右任與劉延濤狀寫屈原之詩作。

（一）于右任作

> 題屈子 2300 年祭 1957 年
> 一卷《離騷》愛不忘，一叢蘭蕙發天香。
> 歌謠傳世非神話，風雨懷人是國殤。
> 為汝行吟迷遠近，有誰端策決興亡？
> 二千三日年時邁，春草生兮酌桂漿。[36]

（二）劉延濤作

> 《蘭》之一[37]
> 重葉不重花，重香不重色。
> 九畹何葳蕤，以喻君子德。

[35] 劉剛強（1987）輯，《王國維美論文選》，湖南：湖南人民出版社，頁 4-8。

[36] 楊中州（2011）選注，《于右任詩詞選》，河南：河南人民出版社，頁 342。

[37] 劉延濤（2013），《劉延濤詩畫集》，臺北：黎明文化出版社，頁 55-57。

近人愛洋蘭，千金勤培植。

芬菲不可聞，葉大如掌直。

觀風知世運，擲筆長太息。

《蘭》之二

一卷離騷血寫成，學人自古國之楨。

滋蘭九畹殷勤意，看取天香撲鼻清。

《蘭》之三

屈子離騷，所南心史。

一葉一花，芳香無已。

《蘭》之四

莫輕呴濡人情厚，一念嗟咜白髮新。

無復幽蘭空谷裏，青山不語也含嚬。

《蘭》之五

屈原澤畔草如屏，不見芝蘭數葉青。

天道悠悠難說與，圖成筆底惜餘馨。

《蘭》之六

晨風透竹敲窗入，花氣襲人破夢來。

自是小園蘭欲放，先生莫枉費疑猜。

《蘭》之七

避世託根空谷裏，素心不與眾爭妍。

如何嚷嚷長安市，道畔數花論價錢。

　　由以上可知，國殤、行吟、蘭蕙、世運、君子之德等字詞，乃是于右任與
劉延濤對屈原形象的具體描寫。而這些文字的描寫，劉延濤也以圖像化的筆墨
加以形塑。如 1960 年的《似蘭斯馨》，即以失根蘭花的形象，表現出鄭思肖「所
南心史」的詩句；1967 年的《又是邦家多難時》，以十數隻姿態各異的蘭葉，
具體地呈現出「重葉不重花」；1968 年的《屈原像》，則是直接以「亂頭粗服」

的筆墨，狀寫屈原「澤畔行吟、去國情傷」的悲劇形象。[38]而劉延濤此種刻意粗放的筆墨表現，實反映出當時來到臺灣的文人畫家之感懷。于右任即在其1951 年《看劉延濤學畫》中，點出此種畫風與世變的關連。

> 于右任題看劉延濤學畫 1951 年
> 延濤學石濤，興至揮其毫。
> 二濤合流自今古，作畫意境為之高。
> 零碎山川顛倒樹，眼前隱約中原路。
> 畫中詩心雜鄉心，倚天照海非無故。
> 愛石濤者請移步。
> （「零碎山川顛倒樹，不作圖畫更傷心。」「眼前隱約中原路，畫中詩心雜
> 鄉心。」懷鄉思親之情，歷歷在目）[39]

劉延濤粗放的用筆，不僅頗能如實地反映出屈原「士不遇」的心境，即使是在表現「舊戰場」的中原山河時，亦頗為適切。因此，1964 年，于右任再題詩贈延濤時，即如是說到：

> 芝蘭之室綠芸芸，畫里芝蘭有淚痕。
> 自古畫人分地理，一枝大筆起中原。
> 夢里天山舊戰場，百年雪恥在邊疆。
> 早知一戰安天下，悔不決心有主張。[40]

而此種用來描繪屈原形象的「亂頭粗服」筆觸，與用來描繪中原河山的「零亂破碎」筆調，亦為劉延濤回應時局的刻意選擇。如劉延濤在《主奴》一詩中，提到「莫謂書生無大用，時來振筆掃千軍」；[41]在《感懷》一詩中則說：「讀聖

38 邱琳婷（2011），＜「七友畫會」與臺灣畫壇（1950s-1970s）＞，臺北：國立臺灣大學藝術史研究所博士論文，頁 107-109。

39 楊中州（2011）選注，《于右任詩詞選》，河南：河南人民出版社，頁 317。

40 楊中州（2011）選注，《于右任詩詞選》，河南：河南人民出版社，頁 380。

41 劉延濤（2013），《劉延濤詩畫集》，臺北：黎明文化出版社，頁 78。

賢書何所事？放懷天地動吟思」[42]。劉延濤又在《有懷》詩中清楚地如此點出：
「餘日事丹青，頗以心為師，師心欲若何，再造河山為」，「粗筆與惡墨，聊寫
胸中悲」；「頓換人間世，豈無真男兒，懷才遊於藝，山樵筆如篆，雲林筆如隸，
仲圭墨如海，點滴皆淚涕，偉哉黃公望，中庸不失制」；「八大古且高，石濤益
敏銳」；「我雖不能至，嚮往亦弗替，晨起來好風，振筆如有勢，遠憶富春山，
白雲去無滯」。[43]劉延濤甚至在《知白守黑》中說到：「我妻笑我滿紙黑，紙黑
今正得時宜，千秋老聃有妙論，知白守黑以為師。」[44]

　　1982 年劉延濤於《再造河山》一作中，便以短促的筆線與零亂灰黑的墨塊，
回應該作的款識：「開創艱難憶古先，大同思想三民篇，一回展讀一垂淚，再造
河山又一年。」

伍、小　結

　　于右任與劉延濤對孫中山「革命之風」的回應，正好反映出孫中山先生思
想與中國近代史的兩次重要交會，一次是 1910 年代滿清的鼎革與中華民國的建
立，一次則是 1940 年末中華人民共和國的成立。簡言之，于右任對於孫中山先
生的推崇，誠如前文已述，乃是將其視為二十世紀的湯武革命，並認為中山主
義的貢獻在於「由舊時代舊社會以改進於新時代新社會、「由舊的國家民族，以
推進於新的國家民族」。[45]如此的見解，亦為劉延濤所繼承，並將其視為 1949
年來到臺灣的國府，因行三民主義之故，而為中國正統象徵的代表。

參考文獻

一、專書

李偉銘（1999）輯錄整理，《高劍父詩文初編》，廣東：廣東高等教育出版社，

[42] 劉延濤（2013），《劉延濤詩畫集》，臺北：黎明文化出版社，頁 54。

[43] 劉延濤，《劉延濤詩畫集》（臺北：黎明文化，2013），頁 57-58。

[44] 劉延濤，《劉延濤詩畫集》（臺北：黎明文化，2013），頁 61。

[45] 張佐鵬主編，于媛審印，《于右任先生及其詩文集》，頁 83。

頁 250。

高玉珍（2006）等編，《千古一草聖：于右任書法展》，臺北：國立歷史博物館。

張佐鵬（2010）主編，于媛審印，《于右任先生及其詩文集》，臺北：宋氏照遠，
　　頁 59- 83。

傅德華（1986）編，《于右任辛亥文集》，上海：復旦大學出版社，頁 119。

楊中州（2011）選注，《于右任詩詞選》，河南：河南人民出版社，頁 193。

劉剛強（1987）輯，《王國維美論文選》，湖南：湖南人民出版社，頁 4
　　- 8。

劉延濤（2013），《劉延濤詩畫集》，臺北：黎明文化出版社，頁 55- 57。

薛福成，《出使英法義比四國日記》，收錄於鍾叔河（2008）編，《走向世界叢書》，
　　湖南：岳麓書社出版，冊八，頁 41。

二、論文

于右任，＜本人從前辦報的經過＞，收錄於傅德華（1986）編，《于右任辛亥文
　　集》，上海：復旦大學出版社，頁 259- 260。

于右任（1963），＜我的青年時期＞，《右任詩文集》，臺北：正中書局，第三集，
　　頁 11。

于右任撰，王成聖（1963）編，《于右任先生詩文選集》，臺北：天聲出版社，
　　頁 146。

于右任（1924），＜國民黨與社會黨＞，張佐鵬（2010）主編，于媛審印，《于
　　右任先生及其詩文集》，臺北：宋氏照遠，頁 70- 72。

王汎森（2014），＜「風」－－一種被忽略的史學觀念＞，《執拗的低音：一些
　　歷史思考方式的反思》，臺北：允晨出版，頁 140。

邱琳婷（2011），＜「七友畫會」與臺灣畫壇（1950s- 1970s）＞，臺北：國立
　　臺灣大學藝術史研究所博士論文，頁 36- 42。

張玉法（1994），＜革命與認同：知識青年對孫中山革命運動的反應＞，《認同
　　與國家：近代中西歷史的比較論文集》（臺北：中央研究院近代史研究所），
　　頁 133。

麥青龠（2011），＜于右老與劉延濤三十年師生情誼記述＞，《書畫藝術在臺灣

專題研究》（臺北：麥氏文化），頁 164。

陳師曾（1921），〈文人畫之價值〉，收入黃賓虹、鄧實合編，嚴一萍（1975）續
　　編，《美術叢書》，臺北：藝文印書館，二十一冊，頁 96。

劉延濤，＜序＞，收錄於陳祖華（1967）編，《于右任先生創辦革命報刊之經過
　　及其影響》，臺北：國立政治大學新聞研究所碩士論文，頁 1。

傅立萃（2001），＜網絡與認同－－嶺南畫派的傳播與延續＞，《區域與網絡：
　　近千年來中國美術史研究國際學術研討會論文集》（臺北：臺灣大學藝術史
　　研究所），頁 701－724。

于右任，革命十字箴言，1952，何創時書法藝術基金會藏

于右任，道似德如六言聯，國立歷史博物館藏

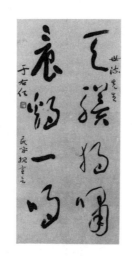

于右任，民呼報宣言四字聯，國立歷史博物館藏

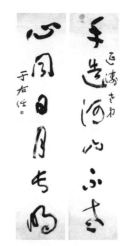

于右任，手造心同六言聯，劉彬彬女士藏

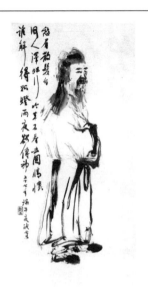

劉延濤，屈原圖，1968，孟慶瑞先生藏

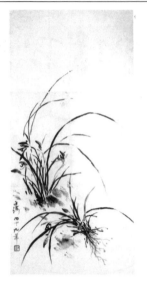

劉延濤，《似蘭斯馨》，1960，《清潤高潔：劉延濤百歲紀念展》，頁 125。

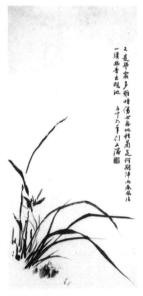

劉延濤，《又是邦家多難時》，1967，《清潤高潔：劉延濤百歲紀念展》，頁 127。

劉延濤，再造河山，1982，《清潤高潔：劉延濤百歲紀念展》，頁 80。

國家圖書館出版品預行編目資料

孫中山與于右任：革命‧書學藝術 / 楊同慧總編輯. -- 臺北市：國父紀念館，民 104.11 面：　　　公分 -- ISBN 978-986-04-6312-5（平裝） 1.孫中山思想　2.書法　3.文集 005.1807　　　　　　　　　　　　　104021975

國立國父紀念館叢書
孫中山與于右任：革命‧書學藝術

發 行 人：林國章
總 編 輯：楊同慧
執行編輯：王秉倫、劉碧蓉、唐儀珊
編審小組：國立國父紀念館、淡江大學文錙藝術中心
出 版 者：國立國父紀念館
　　　　　地址：臺北市信義區 110 仁愛路四段 505 號
　　　　　電話：886-2-2758-8008　　FAX：886-2-2345-0087
　　　　　http://www.yatsen.gov.tw
印 刷 者：永登有限公司
　　　　　地址：新北市中和區建六路 70 號 2 樓之 3
　　　　　電話：(02)2940-8693
展 售 處：國家書店【松江門市】http://www.govbook.com.tw
　　　　　臺北市中山區松江路 209 號 1 樓
　　　　　TEL:+886-2-2518-0207　　FAX：+886-2-2518-0778
　　　　　五南文化廣場【臺中總店】
　　　　　臺中市中山路 6 號　　　網路書店：http://www.wunanbooks.com.tw
　　　　　TEL:+886-4-22260330　　FAX：+886-4-22258234
　　　　　臺灣手工業推廣中心【國父紀念館門市】
　　　　　TEL:+886-2-2758-0337　　FAX：+886-2-8789-4717
　　　　　http://www.handicraft.org.tw
　　　　　大手事業有限公司（博愛堂）【國父紀念館門市】
　　　　　TEL:+886-2-87894640　　FAX：+886-2-22187929
定 　 價：新臺幣 200 元整
G P N ：1010402047
I S B N：ISBN 978-986-04-6312-5（平裝）